THE NOTEBOOKS OF
EDGAR DEGAS

THE NOTEBOOKS OF EDGAR DEGAS

A CATALOGUE OF THE
THIRTY-EIGHT NOTEBOOKS
IN THE BIBLIOTHÈQUE NATIONALE
AND OTHER COLLECTIONS

THEODORE REFF

VOLUME II

CLARENDON PRESS · OXFORD
1976

Oxford University Press, Ely House, London W. 1

GLASGOW NEW YORK TORONTO MELBOURNE WELLINGTON
CAPE TOWN IBADAN NAIROBI DAR ES SALAAM LUSAKA ADDIS ABABA
DELHI BOMBAY CALCUTTA MADRAS KARACHI LAHORE DACCA
KUALA LUMPUR SINGAPORE HONG KONG TOKYO

ISBN 0 19 817333 4

© OXFORD UNIVERSITY PRESS 1976

Illustrations by permission of S.P.A.D.E.M. by French Reproduction Rights, Inc., 1974.

PRINTED IN GREAT BRITAIN
BY FLETCHER & SON LTD
NORWICH

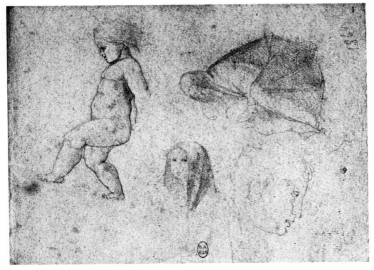

Nb. 1, p. 1

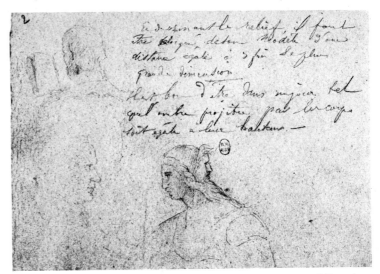

Nb. 1, p. 2

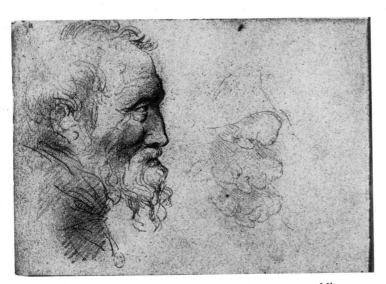

Nb. 1, p. 4

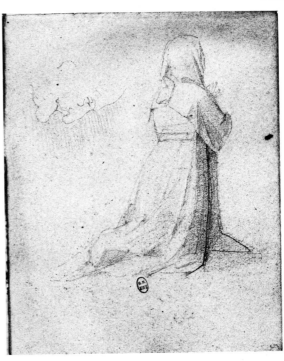

Nb. 1, p. 5

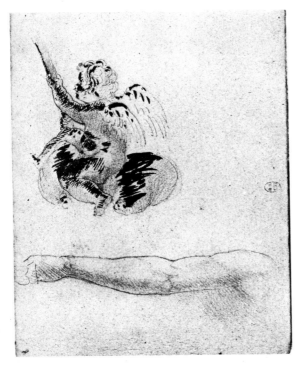

Nb. 1, p. 8

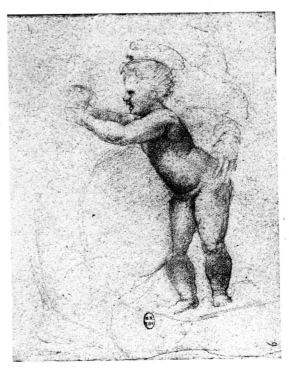

Nb. 1, p. 9

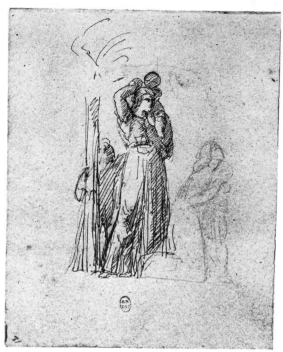

Nb. 1, p. 11

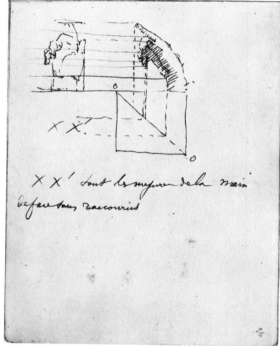

Nb. 1, p. 12

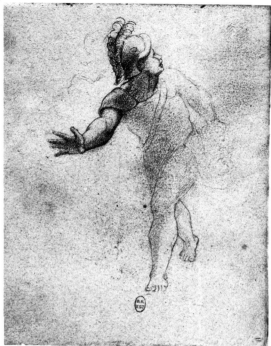

Racourcis

Nb. 1, p. 30

Nb. 1, p. 36

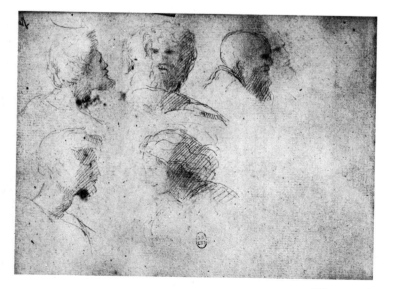

Nb. 1, p. 37

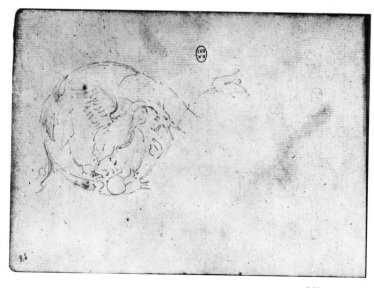
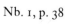

Nb. 1, p. 38

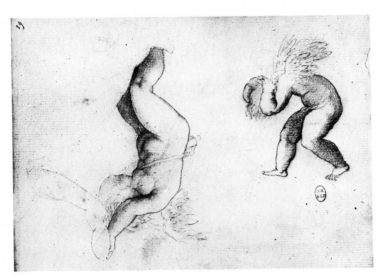

Nb. 1, p. 39

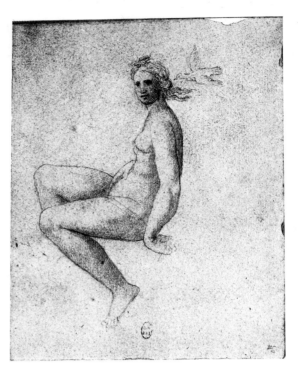

Nb. 1, p. 40

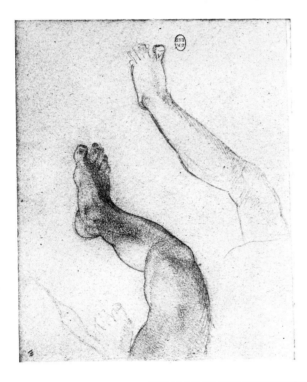

Nb. 1, p. 41

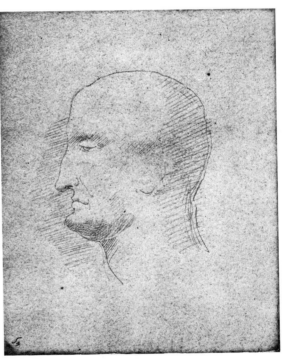

Nb. 1, p. 45

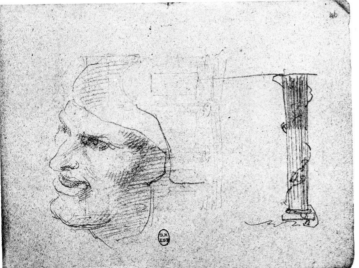

Nb. 1, p. 46

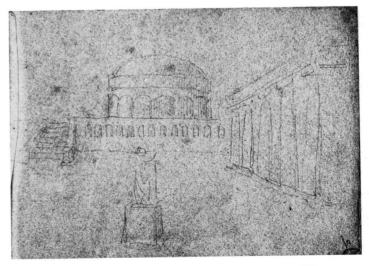

Nb. 1, p. 47

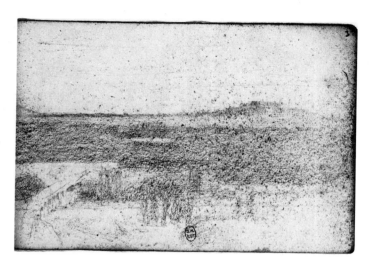

Nb. 2, p. 3

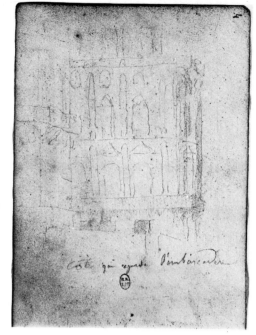

Nb. 2, p. 4

Nb. 2, p. 5

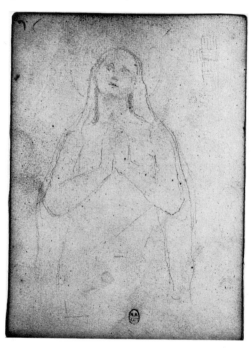

Nb. 2, p. 9

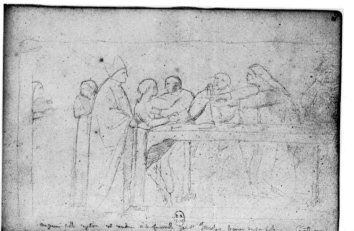

Nb. 2, p. 11

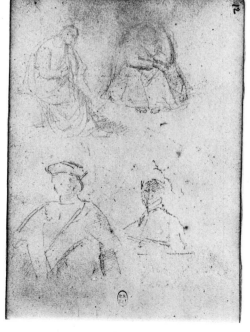

Nb. 2, p. 12

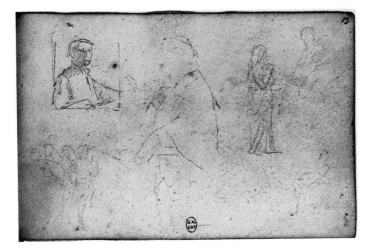

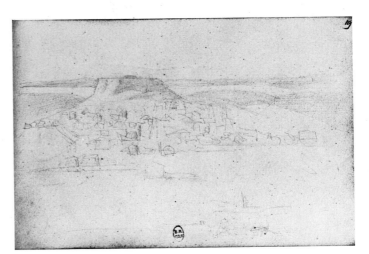

Nb. 2, p. 13

Nb. 2, p. 19

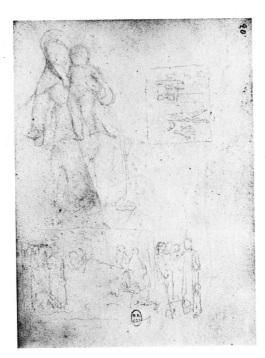

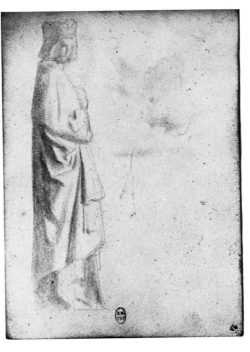

Nb. 2, p. 20

Nb. 2, p. 21

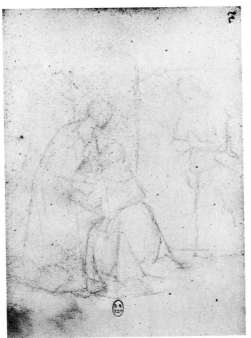

Nb. 2, p. 22

Nb. 2, p. 24

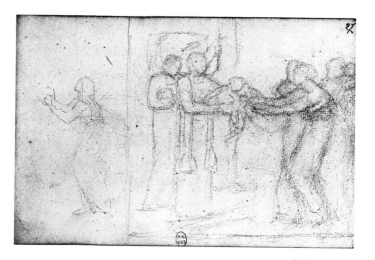

Nb. 2, p. 27

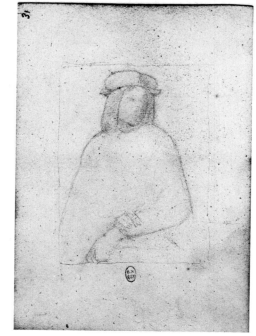

Nb. 2, p. 31

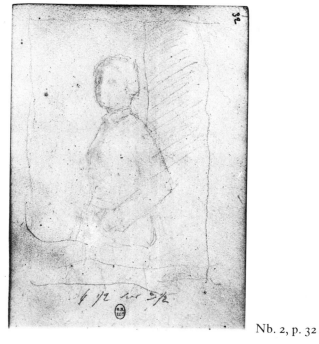

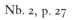

Nb. 2, p. 32

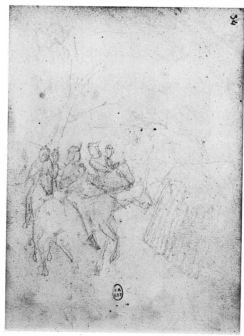

Nb. 2, p. 34

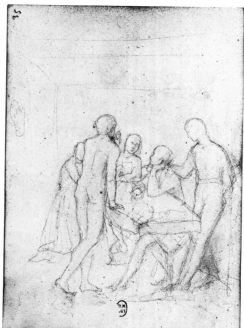

Nb. 2, p. 35

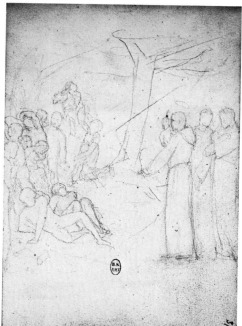

Nb. 2, p. 37

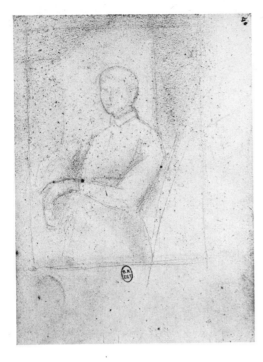

Nb. 2, p. 40

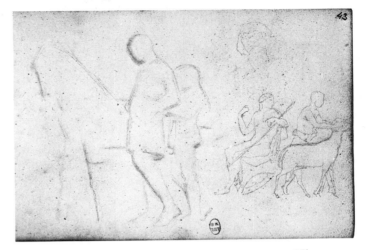

Nb. 2, p. 43

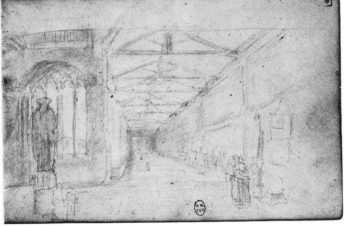

Nb. 2, p. 45

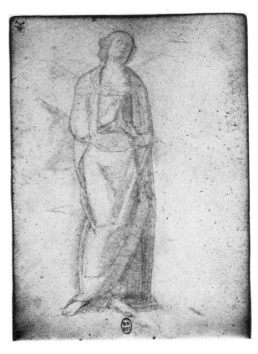

Nb. 2, p. 47

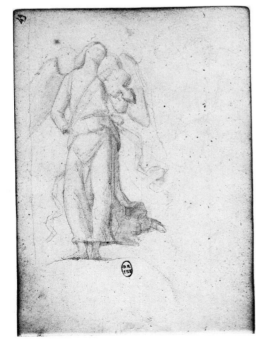

Nb. 2, p. 49

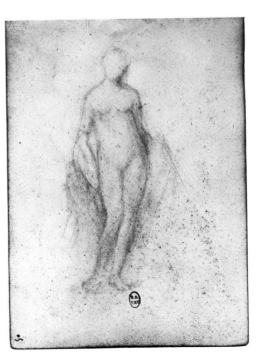

Nb. 2, p. 50

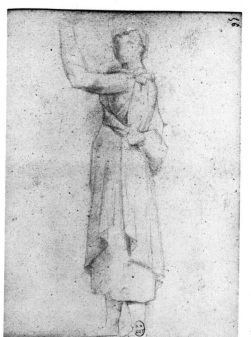

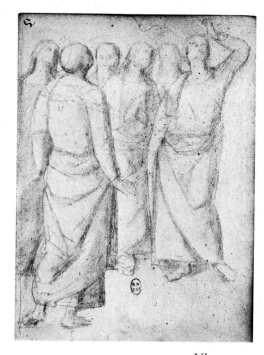

Nb. 2, p. 51

Nb. 2, p. 56

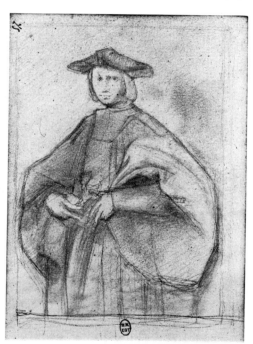

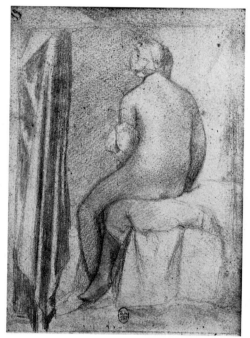

Nb. 2, p. 57

Nb. 2, p. 59

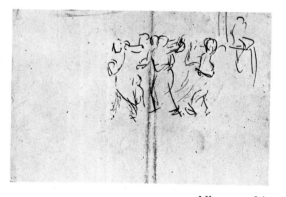

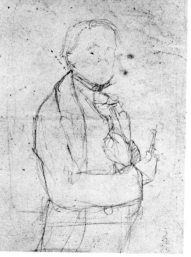

Nb. 2, p. 58A

Nb. 2, p. 58B

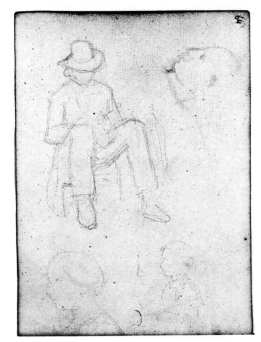

Nb. 2, p. 64

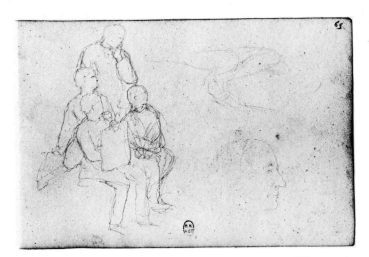

Nb. 2, p. 65

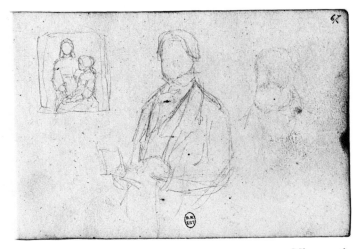

Nb. 2, p. 67

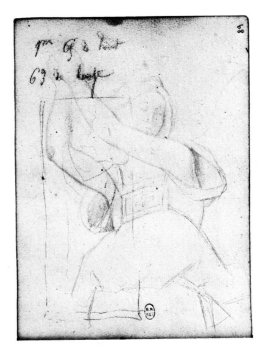

Nb. 2, p. 68

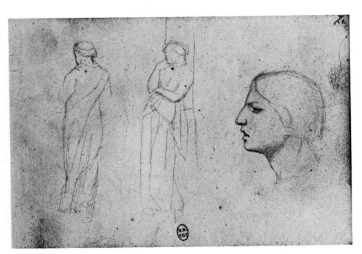

Nb. 2, p. 71

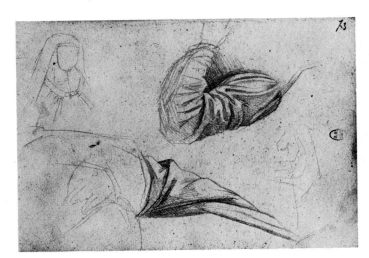

Nb. 2, p. 73

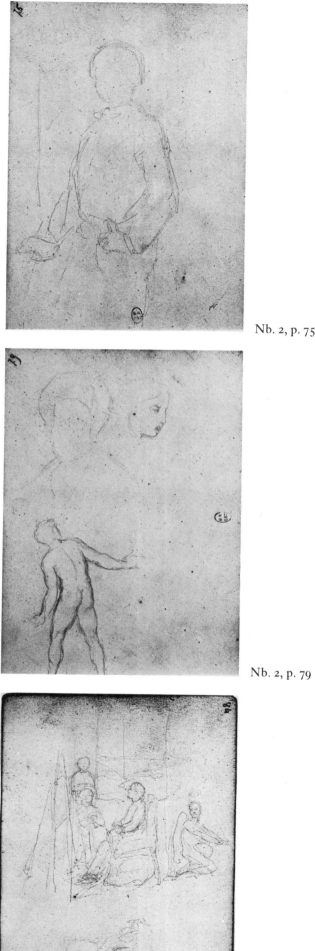

Nb. 2, p. 75

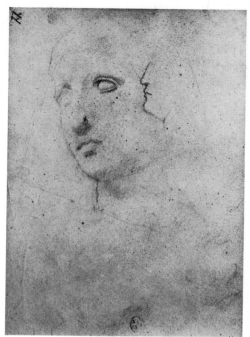

Nb. 2, p. 77

Nb. 2, p. 79

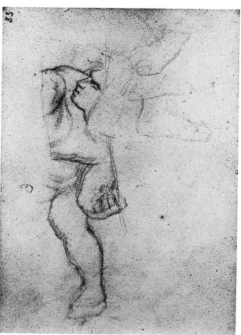

Nb. 2, p. 83

Nb. 2, p. 84

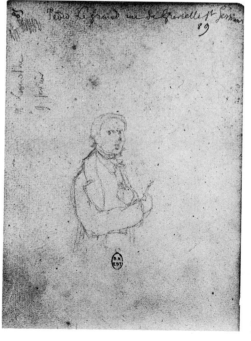

Nb. 2, p. 85

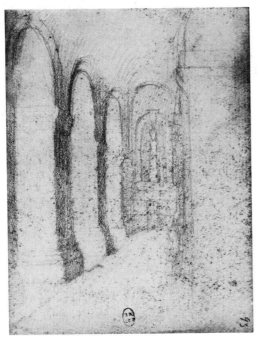 Nb. 3, p. 93

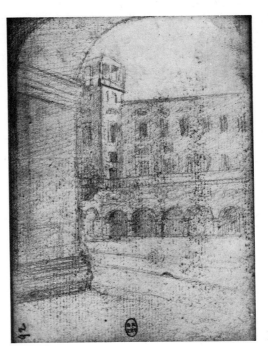 Nb. 3, p. 92

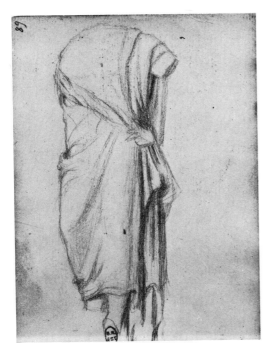 Nb. 3, p. 89

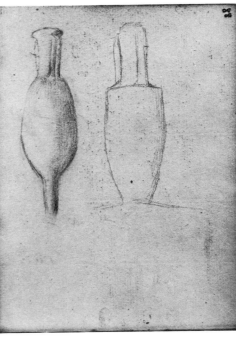 Nb. 3, p. 88

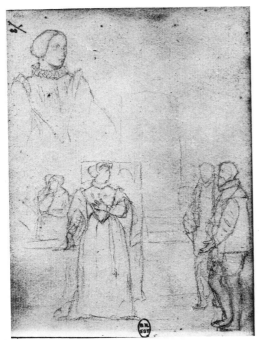 Nb. 3, p. 87

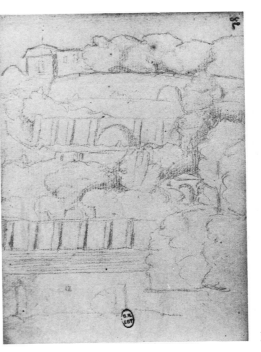 Nb. 3, p. 82

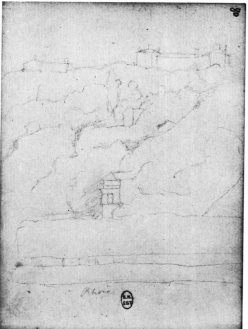

Nb. 3, p. 80

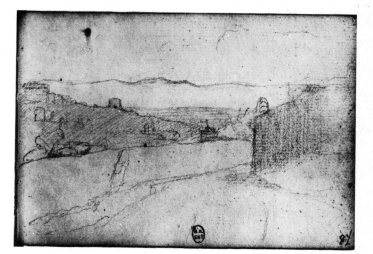

Nb. 3, p. 78

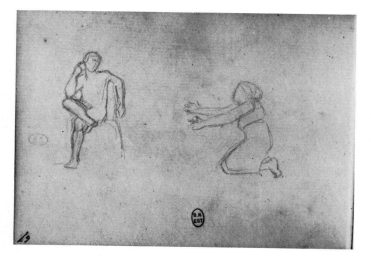

Nb. 3, p. 67

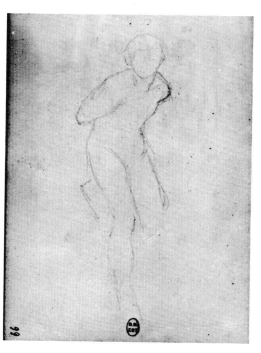

Nb. 3, p. 66

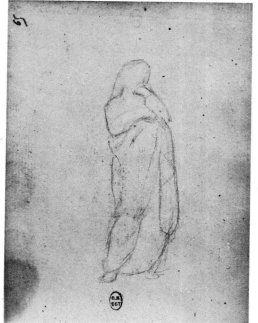

Nb. 3, p. 65

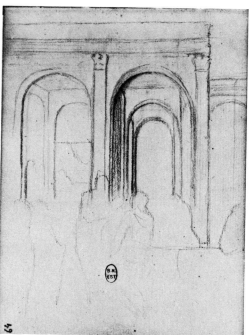

Nb. 3, p. 64

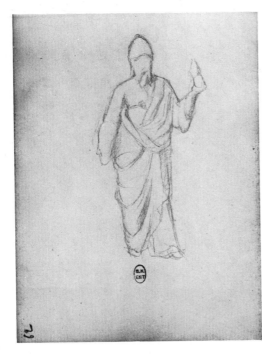 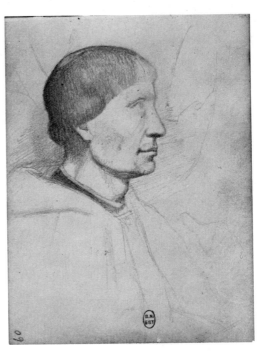

Nb. 3, p. 62

Nb. 3, p. 60

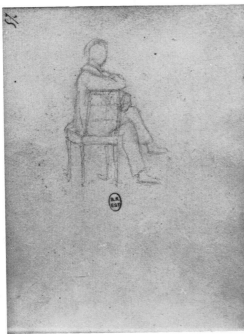 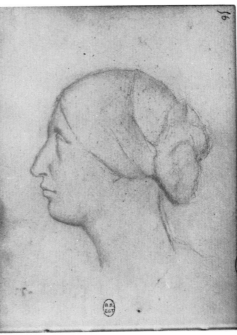

Nb. 3, p. 57

Nb. 3, p. 56

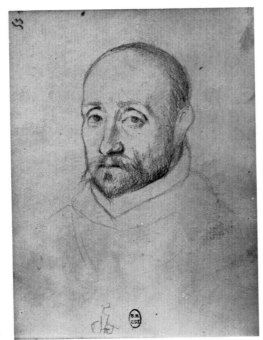

Nb. 3, p. 53

Nb. 3, p. 51

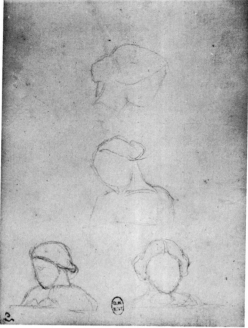

Nb. 3, p. 50

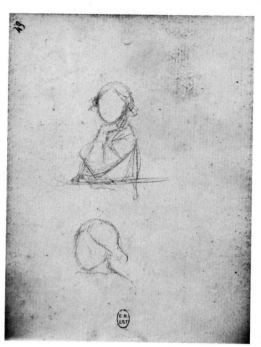

Nb. 3, p. 49

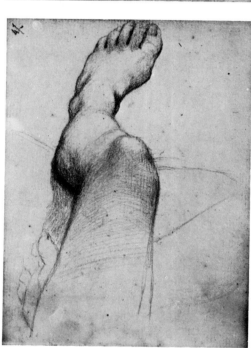

Nb. 3, p. 47

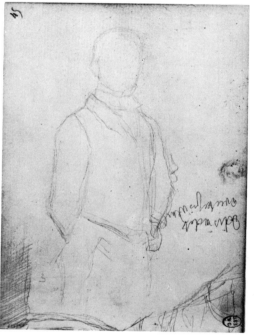

Nb. 3, p. 45

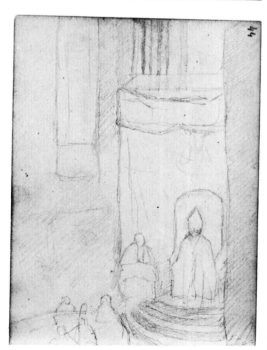

Nb. 3, p. 44

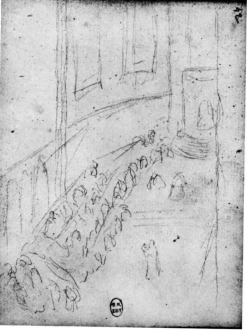

Nb. 3, p. 42

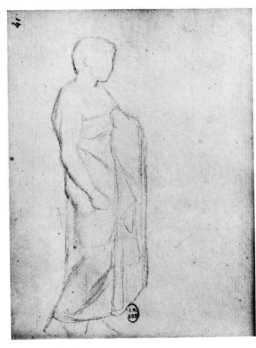

Nb. 3, p. 41

Nb. 3, p. 37

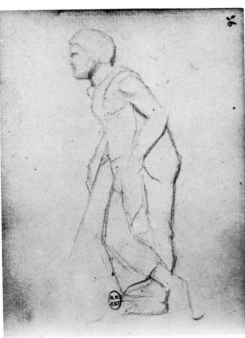

Nb. 3, p. 36

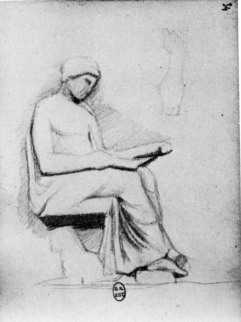

Nb. 3, p. 34

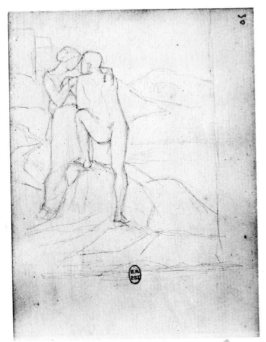

Nb. 3, p. 30

Nb. 3, p. 28

Nb. 3, p. 27

Nb. 3, p. 25

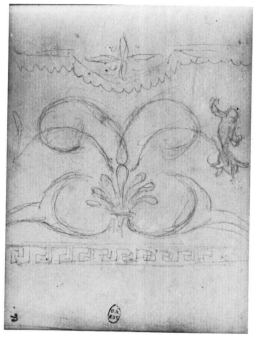

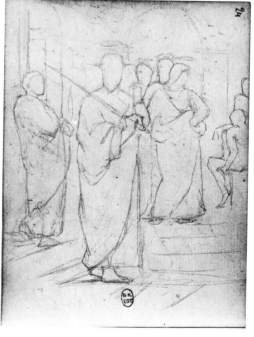

Nb. 3, p. 26

Nb. 3, p. 24

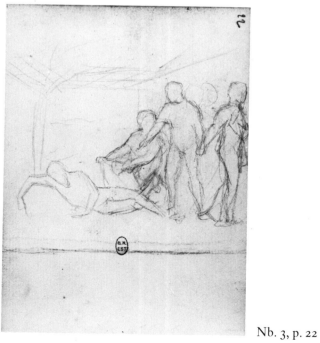

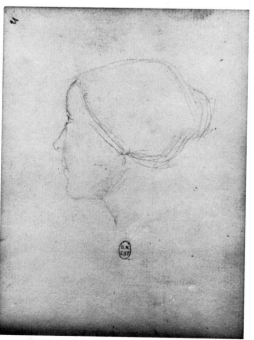

Nb. 3, p. 22

Nb. 3, p. 21

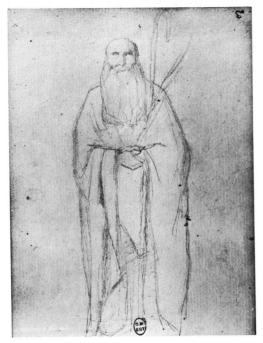

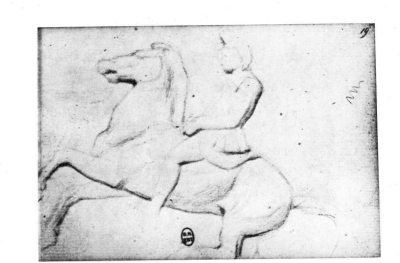

Nb. 3, p. 19

Nb. 3, p. 20

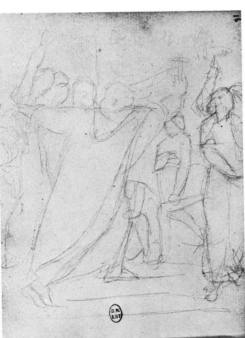

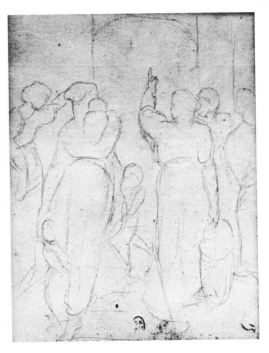

Nb. 3, p. 16

Nb. 3, p. 15

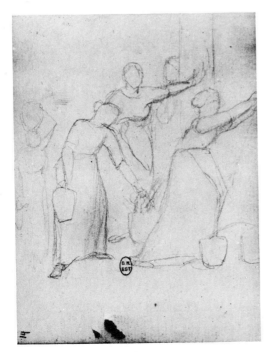

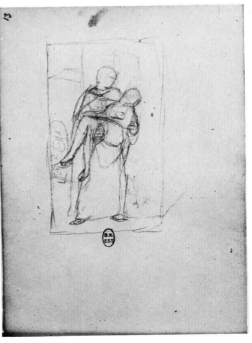

Nb. 3, p. 14

Nb. 3, p. 13

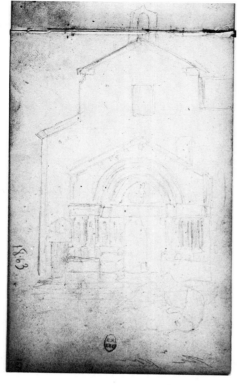

Nb. 4, p. 131

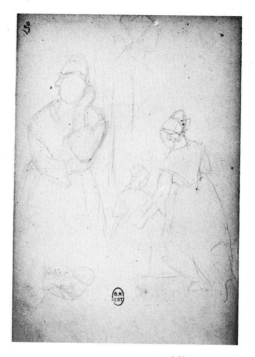

Nb. 4, p. 130

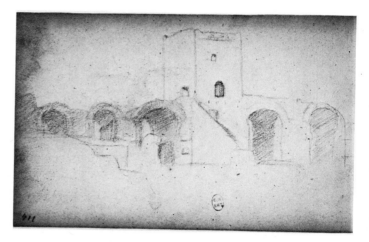

Nb. 4, p. 114

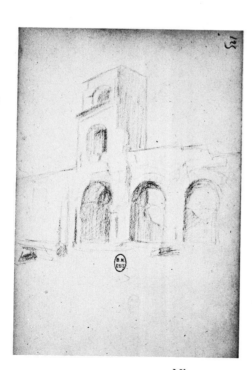

Nb. 4, p. 125

Nb. 4, p. 111

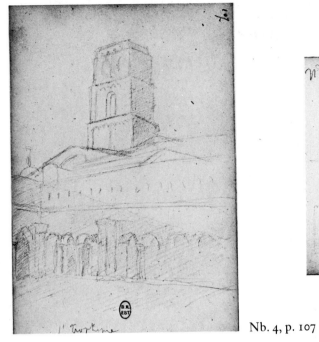

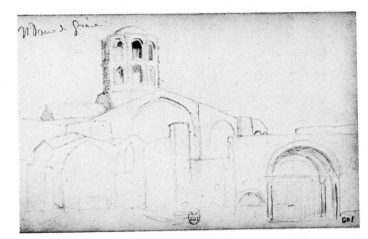

Nb. 4, p. 103

Nb. 4, p. 107

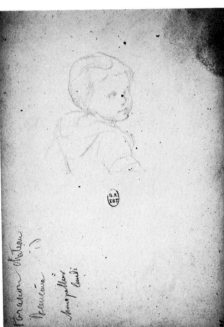

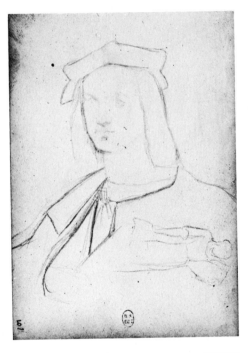

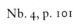

Nb. 4, p. 102

Nb. 4, p. 101

Nb. 4, p. 99

Nb. 4, p. 97

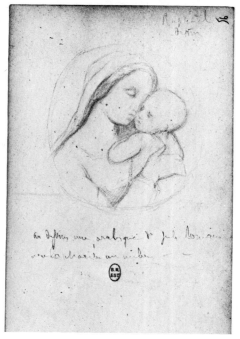

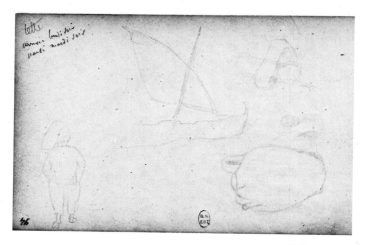

Nb. 4, p. 94

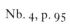

Nb. 4, p. 95

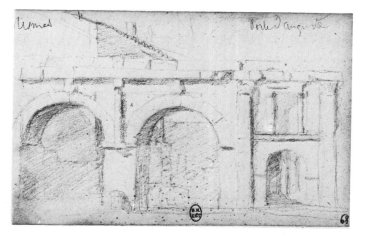

Nb. 4, p. 89

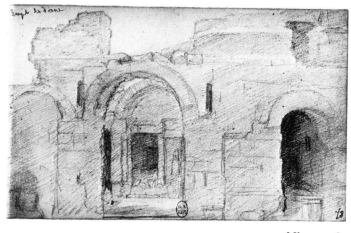

Nb. 4, p. 87

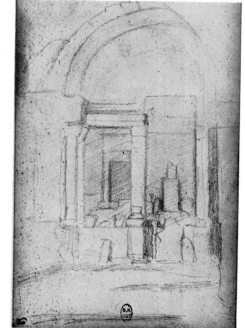

Nb. 4, p. 85

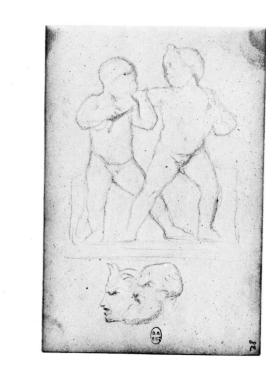

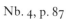

Nb. 4, p. 82

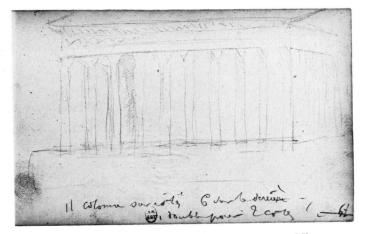

Nb. 4, p. 79

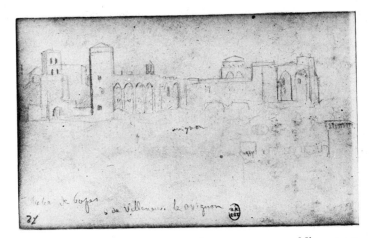

Nb. 4, p. 72

Nb. 4, p. 70

Nb. 4, p. 69

Nb. 4, pp. 68–7

Nb. 4, p. 65

Nb. 4, p. 66

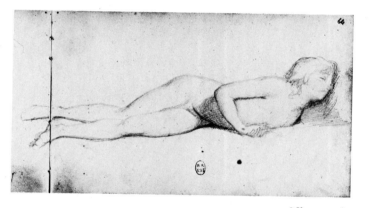

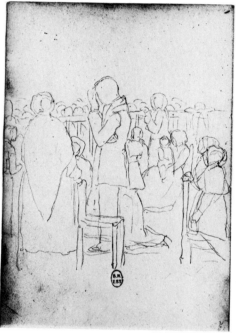

Nb. 4, p. 64

Nb. 4, p. 1

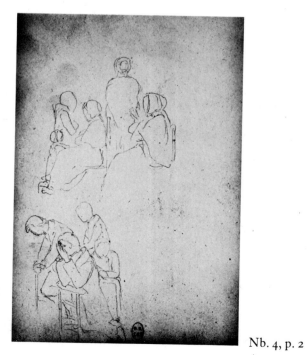

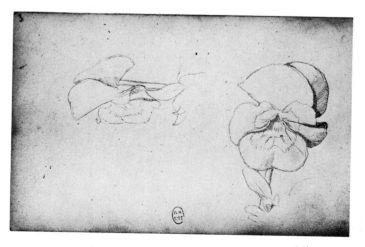
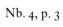

Nb. 4, p. 3

Nb. 4, p. 2

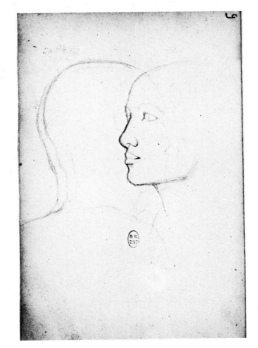

Nb. 4, p. 6

Nb. 4, p. 9

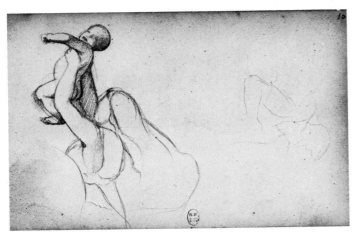

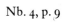

Nb. 4, p. 10

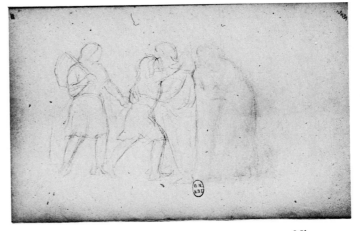

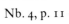

Nb. 4, p. 11

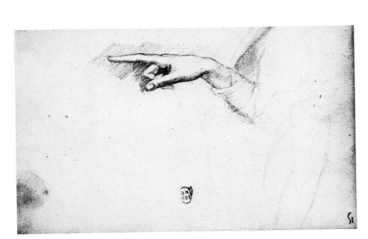

Nb. 4, p. 15

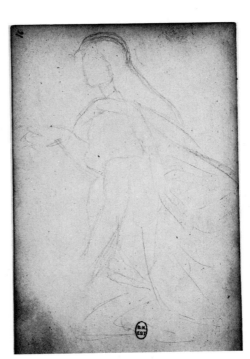

Nb. 4, p. 16

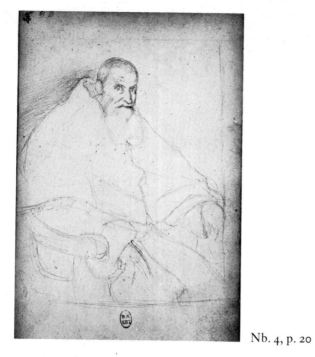

Nb. 4, p. 20

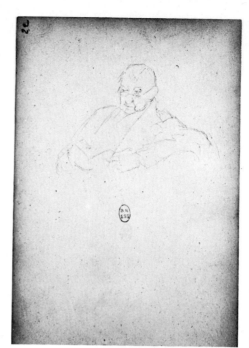

Nb. 4, p. 22

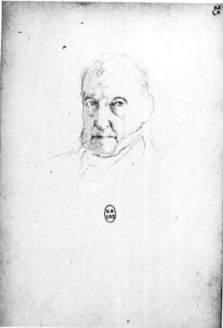

Nb. 4, p. 23

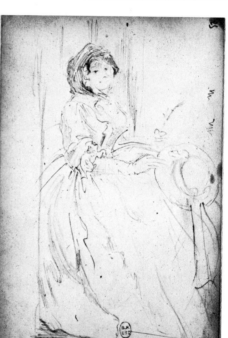

Nb. 4, p. 25

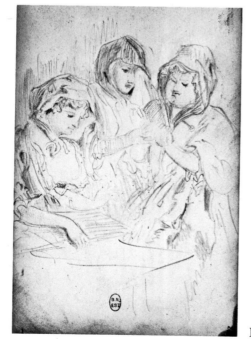

Nb. 4, p. 26

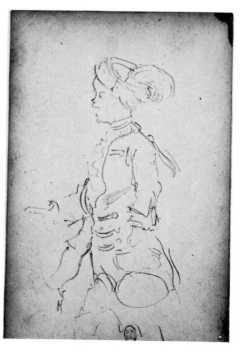

Nb. 4, p. 27

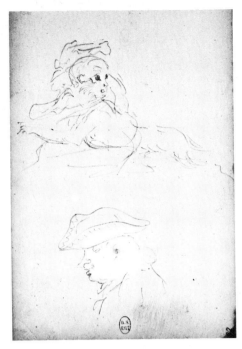

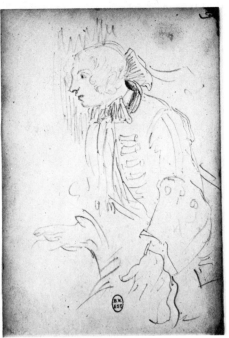

Nb. 4, p. 28

Nb. 4, p. 29

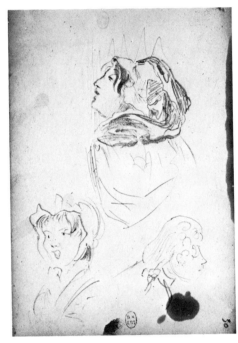

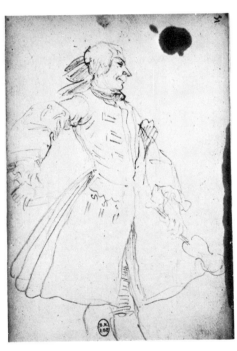

Nb. 4, p. 30

Nb. 4, p. 31

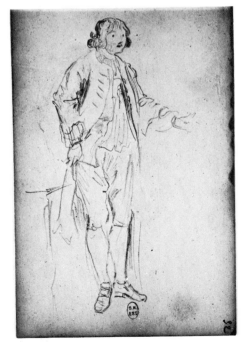

Nb. 4, p. 32

Nb. 4, p. 33

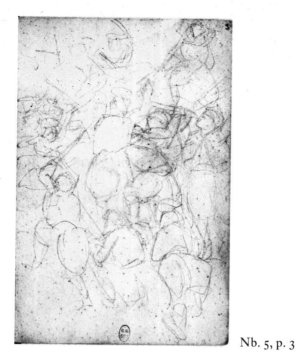

Nb. 5, p. 3

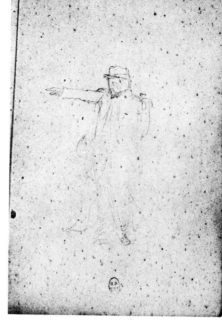

Nb. 5, p. 5

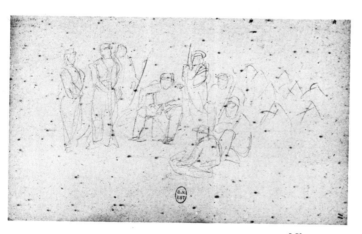

Nb. 5, p. 11

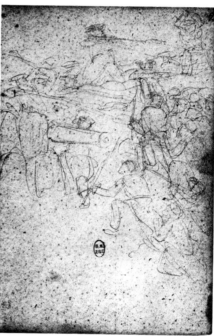

Nb. 5, p. 17

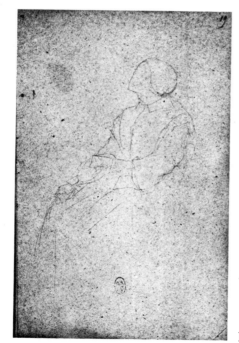

Nb. 5, p. 19

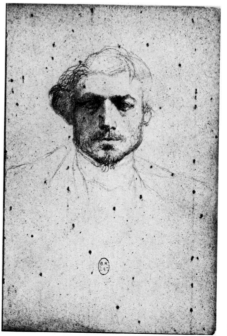

Nb. 5, p. 21B

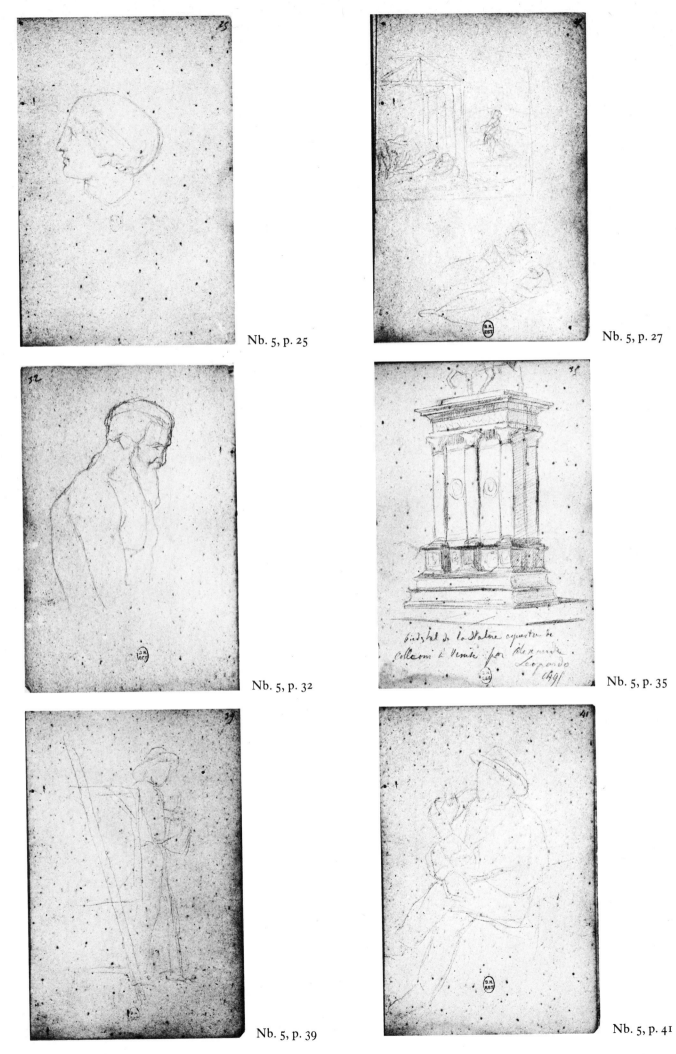

Nb. 5, p. 25

Nb. 5, p. 27

Nb. 5, p. 32

Nb. 5, p. 35

Nb. 5, p. 39

Nb. 5, p. 41

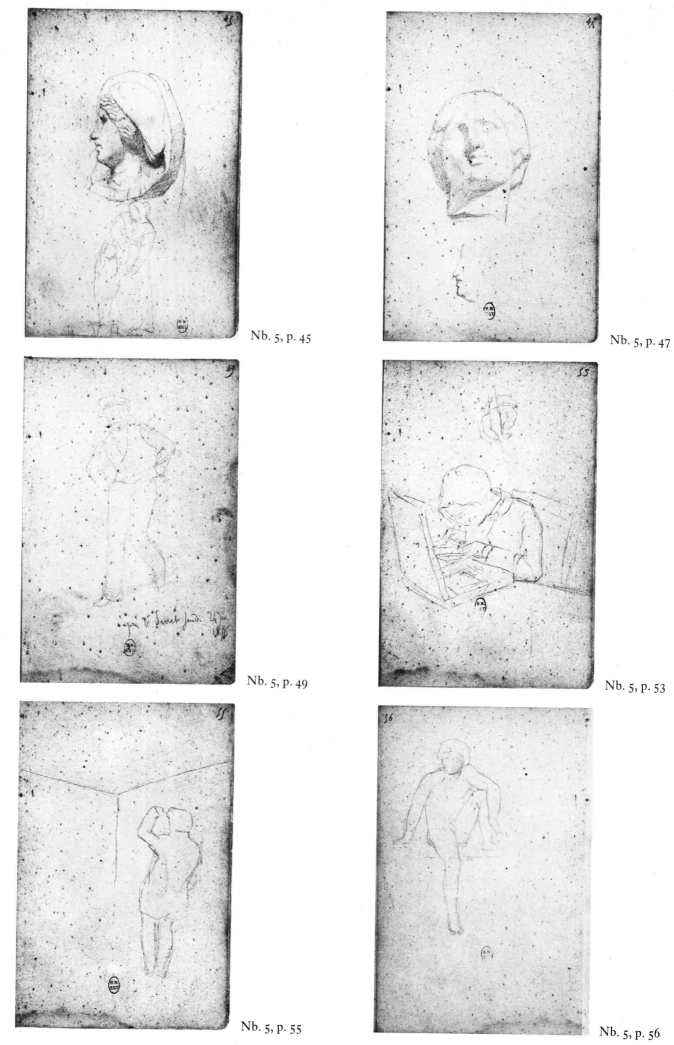

Nb. 5, p. 45

Nb. 5, p. 47

Nb. 5, p. 49

Nb. 5, p. 53

Nb. 5, p. 55

Nb. 5, p. 56

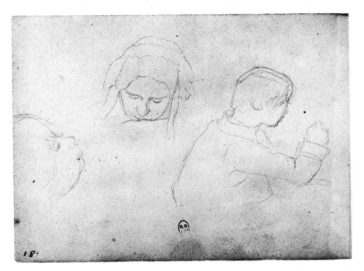

Nb. 6, p. 81

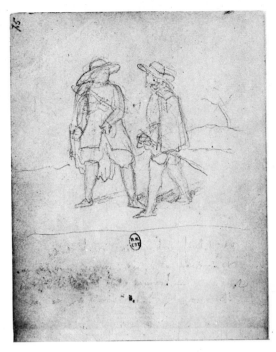

Nb. 6, p. 75

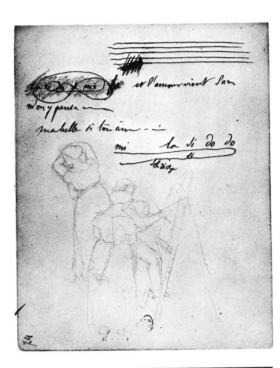

Nb. 6, p. 74

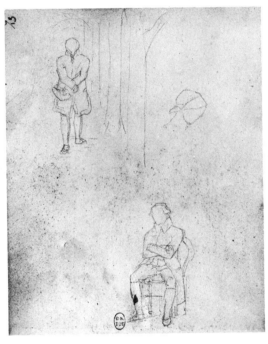

Nb. 6, p. 73

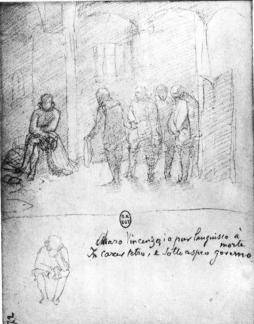

Nb. 6, p. 72

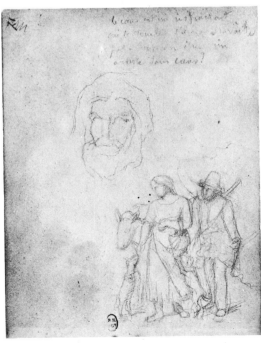

Nb. 6, p. 71

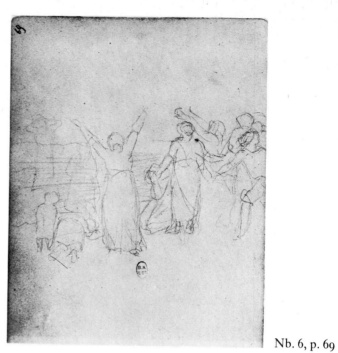

Vox audita est de Rhamâ, Rachel plorantis
filios Suos, et non est Consolata, quia non
Sunt.

Nb. 6, p. 70

Nb. 6, p. 69

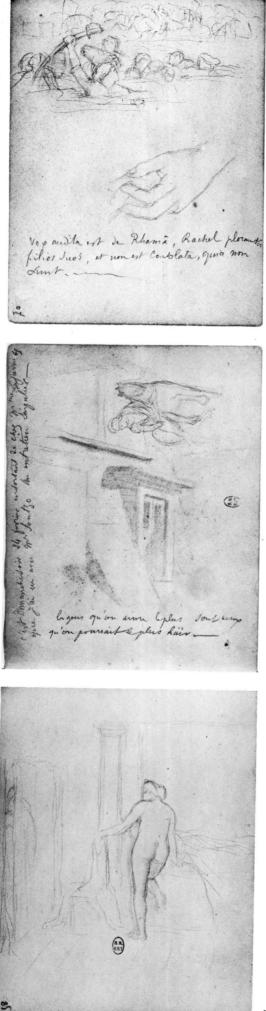

Nb. 6, p. 65

Herodote Clio VIII

Nb. 6, p. 63

Nb. 6, p. 58

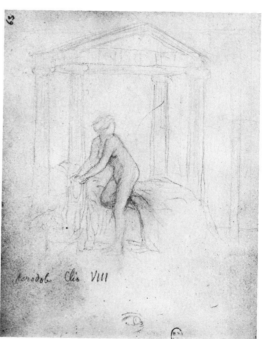

Nb. 6, p. 56

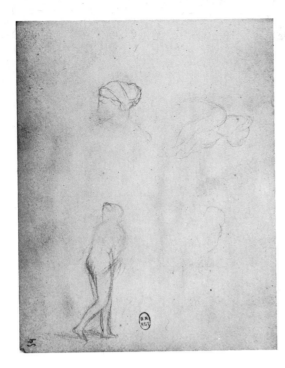

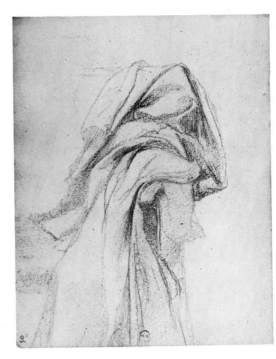

Nb. 6, p. 54

Nb. 6, p. 50

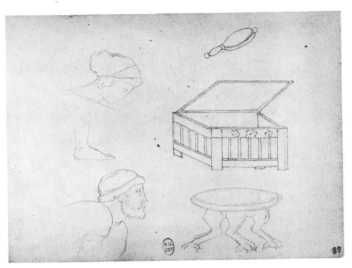

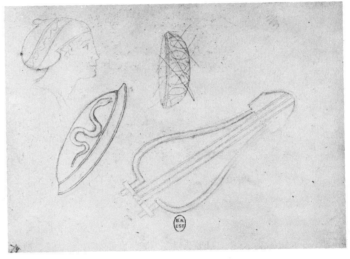

Nb. 6, p. 48

Nb. 6, p. 47

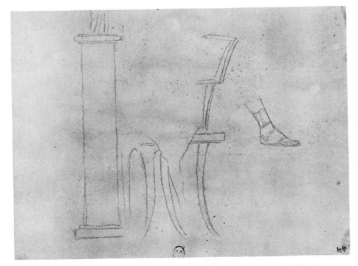

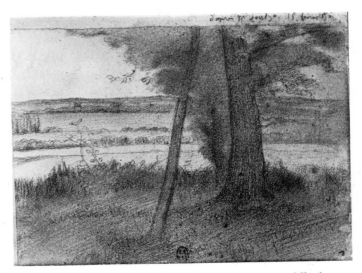

Nb. 6, p. 44

Nb. 6, p. 42

Nb. 6, p. 41

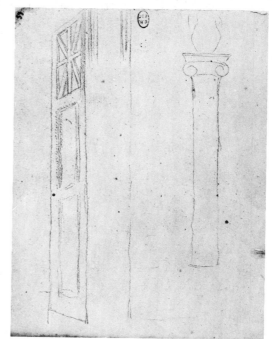

Nb. 6, p. 39

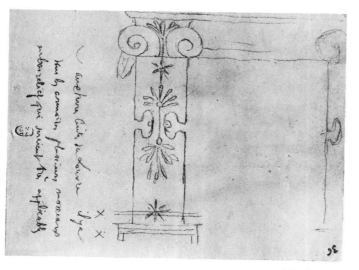

Nb. 6, p. 36

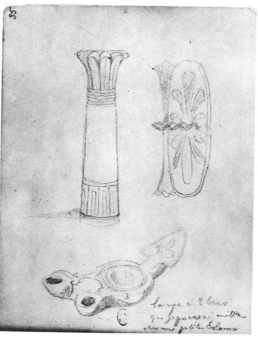

Nb. 6, p. 35

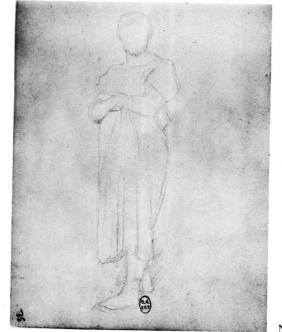

Nb. 6, p. 32

Nb. 6, p. 31

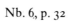

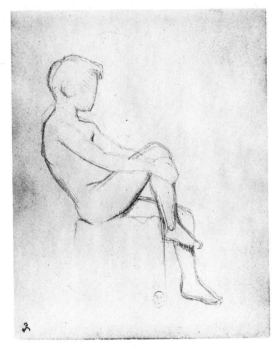

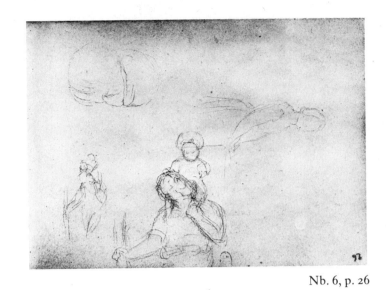

Nb. 6, p. 30

Nb. 6, p. 26

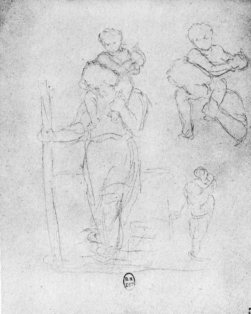

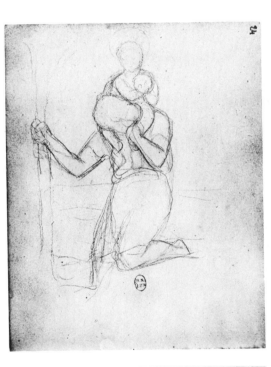

Nb. 6, p. 25

Nb. 6, p. 24

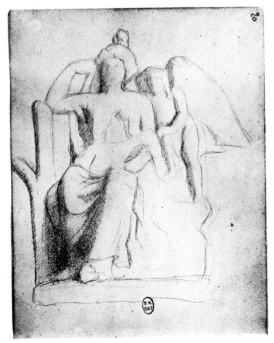

Nb. 6, p. 20

Nb. 6, p. 19

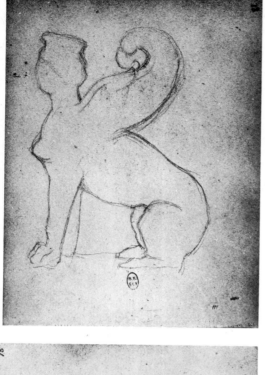

Nb. 6, p. 18

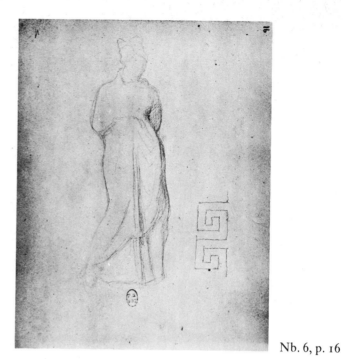

Nb. 6, p. 16

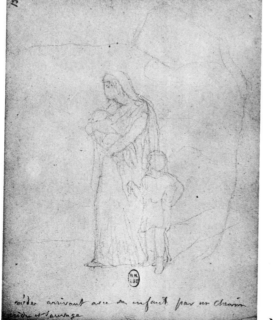

Nb. 6, p. 15

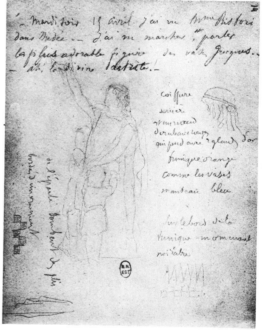

Nb. 6, p. 14

Nb. 6, p. 13

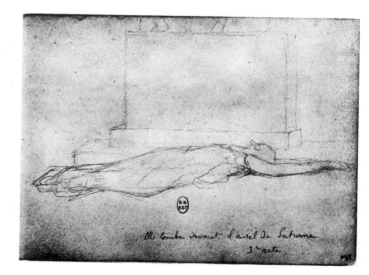

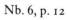

Nb. 6, p. 12

Giasone la catena ond'è solubile che d'vince
non è d'amore solo, ma di delitto.

Nb. 6, p. 11

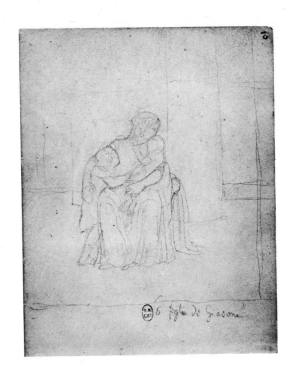

le figlie di Giasone

Nb. 6, p. 10

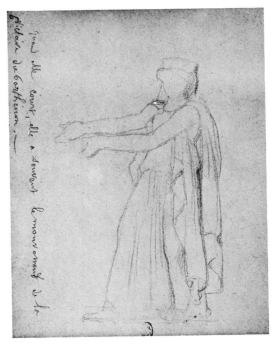

Nb. 6, p. 9

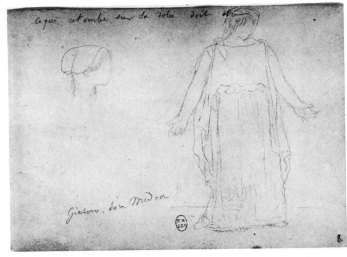

ce qui est ombre sur sa robe doit être

Giasone, son Medea

Nb. 6, p. 8

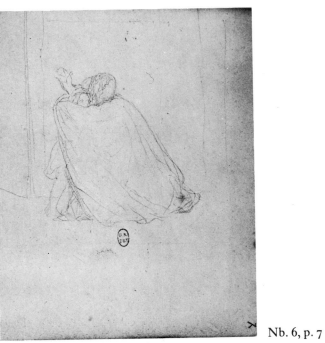

Nb. 6, p. 7

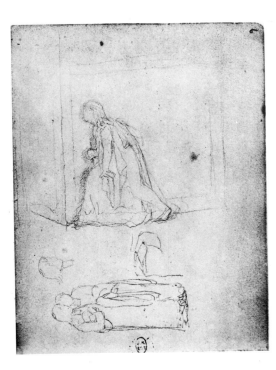

Nb. 6, p. 6

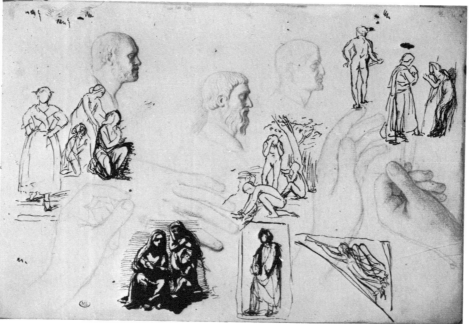

Nb. 7, p. 1V

Nb. 7, p. 2

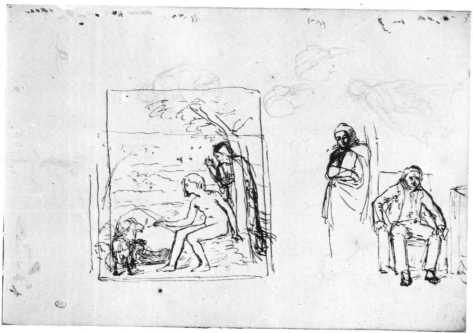

Nb. 7, p. 3

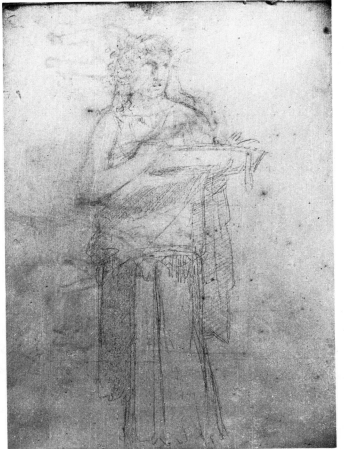

Nb. 7, p. 3V

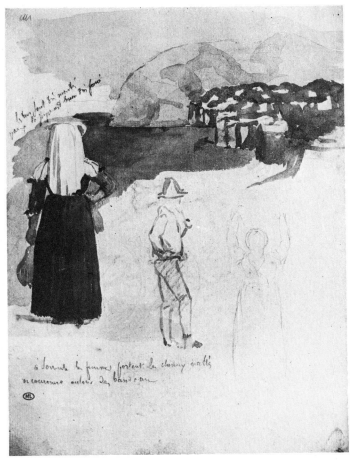

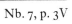

Nb. 7, p. 4

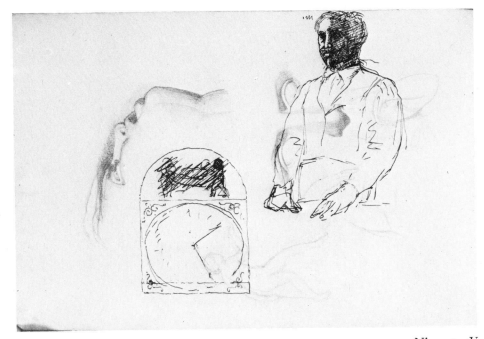

Nb. 7, p. 4V

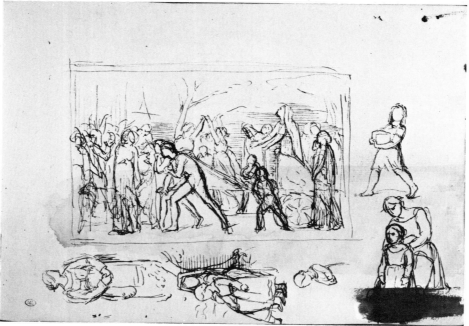

Nb. 7, p. 5

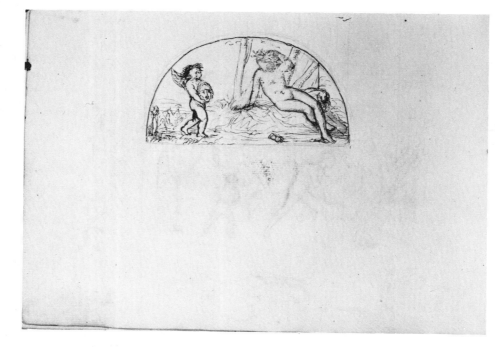

Nb. 7, p. 5V

Nb. 7, p. 6

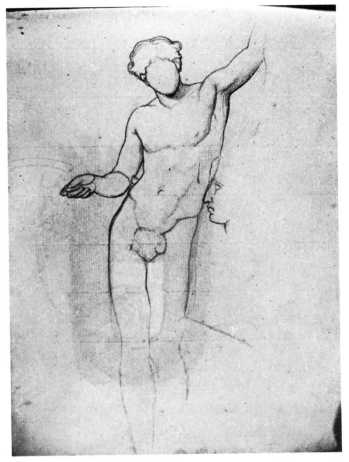

Nb. 7, p. 6V

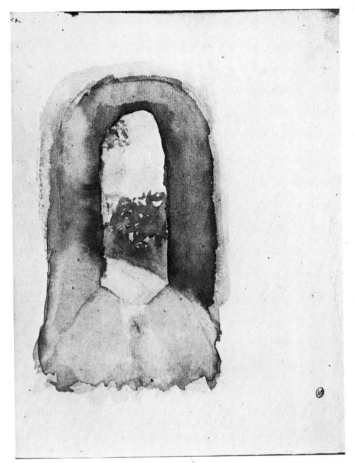

Nb. 7, p. 7

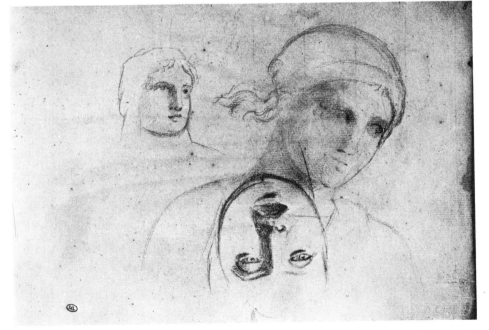

Nb. 7, p. 8

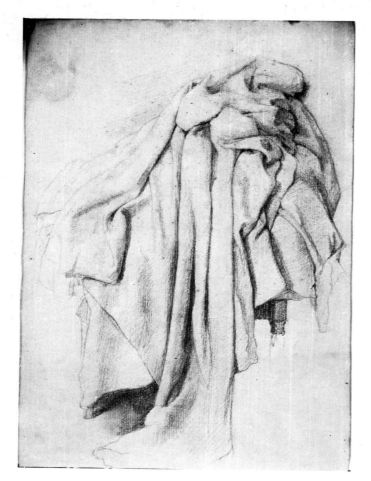

Nb. 7, p. 8V

Nb. 7, p. 10V

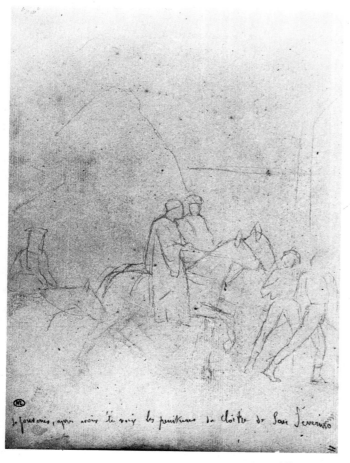

Nb. 7, p. 11

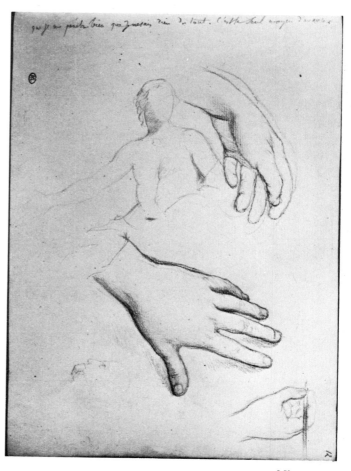

Nb. 7, p. 12

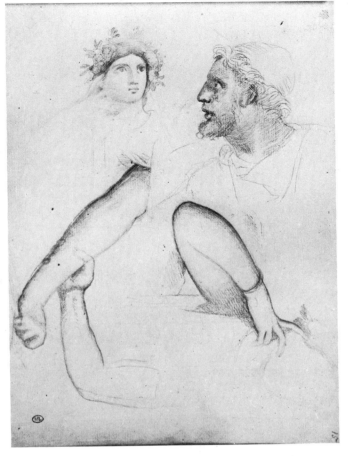

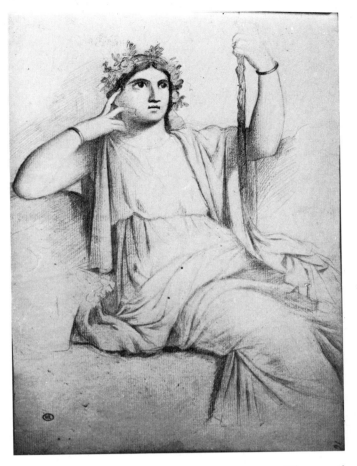

Nb. 7, p. 15

Nb. 7, p. 16

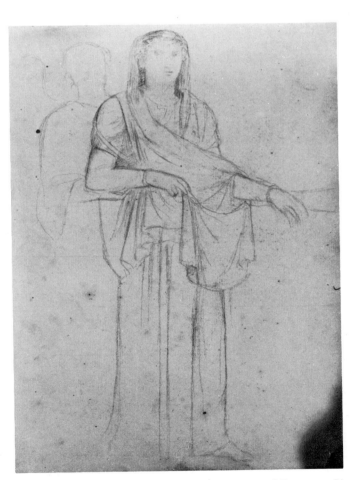

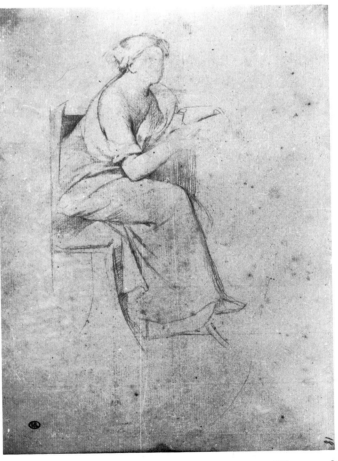

Nb. 7, p. 17V

Nb. 7, p. 18

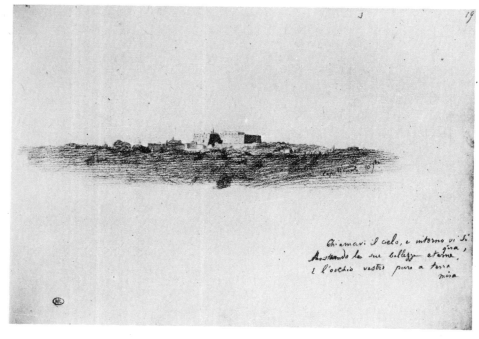

Nb. 7, p. 19

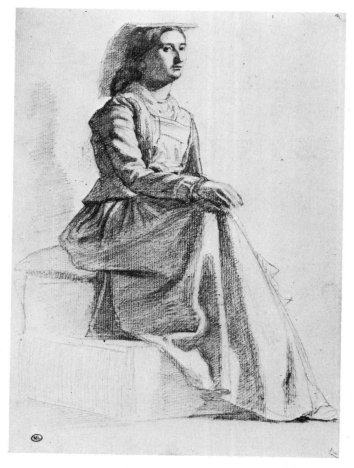

Nb. 7, p. 21

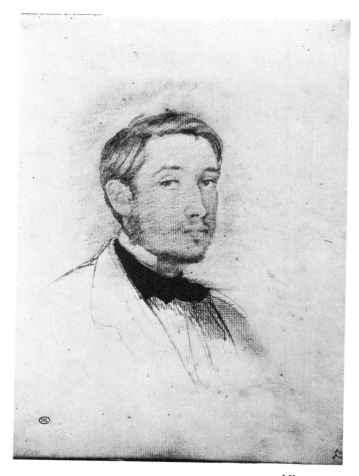

Nb. 7, p. 22

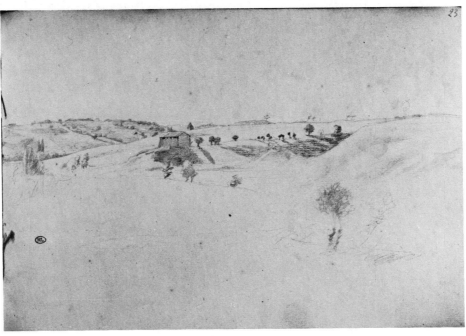

Nb. 7, p. 23

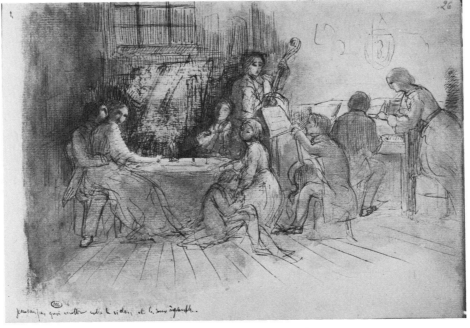

Nb. 7, p. 26

Nb. 7, p. 27

Nb. 7, p. 28

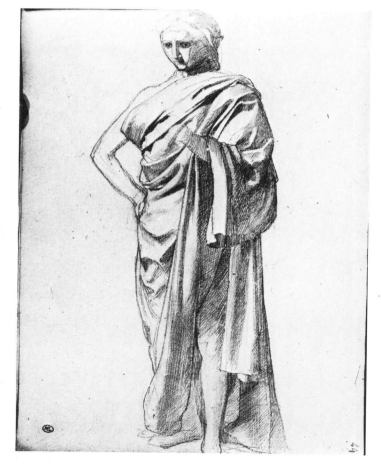

Nb. 7, p. 44

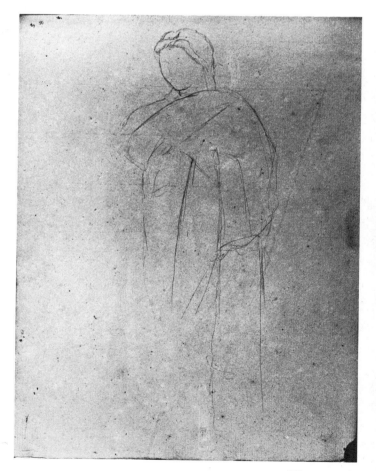

Nb. 7, p. 44 V

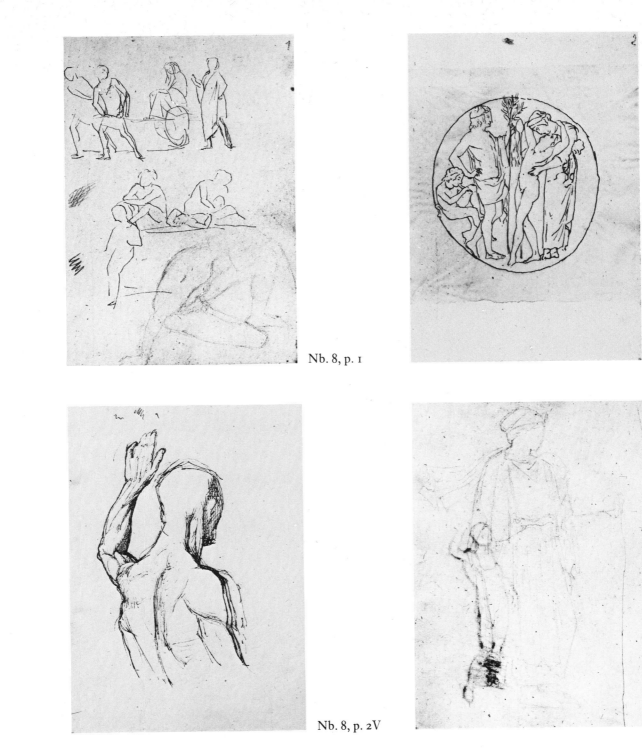

Nb. 8, p. 1

Nb. 8, p. 2

Nb. 8, p. 2V

Nb. 8, p. 3V

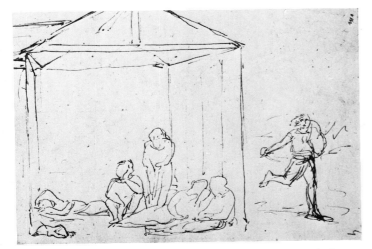

Nb. 8, p. 4

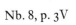

Nb. 8, p. 4V

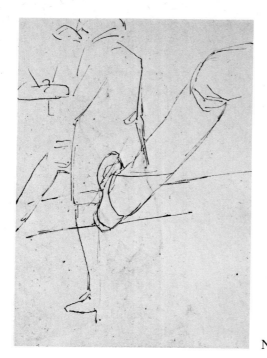

Nb. 8, p. 4A

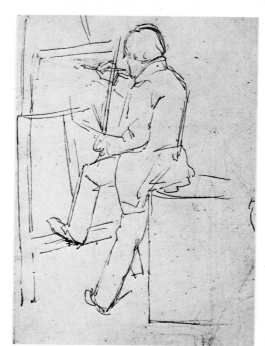

Nb. 8, p. 4B

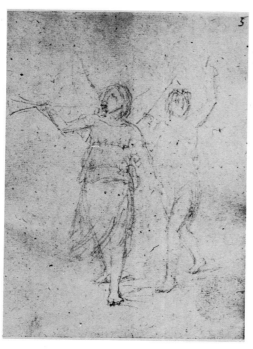

Nb. 8, p. 5

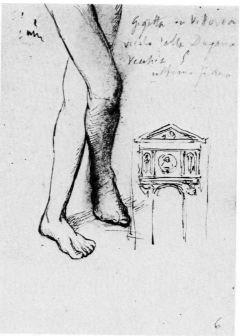

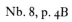

Nb. 8, p. 6

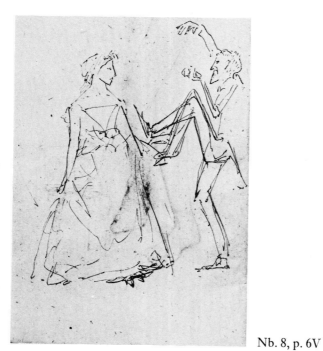

Nb. 8, p. 6V

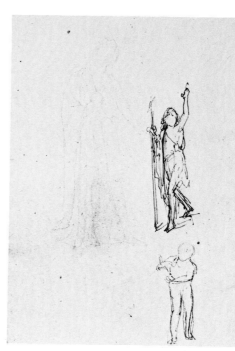

Nb. 8, p. 7V

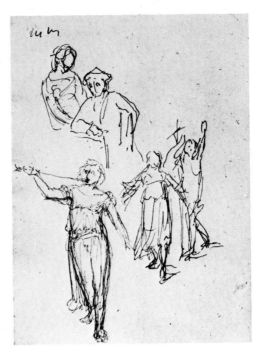

Nb. 8, p. 8

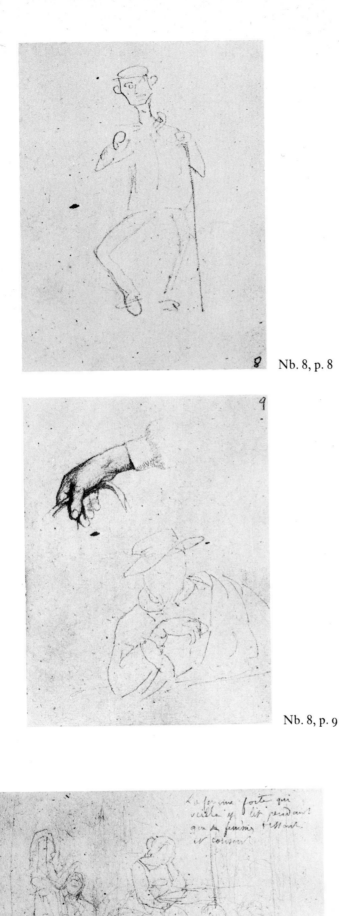

8

Nb. 8, p. 8V

9

Nb. 8, p. 9

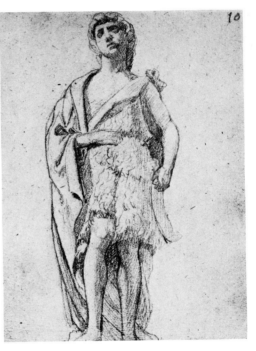

10

Nb. 8, p. 10

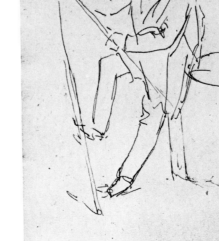

11

Nb. 8, p. 11

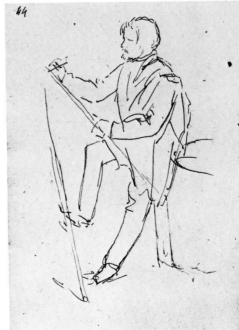

44

Nb. 8, p. 12V

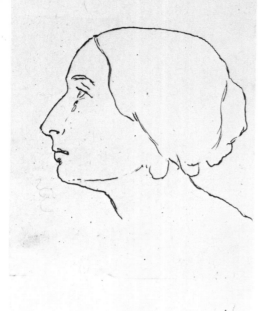

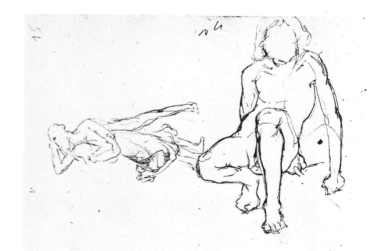

Nb. 8, p. 15

Nb. 8, p. 16

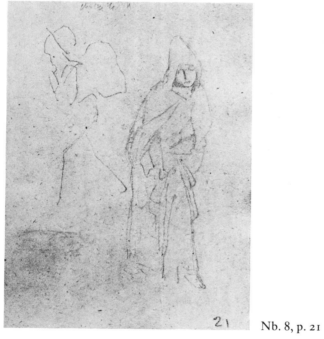

Nb. 8, p. 21

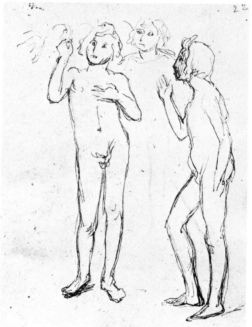

Nb. 8, p. 22

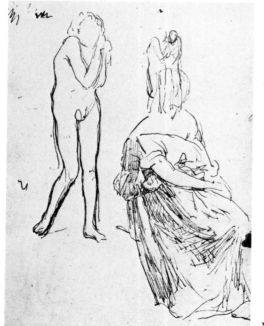

Nb. 8, p. 22V

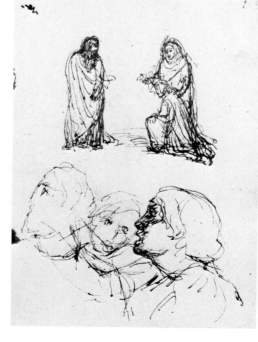

Nb. 8, p. 23

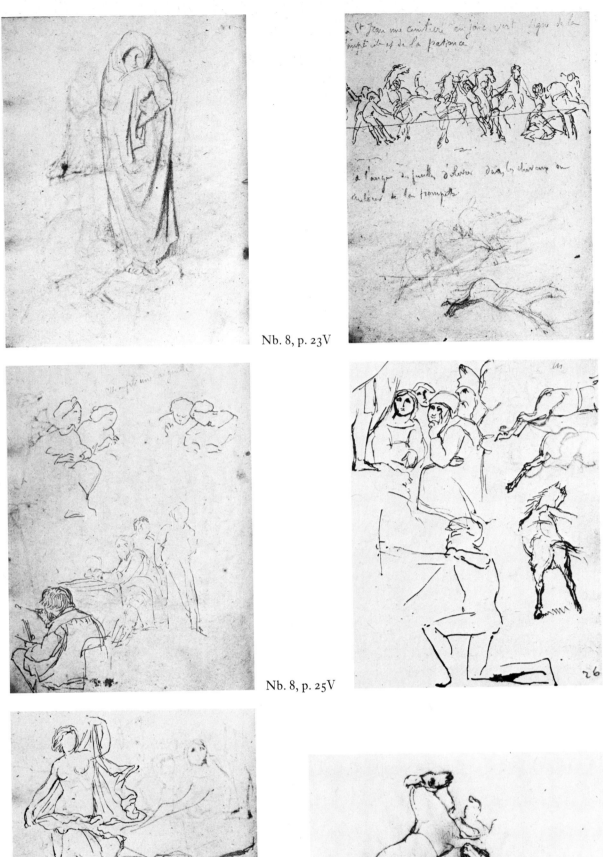

Nb. 8, p. 23V

Nb. 8, p. 24V

Nb. 8, p. 25V

Nb. 8, p. 26

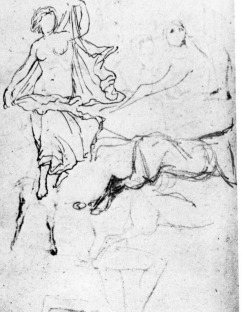

Nb. 8, p. 26V

Nb. 8, p. 27

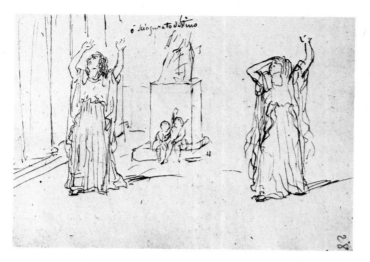

Nb. 8, p. 28

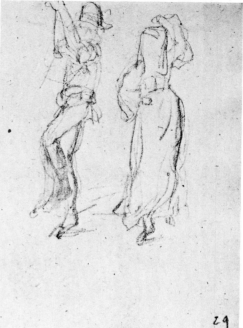

Nb. 8, p. 29

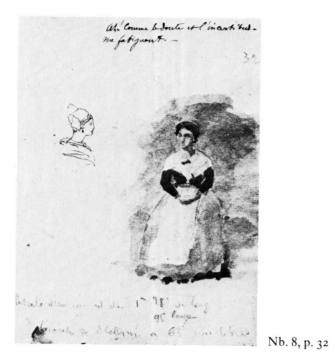

Nb. 8, p. 32

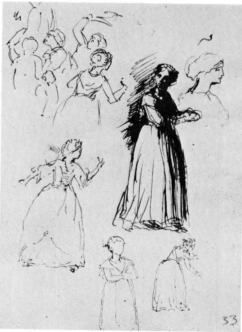

Nb. 8, p. 33

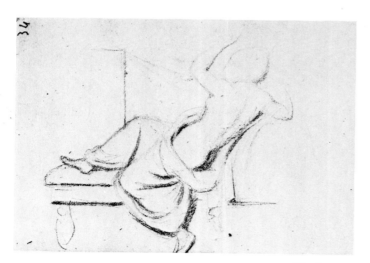

Nb. 8, p. 34

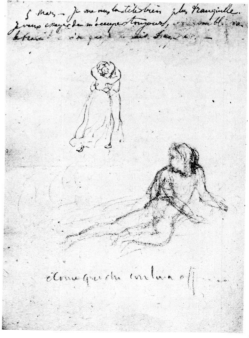

Nb. 8, p. 35V

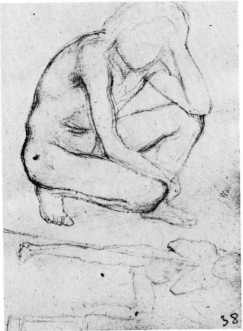

Nb. 8, p. 38

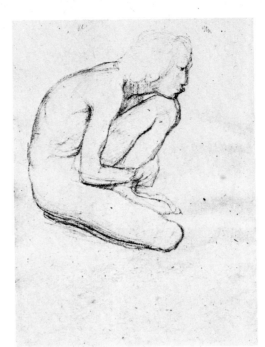

Nb. 8, p. 38V

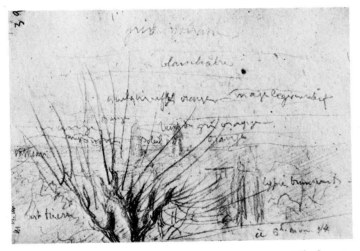

Nb. 8, p. 39

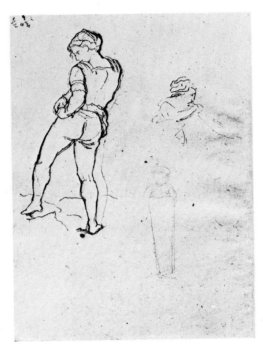

Nb. 8, p. 39V

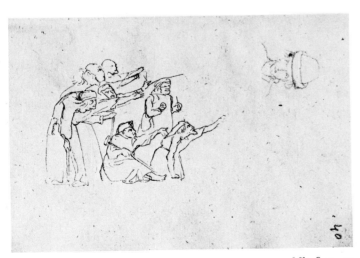

Nb. 8, p. 40

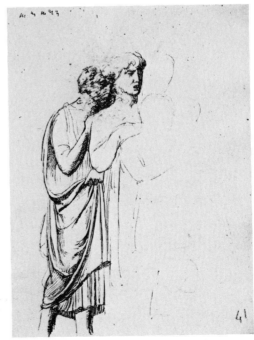

Nb. 8, p. 41

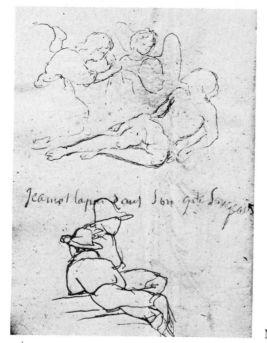

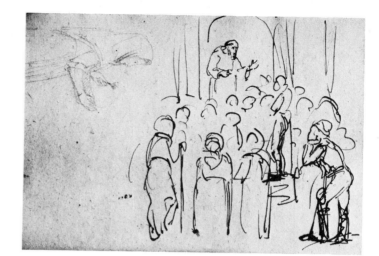

Nb. 8, p. 42V

Nb. 8, p. 41V

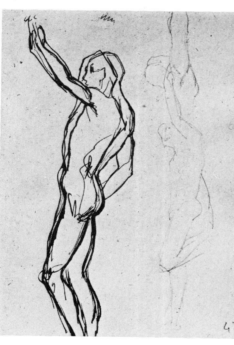

Nb. 8, p. 43

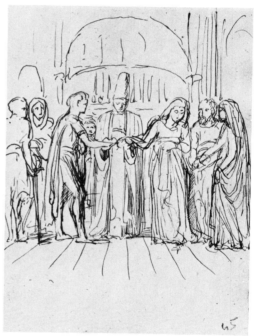

Nb. 8, p. 45

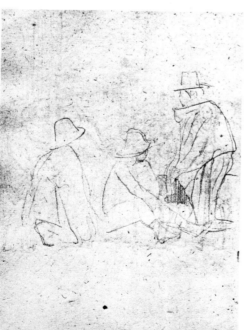

Nb. 8, p. 45V

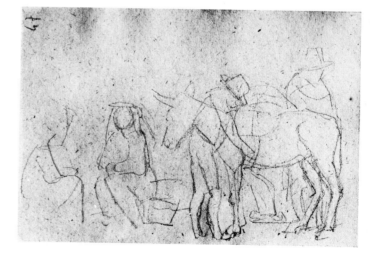

Nb. 8, p. 47

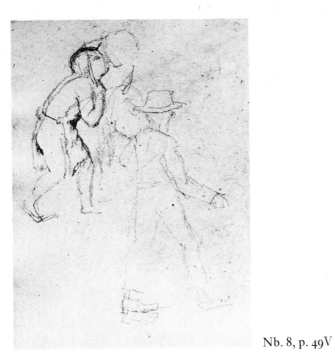

Nb. 8, p. 49V

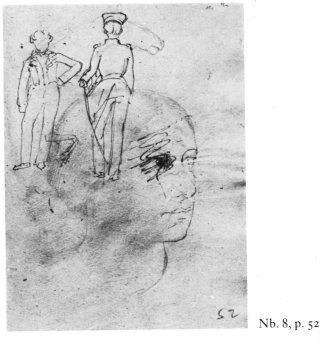

Nb. 8, p. 50

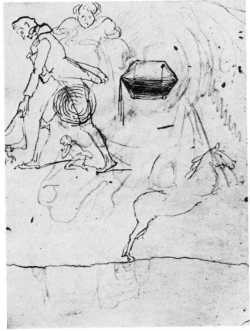

Nb. 8, p. 51V

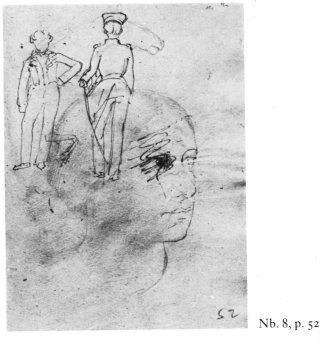

Nb. 8, p. 52

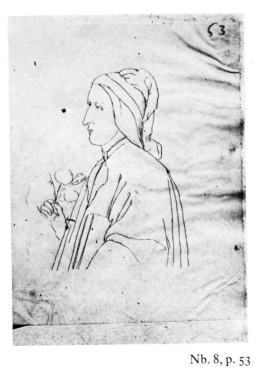

Nb. 8, p. 53

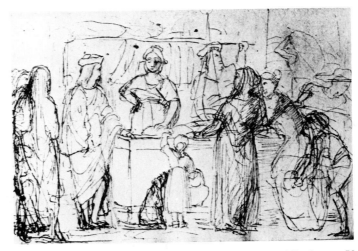

Nb. 8, p. 53V

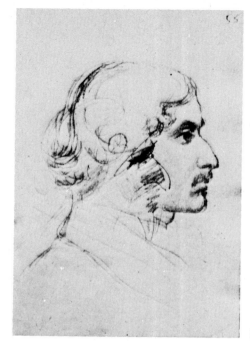

Nb. 8, p. 55

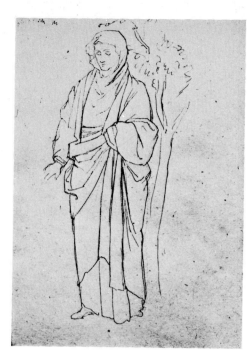

Nb. 8, p. 56V

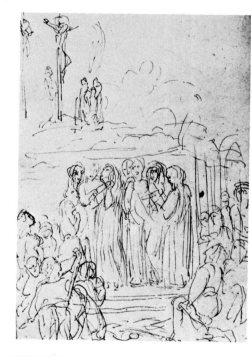

Nb. 8, p. 59B

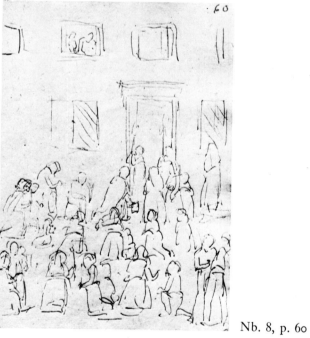

Nb. 8, p. 60

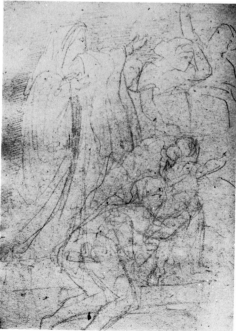

Nb. 8, p. 60V

Nb. 8, p. 66V

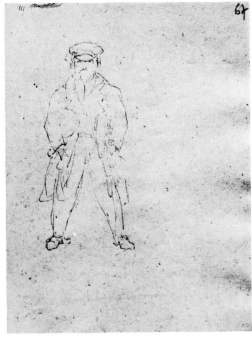

Nb. 8, p. 67

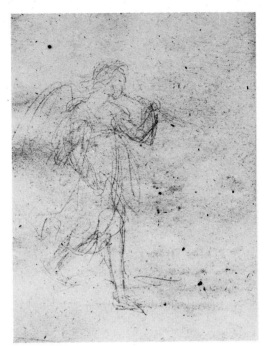

Nb. 8, p. 68V

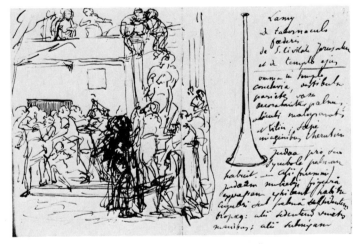

Nb. 8, pp. 69V–70

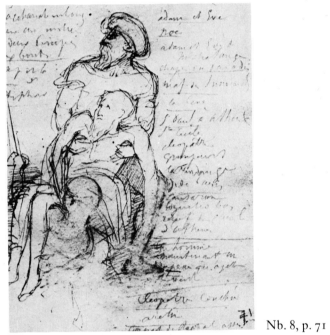

Nb. 8, p. 71

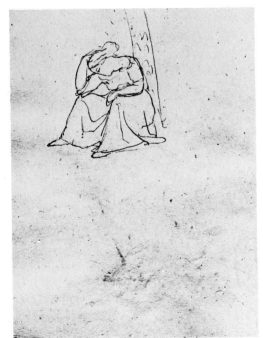

Nb. 8, p. 71V

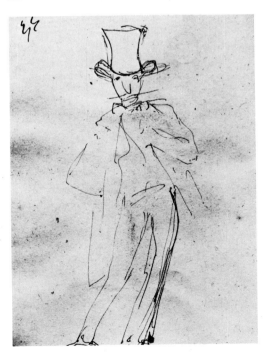

Nb. 8, p. 72V

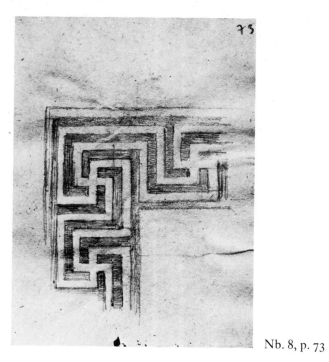

Nb. 8, p. 73

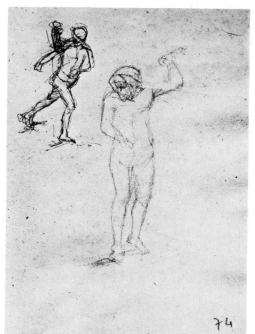

Nb. 8, p. 74

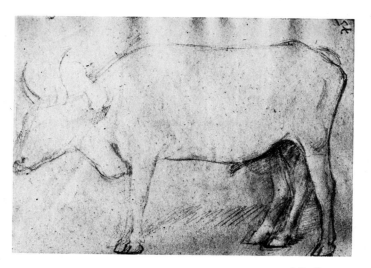

Nb. 8, p. 75

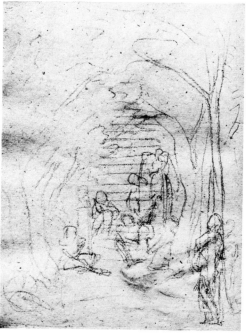

Nb. 8, p. 75V

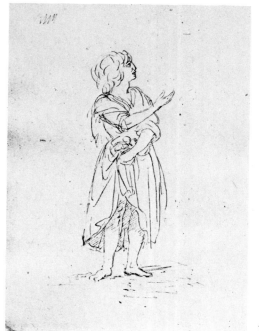

Nb. 8, p. 76V

Nb. 8, p. 77

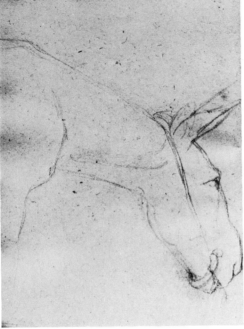

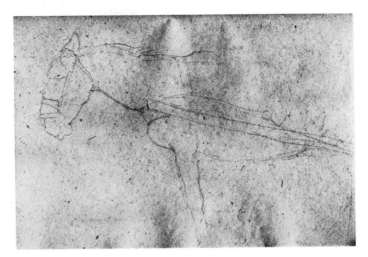

Nb. 8, p. 78V

Nb. 8, p. 77V

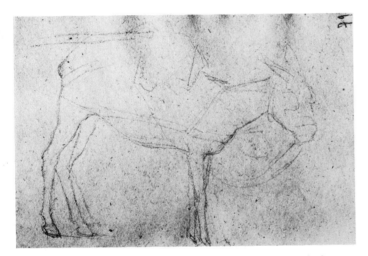

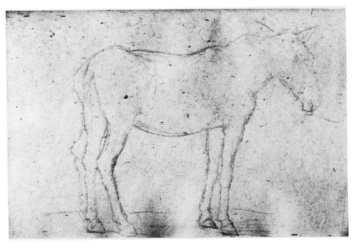

Nb. 8, p. 79

Nb. 8, p. 79V

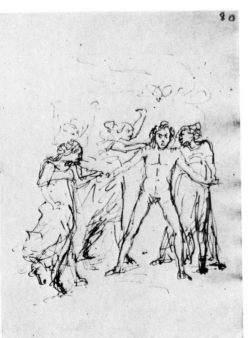

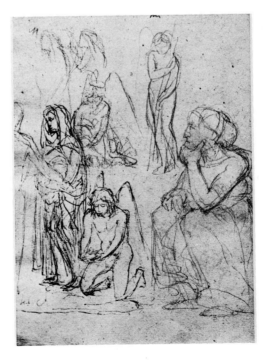

Nb. 8, p. 80

Nb. 8, p. 80V

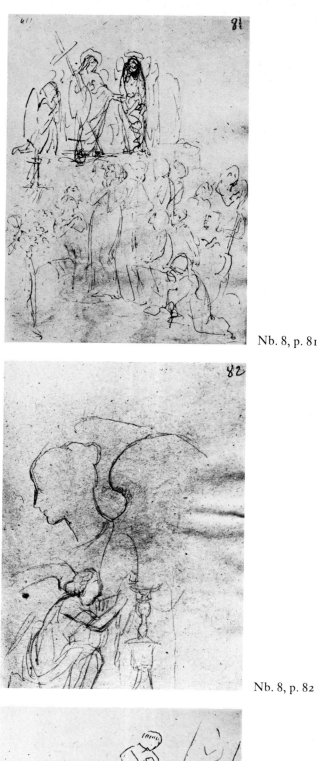

Nb. 8, p. 81

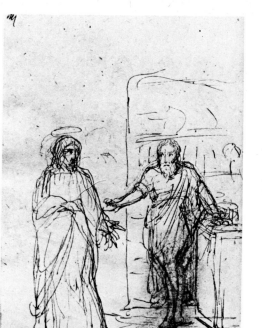

Nb. 8, p. 81V

Nb. 8, p. 82

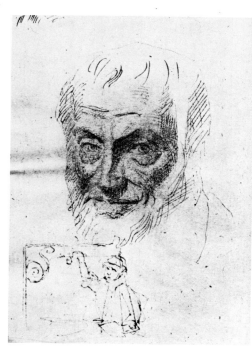

Nb. 8, p. 82V

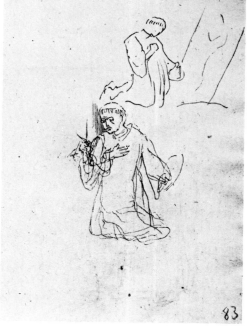

Nb. 8, p. 83

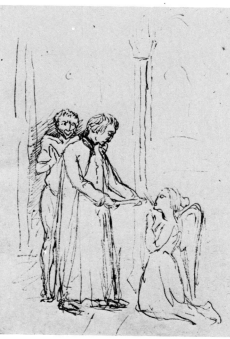

Nb. 8, p. 83V

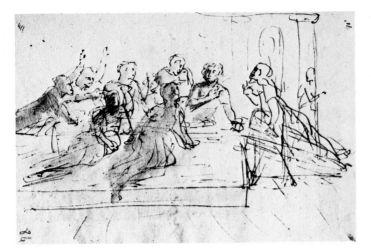

Nb. 8, p. 84

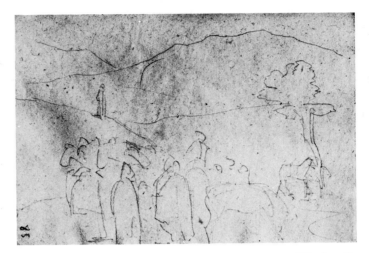

Nb. 8, p. 85

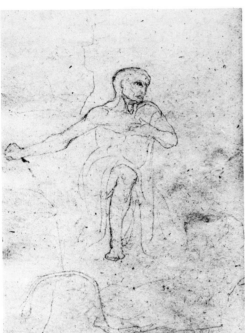

Nb. 8, p. 85V

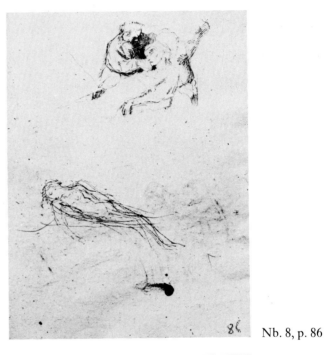

Nb. 8, p. 86

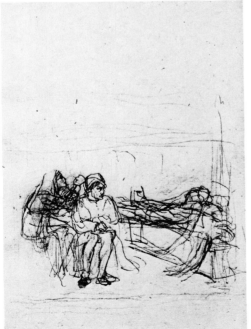

Nb. 8, p. 86V

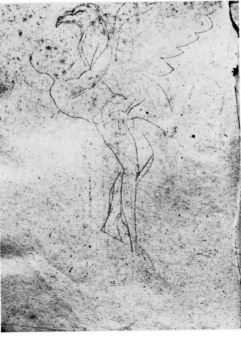

Nb. 8, p. 88V

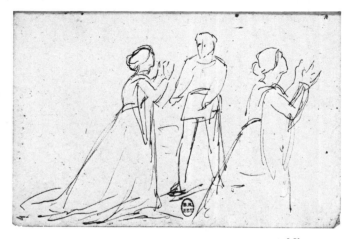

Nb. 9, p. 4

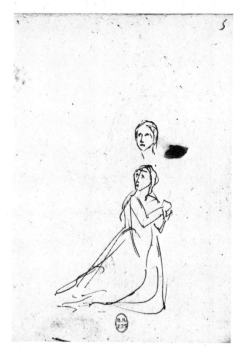

Nb. 9, p. 5

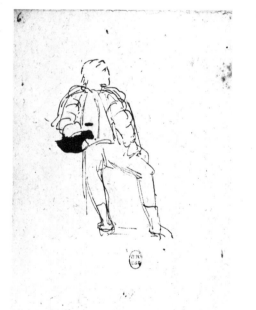

Nb. 9, p. 6

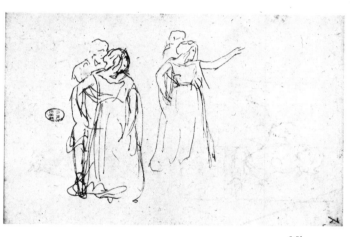

Nb. 9, p. 7

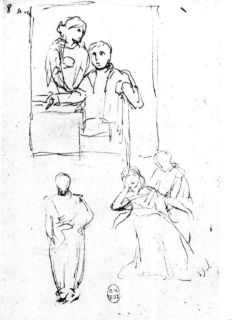

Nb. 9, p. 8

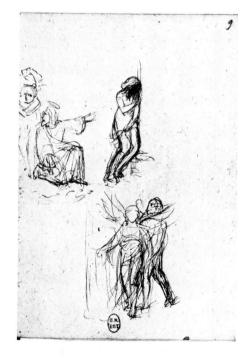

Nb. 9, p. 9

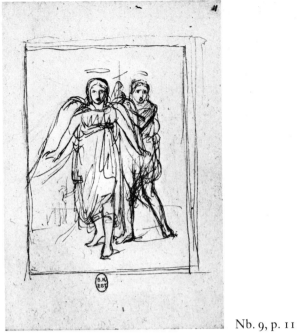

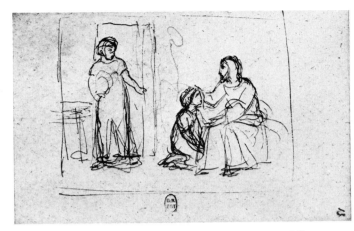

Nb. 9, p. 13

Nb. 9, p. 11

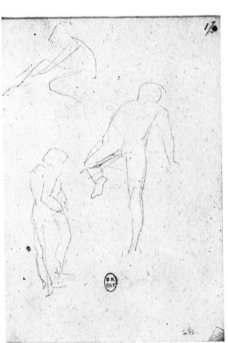

Nb. 9, p. 17

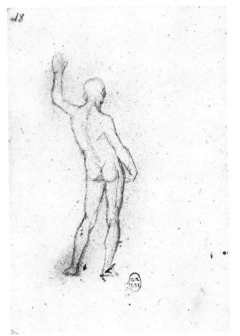

Nb. 9, p. 18

Nb. 9, p. 19

Nb. 9, p. 21

Nb. 9, p. 23

Nb. 9, p. 25

Nb. 9, p. 27

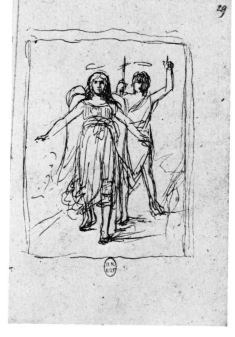

Nb. 9, p. 29

Nb. 9, p. 31

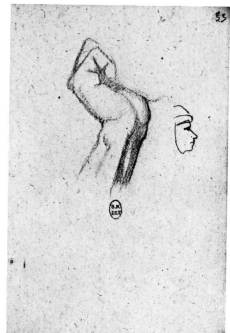

Nb. 9, p. 33

Nb. 9, p. 37

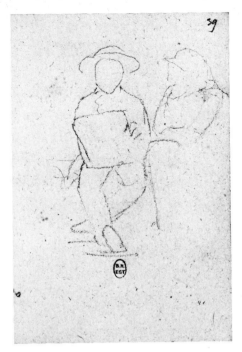

Nb. 9, p. 39

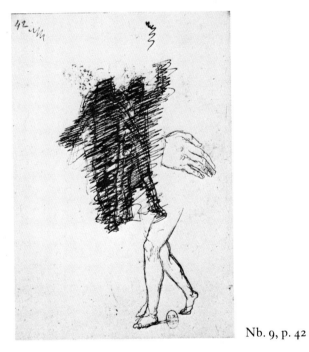

Nb. 9, p. 42

Nb. 9, p. 43

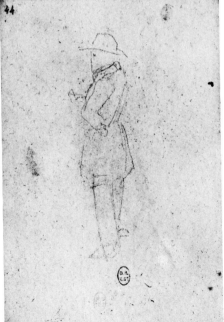

Nb. 9, p. 44

Nb. 9, p. 45

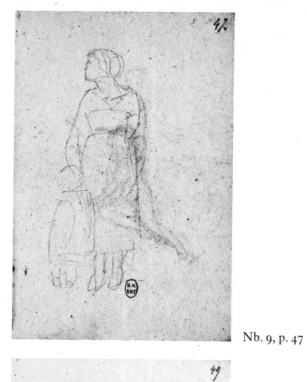

Nb. 9, p. 47

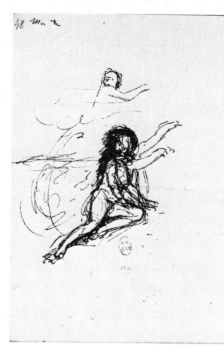

Nb. 9, p. 48

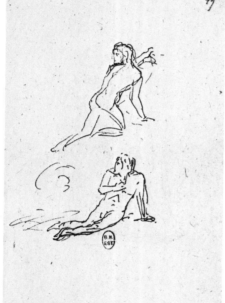

Nb. 9, p. 49

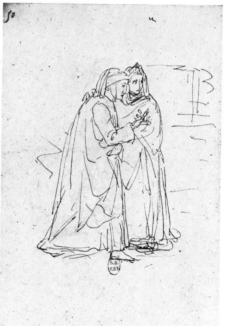

Nb. 9, p. 50

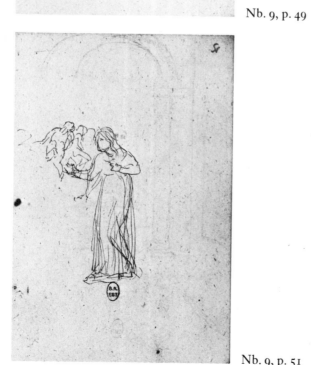

Nb. 9, p. 51

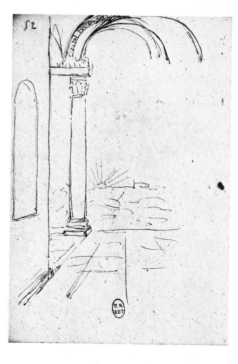

Nb. 9, p. 52

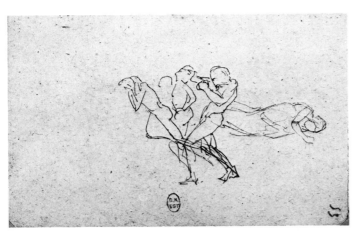

Nb. 9, p. 53

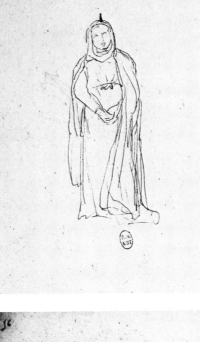

Nb. 9, p. 54

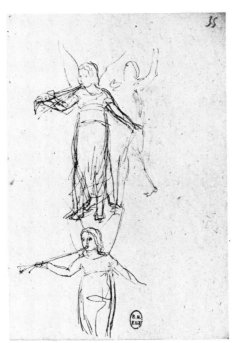

Nb. 9, p. 55

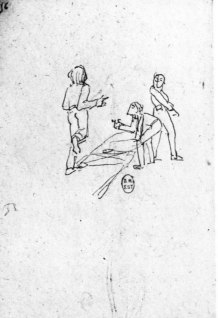

Nb. 9, p. 56

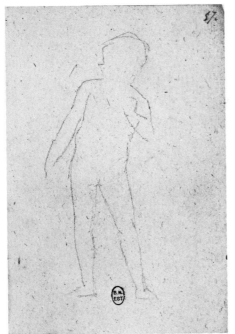

Nb. 9, p. 57

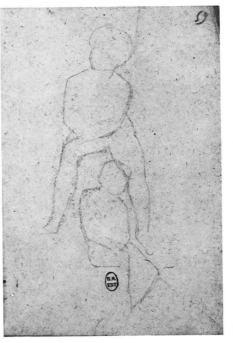

Nb. 9, p. 59

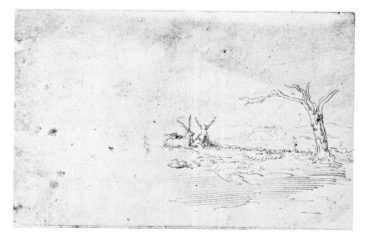

Nb. 10, p. A

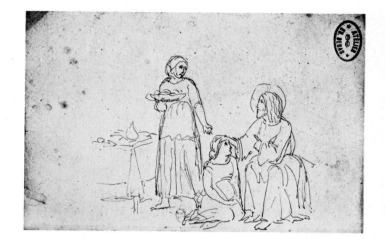

Nb. 10, p. 1

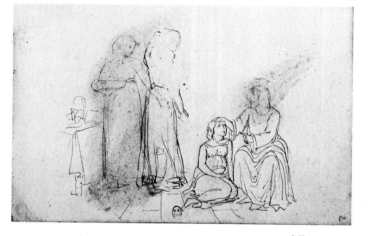

Nb. 10, p. 2

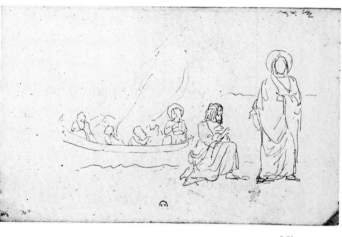

Nb. 10, p. 3

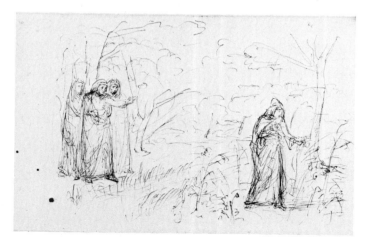

Nb. 10, p. 6

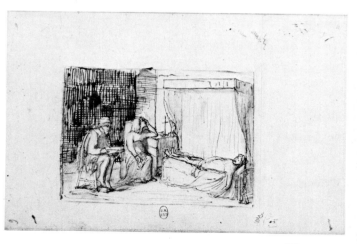
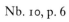

Nb. 10, p. 9

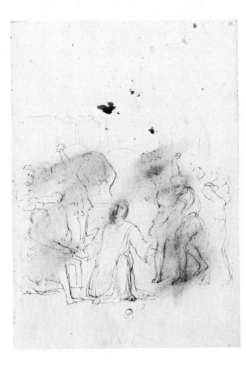

Nb. 10, p. 10

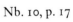

Nb. 10, p. 11

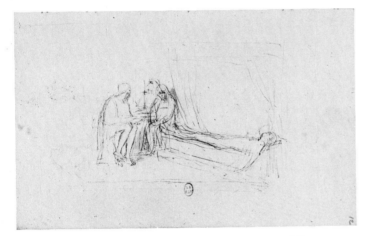

Nb. 10, p. 12

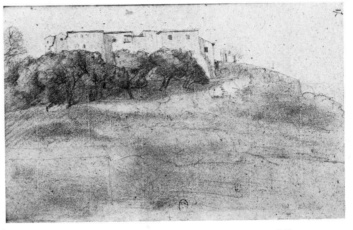

Nb. 10, p. 17

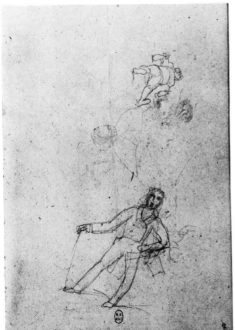

Nb. 10, p. 21

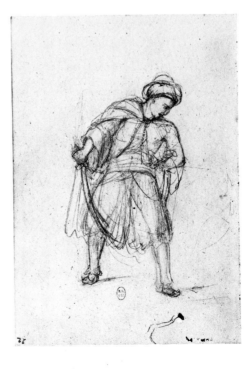

Nb. 10, p. 22

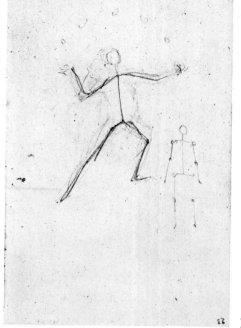

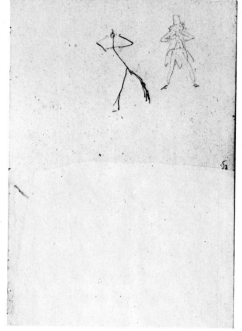

Nb. 10, p. 23

Nb. 10, p. 25

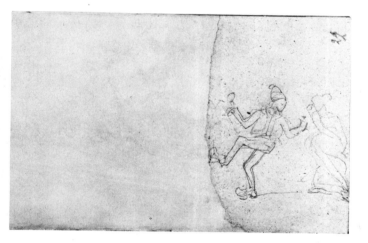

Nb. 10, p. 27A

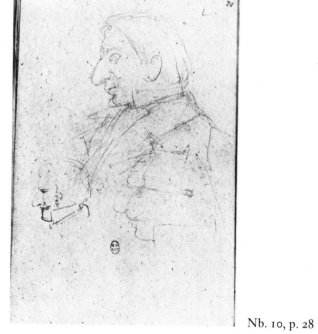

Nb. 10, p. 28

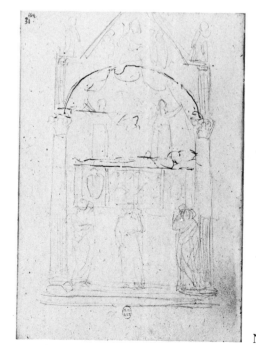

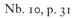

Nb. 10, p. 31

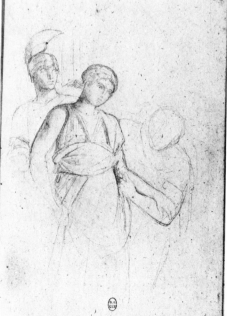

Nb. 10, p. 32

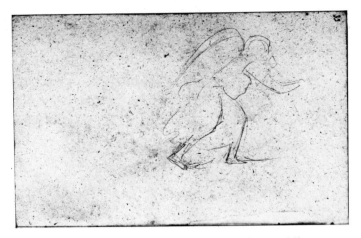

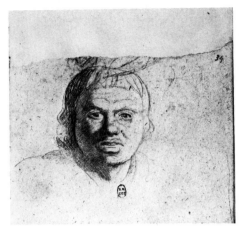

Nb. 10, p. 33

Nb. 10, p. 34
(*detail*)

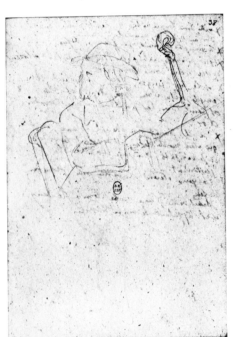

Nb. 10, p. 38

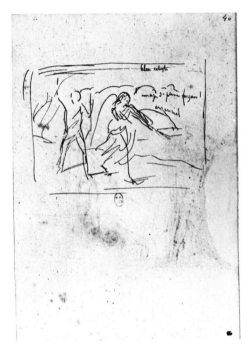

 Nb. 10, p. 40

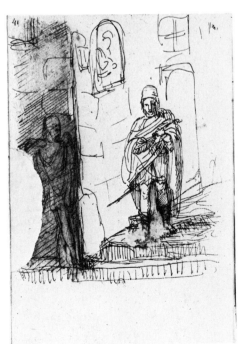

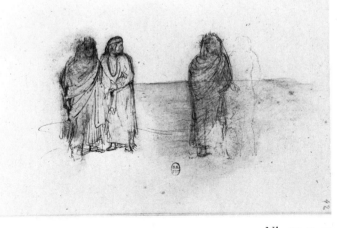

Nb. 10, p. 42

 Nb. 10, p. 41

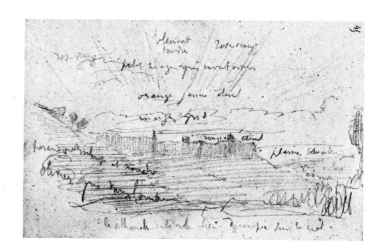

Nb. 10, p. 45

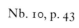

Nb. 10, p. 43

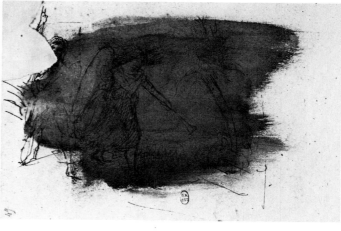

Nb. 10, p. 49

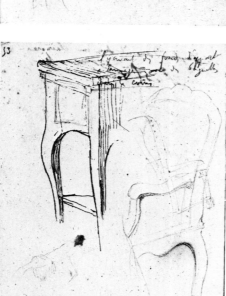

Nb. 10, p. 47

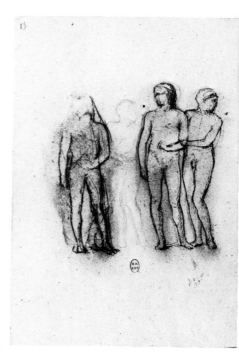

Nb. 10, p. 53

Nb. 10, p. 55

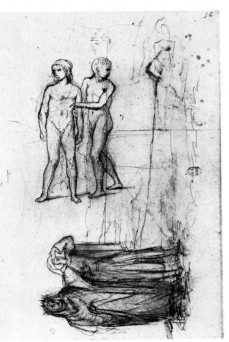

Nb. 10, p. 56

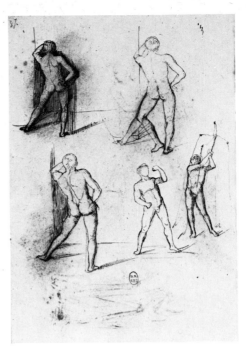

Nb. 10, p. 57

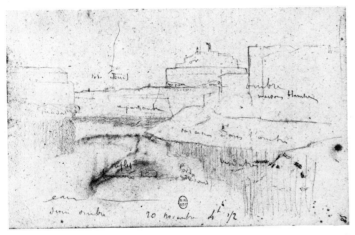

Nb. 10, p. 58

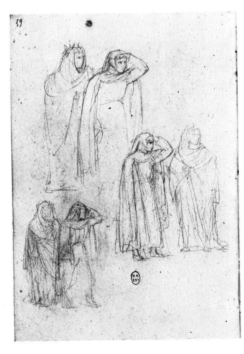

Nb. 10, p. 59

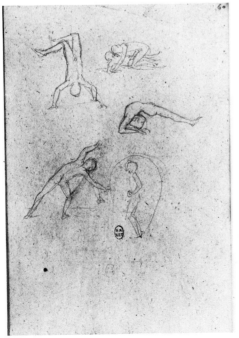

Nb. 10, p. 60

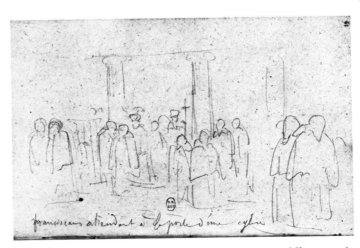

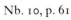

Nb. 10, p. 61

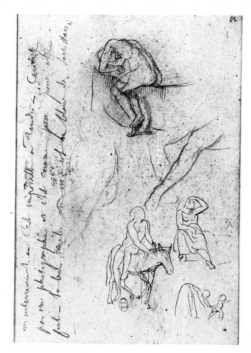

Nb. 10, p. 62

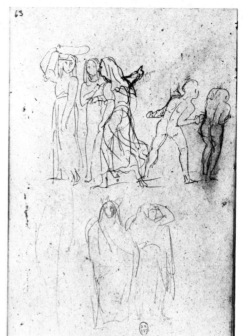

Nb. 10, p. 63

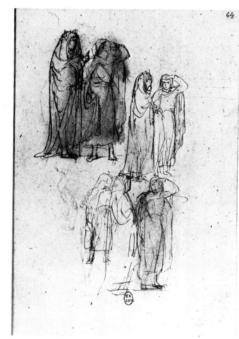

Nb. 10, p. 64

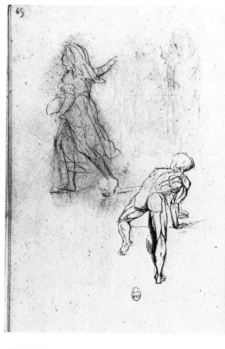

Nb. 10, p. 65

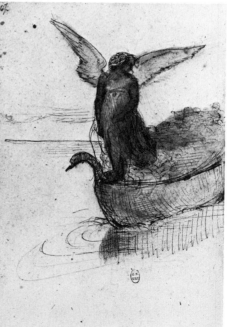

Nb. 10, p. 66

Nb. 10, p. 67

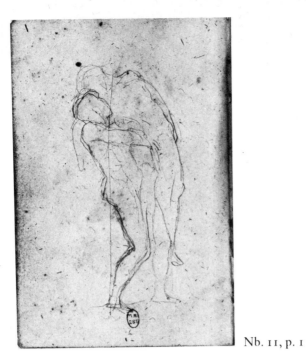

Nb. 11, p. 1

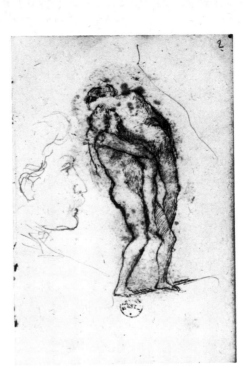

Nb. 11, p. 2

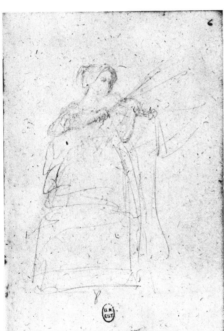

Nb. 11, p. 6

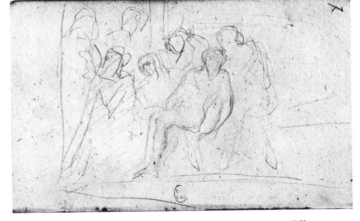

Nb. 11, p. 7

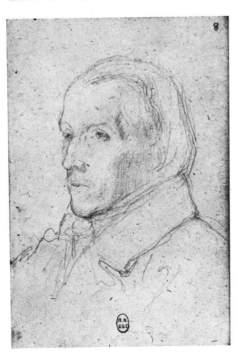

Nb. 11, p. 8

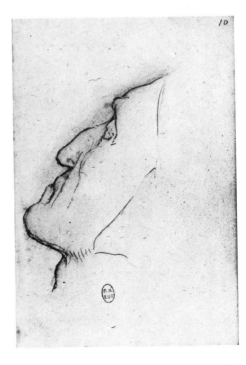

Nb. 11, p. 10

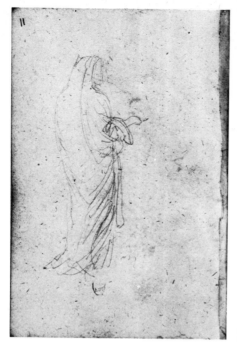

Nb. 11, p. 11

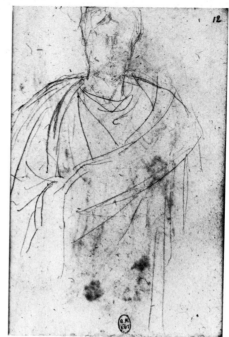

Nb. 11, p. 12

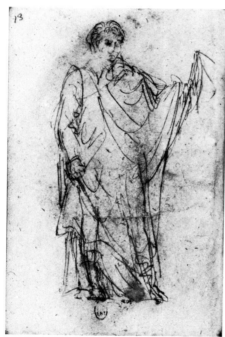

Nb. 11, p. 13

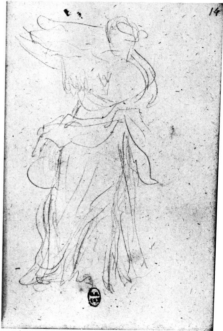

Nb. 11, p. 14

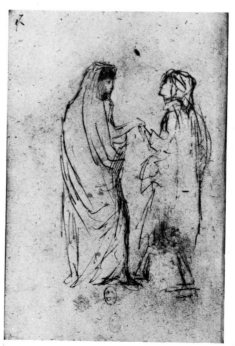

Nb. 11, p. 16

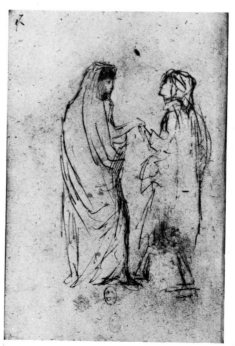

Nb. 11, p. 17

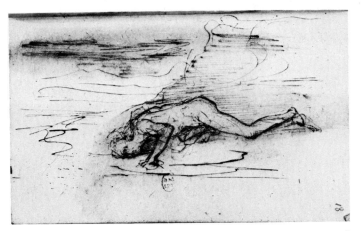

Nb. 11, p. 18

Nb. 11, p. 22

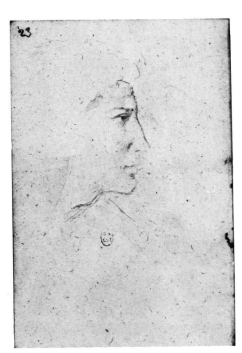

Nb. 11, p. 23

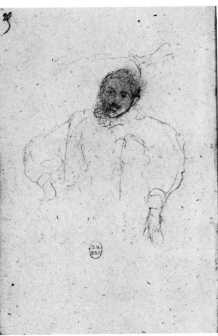

Nb. 11, p. 25

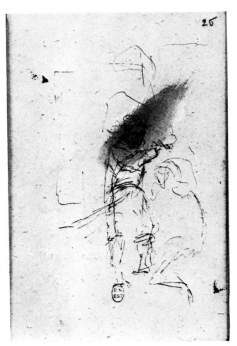

Nb. 11, p. 26

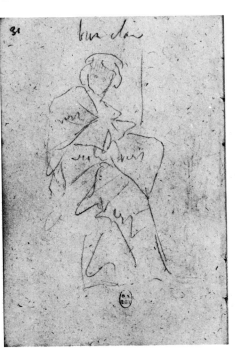

Nb. 11, p. 31

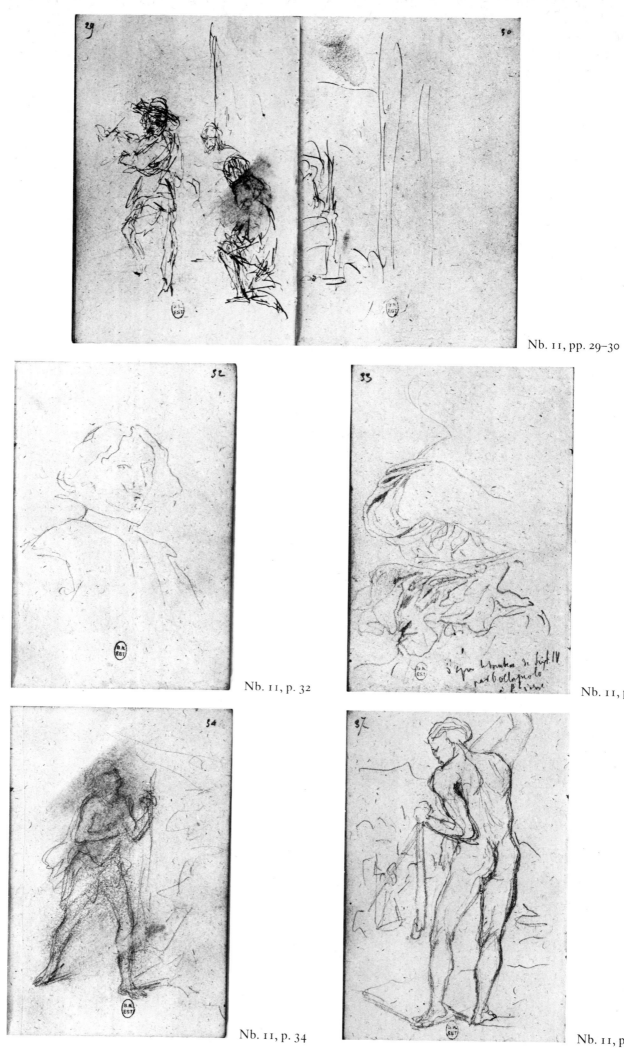

Nb. 11, pp. 29–30

Nb. 11, p. 32

Nb. 11, p. 33

Nb. 11, p. 34

Nb. 11, p. 37

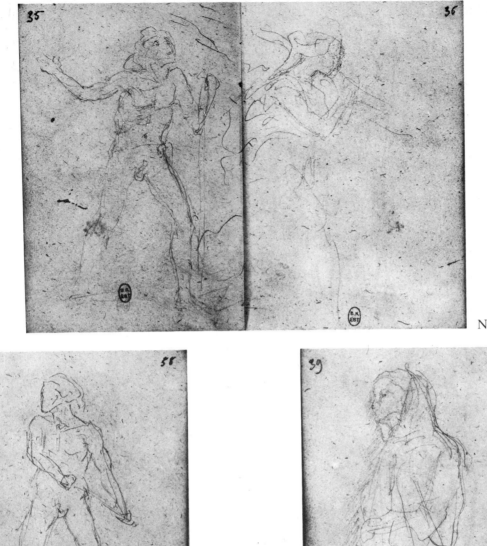

Nb. 11, pp. 35-6

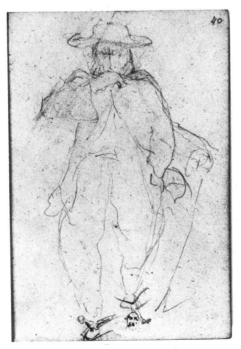

Nb. 11, p. 38

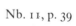

Nb. 11, p. 39

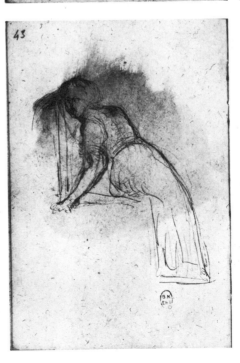

Nb. 11, p. 40

Nb. 11, p. 43

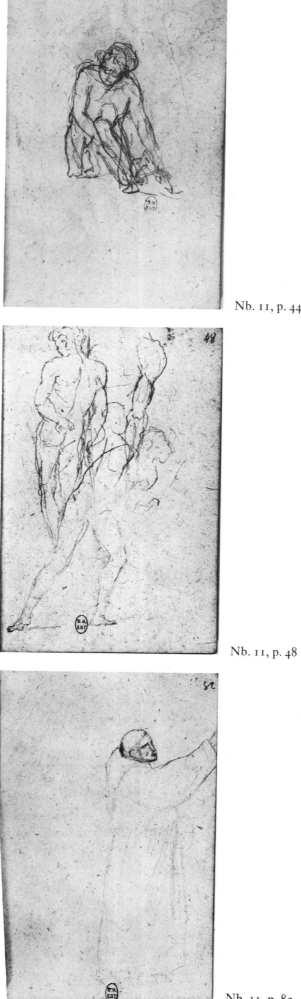

Nb. 11, p. 44

Nb. 11, p. 48

Nb. 11, p. 82

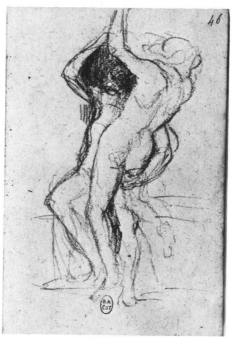

Nb. 11, p. 46

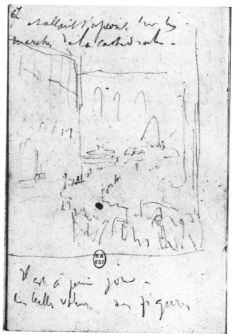

Nb. 11, p. 67

Nb. 11, p. 84

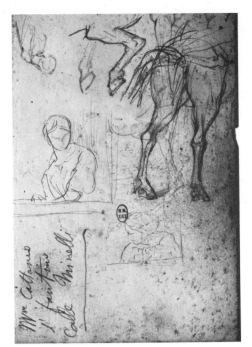

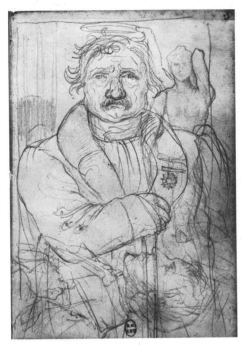

Nb. 12, p. 1

Nb. 12, p. 3

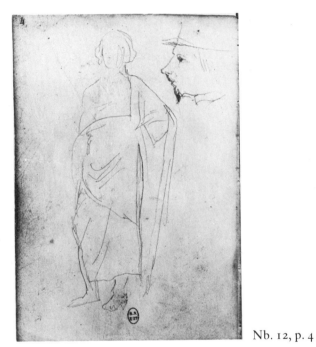

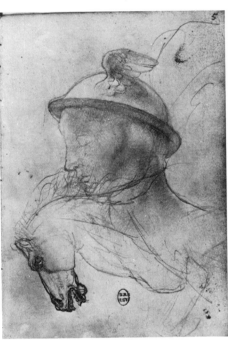

Nb. 12, p. 4

Nb. 12, p. 5

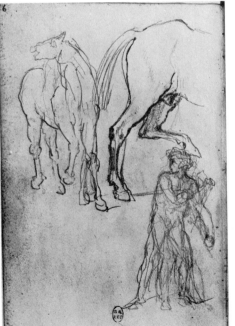

Nb. 12, p. 6

Nb. 12, p. 7

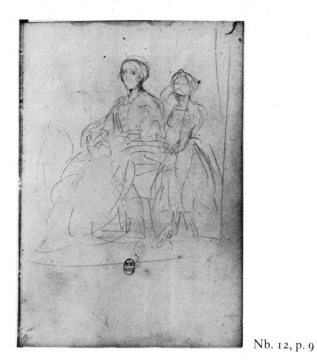

Nb. 12, p. 9

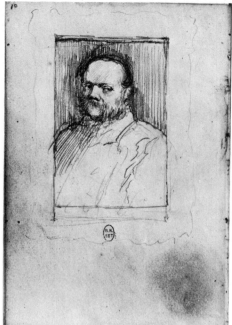

Nb. 12, p. 10

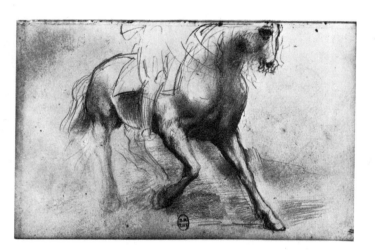

Nb. 12, p. 11

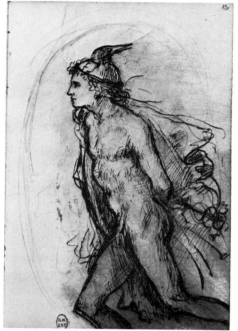

Nb. 12, p. 13

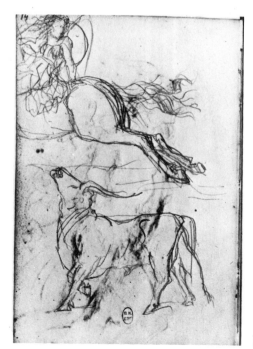

Nb. 12, p. 14

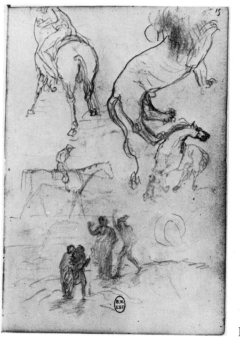

Nb. 12, p. 15

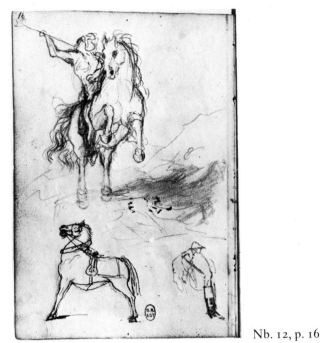

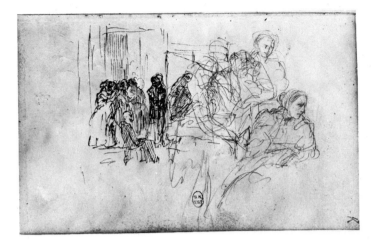

Nb. 12, p. 16

Nb. 12, p. 17

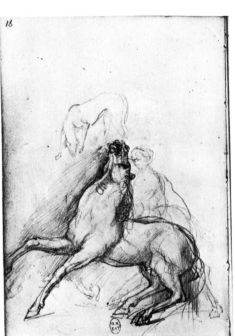

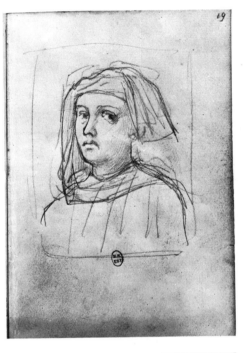

Nb. 12, p. 18

Nb. 12, p. 19

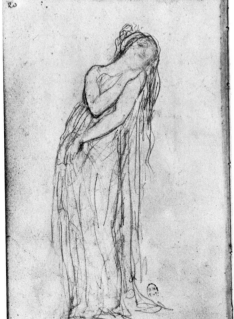

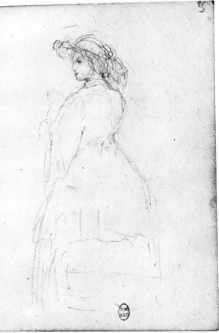

Nb. 12, p. 20

Nb. 12, p. 25

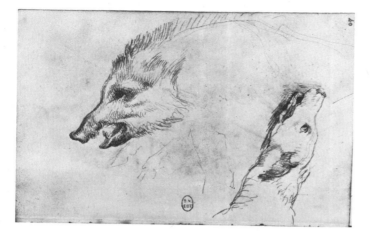

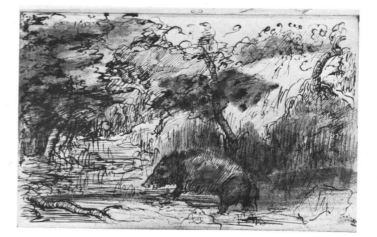

Nb. 12, p. 40

Nb. 12, p. 41

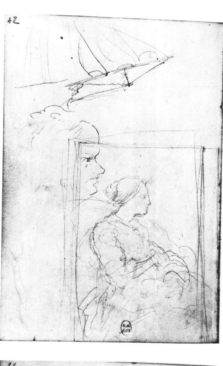

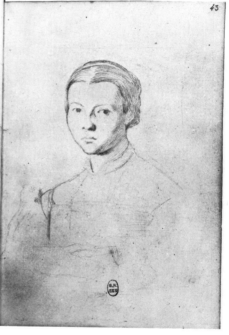

Nb. 12, p. 42

Nb. 12, p. 43

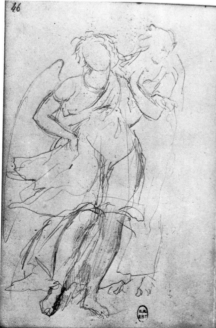

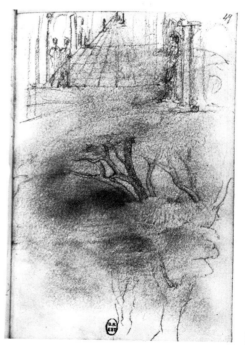

Nb. 12, p. 46

Nb. 12, p. 49

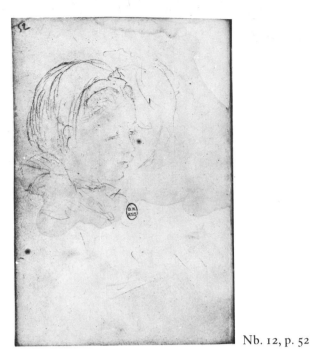

Nb. 12, p. 52

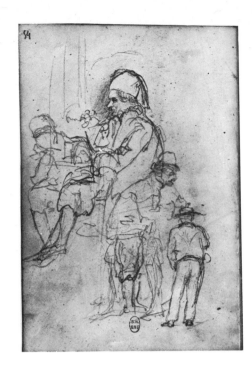

Nb. 12, p. 54

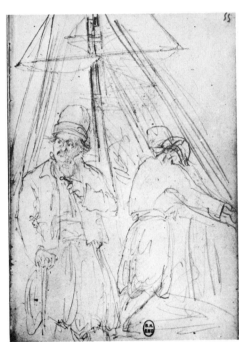

Nb. 12, p. 55

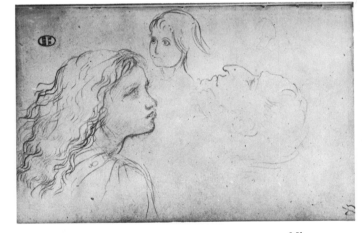

Nb. 12, p. 57

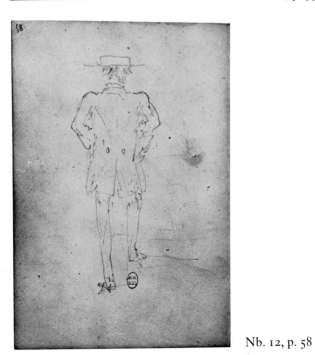

Nb. 12, p. 58

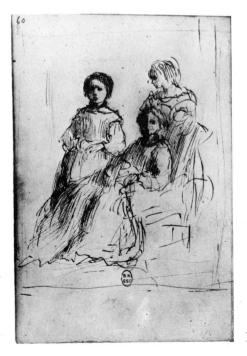

Nb. 12, p. 60

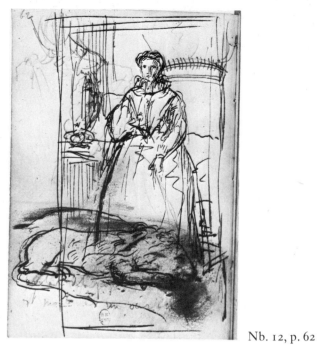

Nb. 12, p. 62

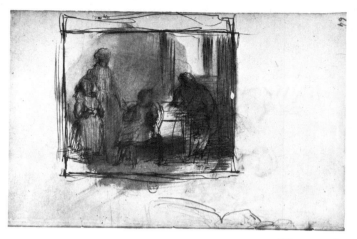

Nb. 12, p. 64

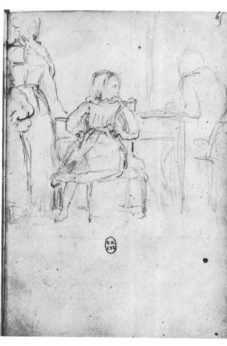

Nb. 12, p. 65

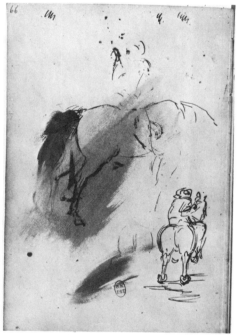

Nb. 12, p. 66

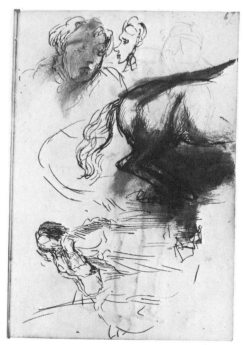

Nb. 12, p. 67

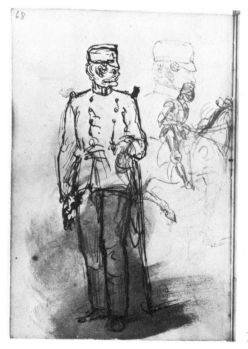

Nb. 12, p. 68

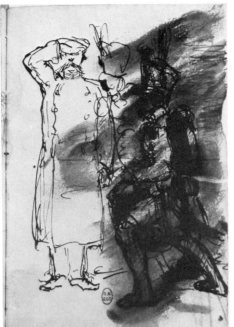

Nb. 12, p. 69

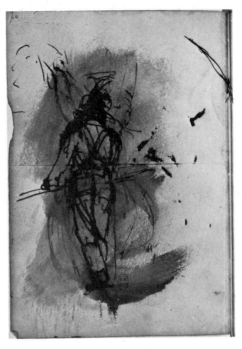

Nb. 12, p. 70

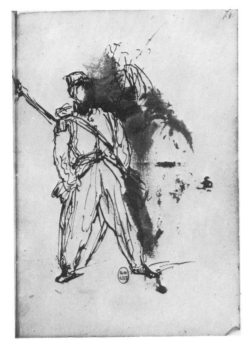

Nb. 12, p. 71

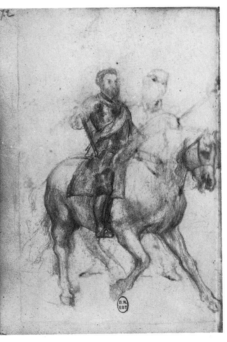

Nb. 12, p. 72

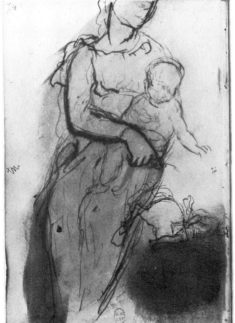

Nb. 12, p. 74

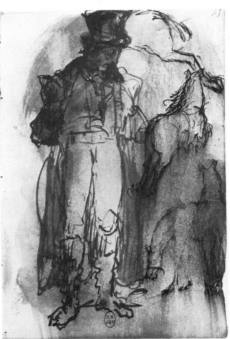

Nb. 12, p. 75

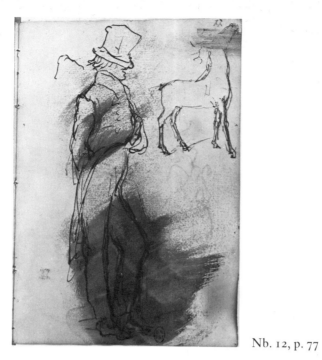

Nb. 12, p. 77

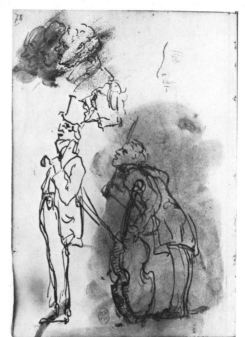

Nb. 12, p. 78

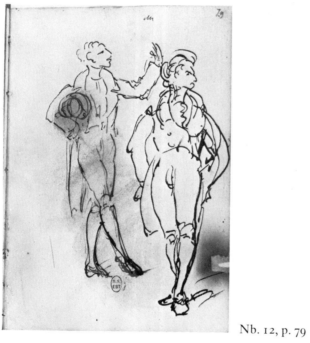

Nb. 12, p. 79

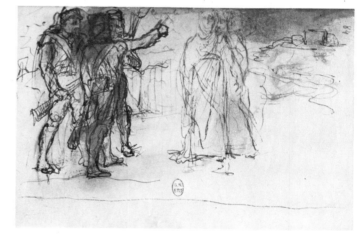

Nb. 12, p. 84

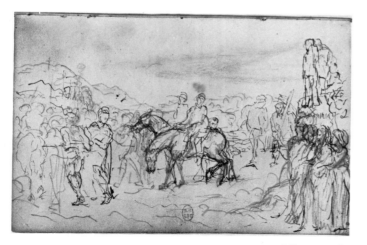

Nb. 12, p. 85

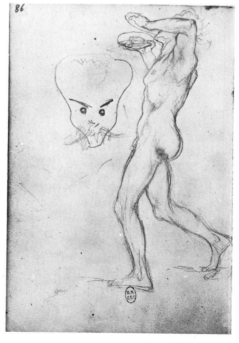

Nb. 12, p. 86

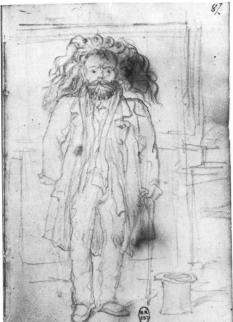

Nb. 12, p. 87

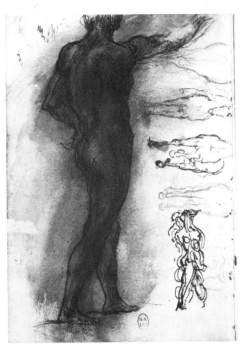

Nb. 12, p. 88

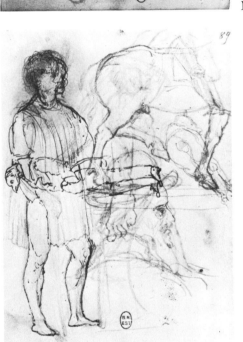

Nb. 12, p. 89

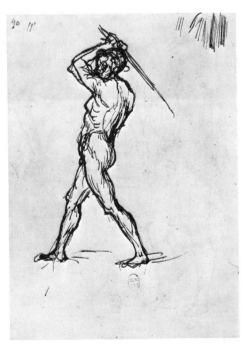

Nb. 12, p. 90

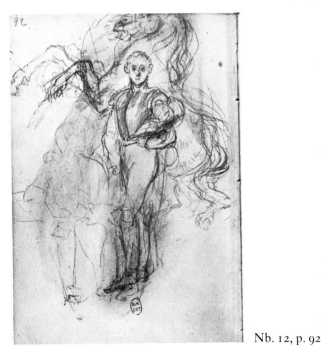

Nb. 12, p. 92

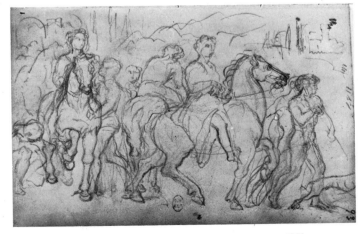

Nb. 12, p. 93

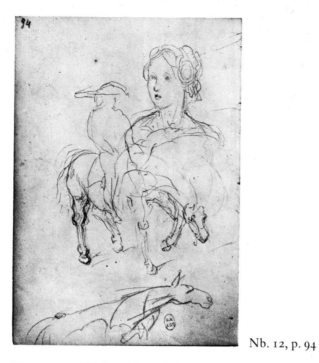

Nb. 12, p. 94

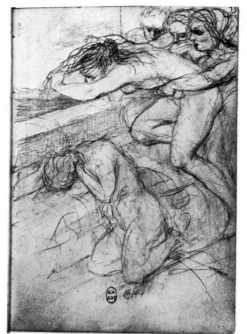

Nb. 12, p. 95

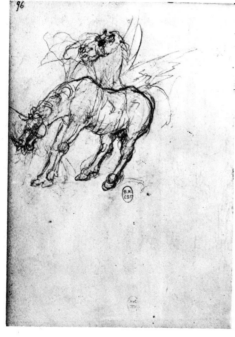

Nb. 12, p. 96

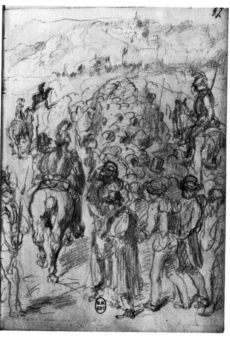

Nb. 12, p. 97

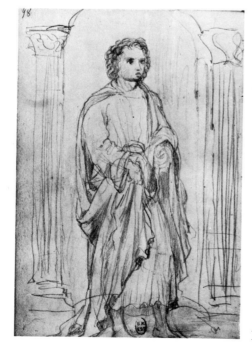

Nb. 12, p. 98

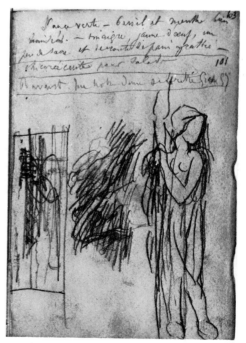

Nb. 12, p. 103

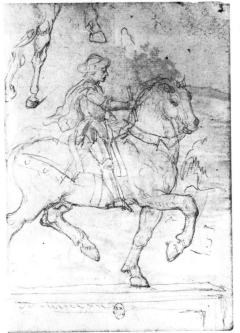

Nb. 13, p. 3

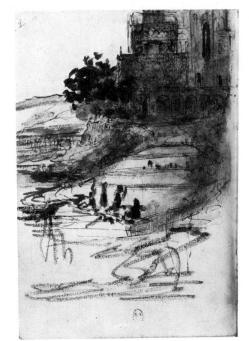

Nb. 13, p. 4

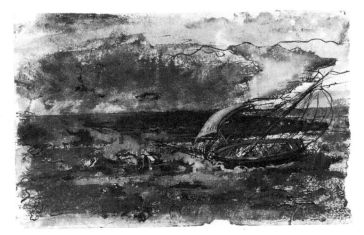

Nb. 13, p. 5

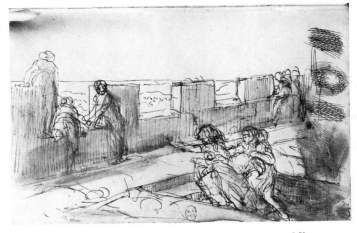

Nb. 13, p. 7

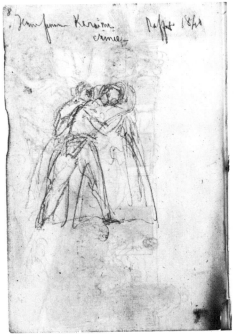

Nb. 13, p. 8

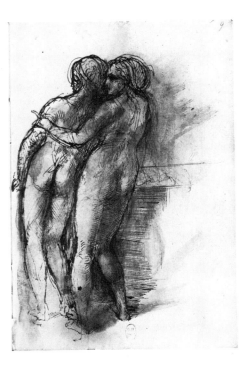

Nb. 13, p. 9

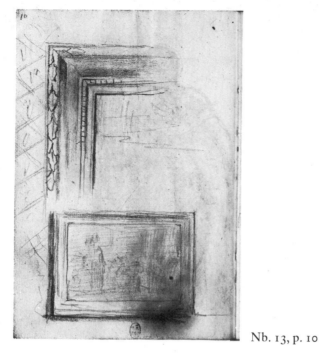

Nb. 13, p. 10

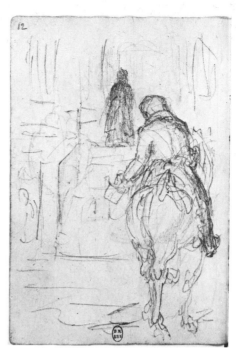

Nb. 13, p. 12

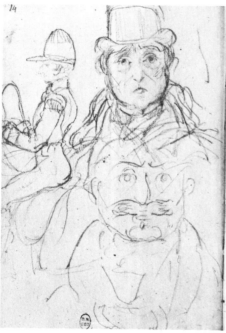

Nb. 13, p. 14

Nb. 13, p. 15

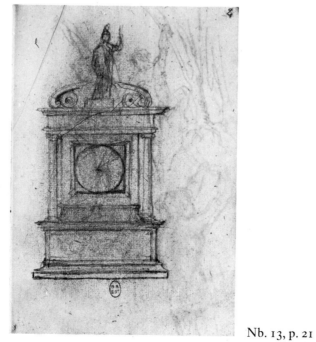

Nb. 13, p. 21

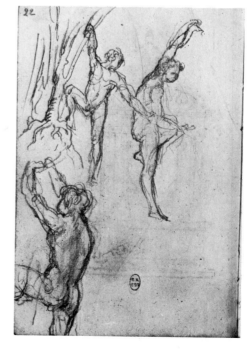

Nb. 13, p. 22

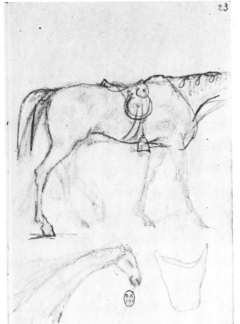

Nb. 13, p. 23

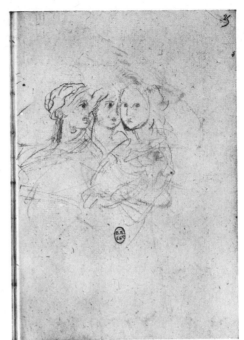

Nb. 13, p. 25

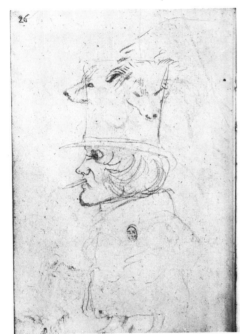

Nb. 13, p. 26

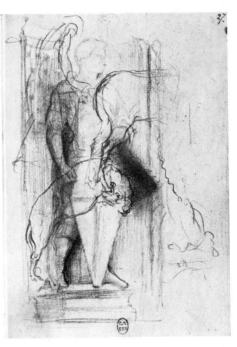

Nb. 13, p. 27

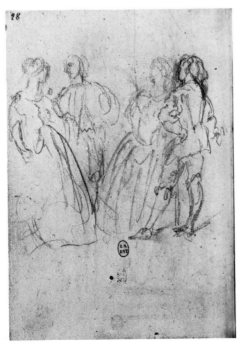

Nb. 13, p. 28

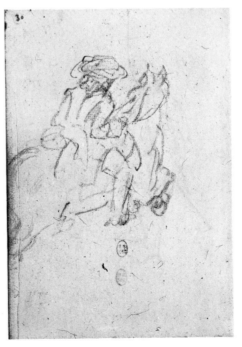

Nb. 13, p. 30

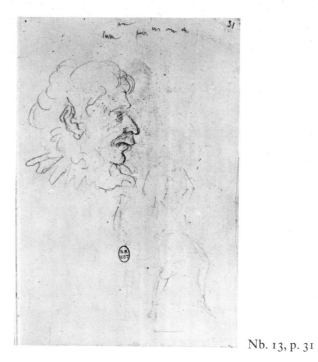

Nb. 13, p. 31

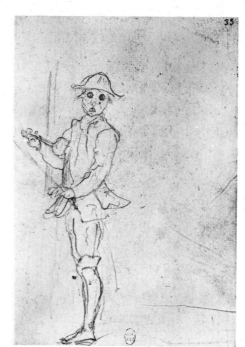

Nb. 13, p. 33

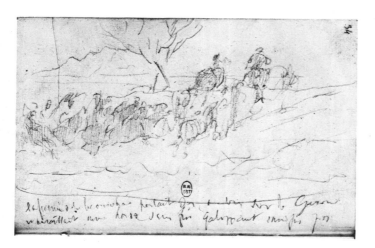

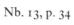

Nb. 13, p. 34

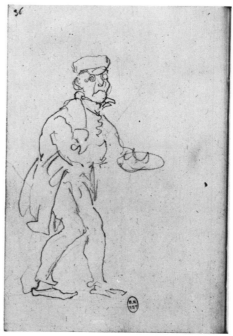

Nb. 13, p. 36

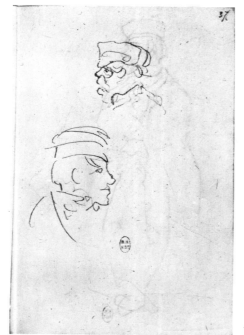

Nb. 13, p. 37

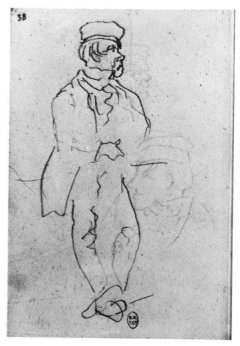

Nb. 13, p. 38

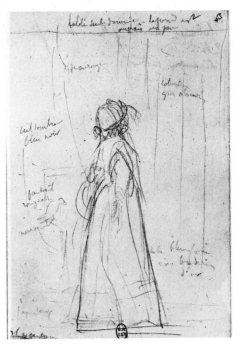

Nb. 13, p. 43

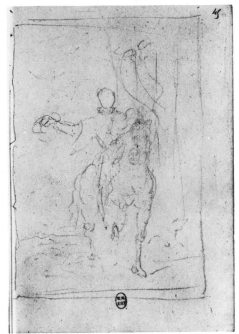

Nb. 13, p. 45

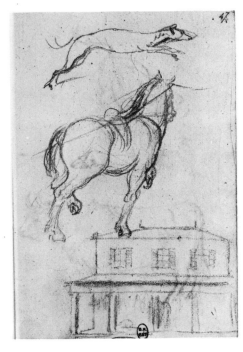

Nb. 13, p. 47

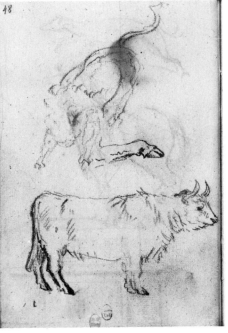

Nb. 13, p. 48

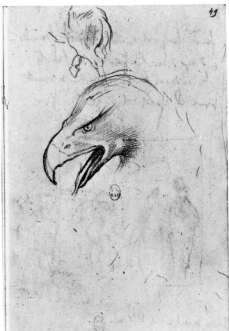

Nb. 13, p. 49

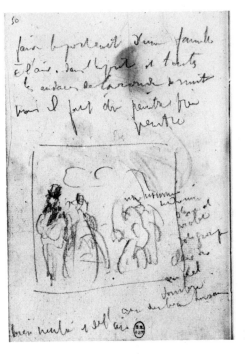

Nb. 13, p. 50

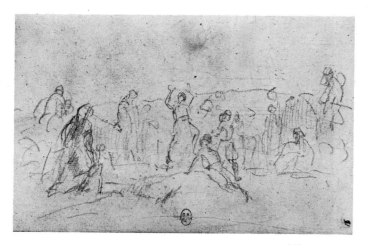

Nb. 13, p. 51

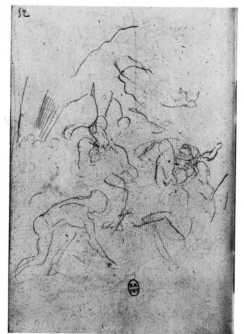

Nb. 13, p. 52

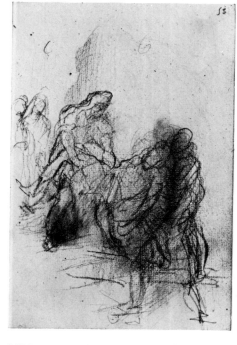

Nb. 13, p. 53

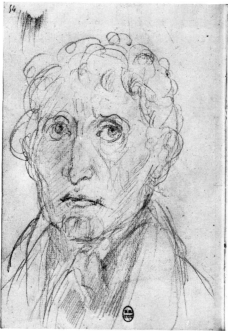

Nb. 13, p. 54

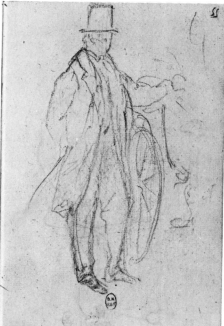

Nb. 13, p. 55

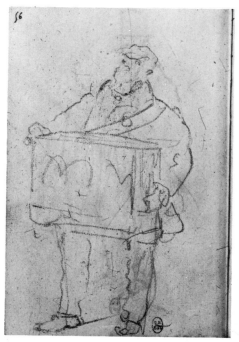

Nb. 13, p. 56

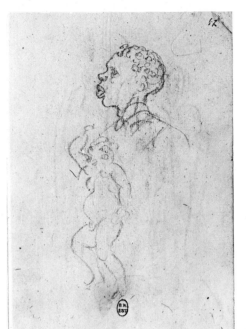

Nb. 13, p. 57

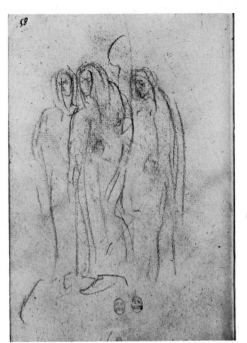

Nb. 13, p. 58

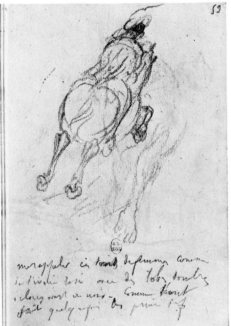

Nb. 13, p. 59

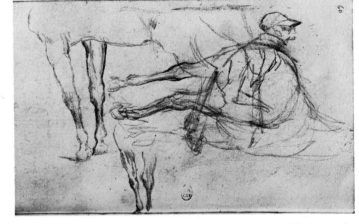

Nb. 13, p. 60

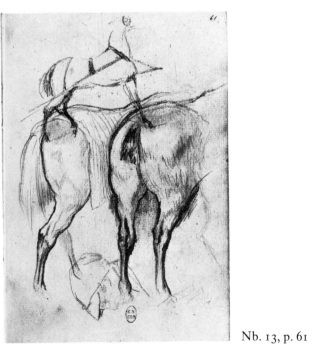

Nb. 13, p. 61

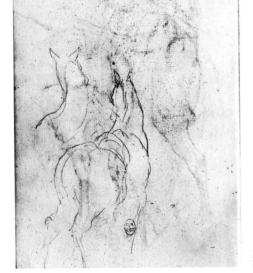

Nb. 13, p. 62

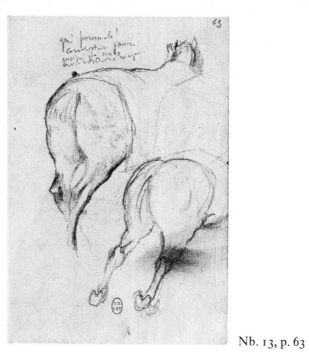

Nb. 13, p. 63

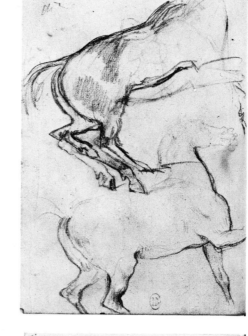

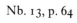

Nb. 13, p. 64

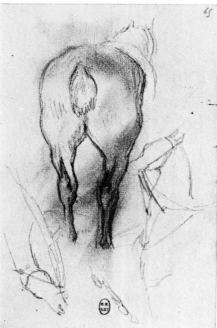

Nb. 13, p. 65

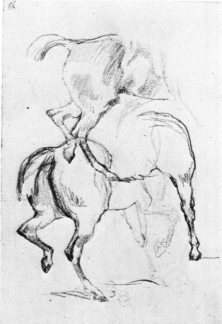

Nb. 13, p. 66

Nb. 13, p. 67

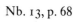

Nb. 13, p. 68

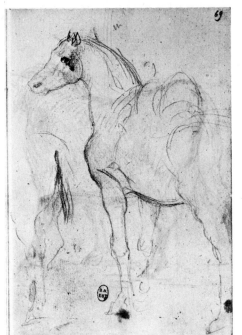

Nb. 13, p. 69

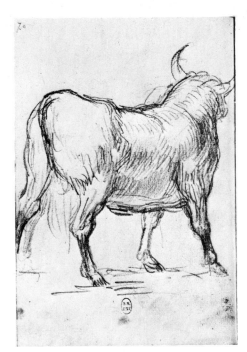

Nb. 13, p. 70

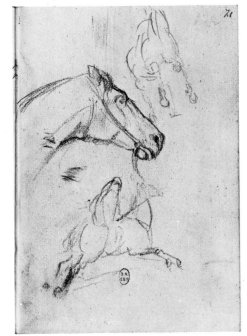

Nb. 13, p. 71

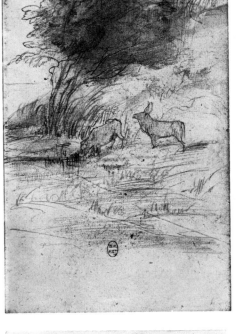

Nb. 13, p. 73

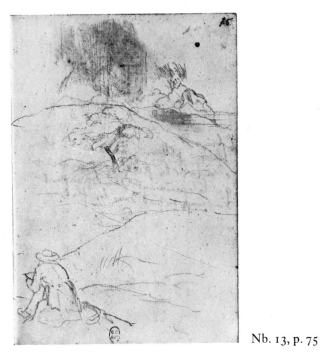

Nb. 13, p. 75

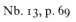

Nb. 13, p. 76

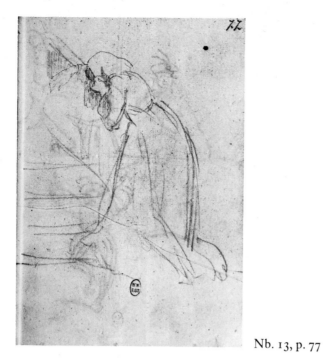

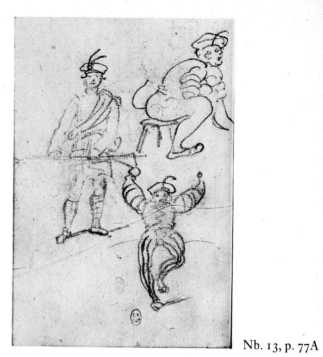

Nb. 13, p. 77

Nb. 13, p. 77A

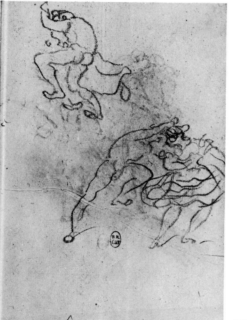

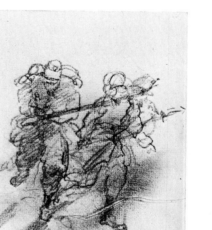

Nb. 13, p. 77B

Nb. 13, p. 78

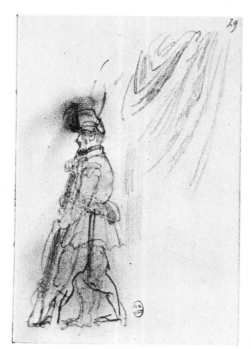

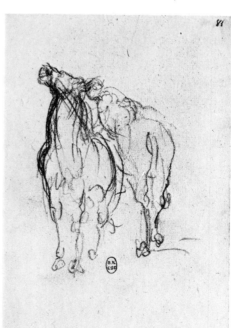

Nb. 13, p. 79

Nb. 13, p. 81

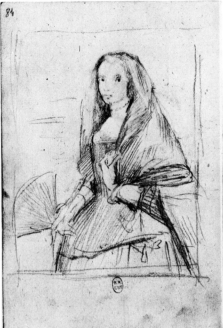

Nb. 13, p. 84

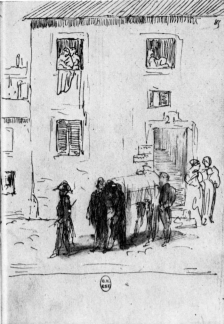

Nb. 13, p. 85

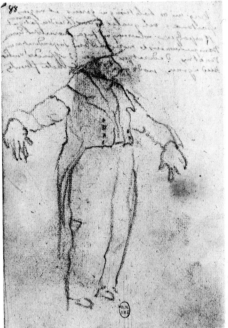

Nb. 13, p. 88

Nb. 13, p. 89

Nb. 13, p. 90

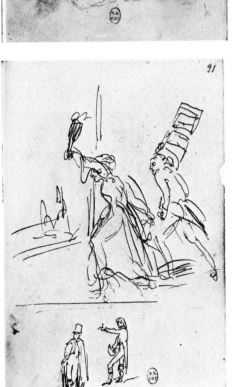

Nb. 13, p. 91

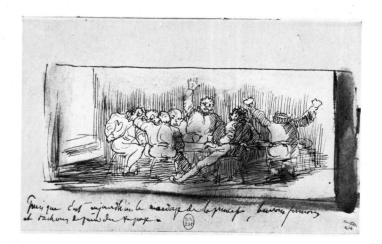

Nb. 13, p. 93

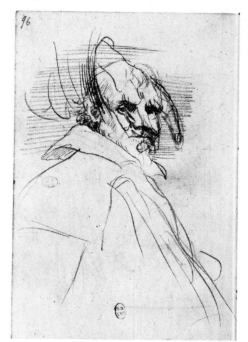

Nb. 13, p. 96

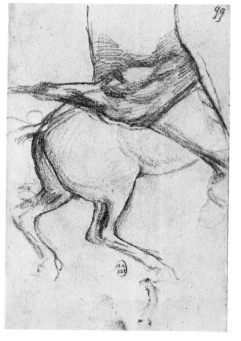

Nb. 13, p. 99

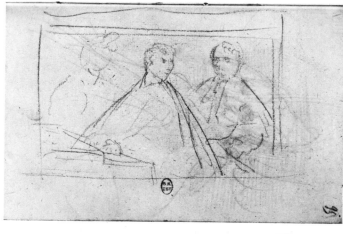

Nb. 13, p. 95

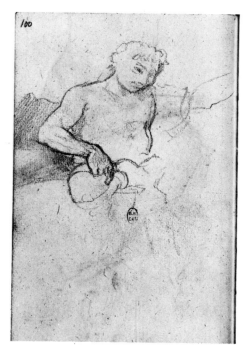

Nb. 13, p. 98

Nb. 13, p. 100

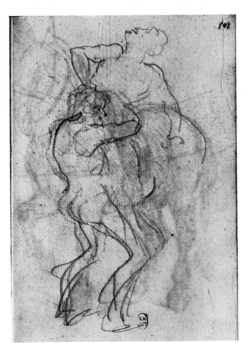

Nb. 13, p. 101

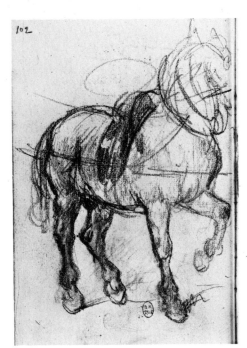

Nb. 13, p. 102

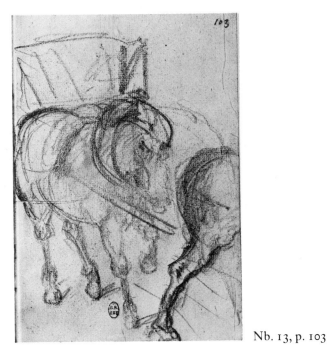

Nb. 13, p. 103

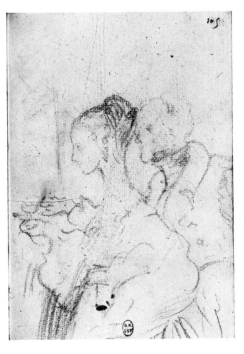

Nb. 13, p. 105

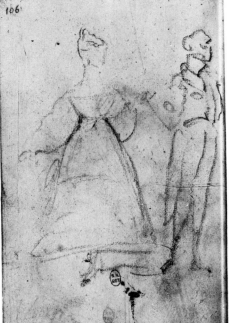
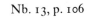

Nb. 13, p. 106

Nb. 13, p. 107

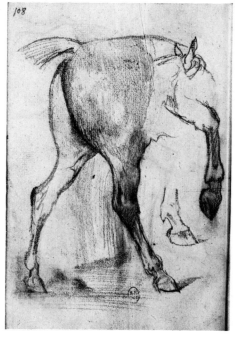

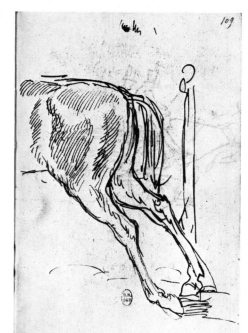

Nb. 13, p. 108

Nb. 13, p. 109

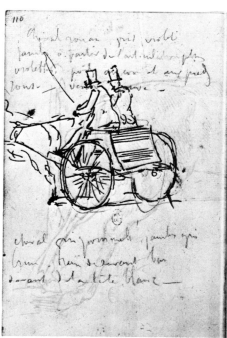

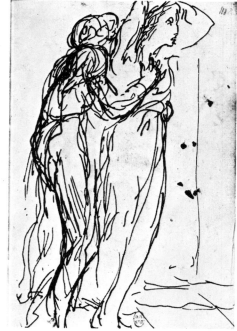

Nb. 13, p. 110

Nb. 13, p. 111

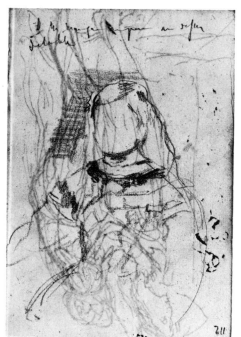

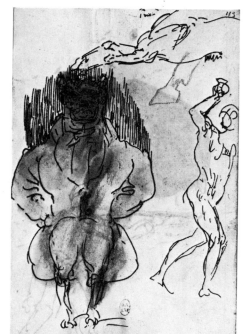

Nb. 13, p. 112

Nb. 13, p. 113

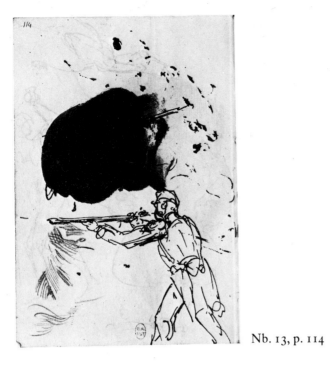

Nb. 13, p. 114

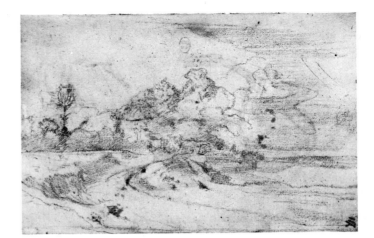

Nb. 13, p. 117

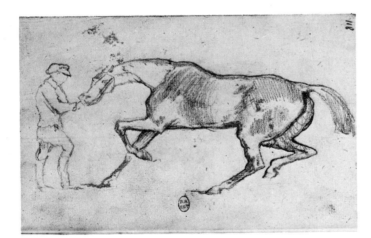

Nb. 13, p. 118

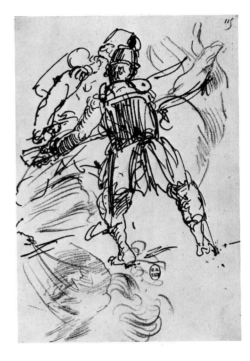

Nb. 13, p. 115

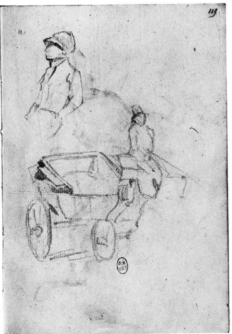

Nb. 13, p. 119

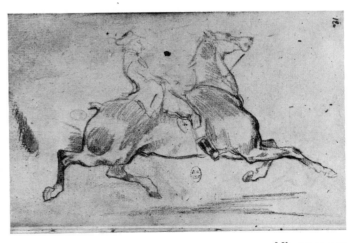

Nb. 13, p. 120

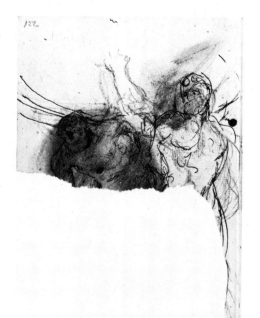

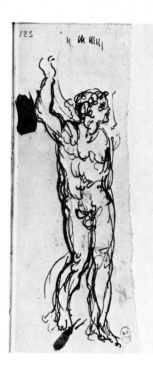

Nb. 13, p. 122

Nb. 13, p. 123

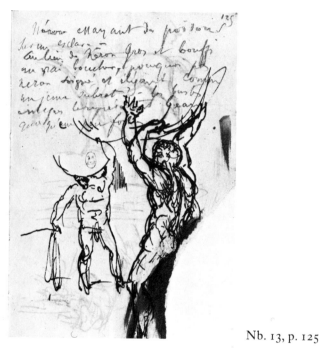

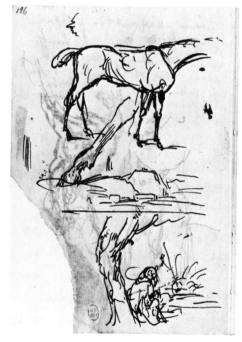

Nb. 13, p. 125

Nb. 13, p. 126

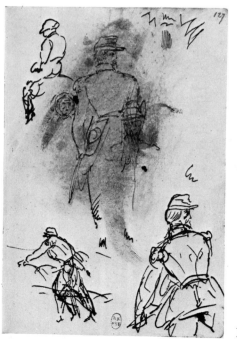

Nb. 13, p. 127

Nb. 13, p. 142A

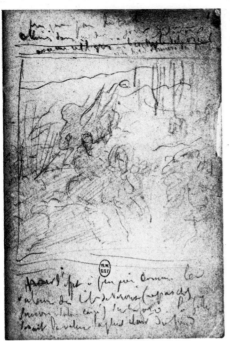

Nb. 14, p. 1

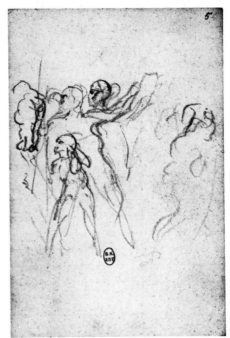

Nb. 14, p. 5

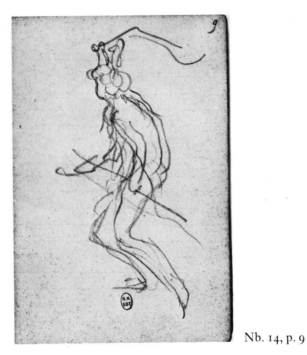

Nb. 14, p. 9

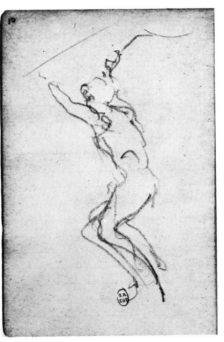

Nb. 14, p. 10

Nb. 14, p. 12

Nb. 14, p. 14

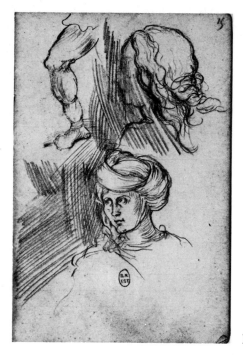

Nb. 14, p. 15

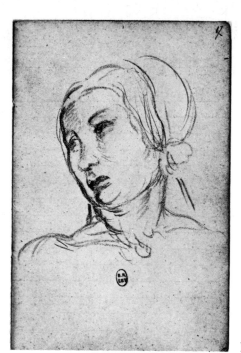

Nb. 14, p. 17

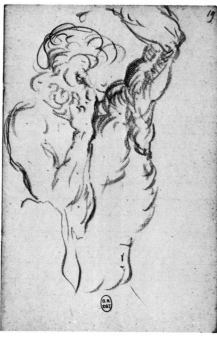

Nb. 14, p. 19

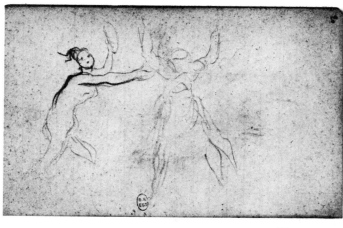

Nb. 14, p. 20

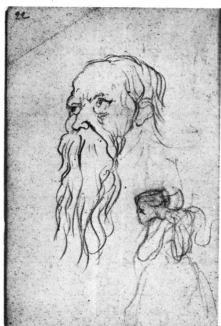

Nb. 14, p. 22

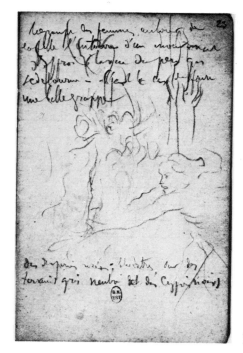

Nb. 14, p. 23

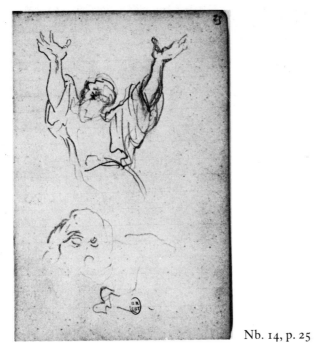

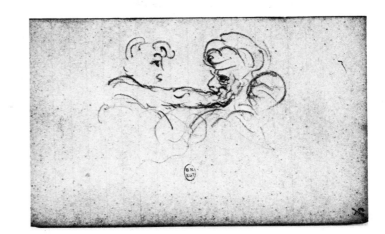

Nb. 14, p. 27

Nb. 14, p. 25

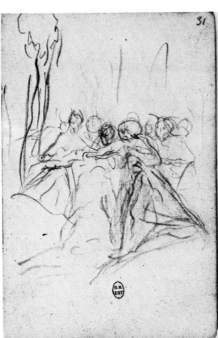

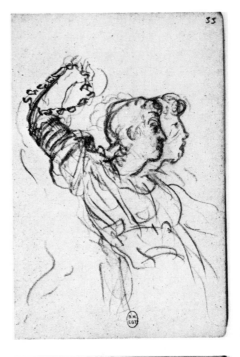

Nb. 14, p. 31

Nb. 14, p. 33

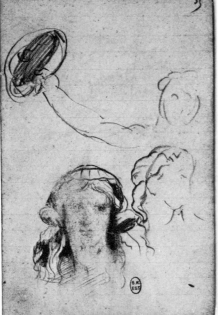

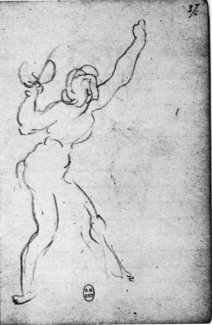

Nb. 14, p. 35

Nb. 14, p. 37

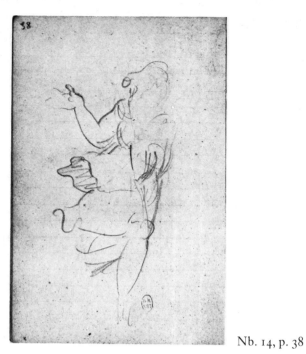

Nb. 14, p. 38

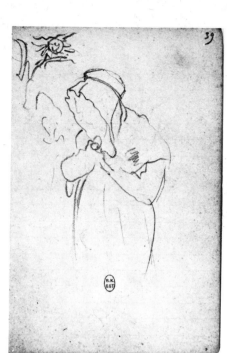

Nb. 14, p. 39

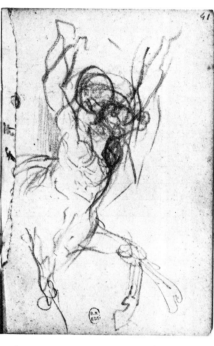

Nb. 14, p. 41

Nb. 14, pp. 42–3

Nb. 14, p. 44

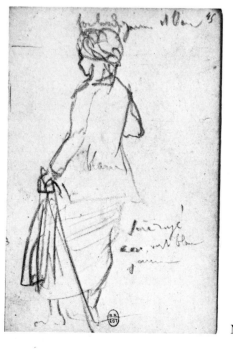

Nb. 14, p. 45

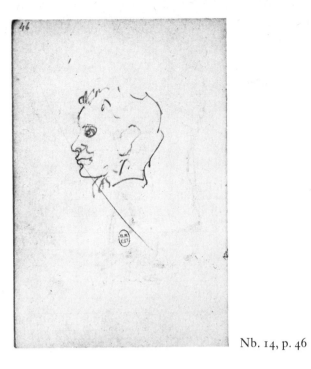

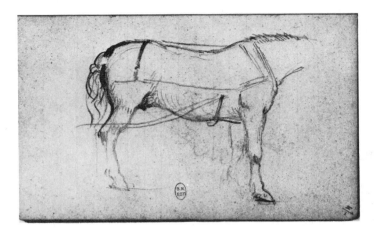

Nb. 14, p. 47

Nb. 14, p. 46

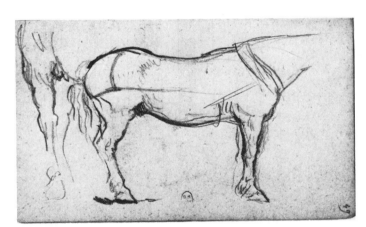

Nb. 14, p. 49

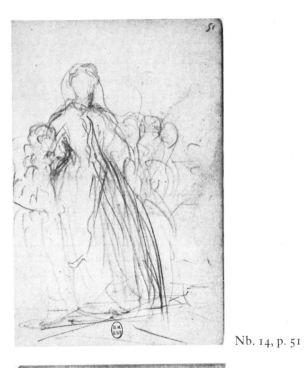

Nb. 14, p. 51

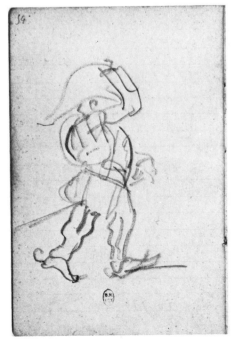

Nb. 14, p. 54

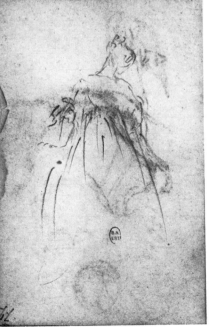

Nb. 14, p. 77

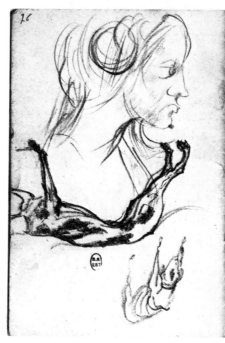

Nb. 14, p. 76

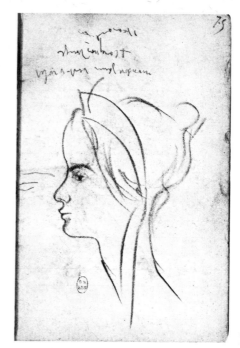

Nb. 14, p. 75

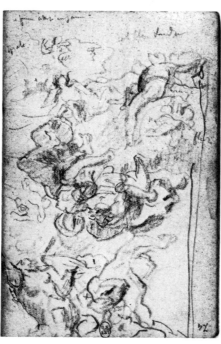

Nb. 14, p. 74

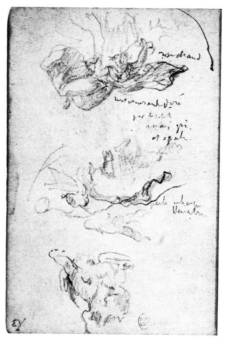

Nb. 14, p. 73

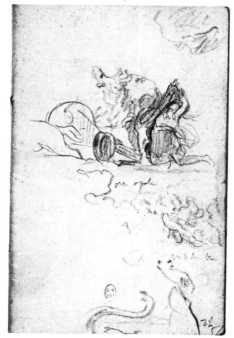

Nb. 14, p. 72

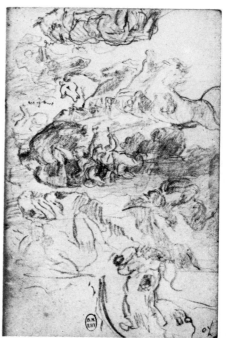

Nb. 14, p. 70

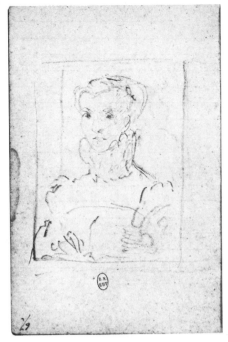

Nb. 14, p. 67

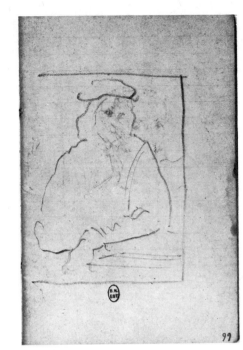

Nb. 14, p. 66

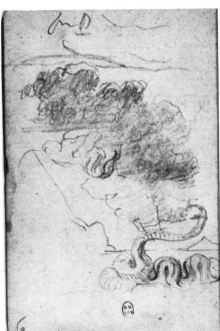

Nb. 14, p. 65

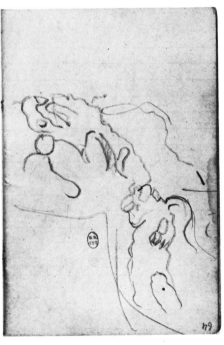

Nb. 14, p. 64

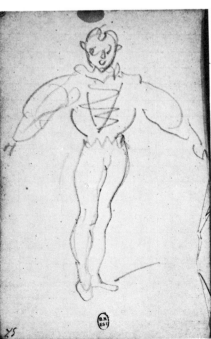

Nb. 14, p. 62

Nb. 14, p. 57

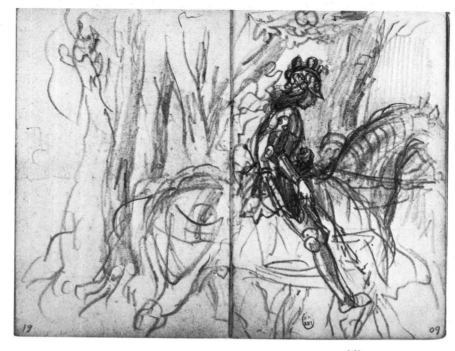

Nb. 14, pp. 61–60

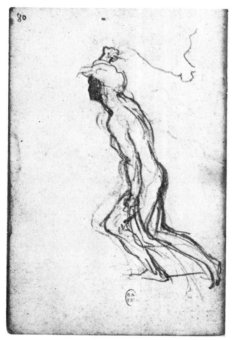

Nb. 14, p. 80

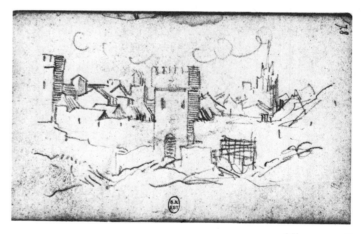

Nb. 14, p. 78

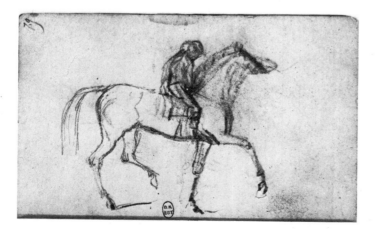

Nb. 14, p. 79

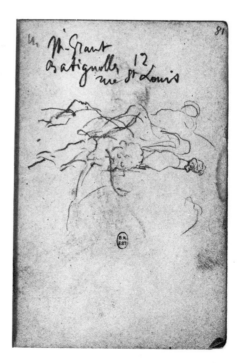

Nb. 14, p. 81

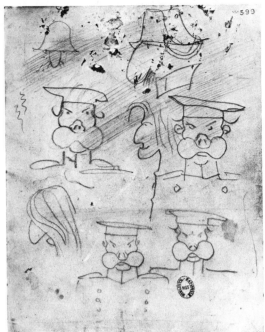

Nb. 14A, p. 599

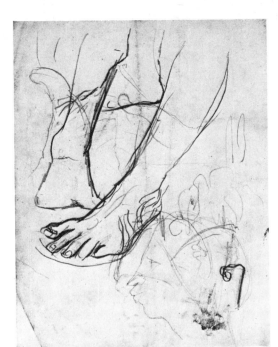

Nb. 14A, p. 600V

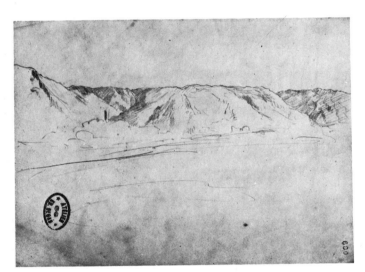

Nb. 14A, p. 600

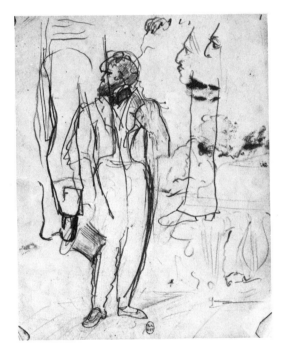

Nb. 14A, p. 1

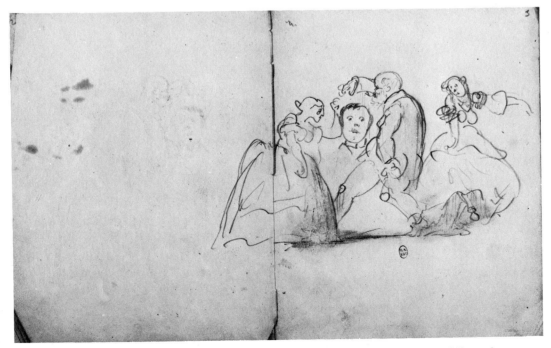

Nb. 14A, pp. 2–3

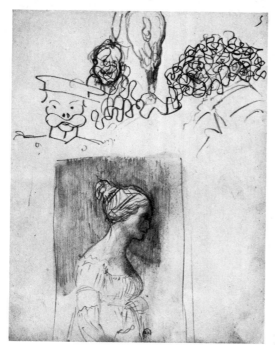

Nb. 14A, p. 5

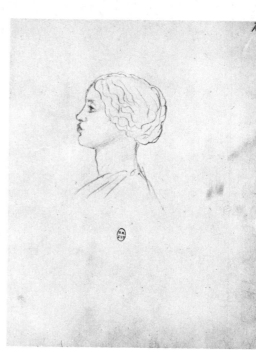

Nb. 14A, p. 7

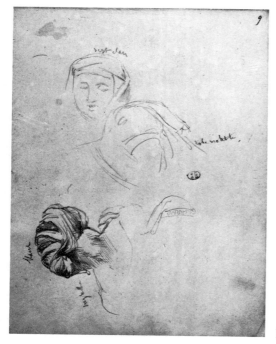

Nb. 14A, p. 9

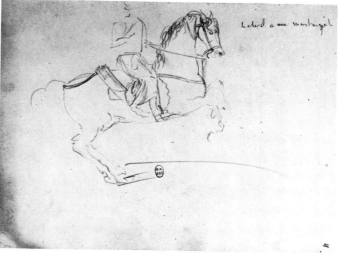

Nb. 14A, p. 11

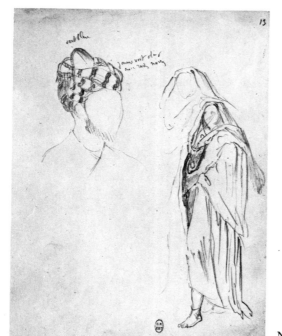

Nb. 14A, p. 13

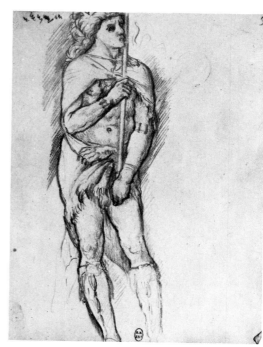

Nb. 14A, p.

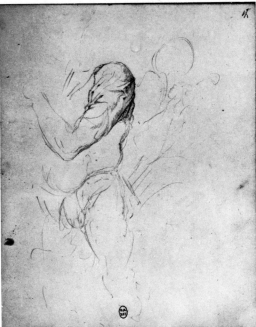

Nb. 14A, p. 17

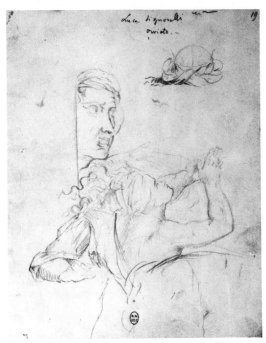

Nb. 14A, p. 19

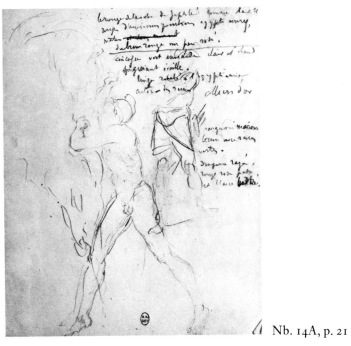

Nb. 14A, p. 21

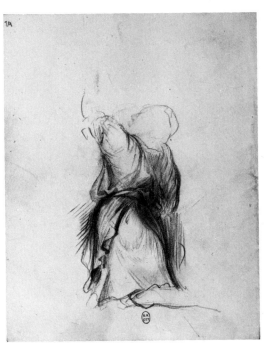

Nb. 14A, p. 24

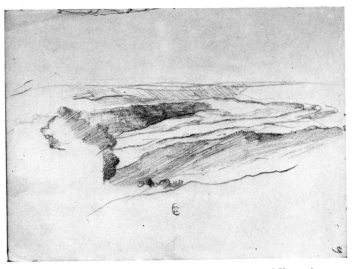

Nb. 14A, p. 29

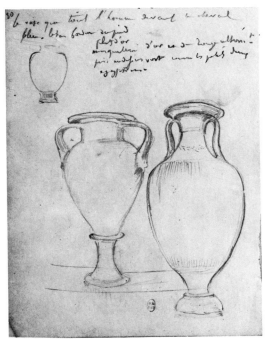

Nb. 14A, p. 30

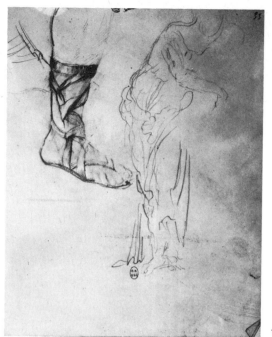

Nb. 14A, p. 33

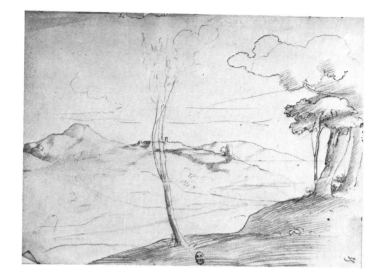

Nb. 14A, p. 35

Nb. 14A, p. 36

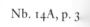

Nb. 14A, p. 3

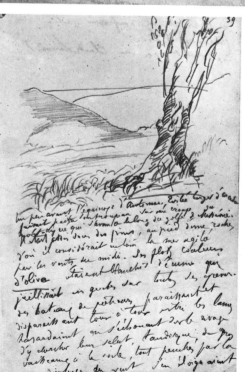

Nb. 14A, p. 39

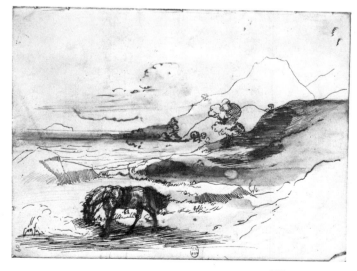

Nb. 14A, p. 60

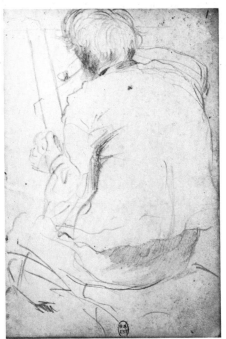

Nb. 15, p. 1

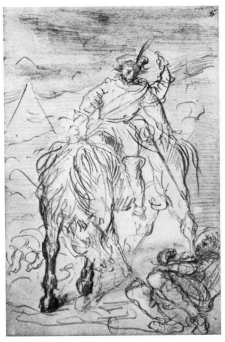

Nb. 15, p. 5

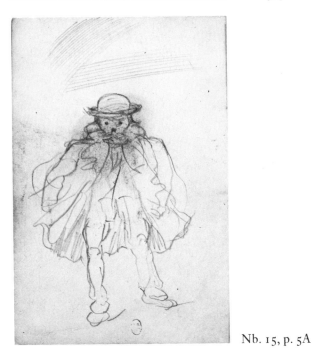

Nb. 15, p. 5A

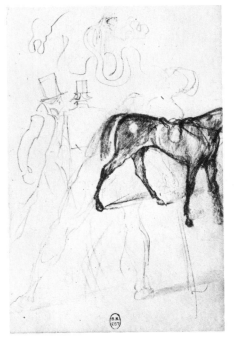

Nb. 15, p. 5B

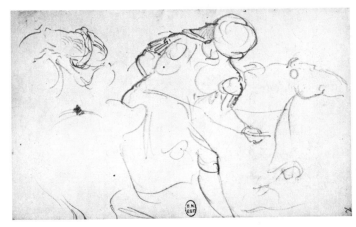

Nb. 15, p. 7

Nb. 15, p. 6

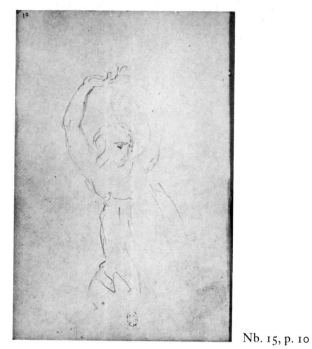

Nb. 15, p. 10

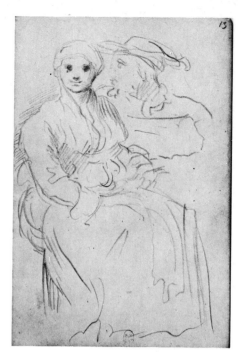

Nb. 15, p. 13

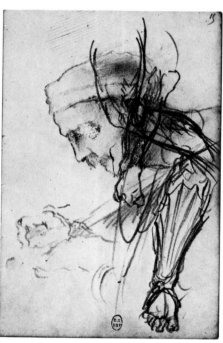

Nb. 15, p. 15

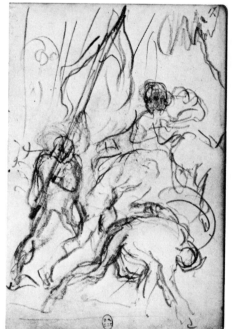

Nb. 15, p. 17

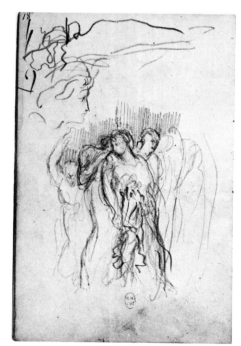

Nb. 15, p. 18

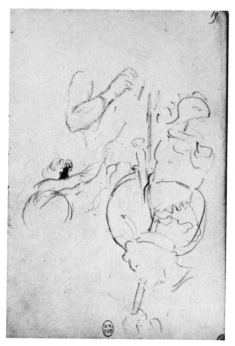

Nb. 15, p. 19

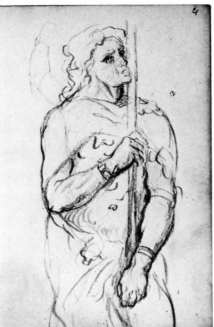

Nb. 15, p. 21

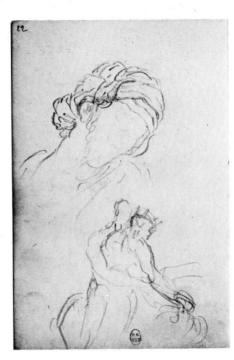

Nb. 15, p. 22

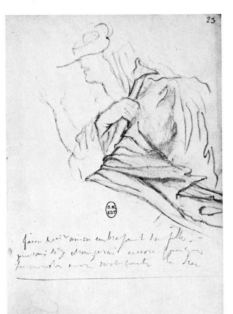

Nb. 15, p. 23

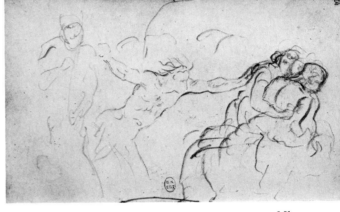

Nb. 15, p. 24

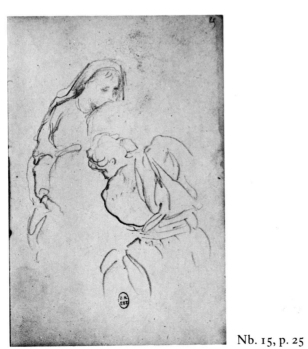

Nb. 15, p. 25

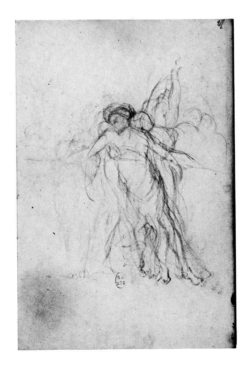

Nb. 15, p. 27

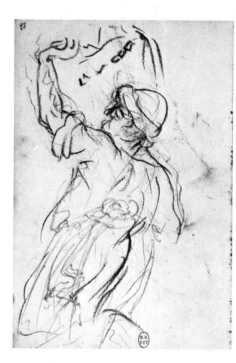

Nb. 15, p. 28

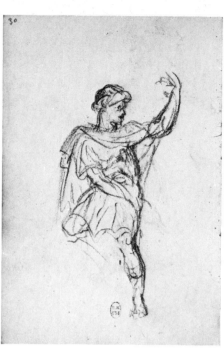

Nb. 15, p. 30

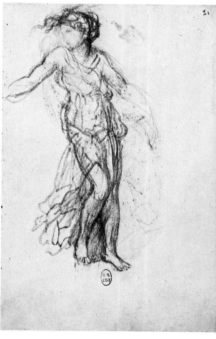

Nb. 15, p. 31

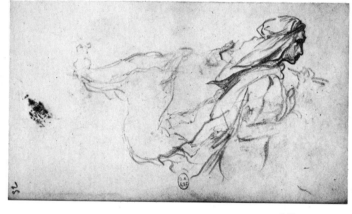

Nb. 15, p. 32

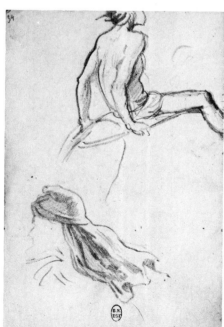

Nb. 15, p. 34

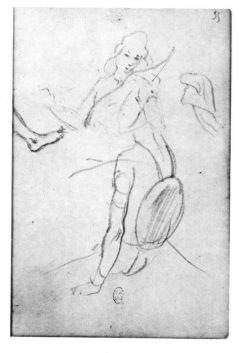

Nb. 15, p. 35

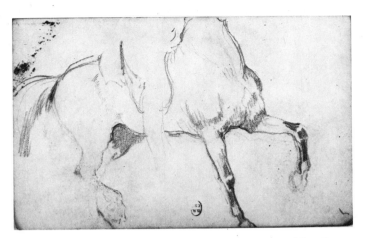

Nb. 16, p. 5

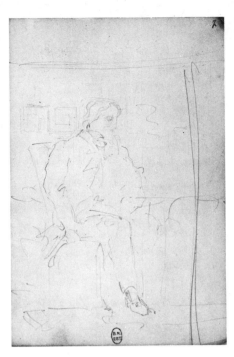

Nb. 16, p. 7

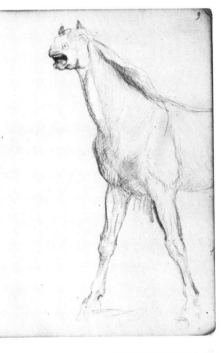

Nb. 16, p. 9

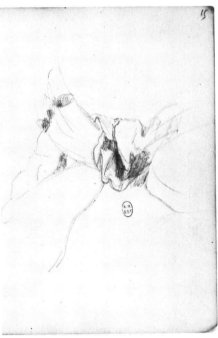

Nb. 16, p. 15

Nb. 16, p. 17

Nb. 16, p. 19

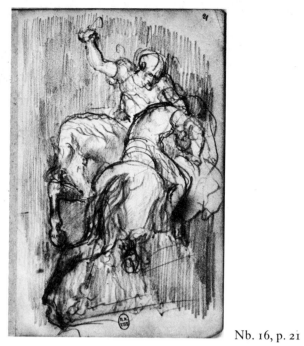

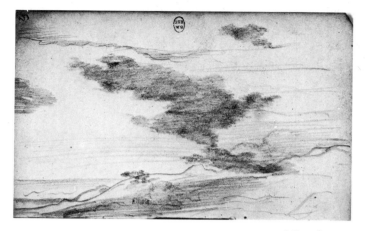

Nb. 16, p. 23

Nb. 16, p. 21

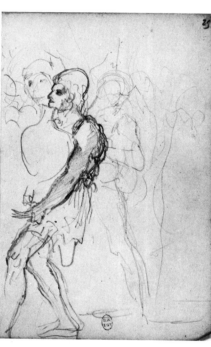

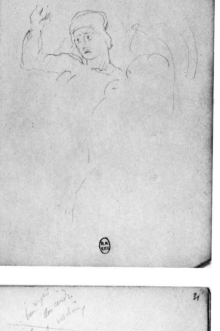

Nb. 16, p. 25

Nb. 16, p. 27

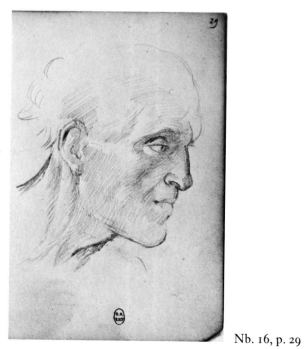

Nb. 16, p. 29

Nb. 16, p. 31

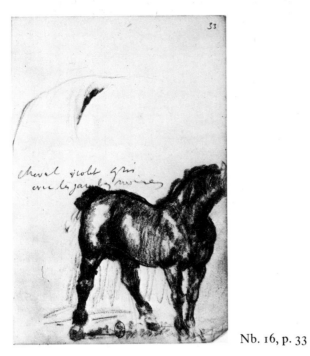

Nb. 16, p. 33

Nb. 16, p. 35

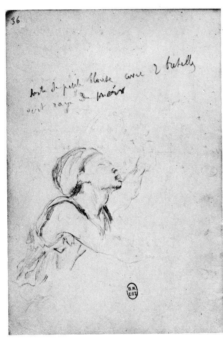

Nb. 16, p. 36

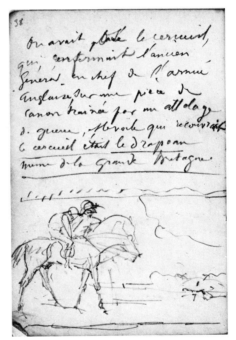

Nb. 16, p. 38

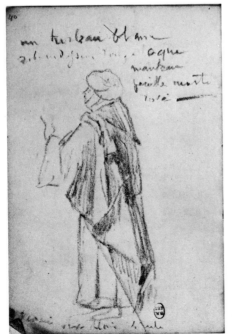

Nb. 16, p. 40

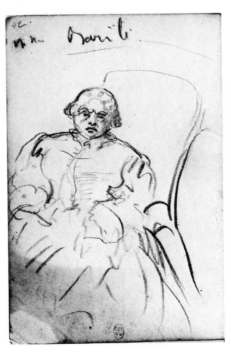

Nb. 16, p. 42

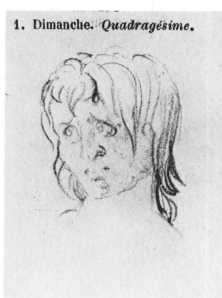

Nb. 17, p. 1

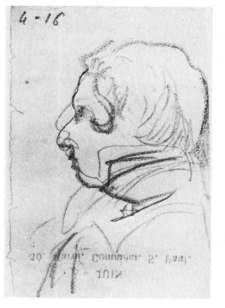

Nb. 17, p. 2

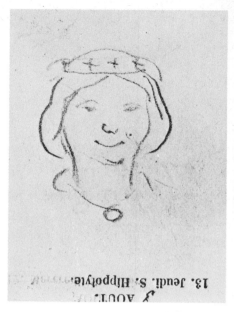

Nb. 17, p. 3

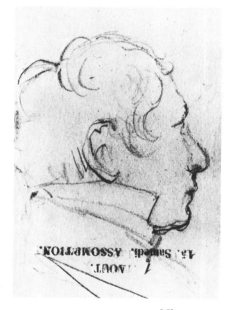

Nb. 17, p. 4

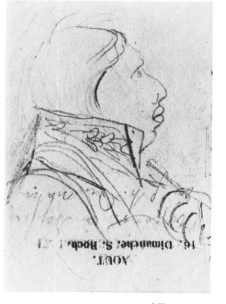

Nb. 17, p. 5

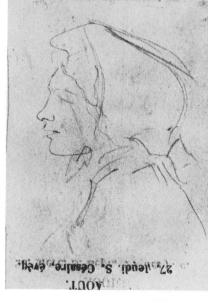

Nb. 17, p. 6

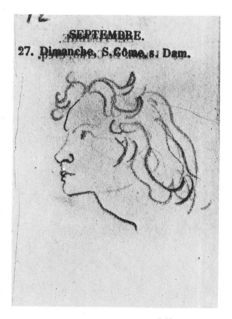

Nb. 17, p. 7

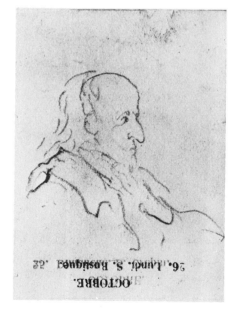

Nb. 17, p. 8

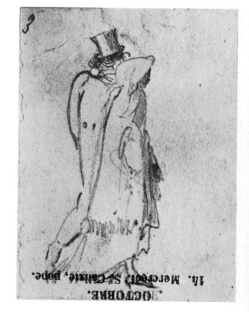

Nb. 17, p. 9

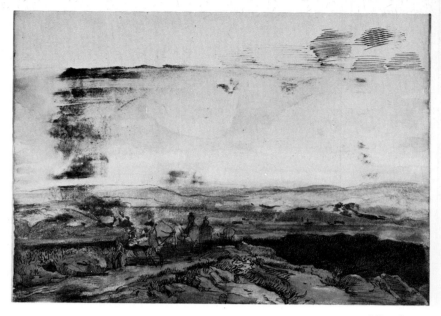

Nb. 18, p. 3

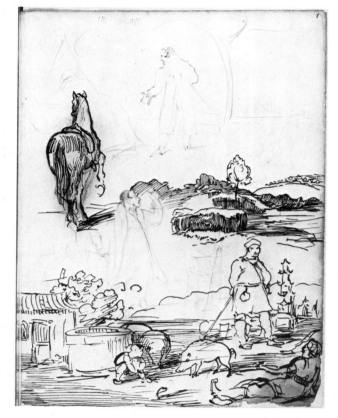

Nb. 18, p. 1

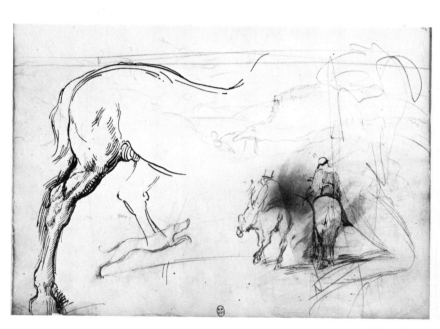

Nb. 18, p. 5

Nb. 18, p. 6

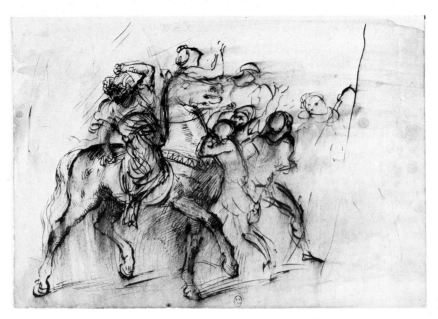

Nb. 18, p. 7

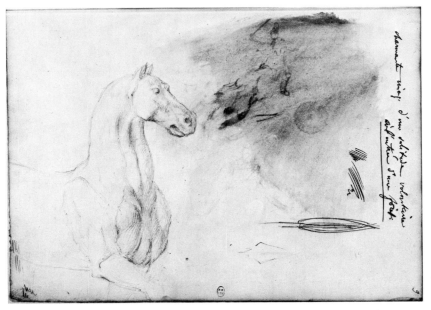

Nb. 18, p. 9

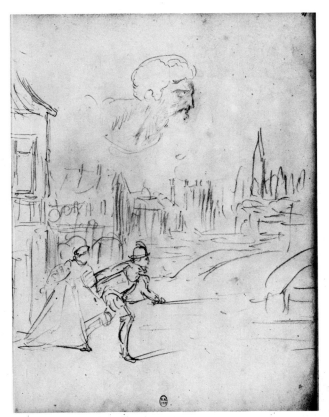

Nb. 18, p. 11

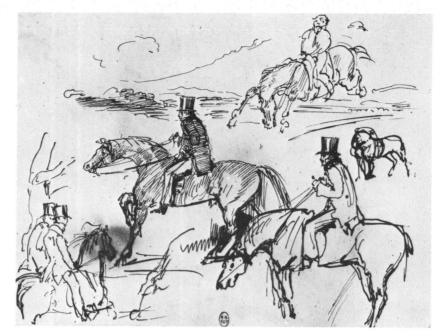

Nb. 18, p. 13

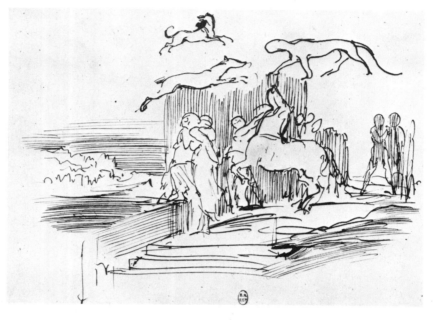

Nb. 18, p. 15

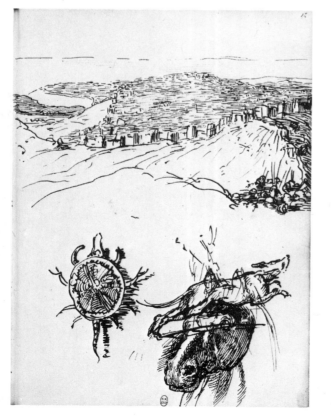

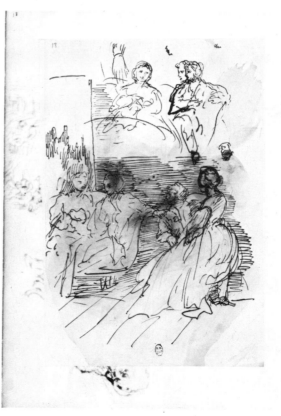

Far Left: Nb. 18, p.
Left: Nb. 18, p. 18

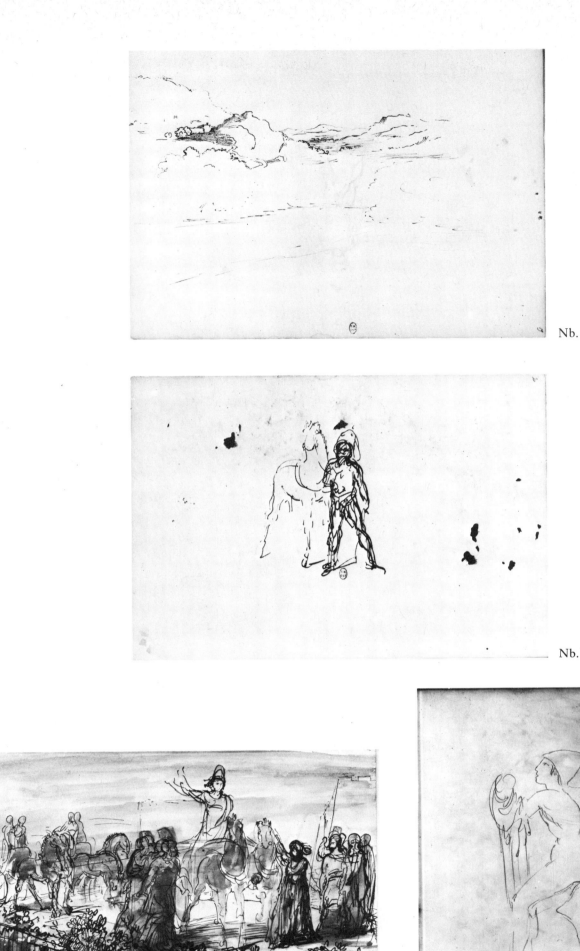

Nb. 18, p. 19

Nb. 18, p. 20

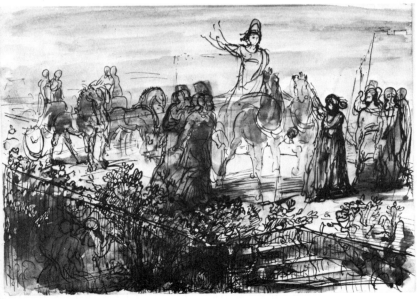

Nb. 18, p. 21

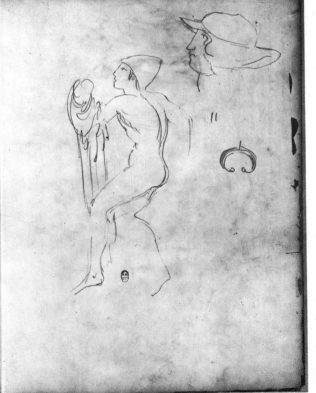

Nb. 18, p. 23

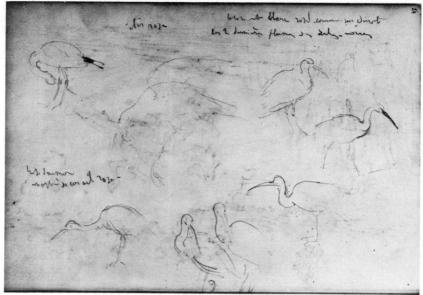

Nb. 18, p. 24

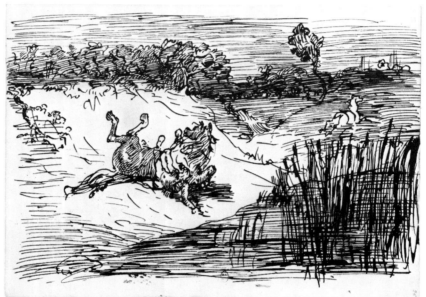

Nb. 18, p. 25

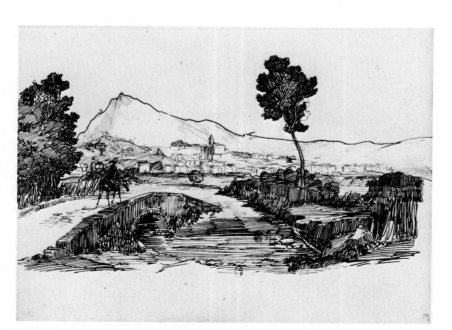

Nb. 18, p. 27

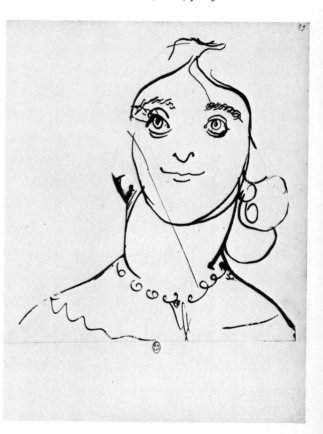

Nb. 18, p. 29

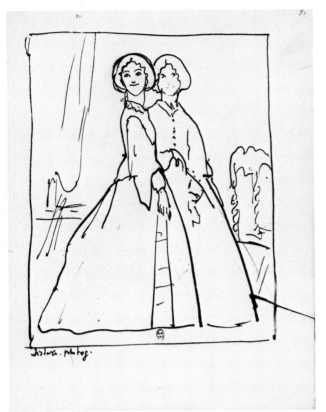

Nb. 18, p. 31

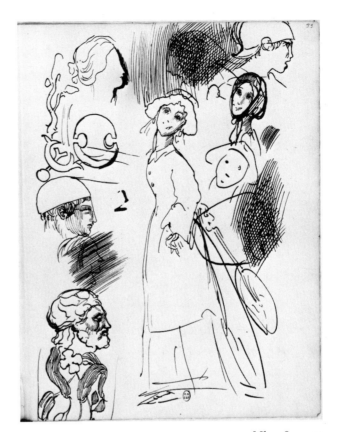

Nb. 18, p. 33

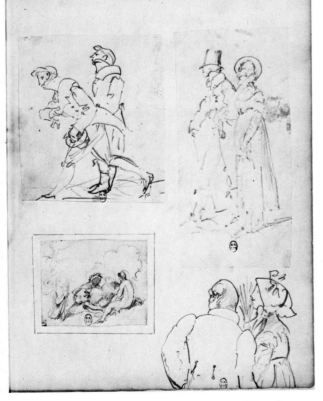

Nb. 18, p. 35

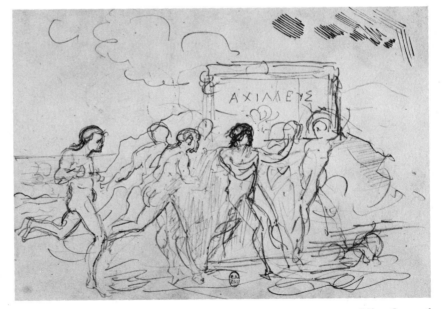

Nb. 18, p. 36

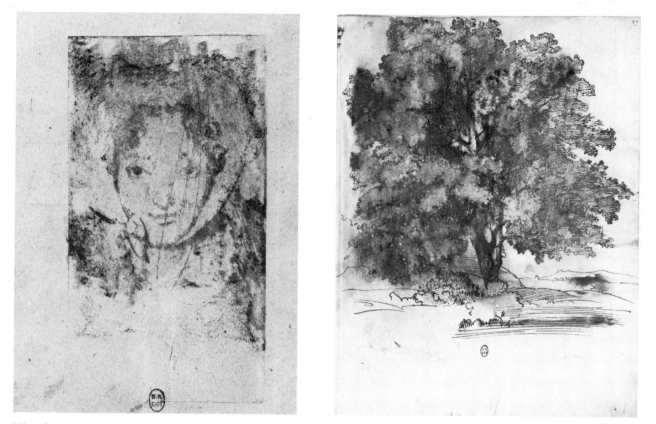

Nb. 18, p. 37

Nb. 18, p. 39

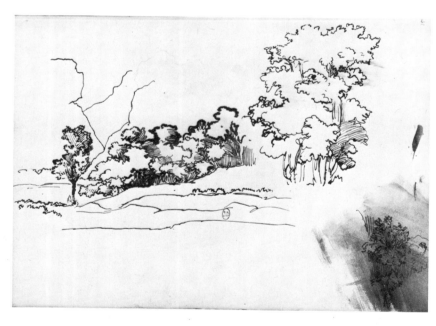

Nb. 18, p. 41

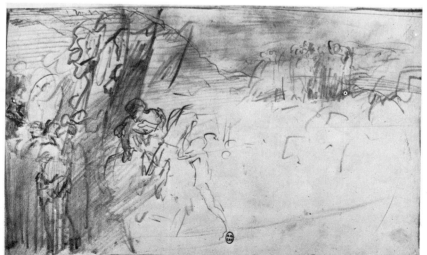

Nb. 18, p. 51

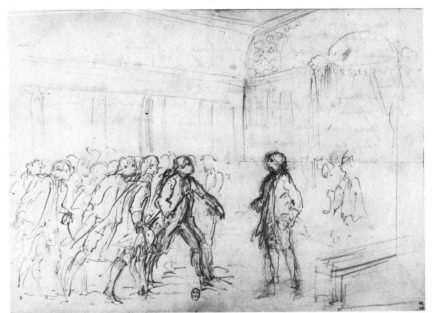

Nb. 18, p. 53

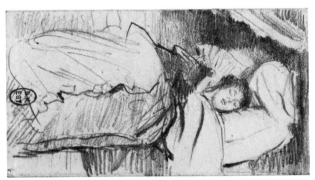

Nb. 18, p. 54 (*detail*)

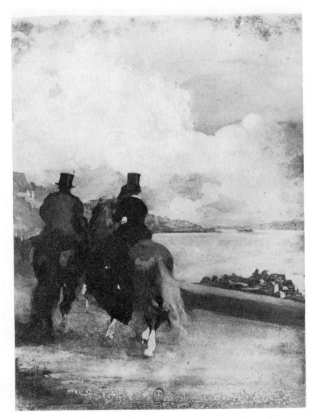

Nb. 18, p. 55

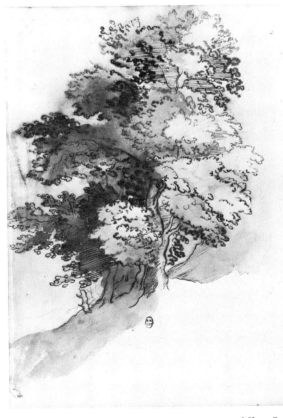

Nb. 18, p. 57

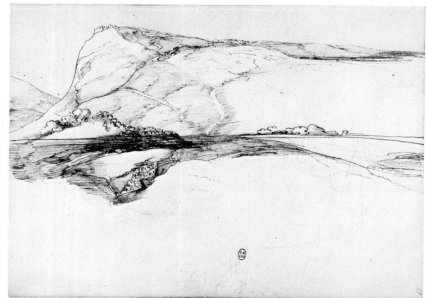

Nb. 18, p. 59

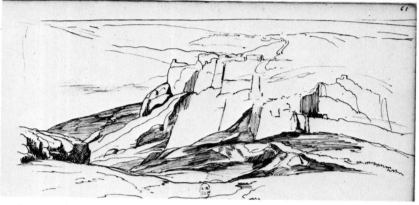

Nb. 18, p. 61

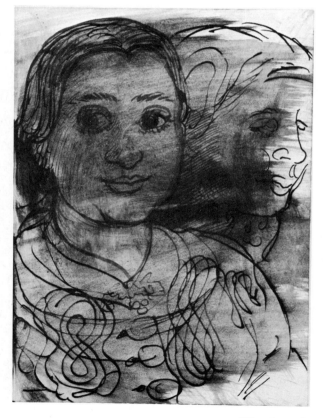

Nb. 18, p. 63

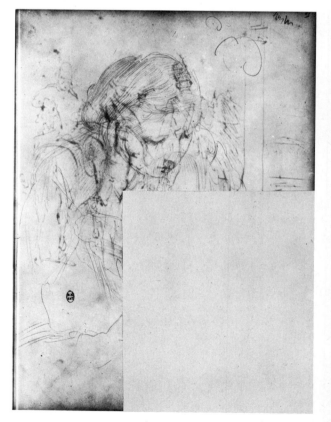

Nb. 18, p. 65

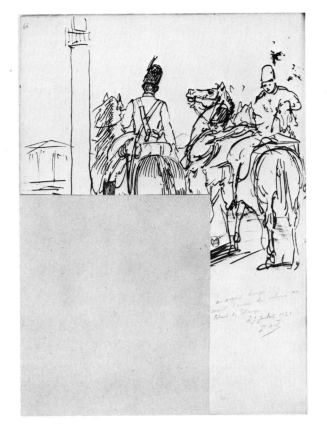

Nb. 18, p. 66

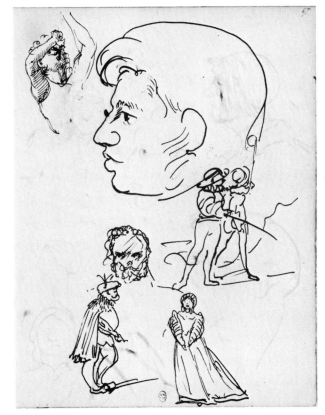

Nb. 18, p. 67

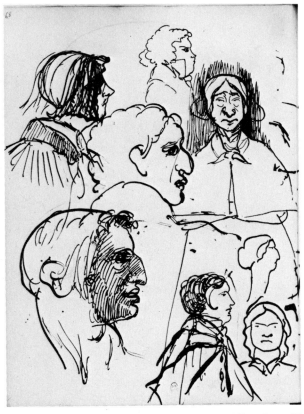

Nb. 18, p. 68

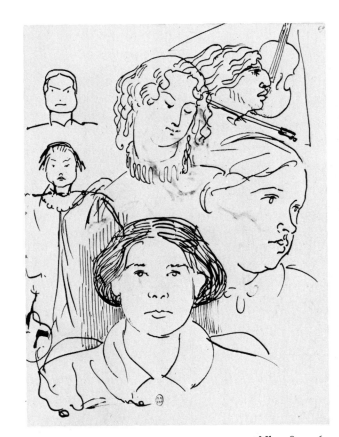

Nb. 18, p. 69

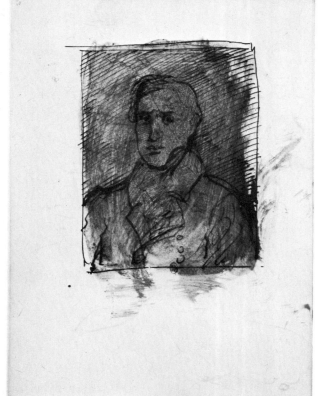

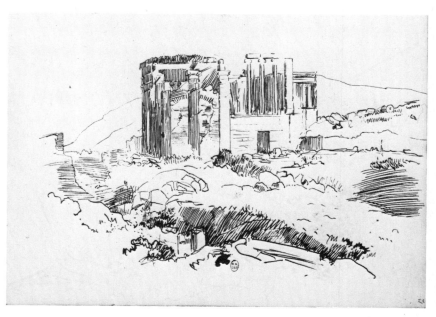

Nb. 18, p. 71

Nb. 18, p. 70

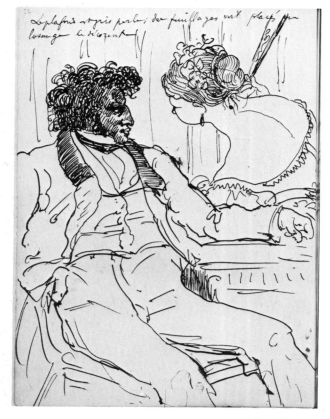

Nb. 18, p. 72

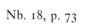

Nb. 18, p. 73

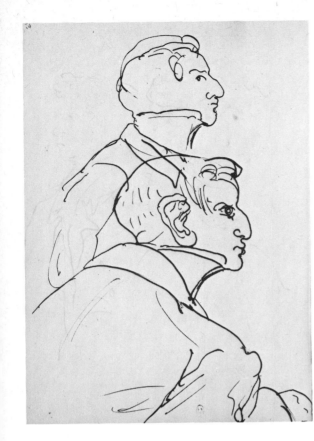

Nb. 18, p. 74

Nb. 18, p. 75

Nb. 18, p. 76

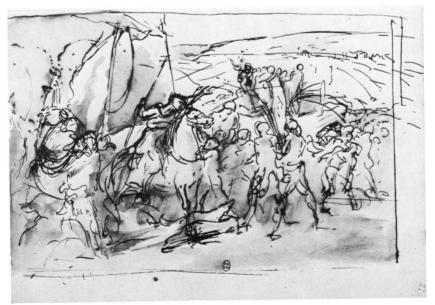

Nb. 18, p. 77

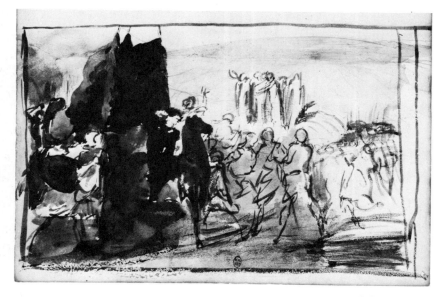

Nb. 18, p. 79

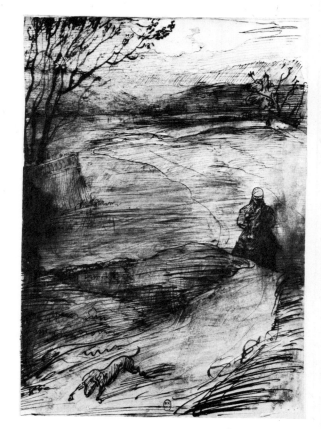

Nb. 18, p. 80A

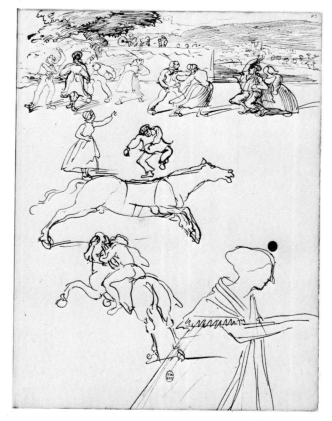

Nb. 18, p. 83

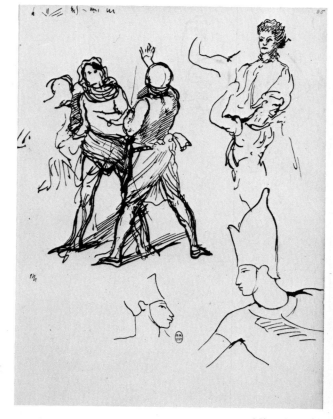

Nb. 18, p. 85

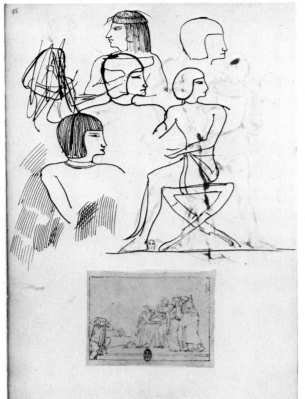

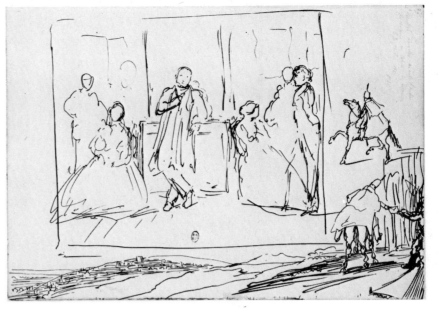

Nb. 18, p. 87

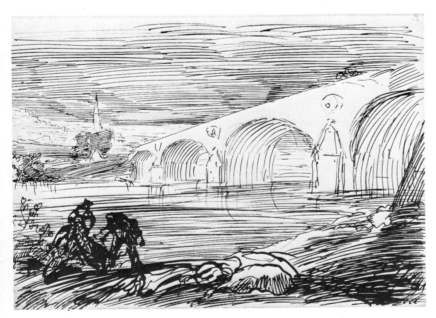

Nb. 18, p. 86

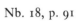

Nb. 18, p. 89

Nb. 18, p. 91

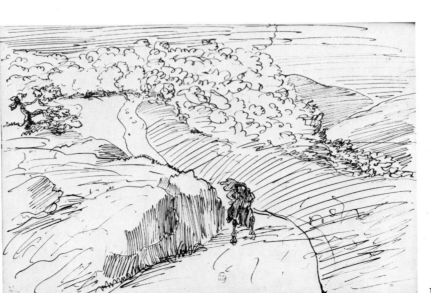

Nb. 18, p. 92

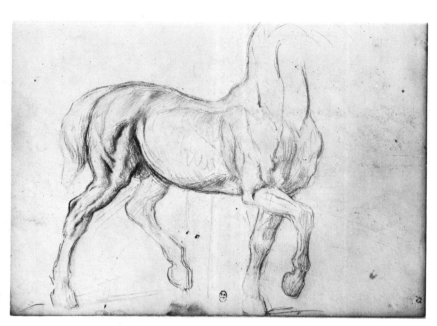

Nb. 18, p. 93

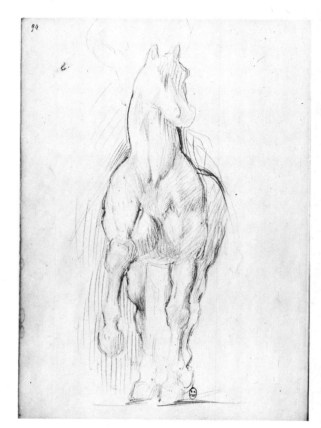

Nb. 18, p. 94

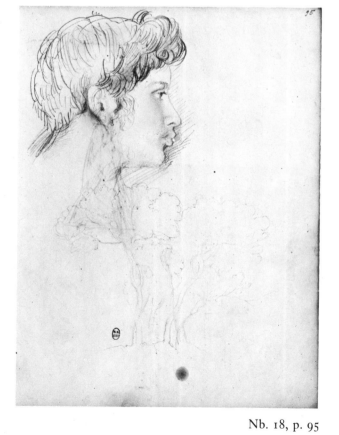

Nb. 18, p. 95

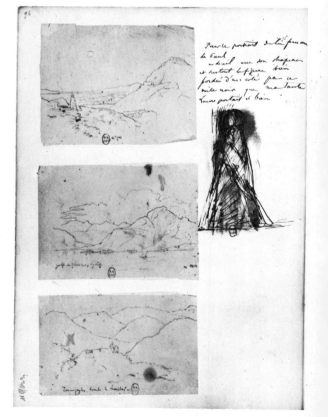

Nb. 18, p. 96

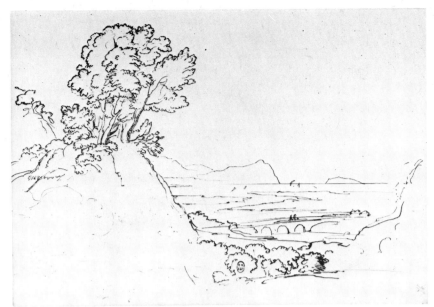

Nb. 18, p. 97

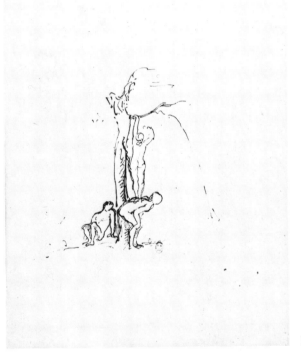

Nb. 18, p. 98

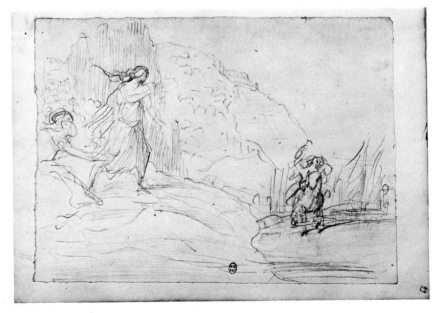

Nb. 18, p. 99

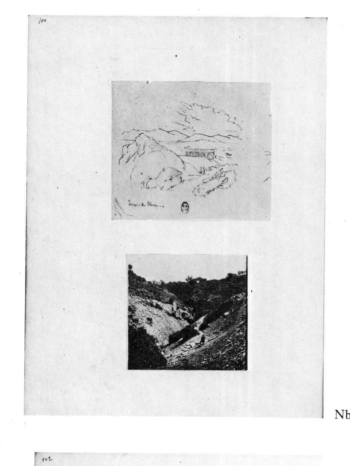

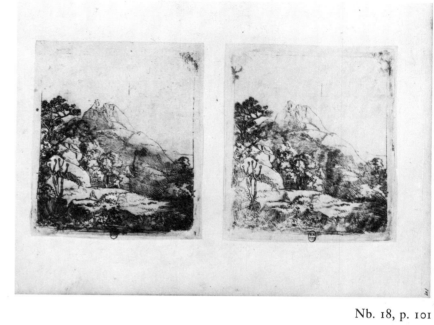

Nb. 18, p. 101

Nb. 18, p. 100

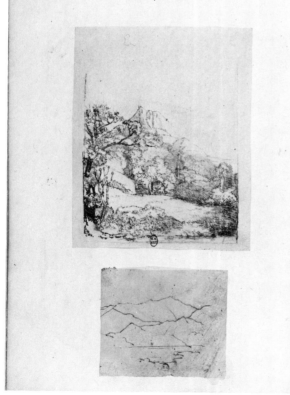

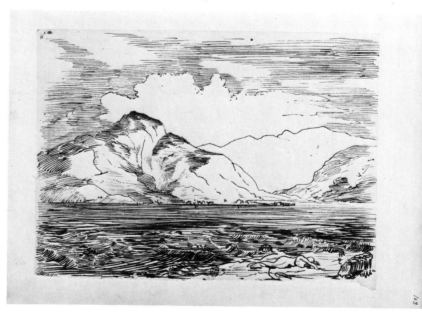

Nb. 18, p. 103

Nb. 18, p. 102

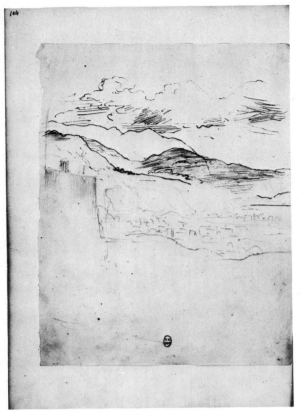

Nb. 18, p. 104

Nb. 18, p. 105

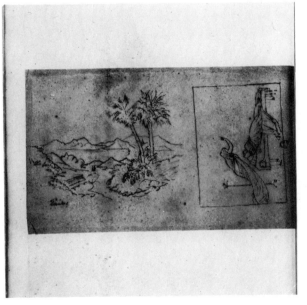

Nb. 18, p. 106 (*detail*)

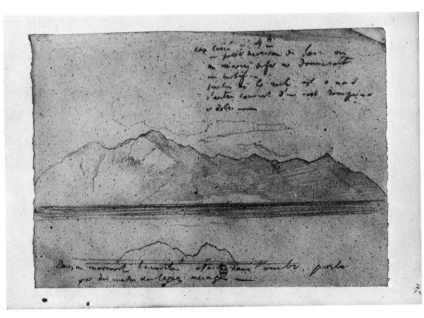

Nb. 18, p. 107

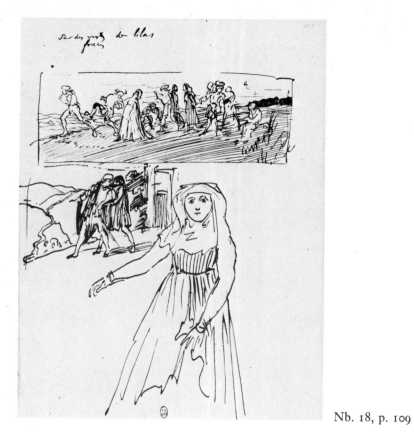

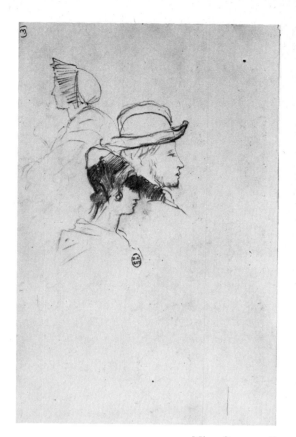

Nb. 18, p. 109

Nb. 18, p. 111B

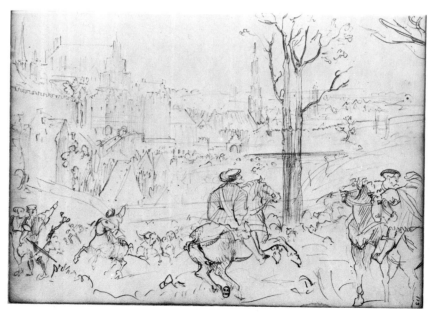

Nb. 18, p. 111

Nb. 18, p. 113

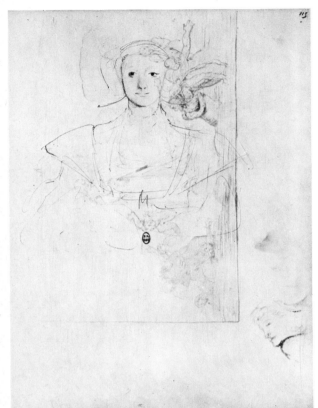

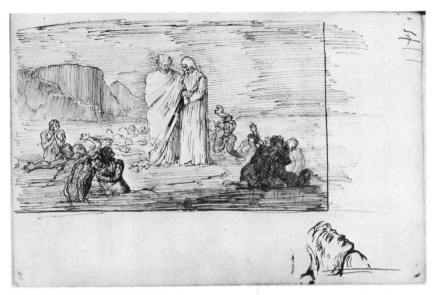

Nb. 18, p. 116

Nb. 18, p. 115

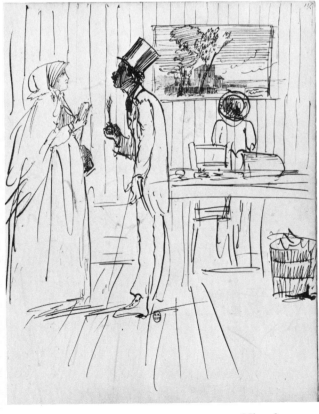

Nb. 18, p. 117

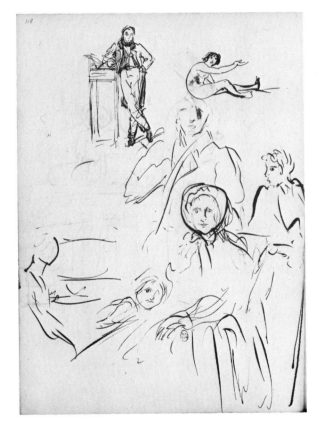

Nb. 18, p. 118

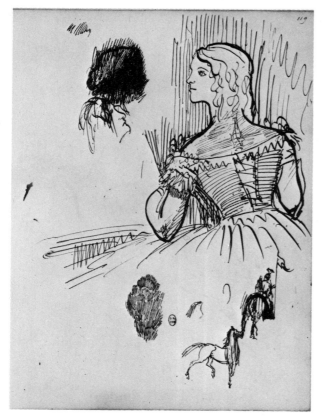

Nb. 18, p. 119

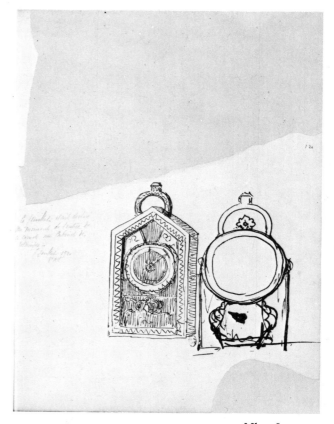

Nb. 18, p. 121

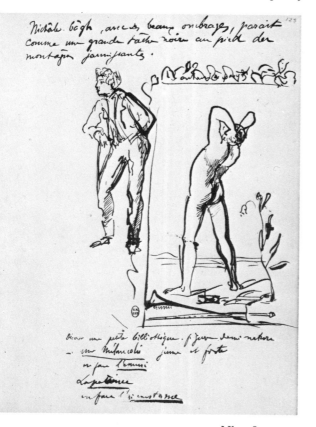

Nb. 18, p. 123

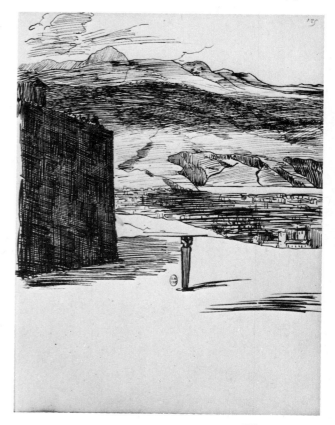

Nb. 18, p. 125

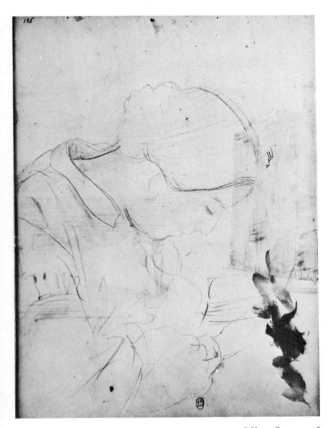

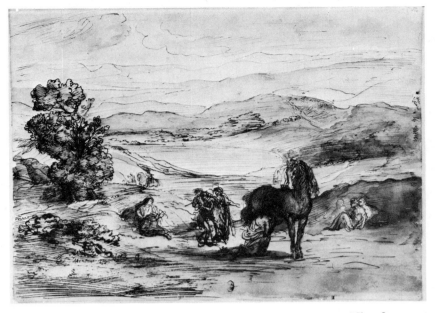

Nb. 18, p. 127

Nb. 18, p. 126

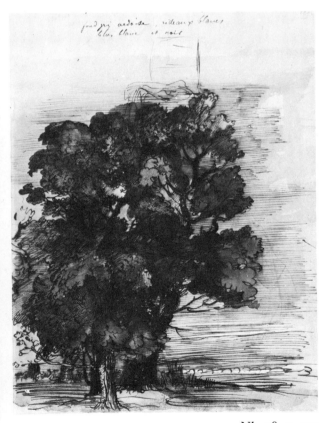

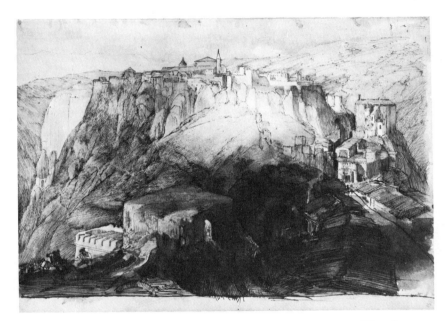

Nb. 18, p. 131

Nb. 18, p. 129

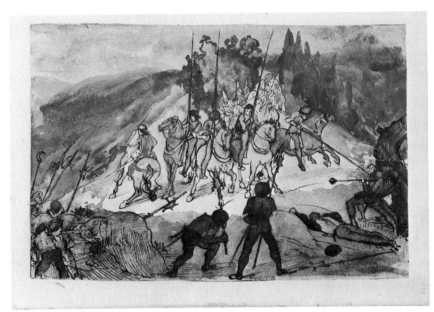

Nb. 18, p. 133

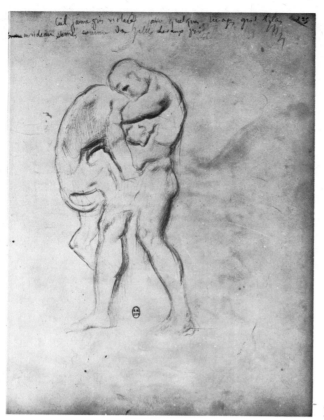

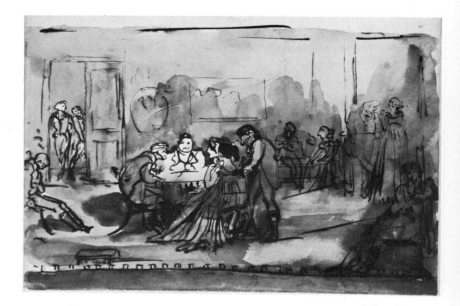

Nb. 18, p. 137

Nb. 18, p. 135

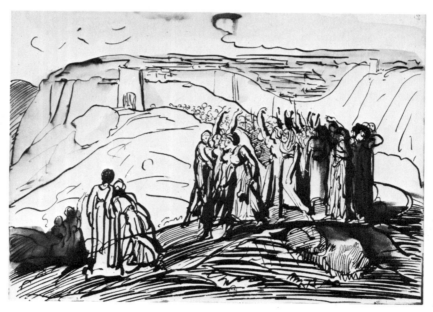

Nb. 18, p. 139

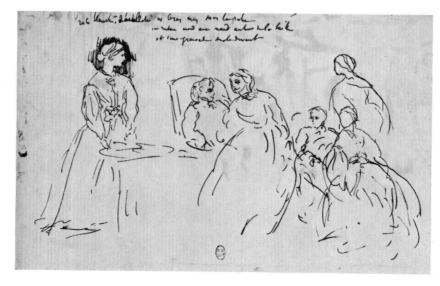

Nb. 18, p. 140 (*detail*)

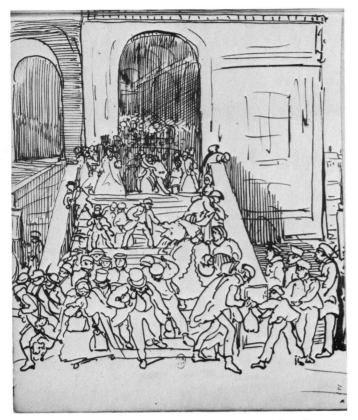

Nb. 18, p. 141

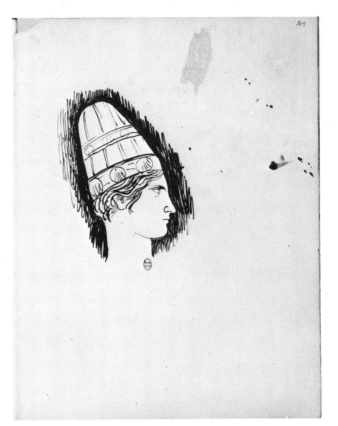

Nb. 18, p. 143

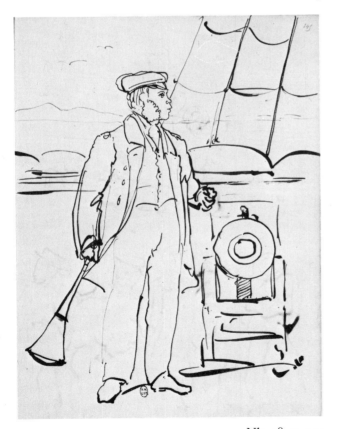

Nb. 18, p. 145

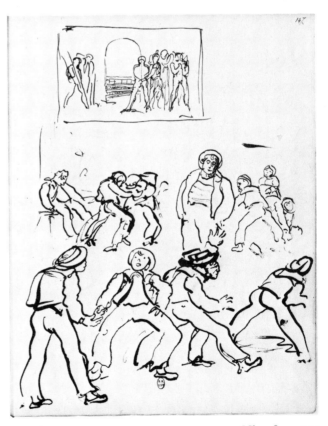

Nb. 18, p. 147

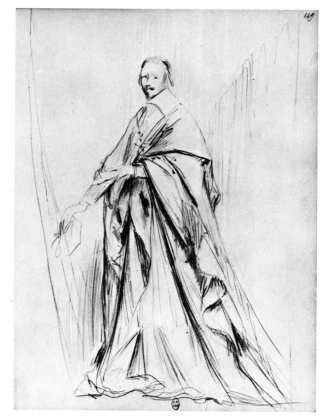

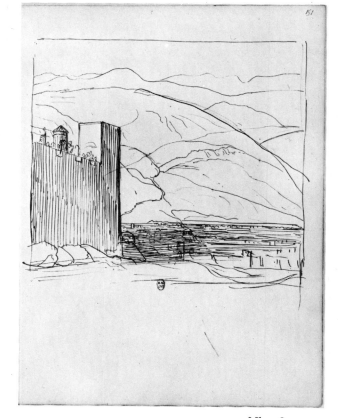

Nb. 18, p. 149

Nb. 18, p. 151

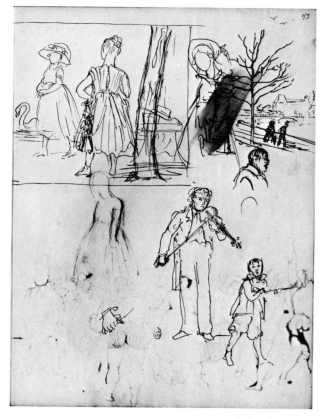

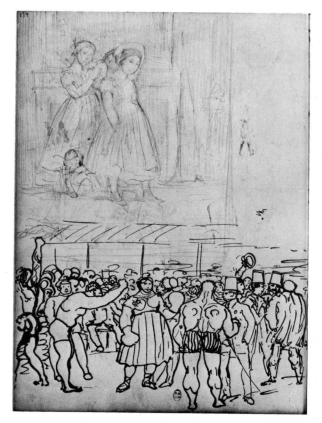

Nb. 18, p. 153

Nb. 18, p. 154

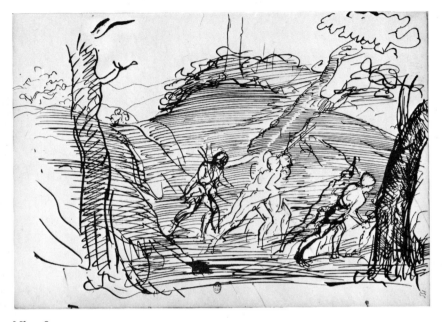

Nb. 18, p. 155

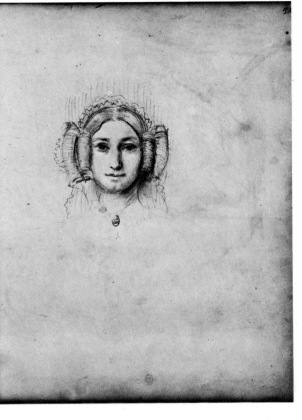

Nb. 18, p. 157

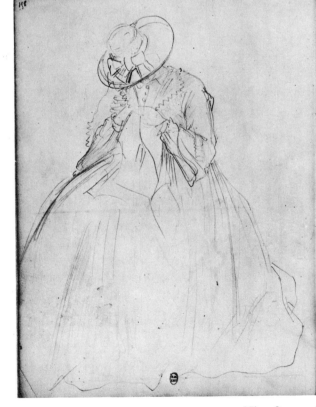

Nb. 18, p. 158

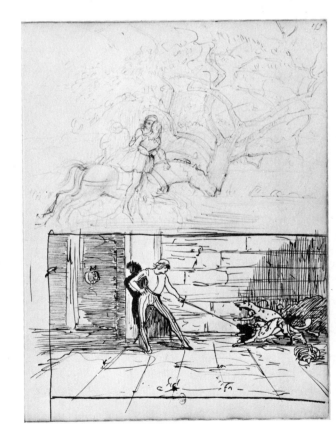

Nb. 18, p. 159

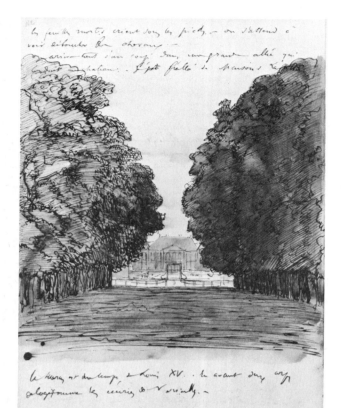

Nb. 18, p. 162

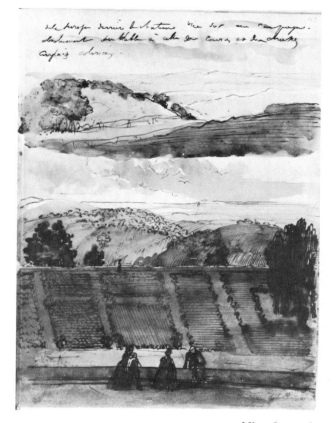

Nb. 18, p. 163

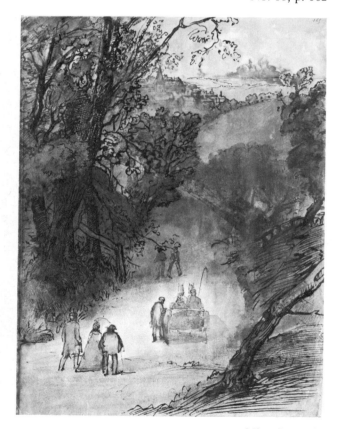

Nb. 18, p. 165

Nb. 18, p. 167

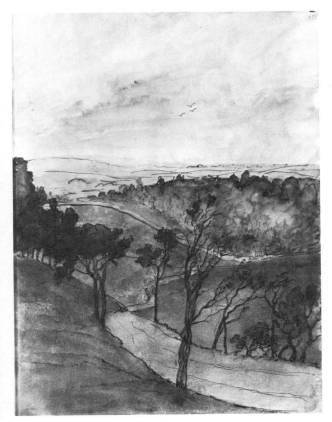

Nb. 18, p. 171

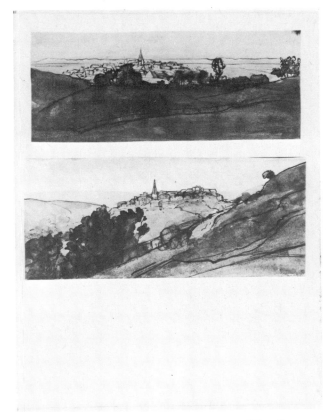

Nb. 18, p. 173

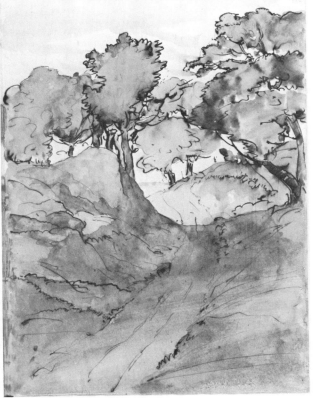

Nb. 18, p. 175

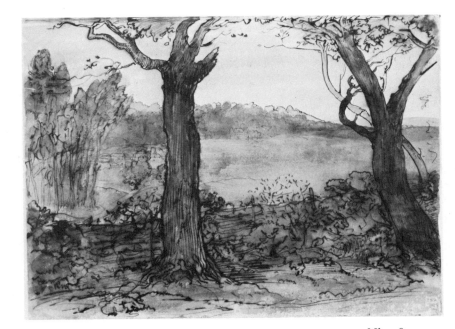

Nb. 18, p. 177

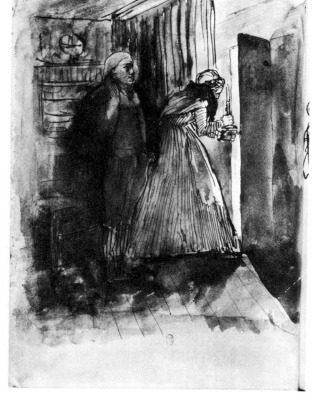

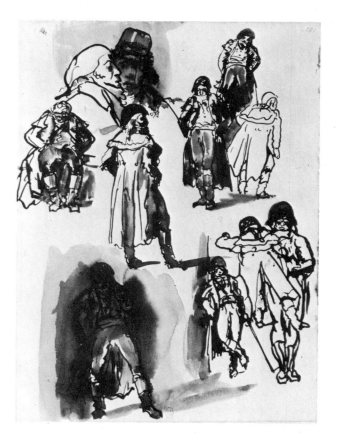

Nb. 18, p. 180

Nb. 18, p. 181

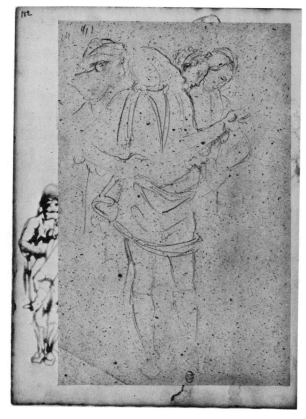

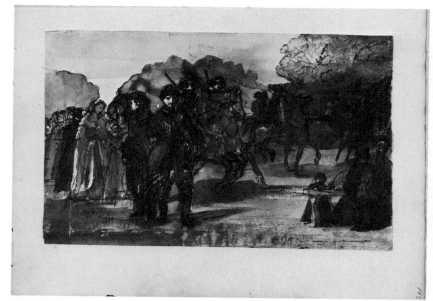

Nb. 18, p. 182

Nb. 18, p. 183

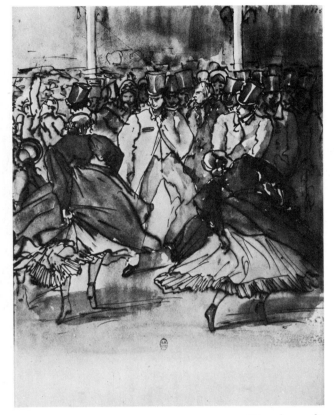

Nb. 18, p. 185

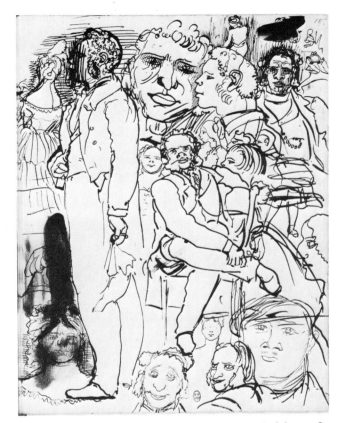

Nb. 18, p. 187

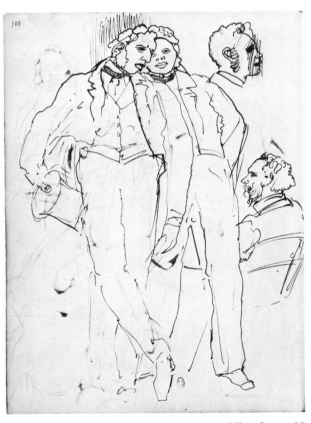

Nb. 18, p. 188

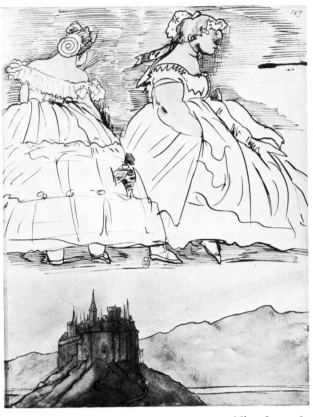

Nb. 18, p. 189

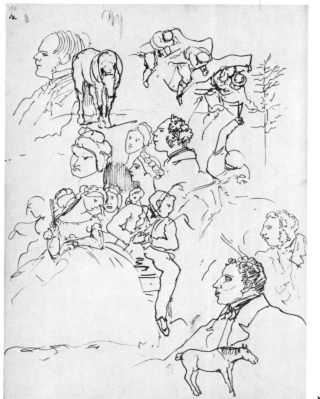

Nb. 18, p. 190

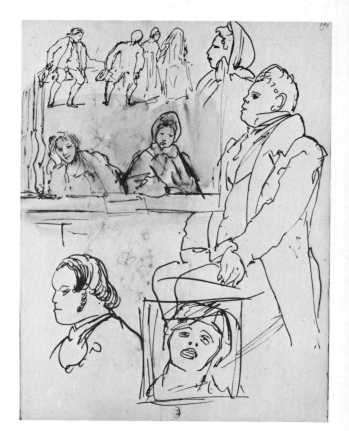

Nb. 18, p. 191

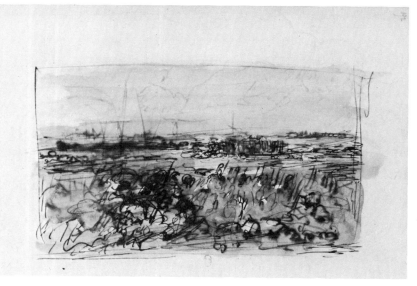

Nb. 18, p. 192

Nb. 18, p. 193

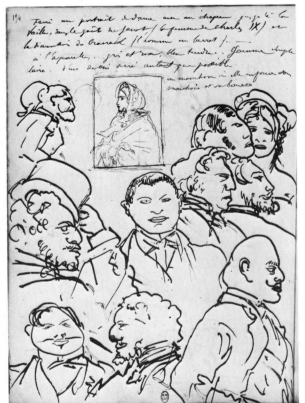

Nb. 18, p. 194

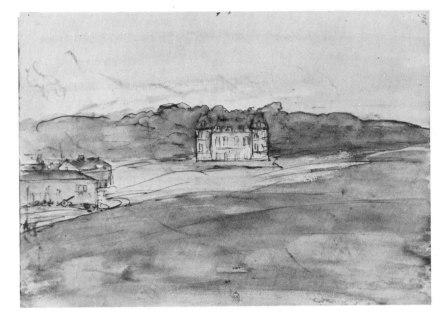

Nb. 18, p. 195

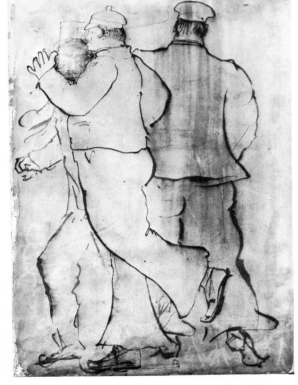

Nb. 18, p. 196

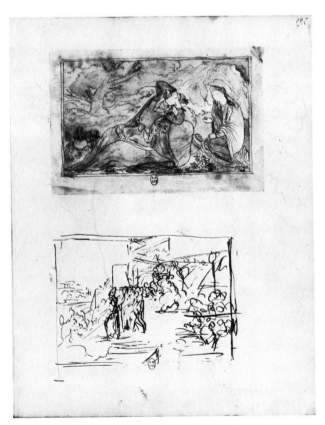

Nb. 18, p. 197

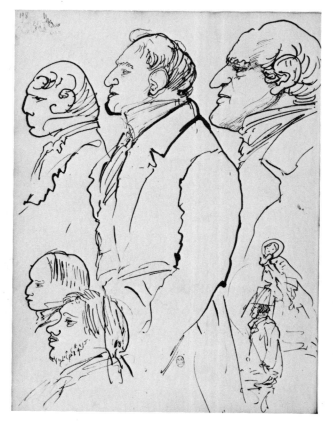

Nb. 18, p. 198

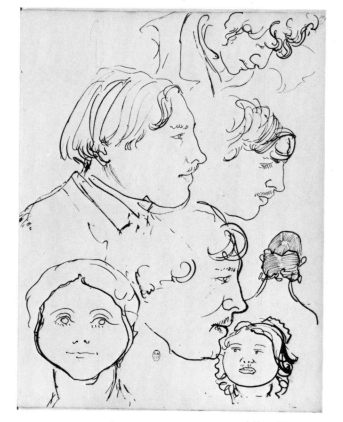

Nb. 18, p. 199

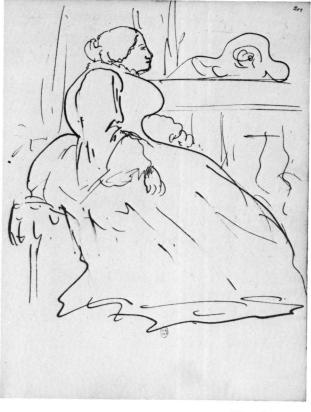

Nb. 18, p. 201

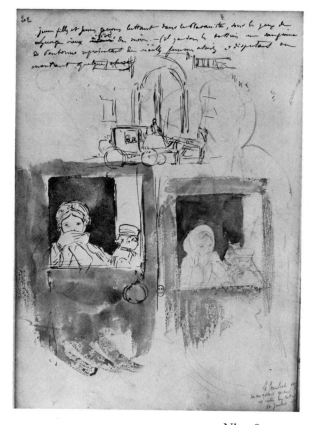

Nb. 18, p. 202

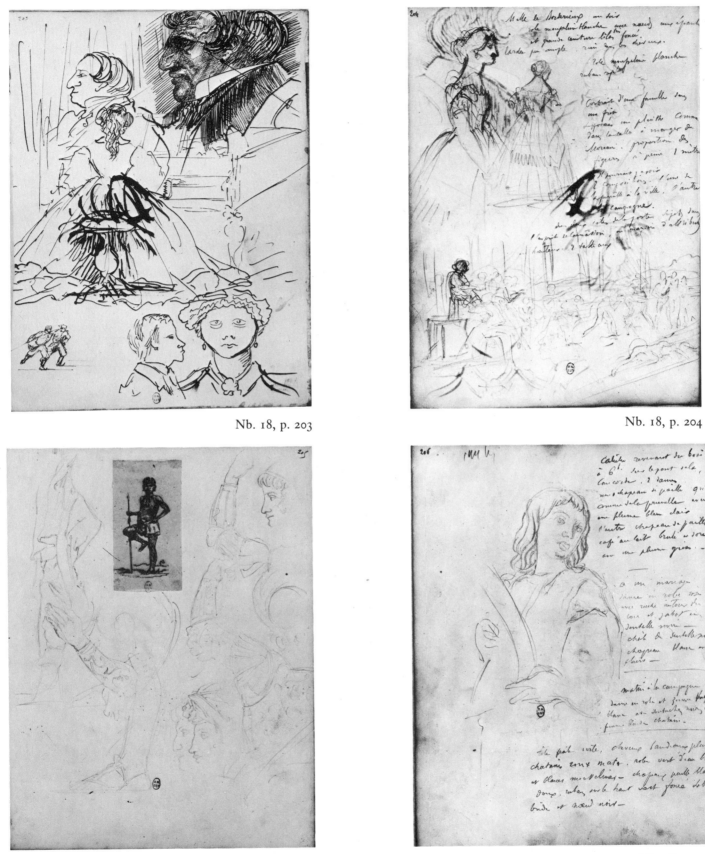

Nb. 18, p. 203

Nb. 18, p. 204

Nb. 18, p. 205

Nb. 18, p. 206

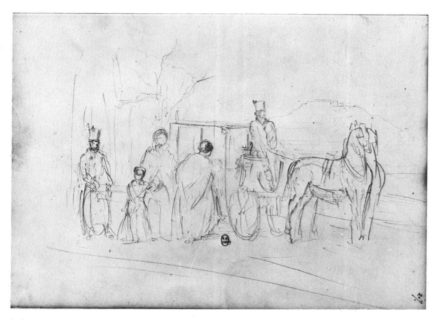

Nb. 18, p. 207

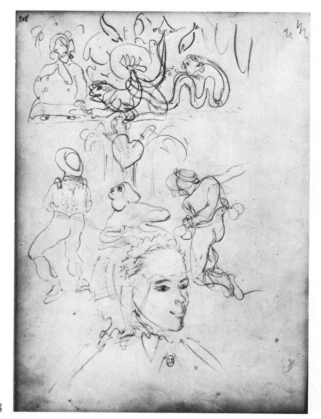

Nb. 18, p. 208

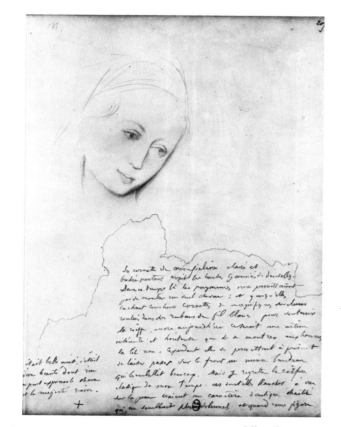

Nb. 18, p. 209

Nb. 18, p. 210

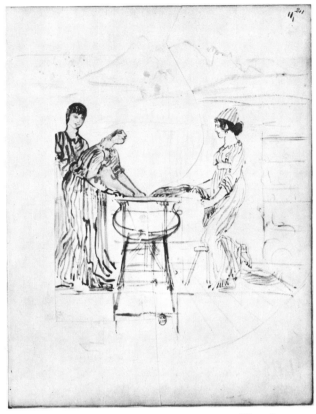

Nb. 18, p. 211

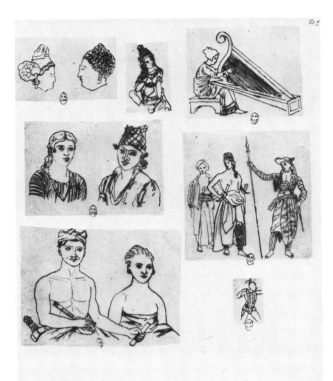

Nb. 18, p. 213

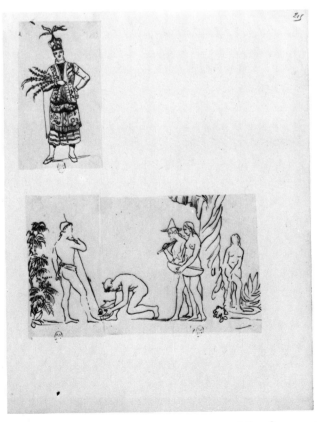

Nb. 18, p. 215

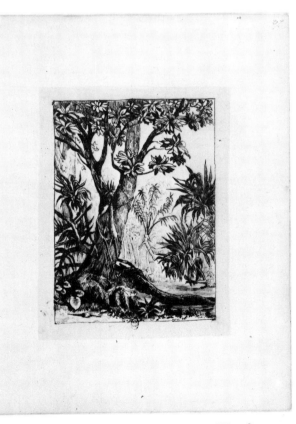

Nb. 18, p. 217

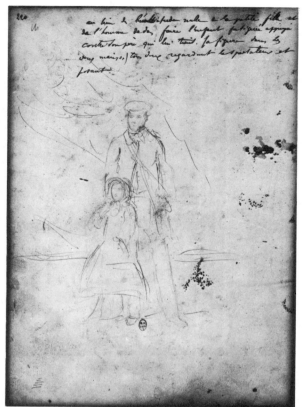

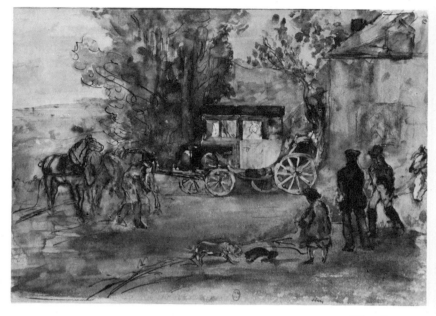

Nb. 18, p. 221

Nb. 18, p. 220

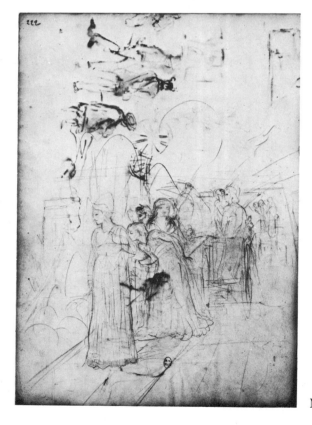

Nb. 18, p. 222

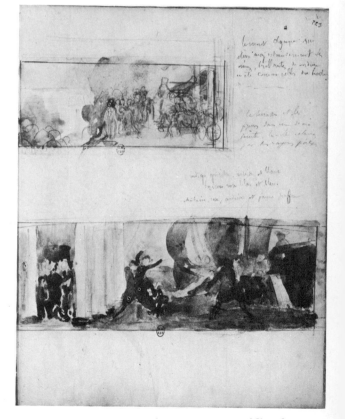

Nb. 18, p. 223

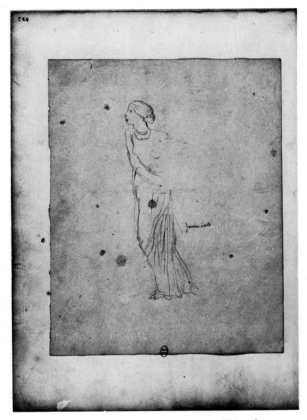

Nb. 18, p. 224

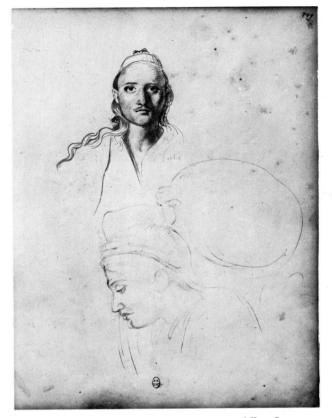

Nb. 18, p. 229

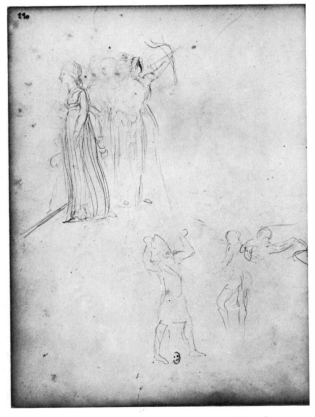

Nb. 18, p. 230

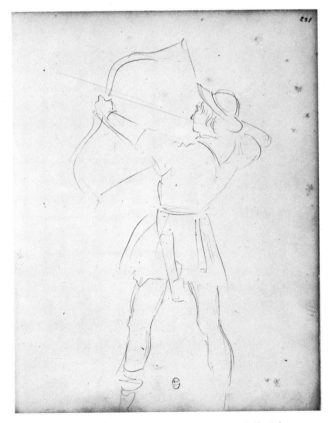

Nb. 18, p. 231

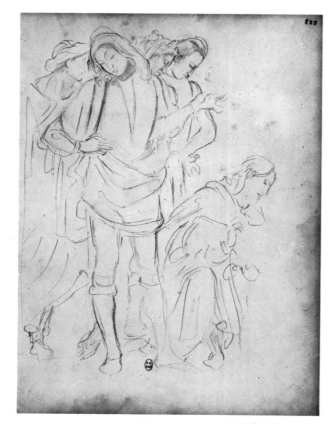

Nb. 18, p. 233

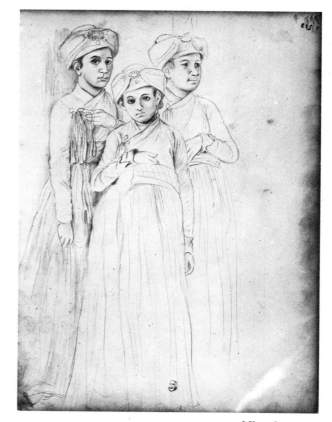

Nb. 18, p. 235

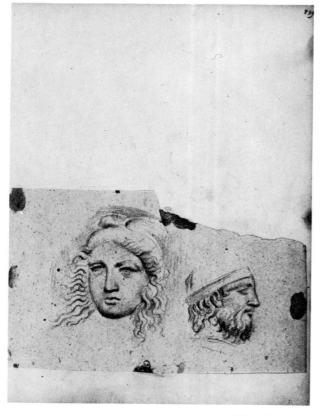

Nb. 18, p. 239

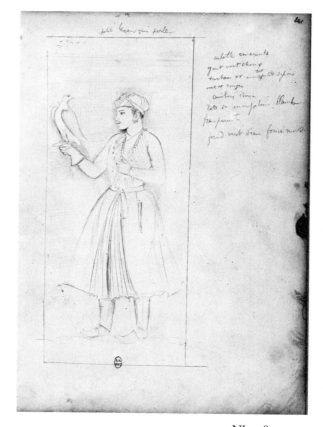

Nb. 18, p. 241

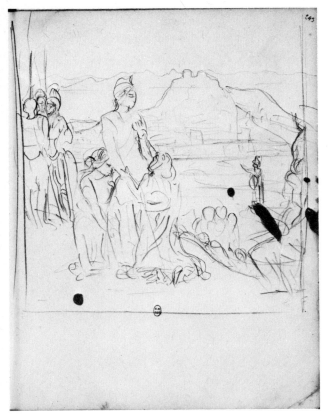

Nb. 18, p. 243

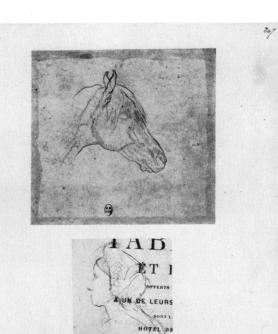

Nb. 18, p. 247

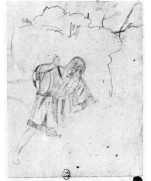

Nb. 18, p. 244 (*detail*)

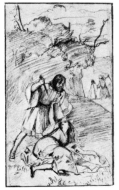

Nb. 18, p. 245 (*detail*)

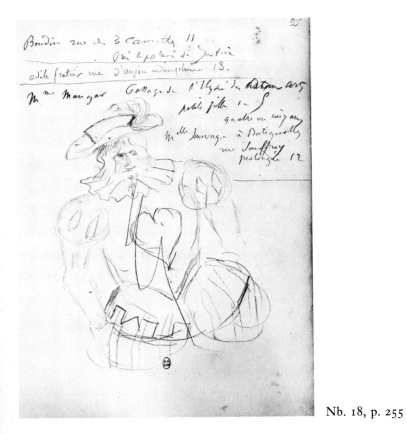

Nb. 18, p. 255

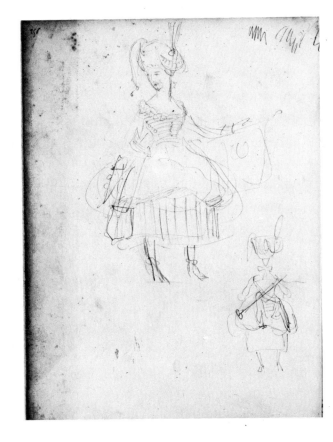

Nb. 18, p. 256

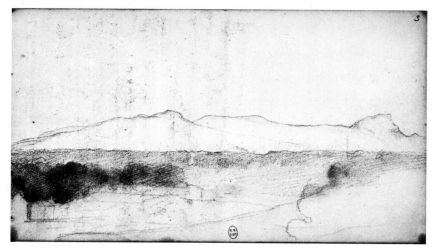

Nb. 19, p. 3

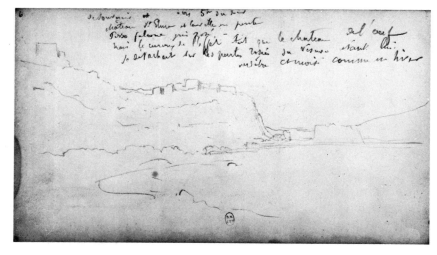

Nb. 19, p. 6

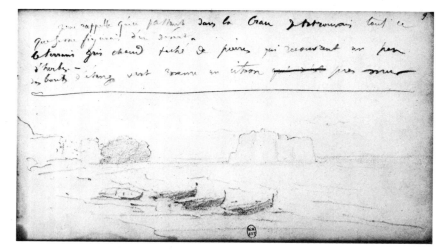

Nb. 19, p. 9

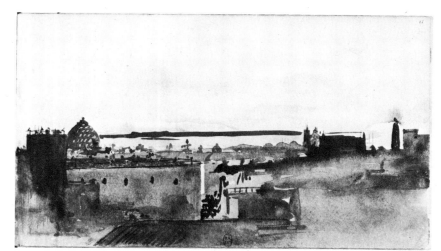

Nb. 19, p. 11

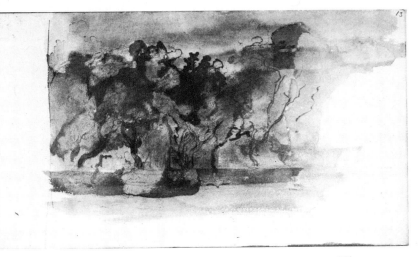

Nb. 19, p. 13

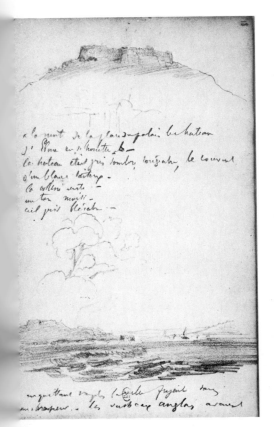

Nb. 19, p. 16

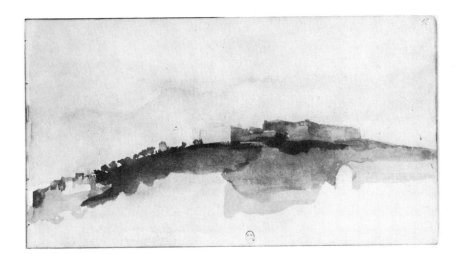

Nb. 19, p. 17

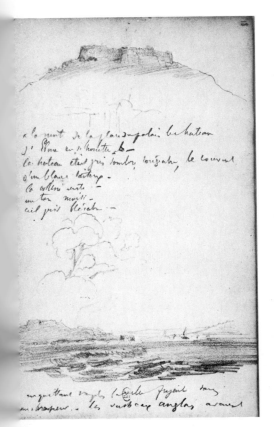

Nb. 19, p. 18

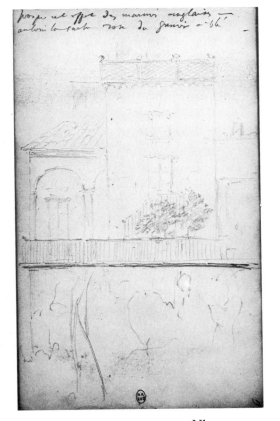

Nb. 19, p. 19

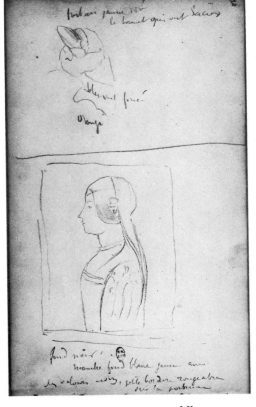

Nb. 19, p. 20

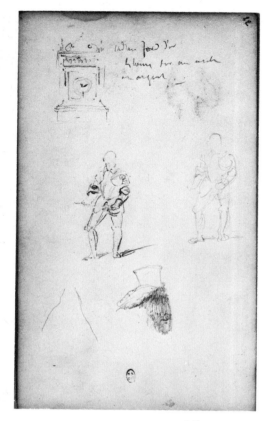

Nb. 19, p. 22

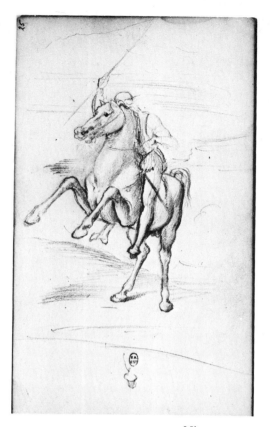

Nb. 19, p. 25

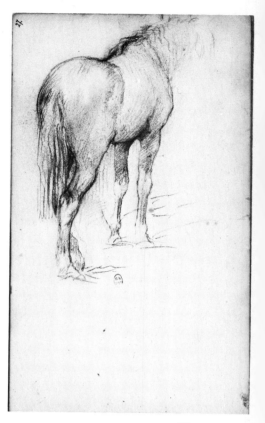

Nb. 19, p. 27

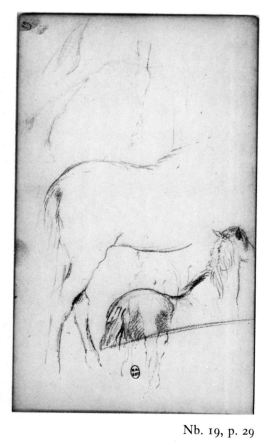

Nb. 19, p. 29

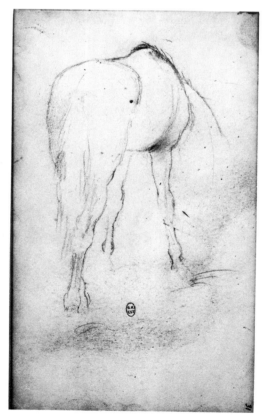

Nb. 19, p. 31

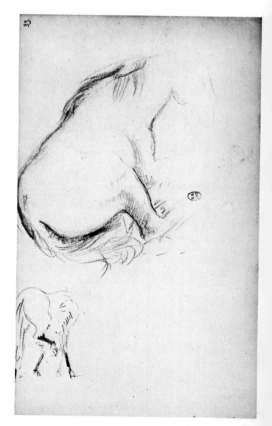

Nb. 19, p. 33

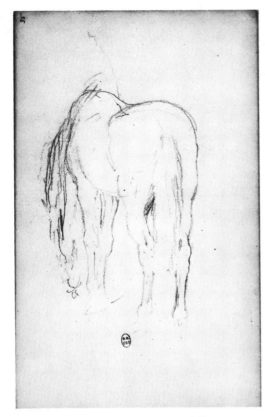

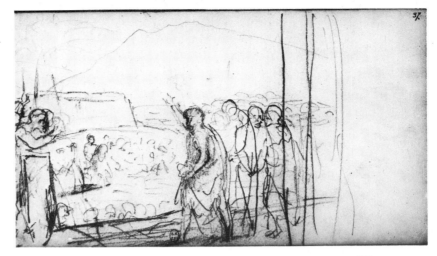

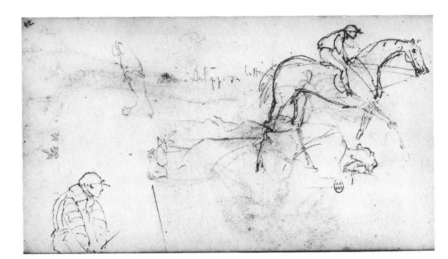

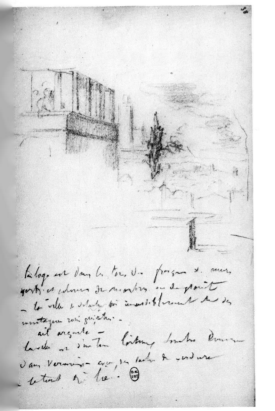

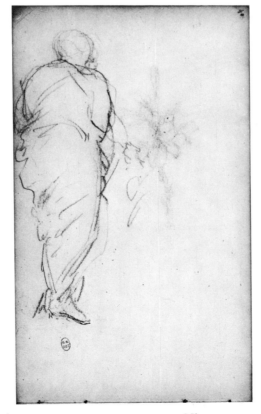

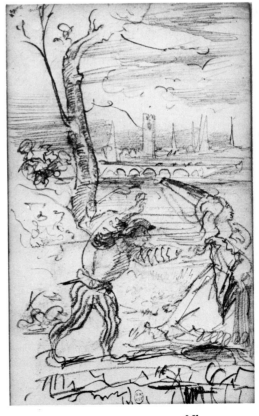

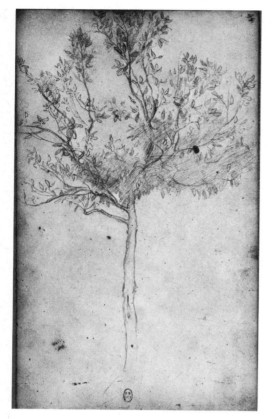

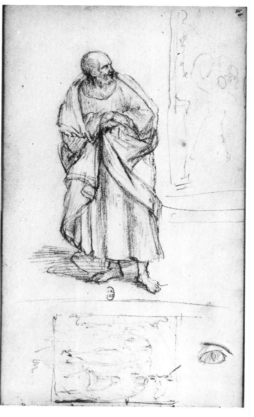

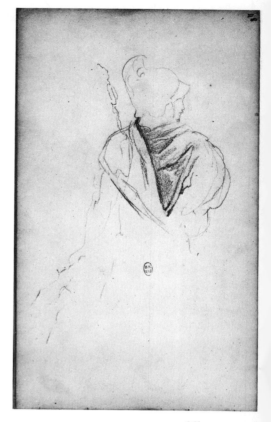

Nb. 19, p. 44 Nb. 19, p. 46 Nb. 19, p. 48

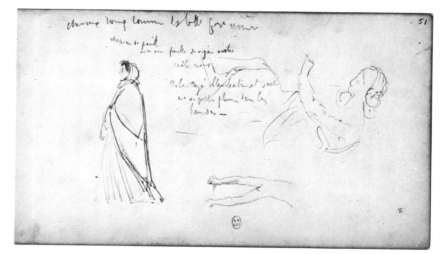

Nb. 19, p. 51

Nb. 19, p. 49

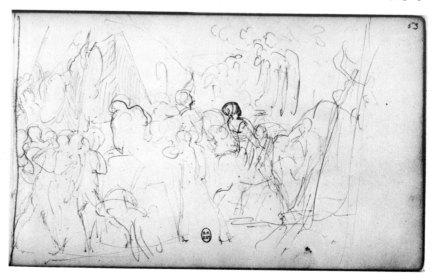

Nb. 19, p. 53

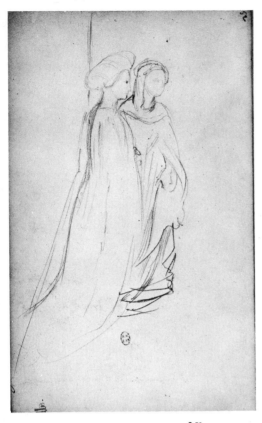

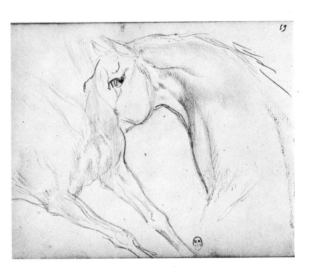

Nb. 19, p. 55

Nb. 19, p. 52

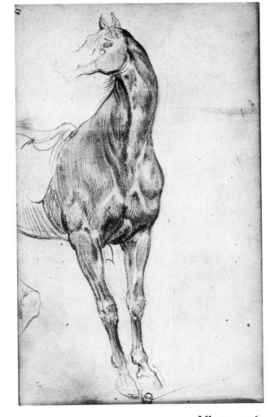

Nb. 19, p. 59

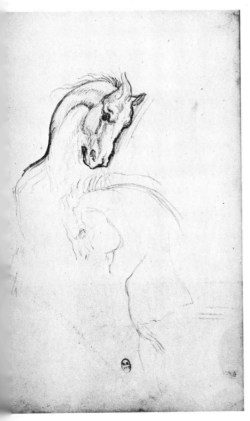

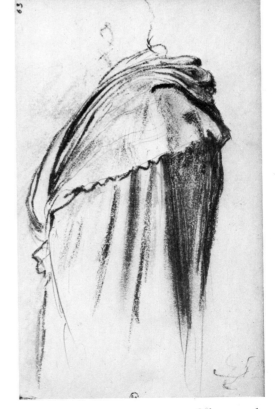

Nb. 19, p. 58

Nb. 19, p. 61

Nb. 19, p. 63

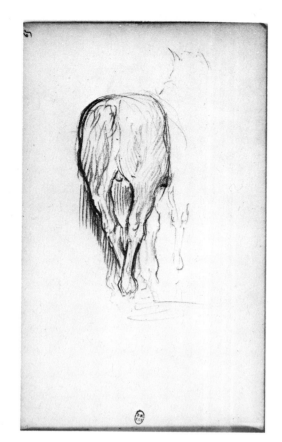

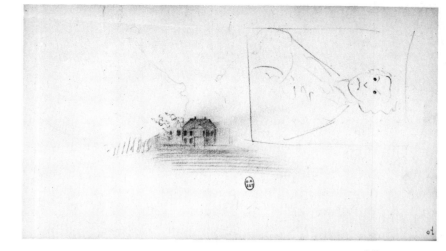

Nb. 19, p. 70

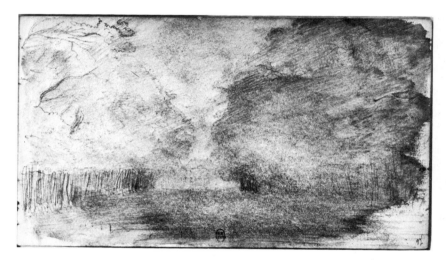

Nb. 19, p. 76

Nb. 19, p. 65

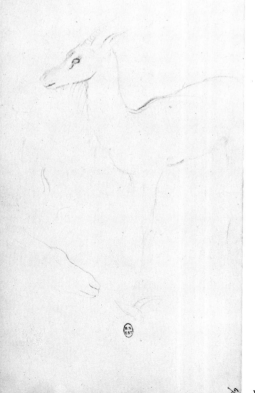

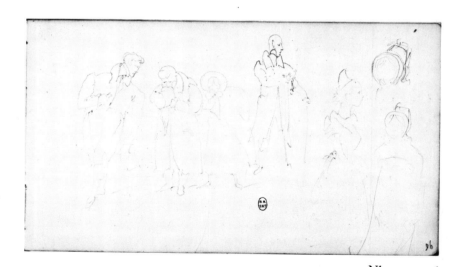

Nb. 19, p. 96

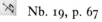 Nb. 19, p. 67

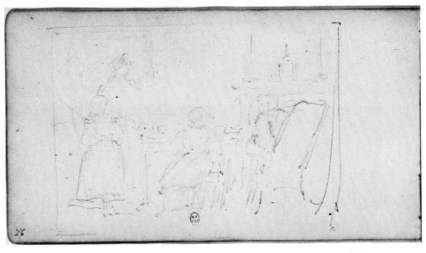

Nb. 19, p. 97

Nb. 19, p. 97

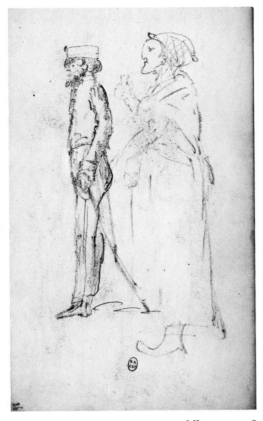

Nb. 19, p. 98

Nb. 19, p. 100

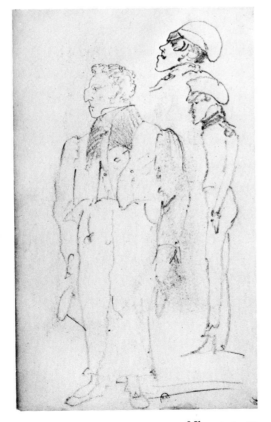

Nb. 19, p. 99

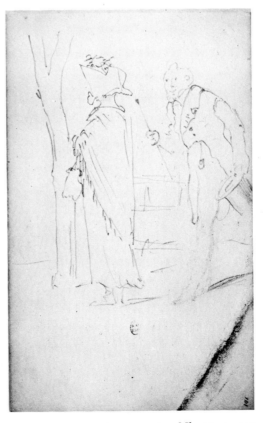

Nb. 19, p. 101

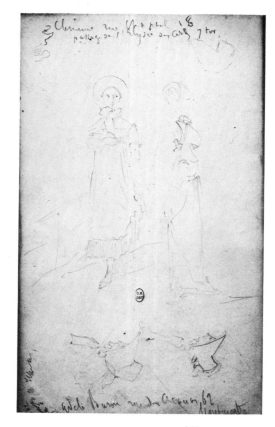

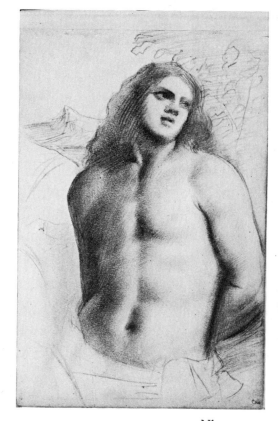

Nb. 19, p. 102 Nb. 20, p. 3

Nb. 20, p. 1

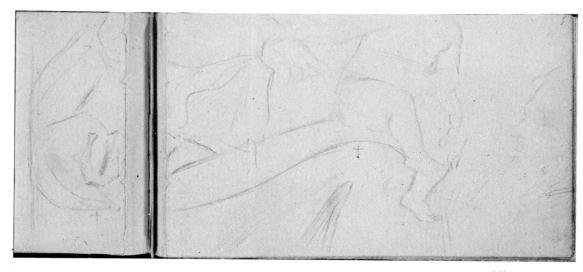

Nb. 20, pp. 4–5

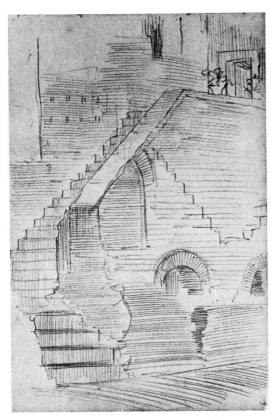

Nb. 20, p. 7

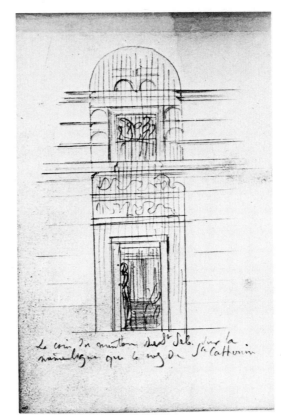

Nb. 20, p. 8

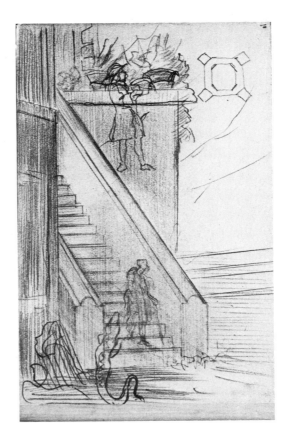

Nb. 20, p. 9

Nb. 20, p. 10

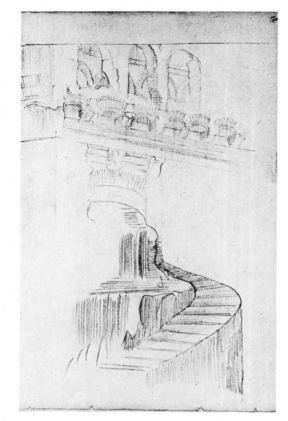

Nb. 20, p. 12

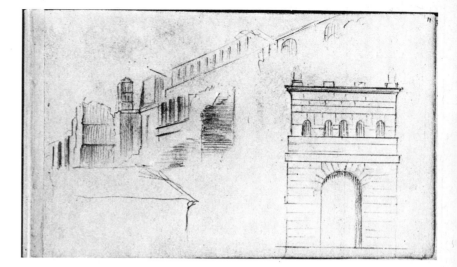

Nb. 20, p. 11

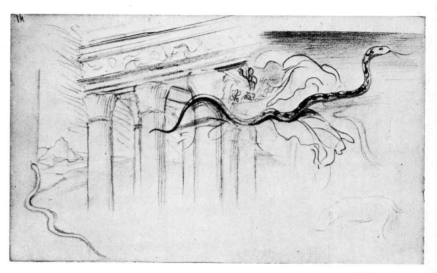

Nb. 20, p. 14

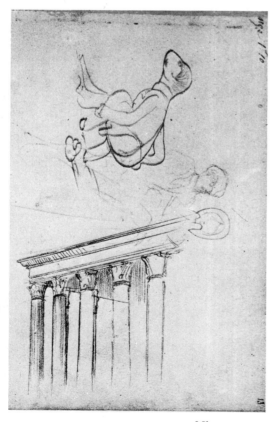

Nb. 20, p. 13

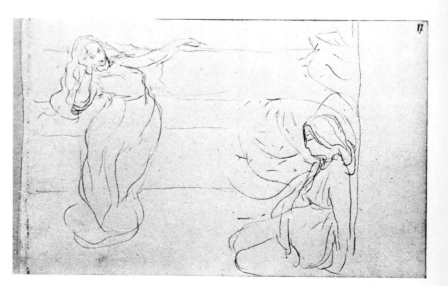

Nb. 20, p. 17

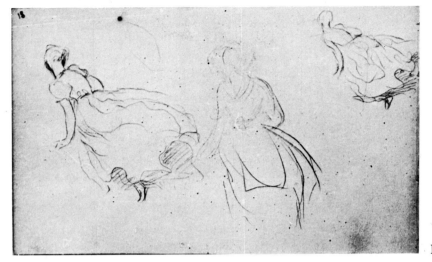

Nb. 20, p. 18

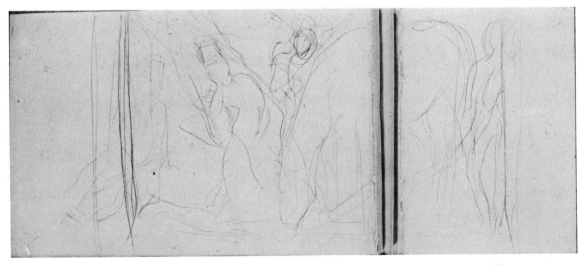

Nb. 20, pp. 20–1

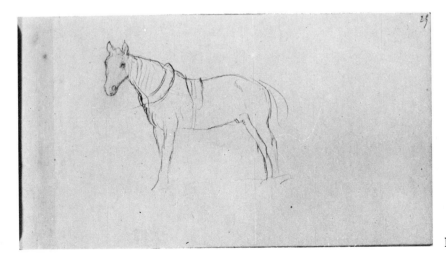

Nb. 20, p. 25

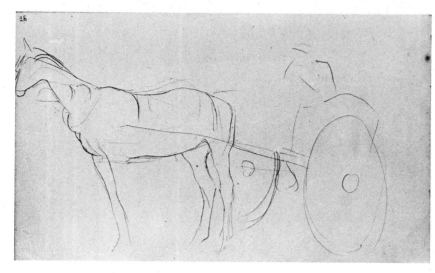

Nb. 20, p. 26

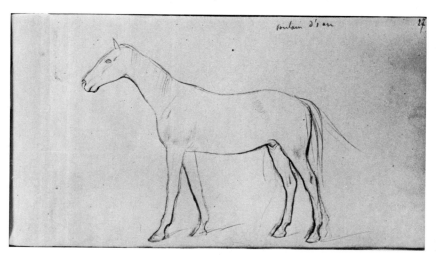

Nb. 20, p. 27

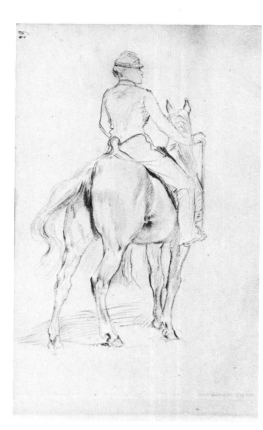

Nb. 20, p. 29

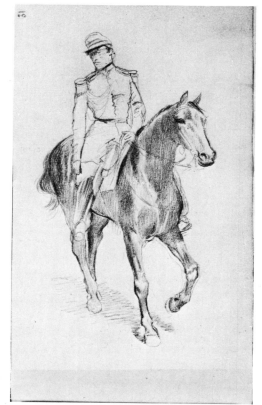

Nb. 20, p. 31

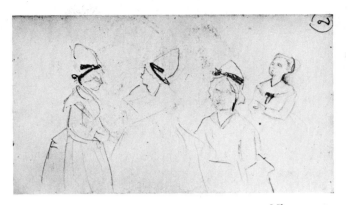

Nb. 21, p. 2

Nb. 21, p. A

Nb. 21, p. 1V

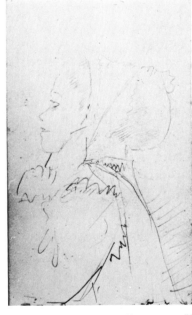

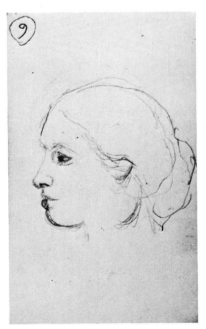

Nb. 21, p. 2V

Nb. 21, p. 3

Nb. 21, p. 3V

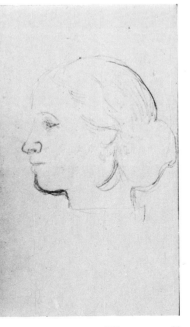

Nb. 21, p. 4V

Nb. 21, p. 5V

Nb. 21, p. 6

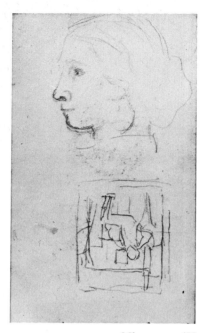

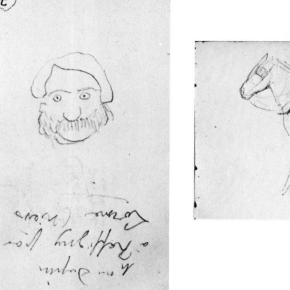

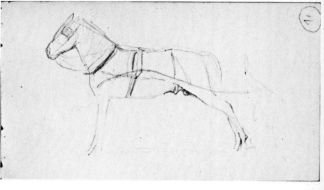

Nb. 21, p. 11

Nb. 21, p. 6V

Nb. 21, p. 7

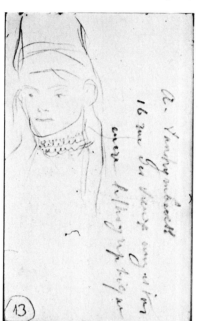

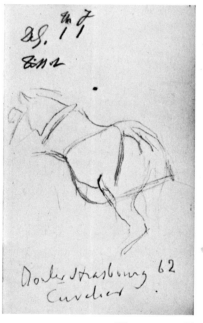

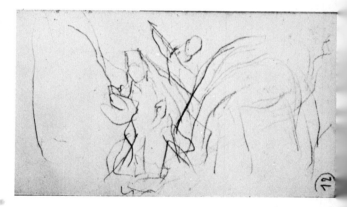

Nb. 21, p. 12

Nb. 21, p. 13

Nb. 21, p. 13V

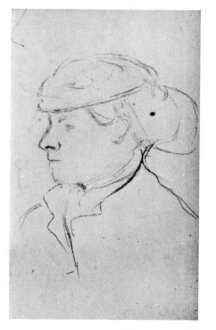

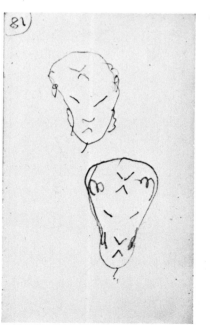

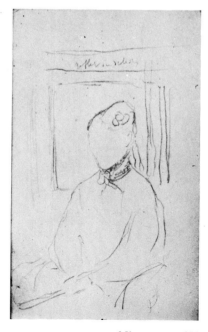

Nb. 21, p. 14V

Nb. 21, p. 18

Nb. 21, p. 18V

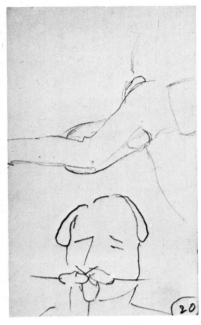

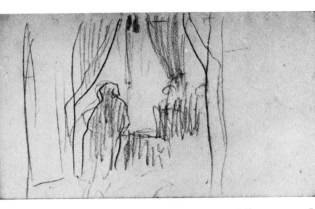

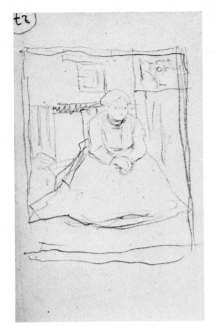

Nb. 21, p. 25V

Nb. 21, p. 20

Nb. 20, p. 27

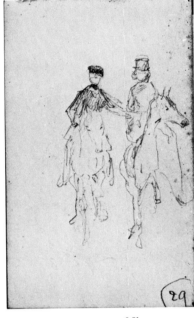

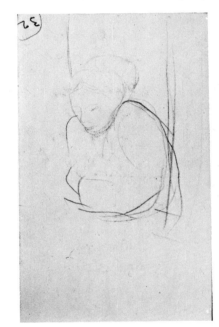

Nb. 21, p. 27V

Nb. 21, p. 29

Nb. 21, p. 32

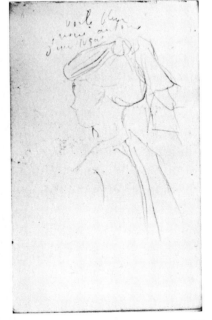

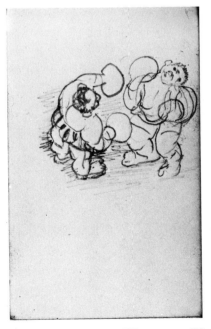

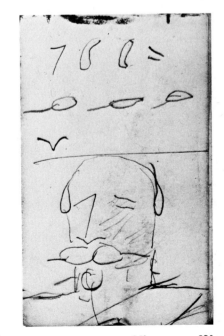

Nb. 21, p. 35V

Nb. 21, p. 36V

Nb. 21, p. 38V

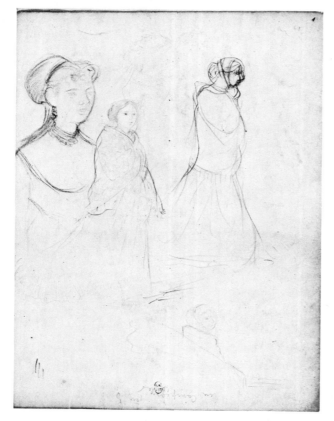

Nb. 22, p. 1

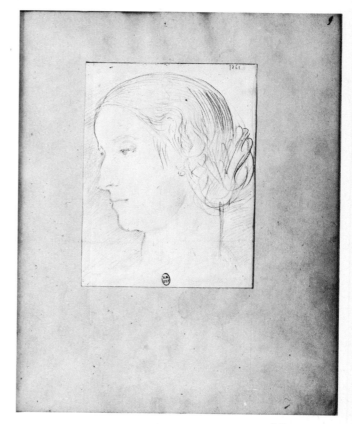

Nb. 22, p. 9

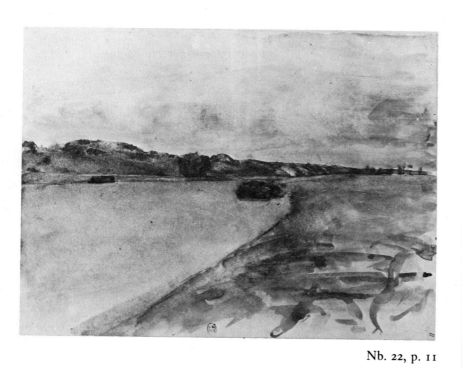

Nb. 22, p. 11

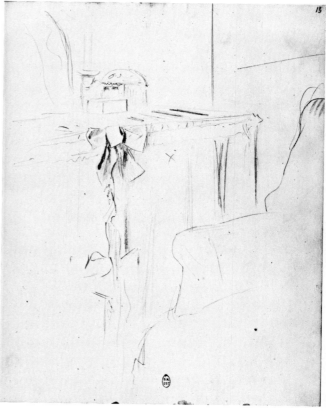

Nb. 22, p. 13

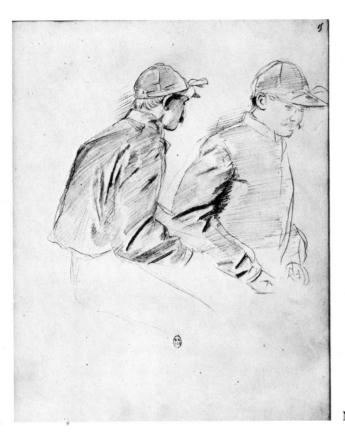

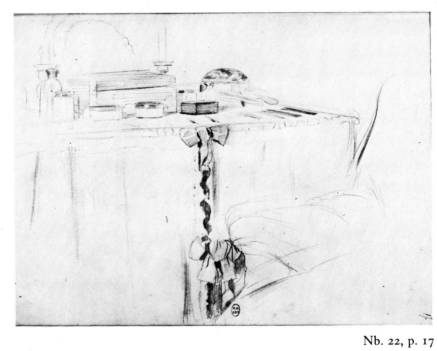

Nb. 22, p. 17

Nb. 22, p. 15

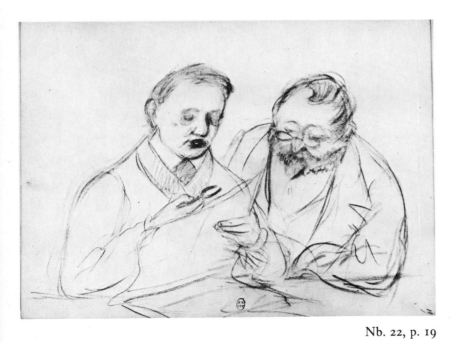

Nb. 22, p. 19

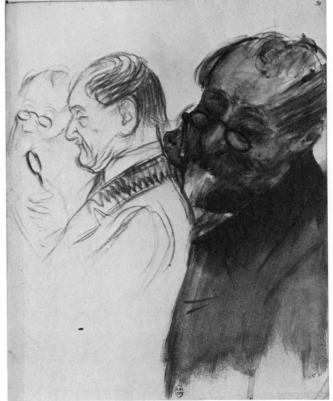

Nb. 22, p. 21

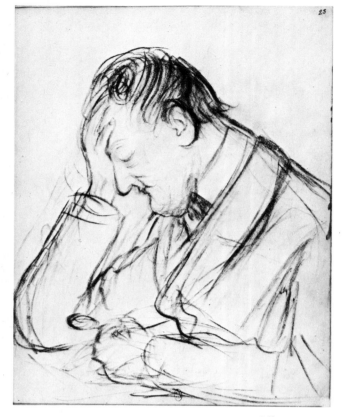

Nb. 22, p. 23

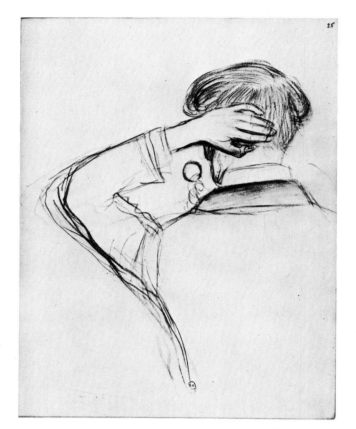

Nb. 22, p. 25

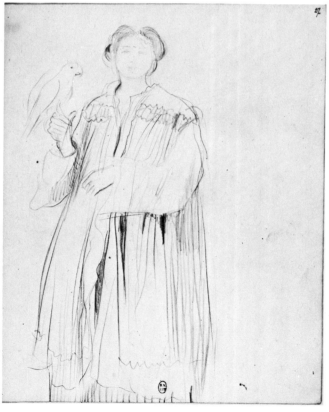

Nb. 22, p. 27

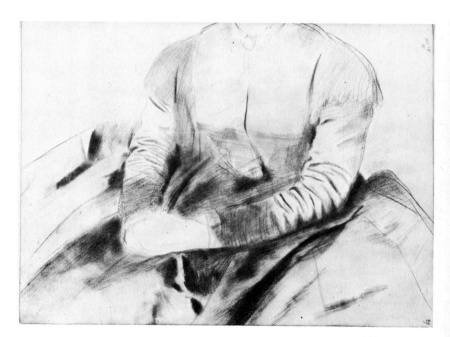

Nb. 22, p. 29

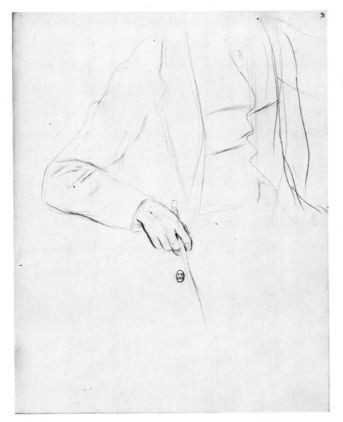

Nb. 22, p. 31

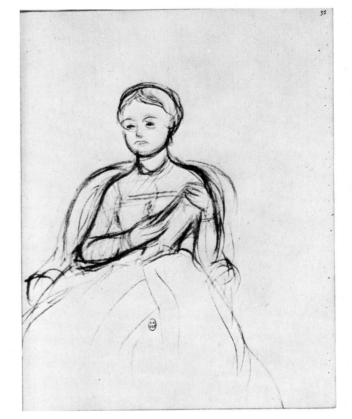

Nb. 22, p. 33

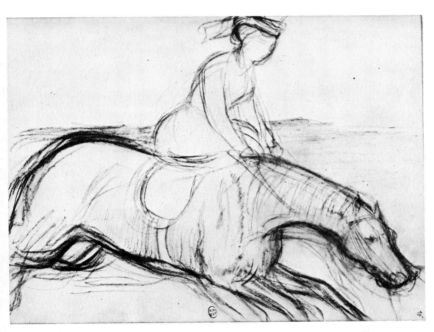

Nb. 22, p. 35

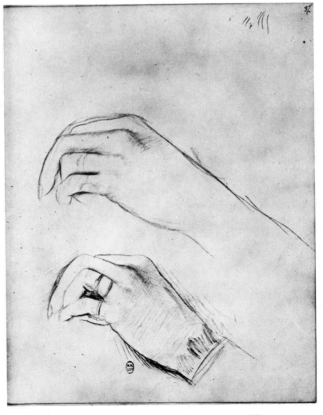

Nb. 22, p. 37

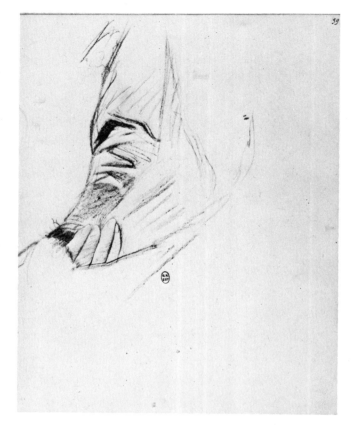

Nb. 22, p. 39

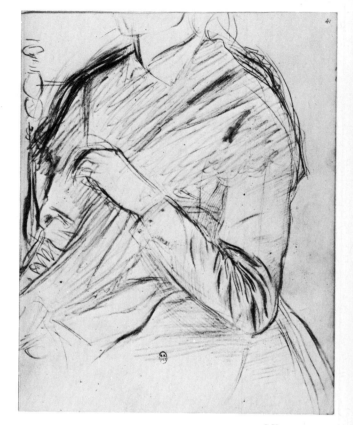

Nb. 22, p. 41

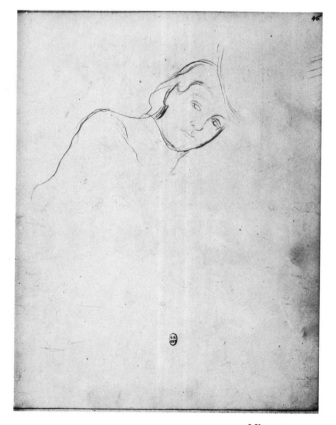

Nb. 22, p. 45

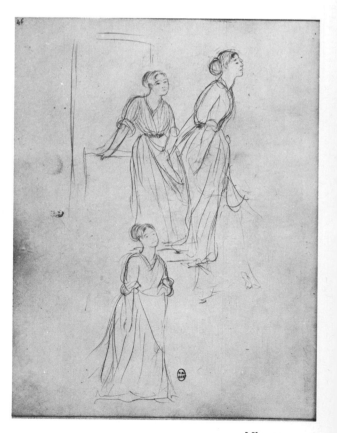

Nb. 22, p. 46

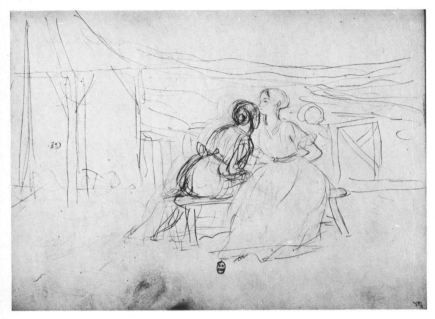

Nb. 22, p. 47

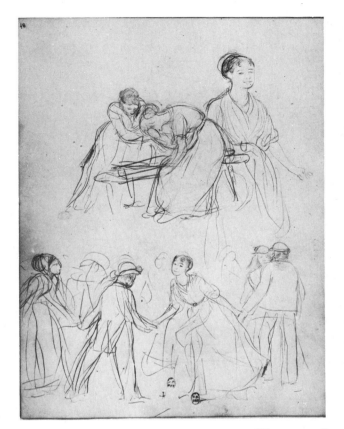

Nb. 22, p. 48

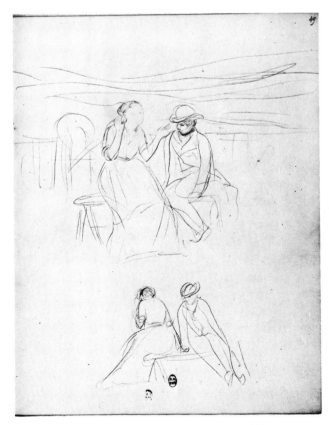

Nb. 22, p. 49

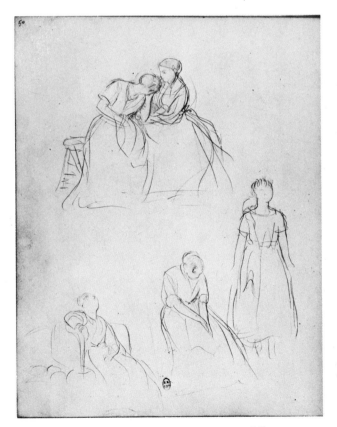

Nb. 22, p. 50

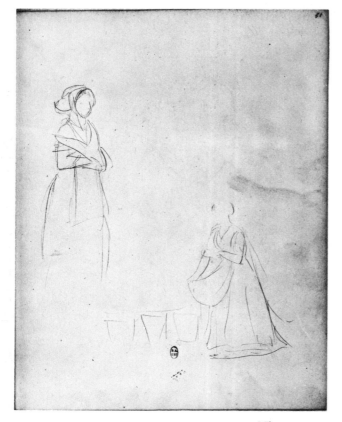

Nb. 22, p. 51

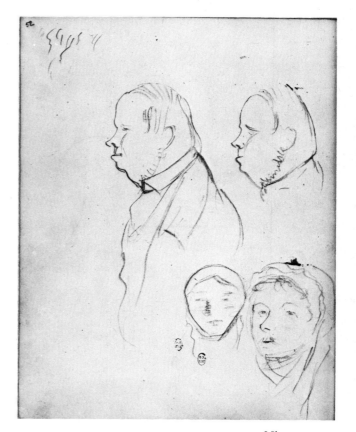

Nb. 22, p. 52

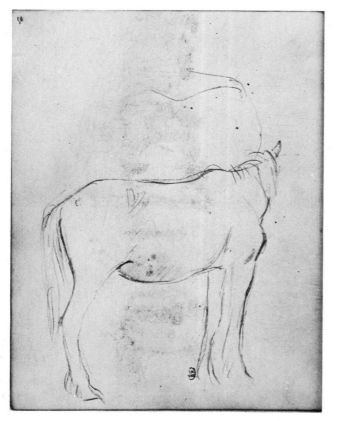

Nb. 22, p. 58

Nb. 22, p. 59

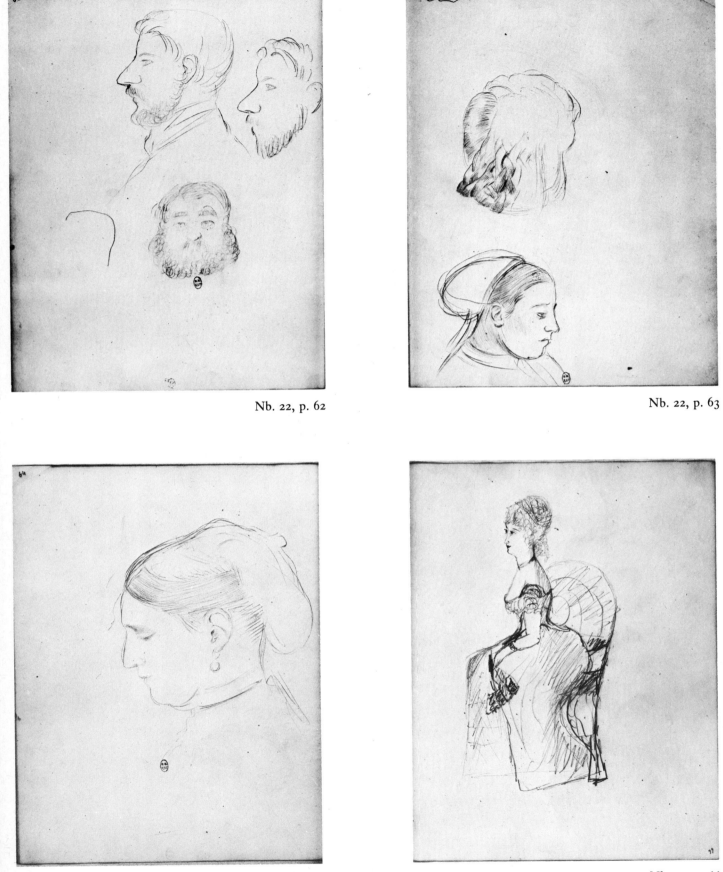

Nb. 22, p. 62

Nb. 22, p. 63

Nb. 22, p. 64

Nb. 22, p. 66

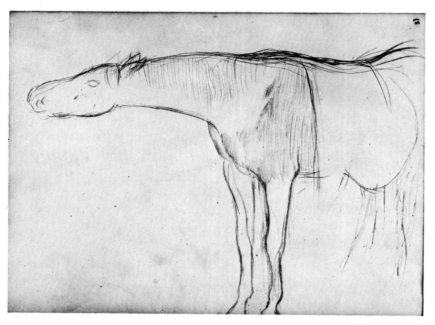

Nb. 22, p. 68

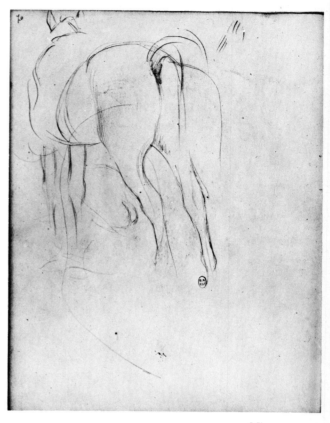

Nb. 22, p. 70

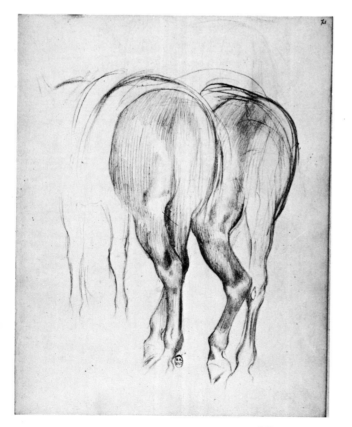

Nb. 22, p. 71

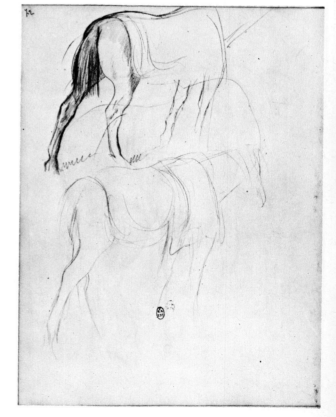

Nb. 22, p. 72

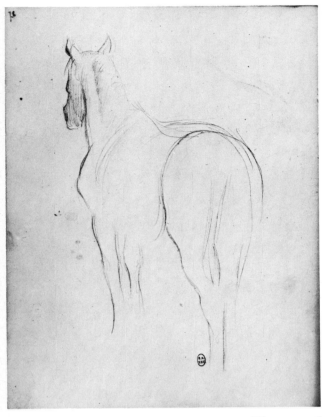

Nb. 22, p. 78

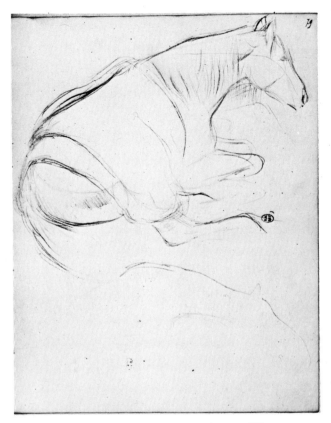

Nb. 22, p. 79

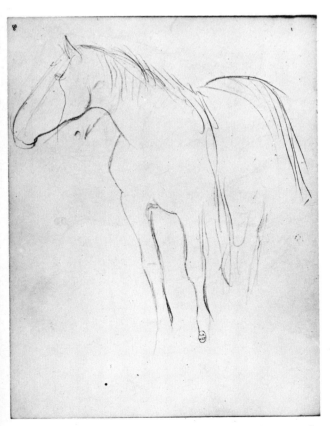

Nb. 22, p. 80

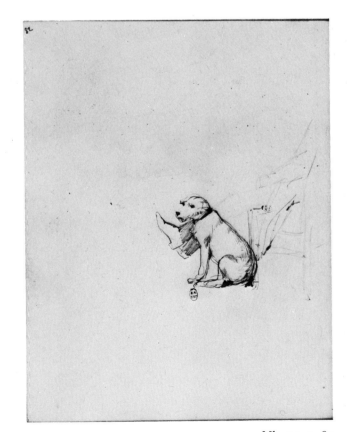

Nb. 22, p. 82

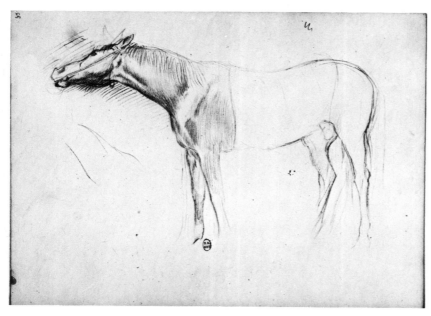

Nb. 22, p. 83

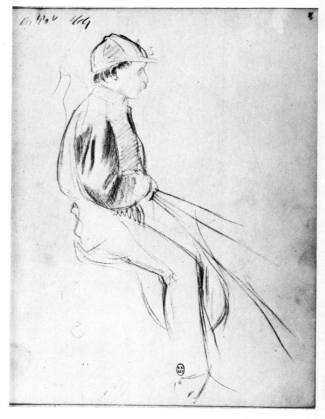

Nb. 22, p. 85

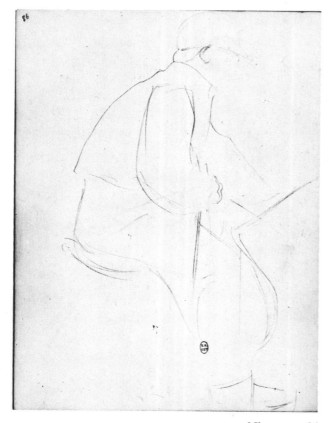

Nb. 22, p. 86

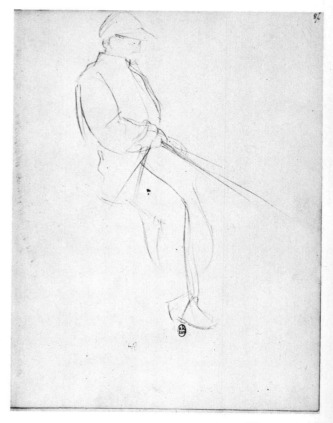

Nb. 22, p. 87

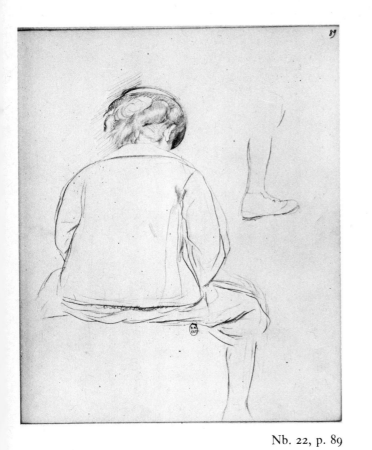

Nb. 22, p. 89

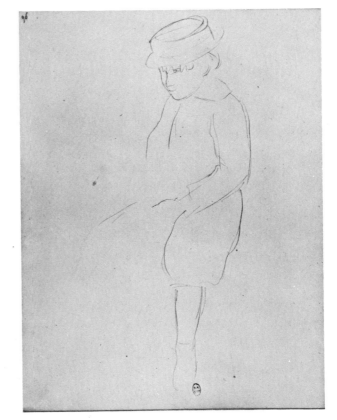

Nb. 22, p. 91

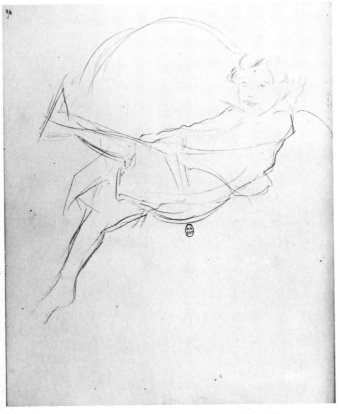

Nb. 22, p. 94

Nb. 22, p. 96

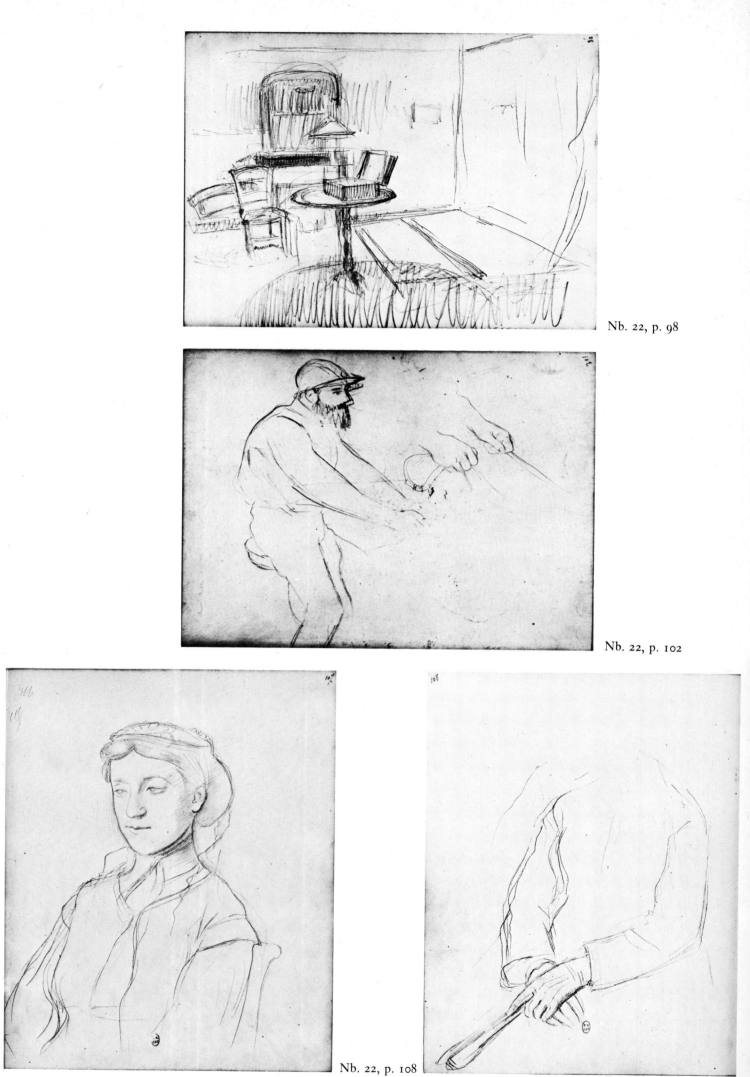

Nb. 22, p. 98

Nb. 22, p. 102

Nb. 22, p. 107

Nb. 22, p. 108

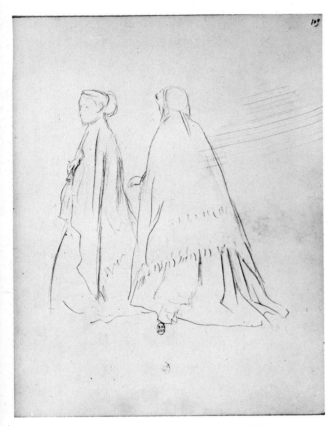

Nb. 22, p. 109

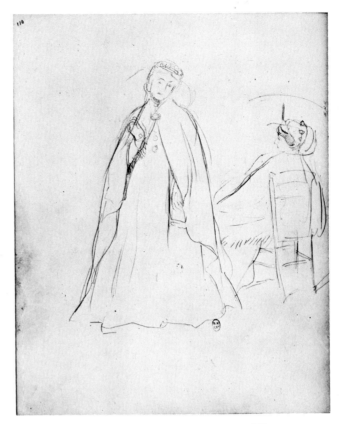

Nb. 22, p. 110

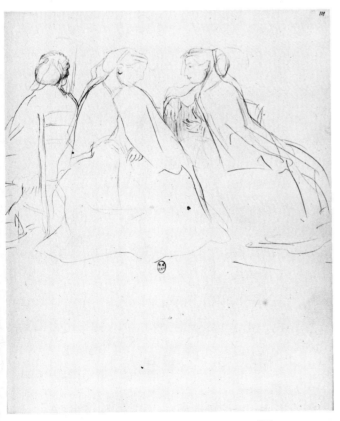

Nb. 22, p. 111

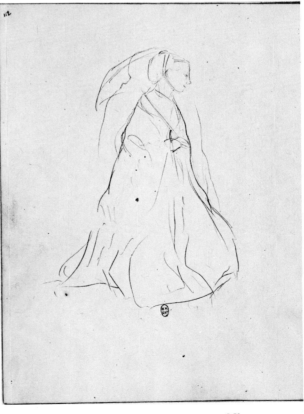

Nb. 22, p. 112

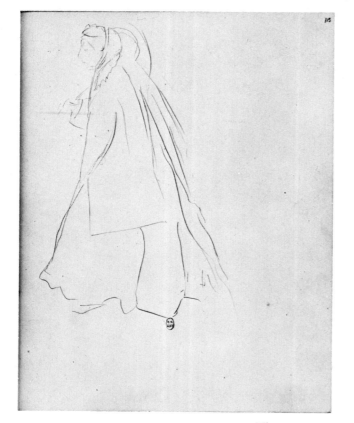

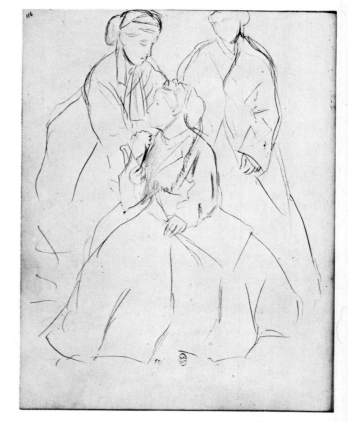

Nb. 22, p. 113

Nb. 22, p. 116

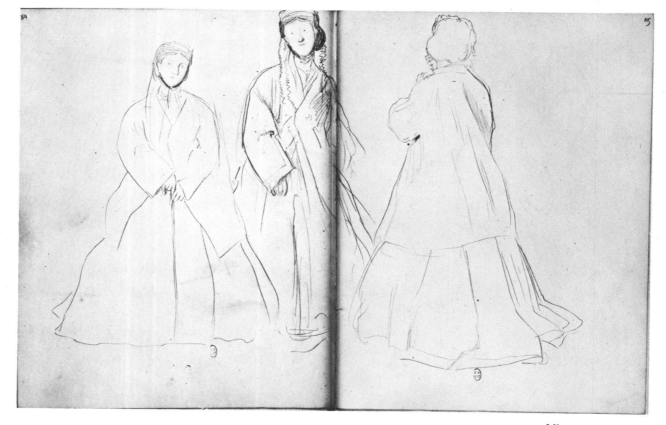

Nb. 22, pp. 114-15

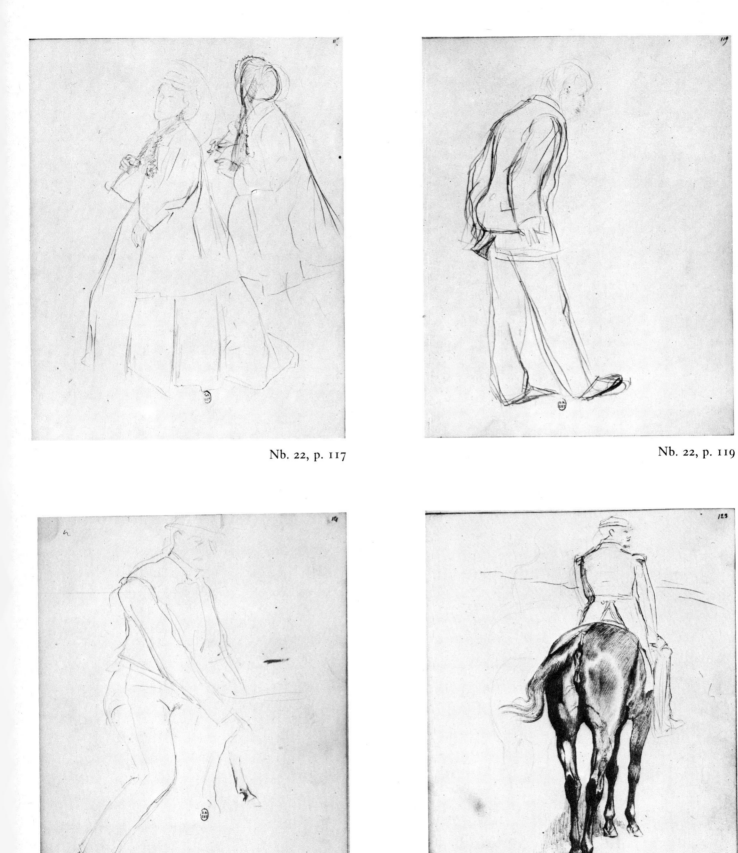

Nb. 22, p. 117

Nb. 22, p. 119

Nb. 22, p. 121

Nb. 22, p. 123

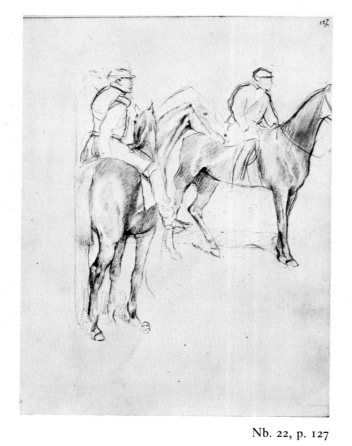

Nb. 22, p. 127

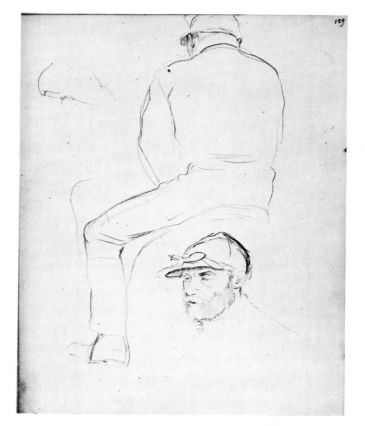

Nb. 22, p. 129

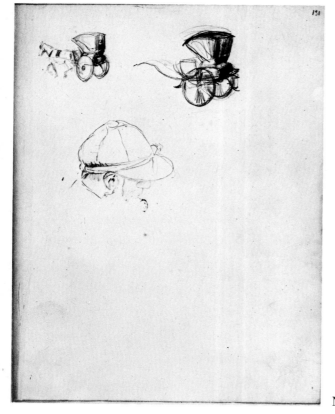

Nb. 22, p. 131

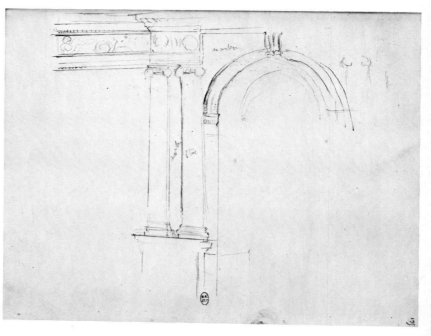

Nb. 22, p. 135

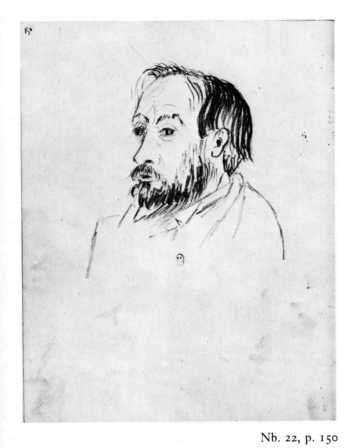

Nb. 22, p. 150

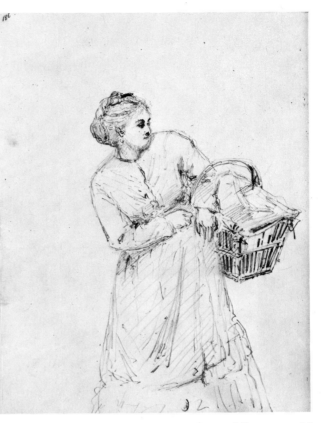

Nb. 22, p. 186

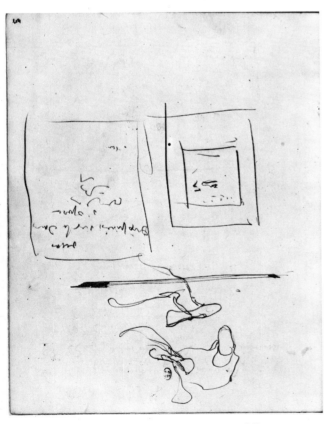

Nb. 22, p. 204

Nb. 22, p. 214

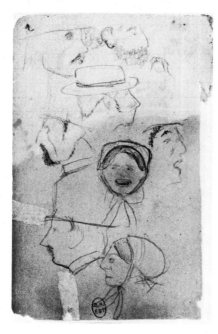

Nb. 23, p. 2

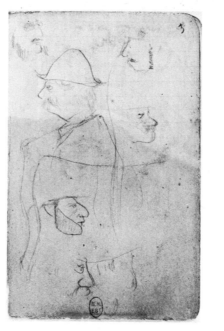

Nb. 23, p. 3

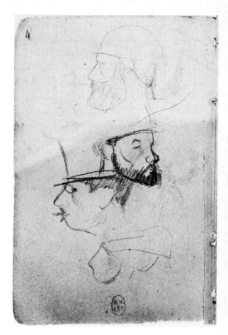

Nb. 23, p. 4

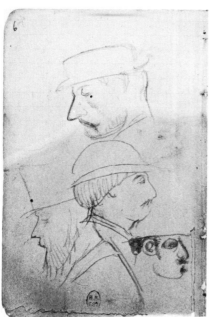

Nb. 23, p. 6

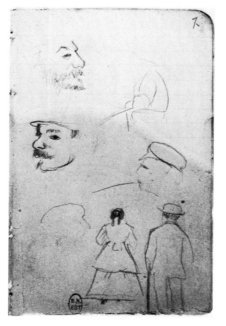

Nb. 23, p. 7

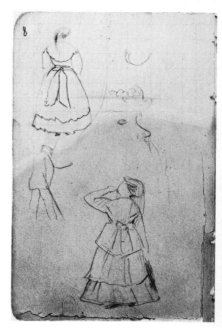

Nb. 23, p. 8

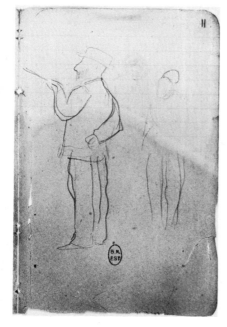

Nb. 23, p. 11

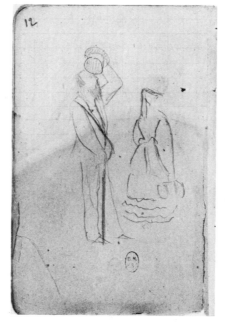

Nb. 23, p. 12

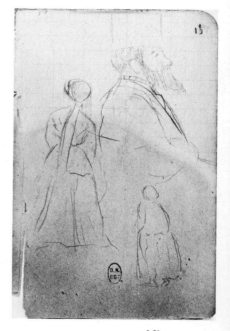

Nb. 23, p. 13

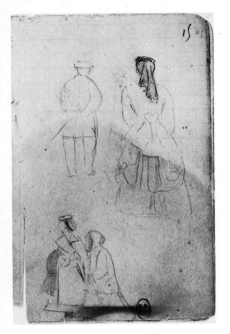

Nb. 23, p. 15

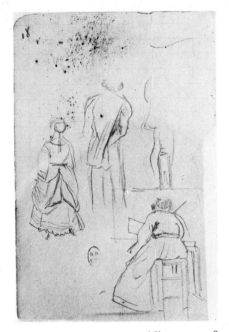

Nb. 23, p. 18

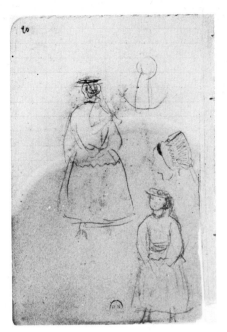

Nb. 23, p. 20

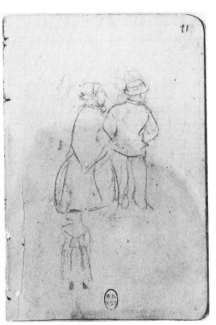

Nb. 23, p. 21

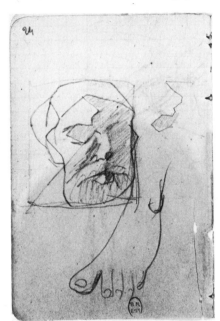

Nb. 23, p. 24

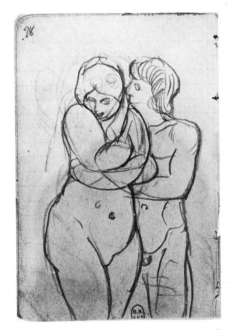

Nb. 23, p. 28

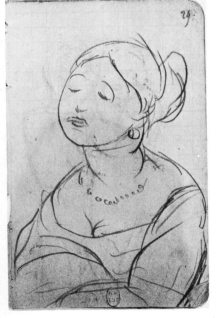

Nb. 23, p. 29

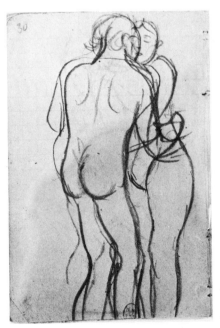

Nb. 23, p. 30

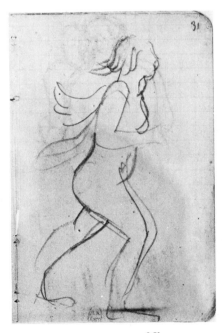
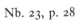

Nb. 23, p. 31

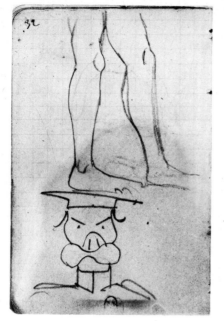

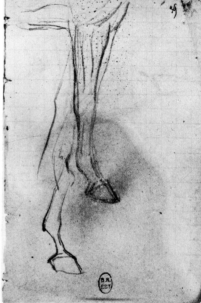

Nb. 23, p. 34

Nb. 23, p. 32

Nb. 23, p. 33

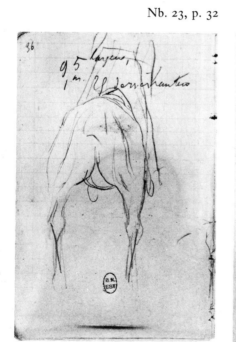

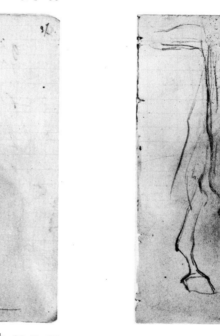

Nb. 23, p. 36

Nb. 23, p. 37

Nb. 23, p. 39

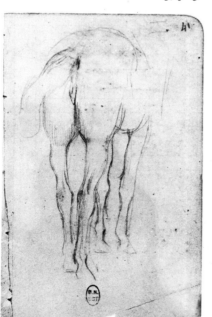

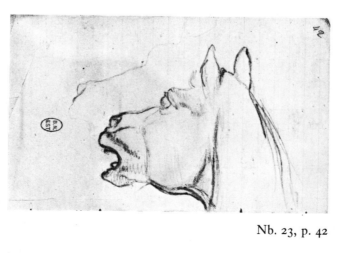

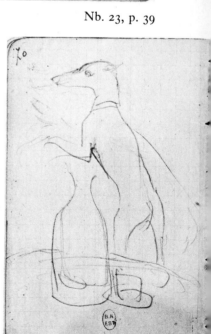

Nb. 23, p. 41

Nb. 23, p. 42

Nb. 23, p. 70

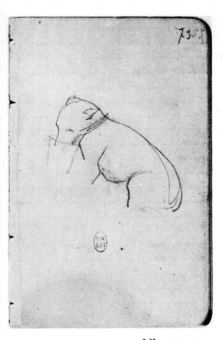
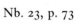

Nb. 23, p. 73

Nb. 23, p. 84

Nb. 23, p. 151

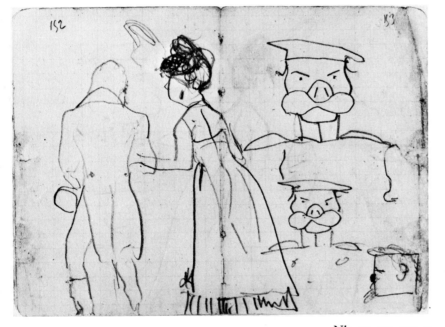

Nb. 23, pp. 152–3

Nb. 23, p. 150

Nb. 23, p. 149

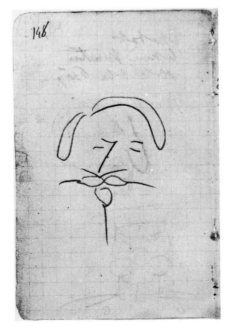

Nb. 23, p. 148

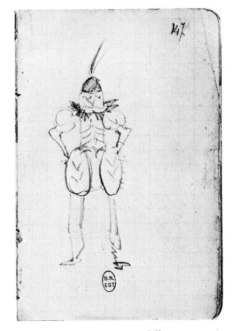

Nb. 23, p. 147

Nb. 24, p. 1

Nb. 24, p. 3

Nb. 24, p. 5

Nb. 24, p. 9

Nb. 24, p. 10

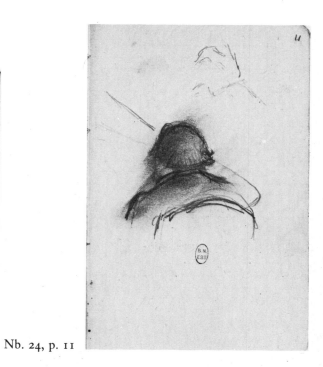

Nb. 24, p. 11

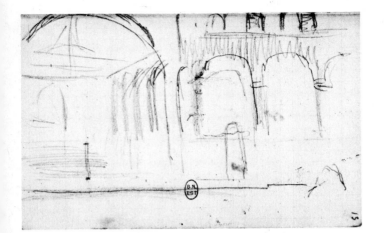

Nb. 24, p. 13

Nb. 24, p. 15

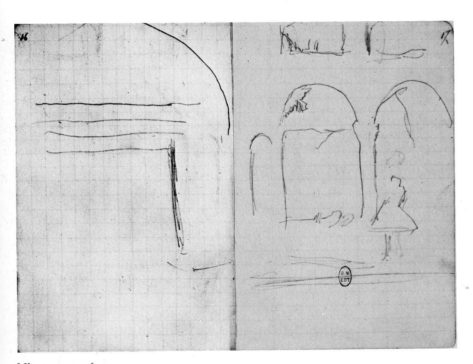

Nb. 24, pp. 16–17

foie de souffre
100 gr.
par bain
2 bains par semaine

Nb. 24, p. 19

Nb. 24, p. 27

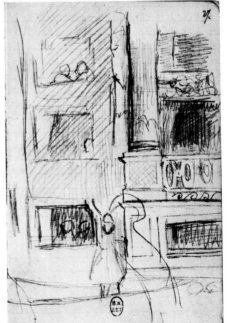

Nb. 24, p. 29

Nb. 24, p. 30

Nb. 24, p. 31

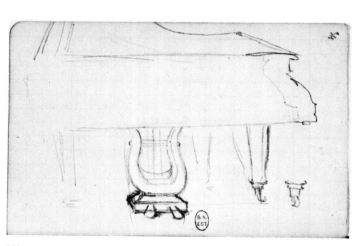

Nb. 24, p. 34

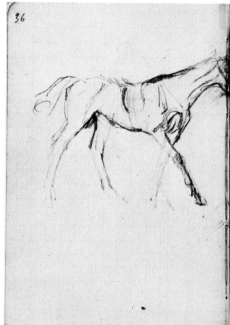

Nb. 24, p. 36

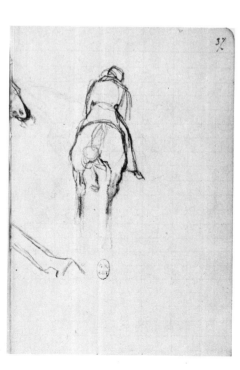

Nb. 24, p. 37

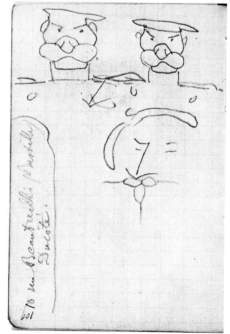

Nb. 24, p. 109

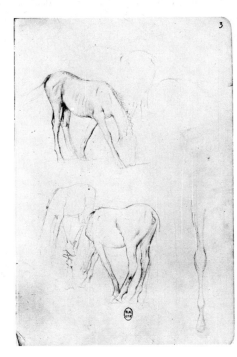

Nb. 25, p. 3

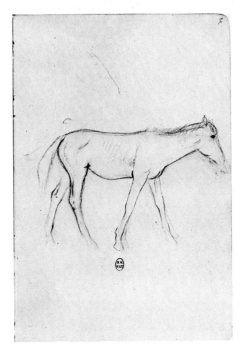

Nb. 25, p. 7

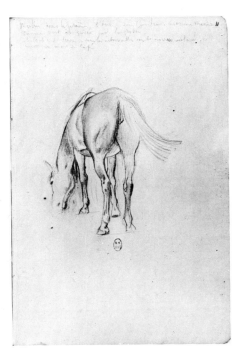

Nb. 25, p. 11

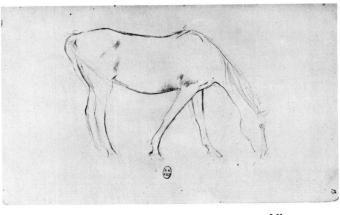

Nb. 25, p. 13

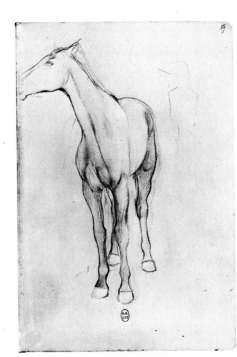

Nb. 25, p. 19

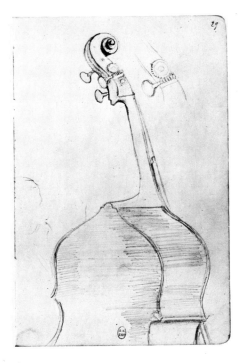

Nb. 25, p. 29

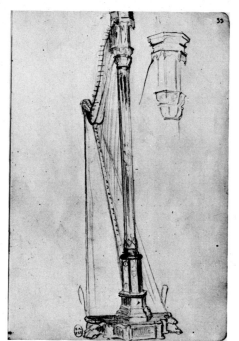

Nb. 25, p. 33

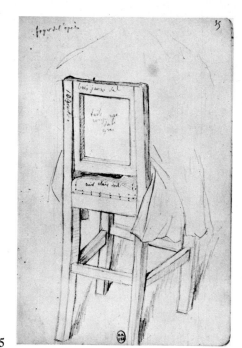

Nb. 25, p. 35

Nb. 25, p. 36

Nb. 25, p. 37

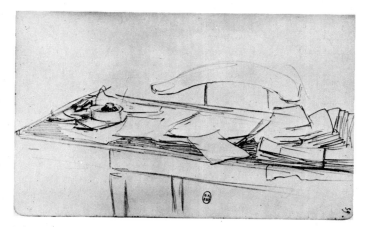

Nb. 25, p. 39

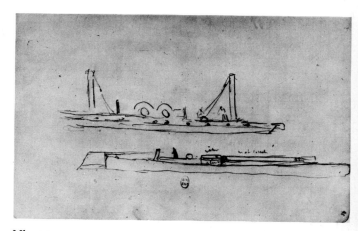

Nb. 25, p. 41

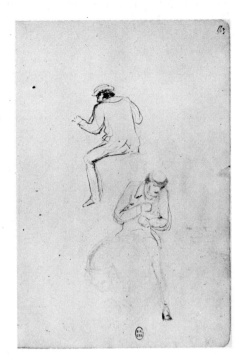

Nb. 25, p. 173

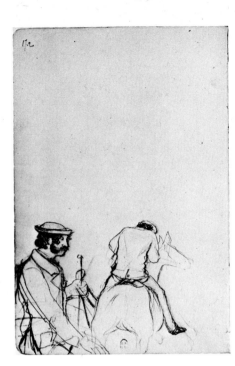

Nb. 25, p. 172

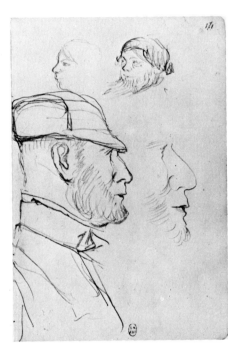

Nb. 25, p. 171

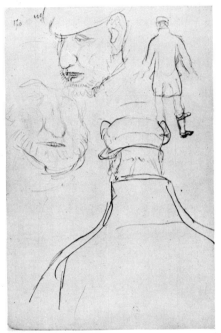

Nb. 25, p. 170

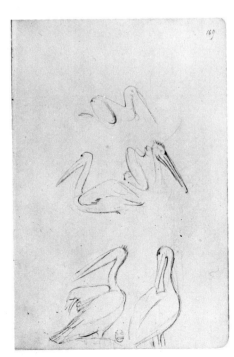

Nb. 25, p. 169

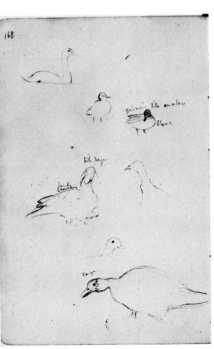

Nb. 25, p. 168

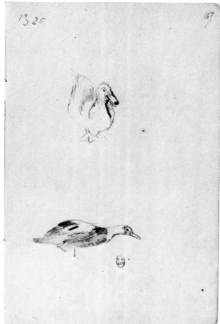

Nb. 25, p. 167

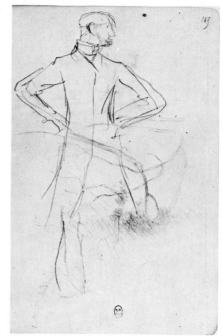

Nb. 25, p. 165

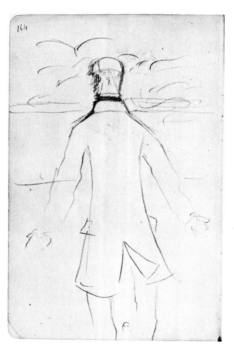

Nb. 25, p. 164

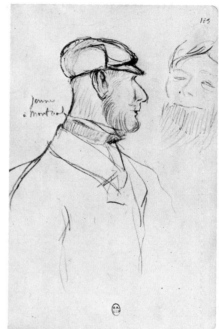

Nb. 25, p. 163

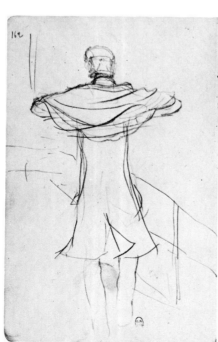

Nb. 25, p. 162

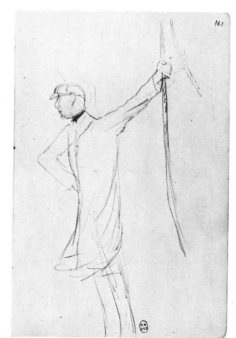

Nb. 25, p. 161

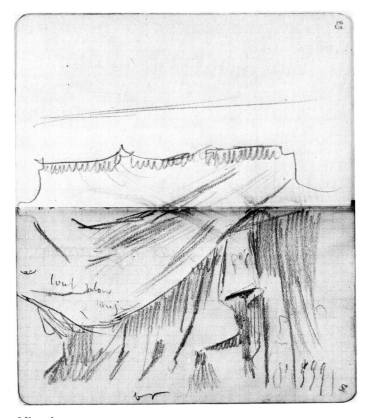

Nb. 26, pp. 23–4

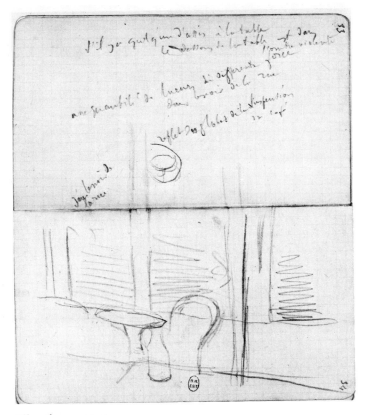

Nb. 26, pp. 33–4

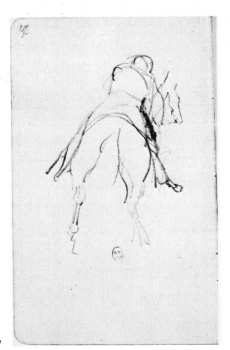

Nb. 26, p. 27

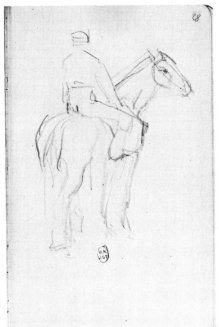

Nb. 26, p. 28

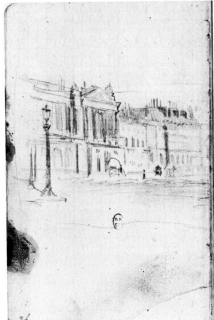

Nb. 26, p. 96

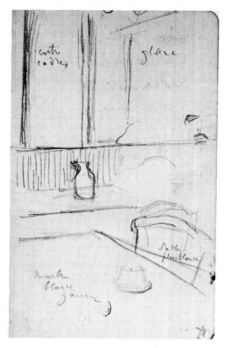

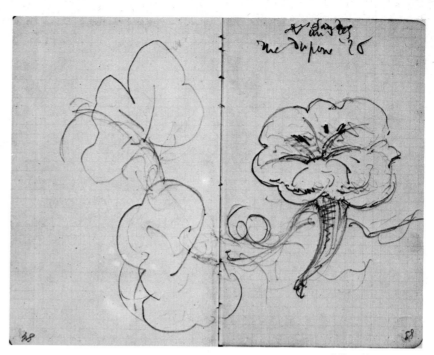

Nb. 26, p. 87

Nb. 26, pp. 84–3

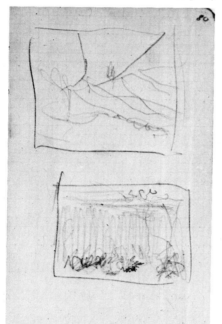

Nb. 26, pp. 80, 76 & 75

Nb. 26, p. 66

Nb. 26, p. 63

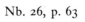

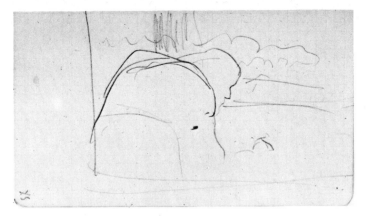

Nb. 26, p. 57

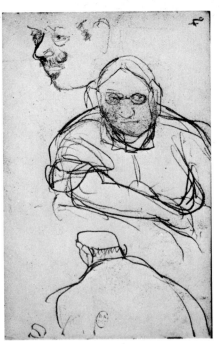

Nb. 27, p. 4

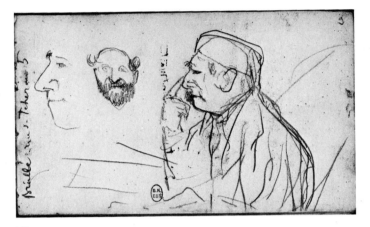

Nb. 27, p. 3

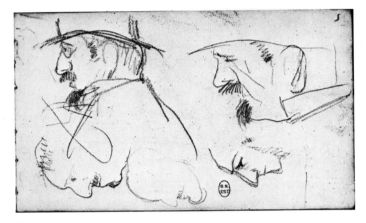

Nb. 27, p. 5

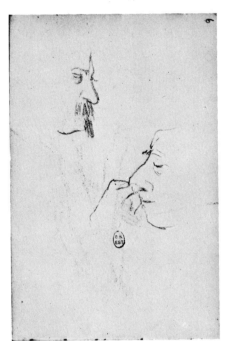

Nb. 27, p. 6

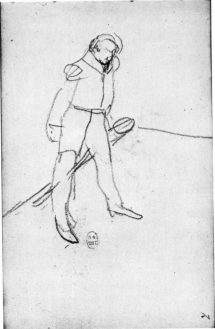

Nb. 27, p. 7

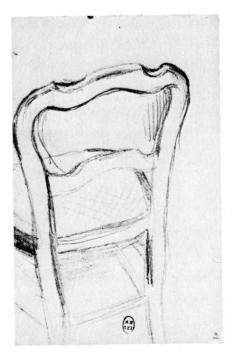

Nb. 27, p. 10

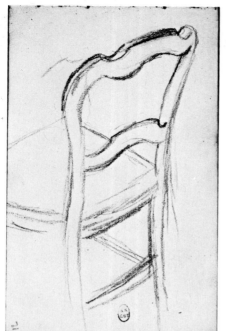

Nb. 27, p. 12

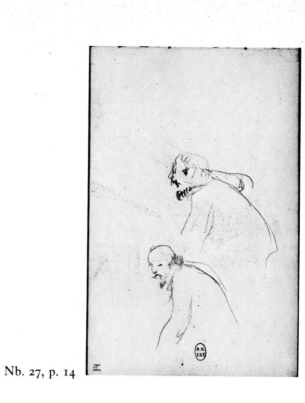

Nb. 27, p. 14

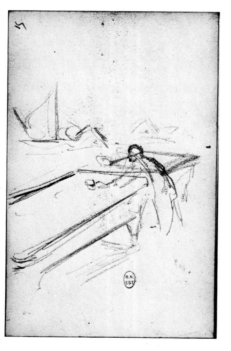

Nb. 27, p. 15

Nb. 27, p. 32

Nb. 27, p. 43

Nb. 27, p. 102

Nb. 27, p. 100

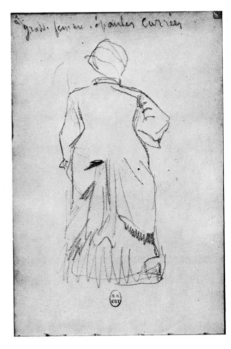

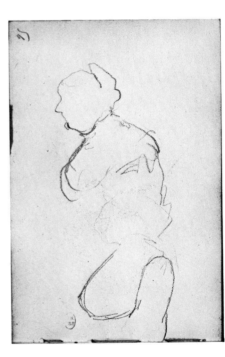

Nb. 27, p. 97

Nb. 27, p. 95

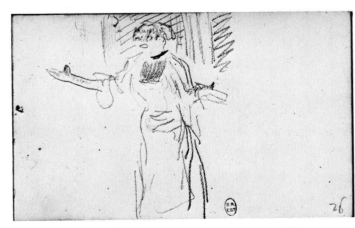

Nb. 27, p. 92

Nb. 27, p. 94

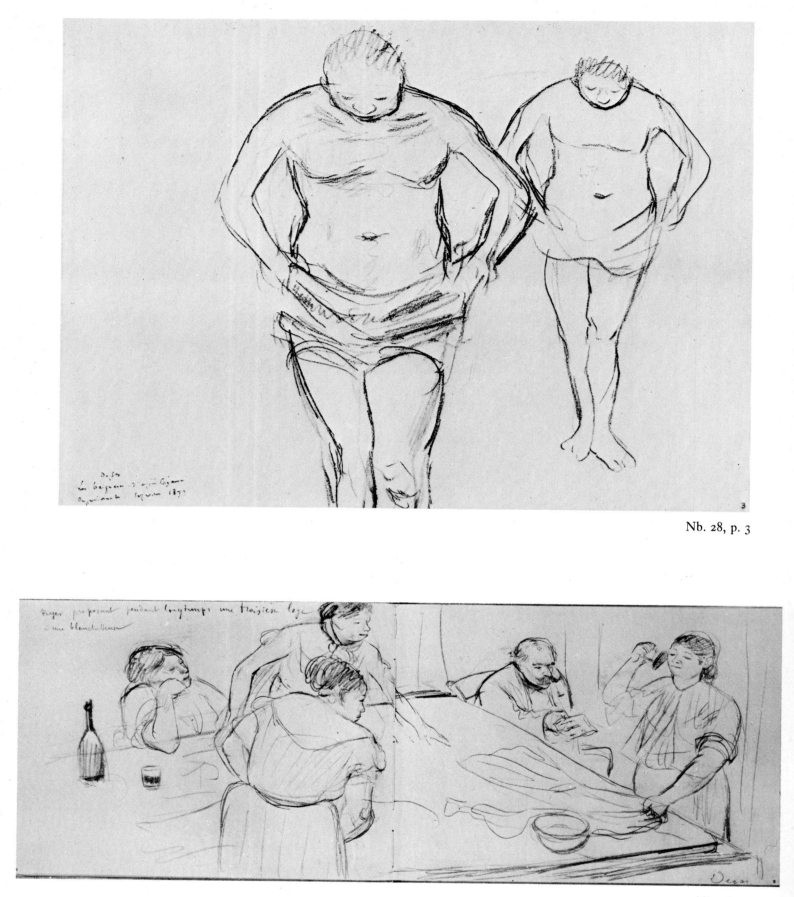

Nb. 28, p. 3

Nb. 28, pp. 4–5

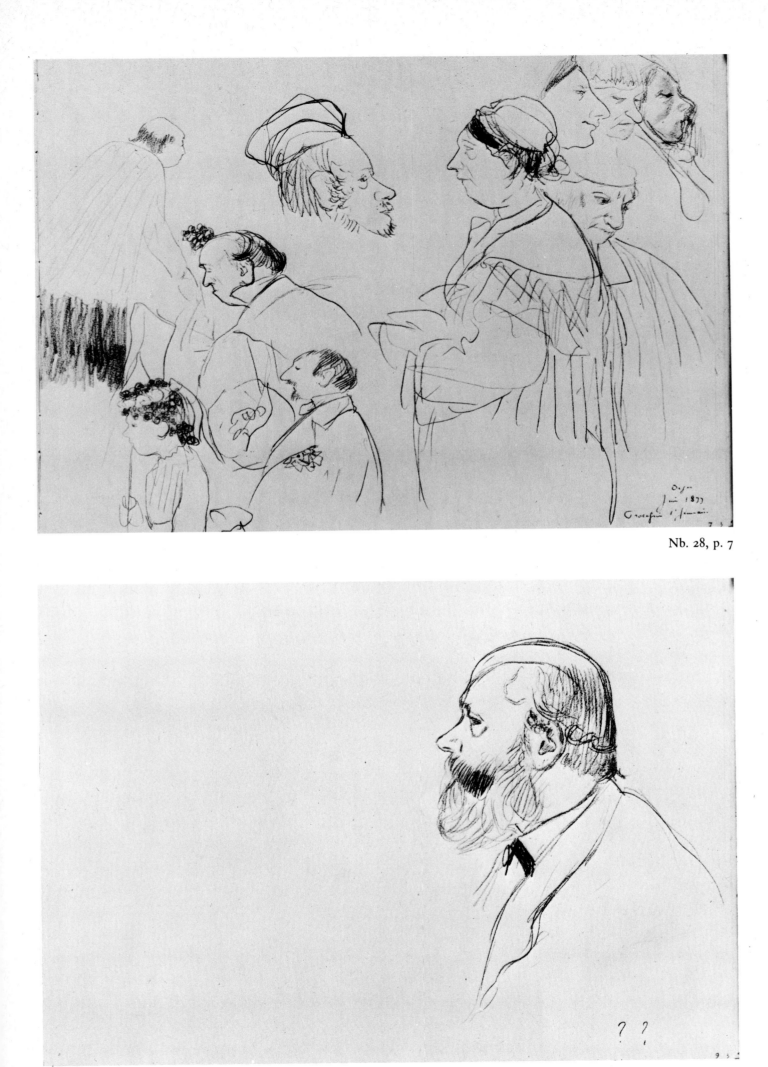

Nb. 28, p. 7

Nb. 28, p. 9

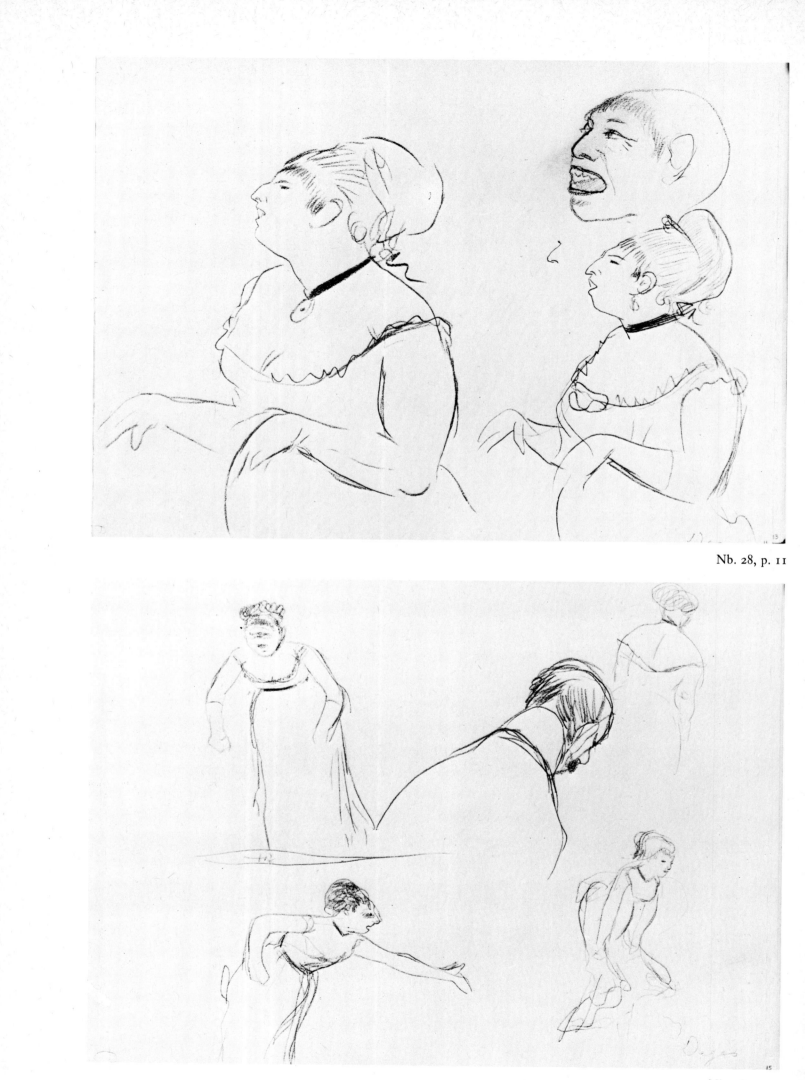

Nb. 28, p. 11

Nb. 28, p. 15

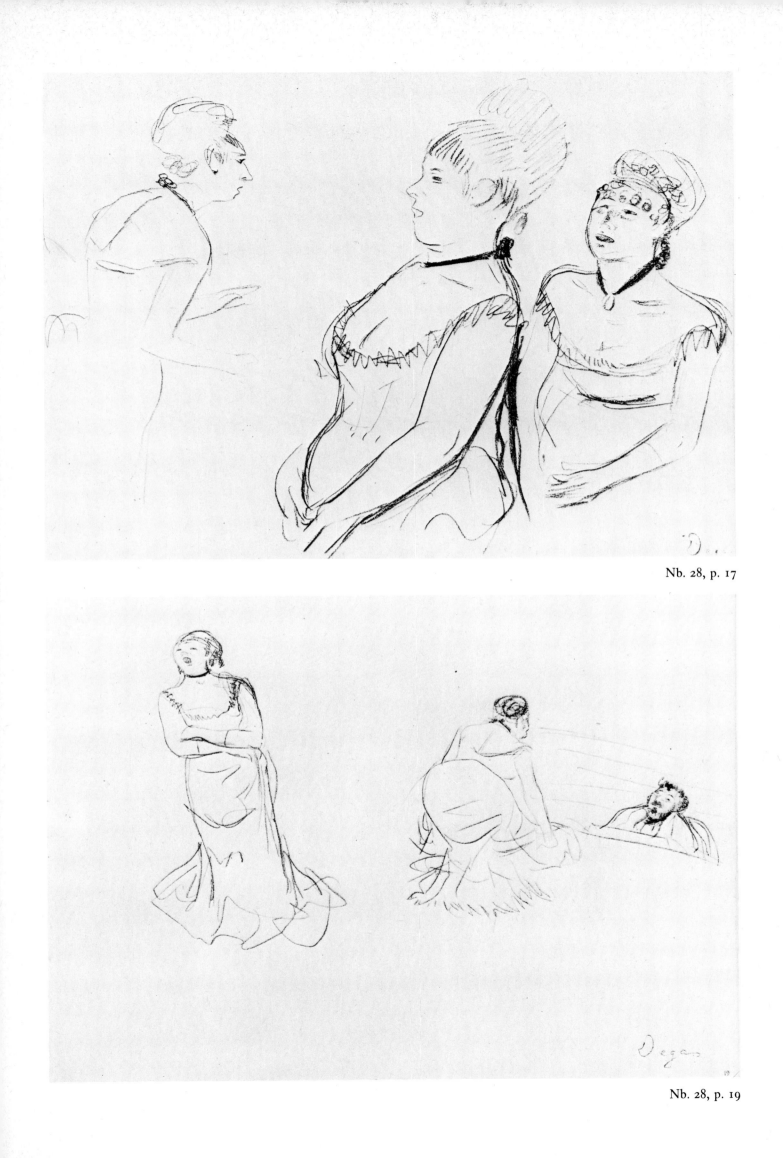

Nb. 28, p. 17

Nb. 28, p. 19

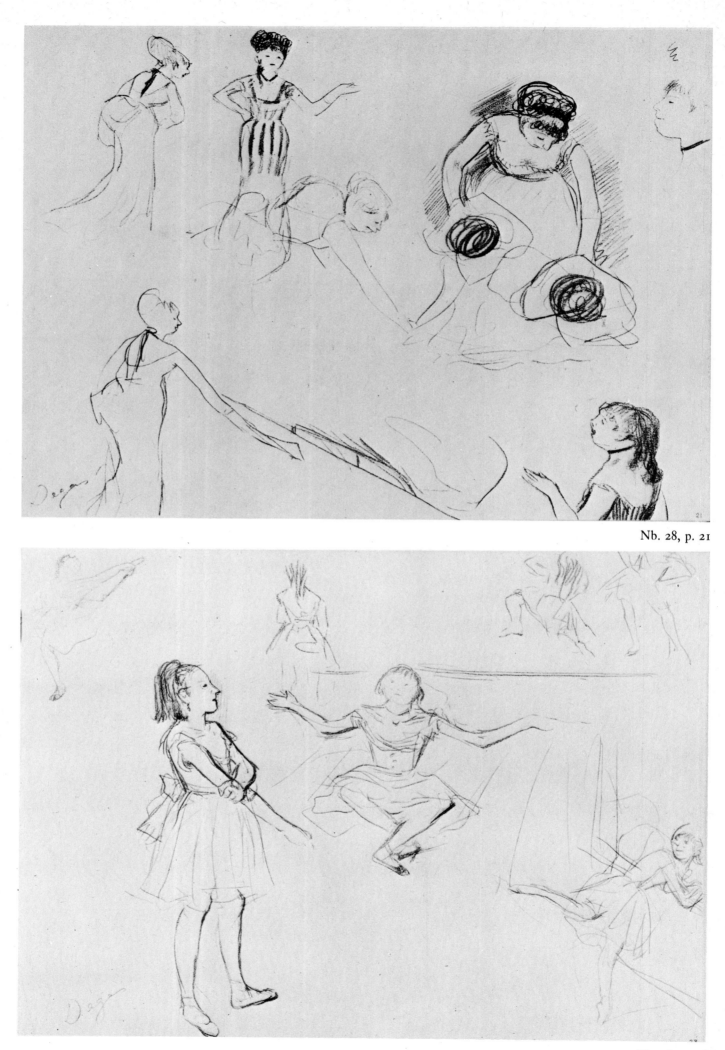

Nb. 28, p. 21

Nb. 28, p. 23

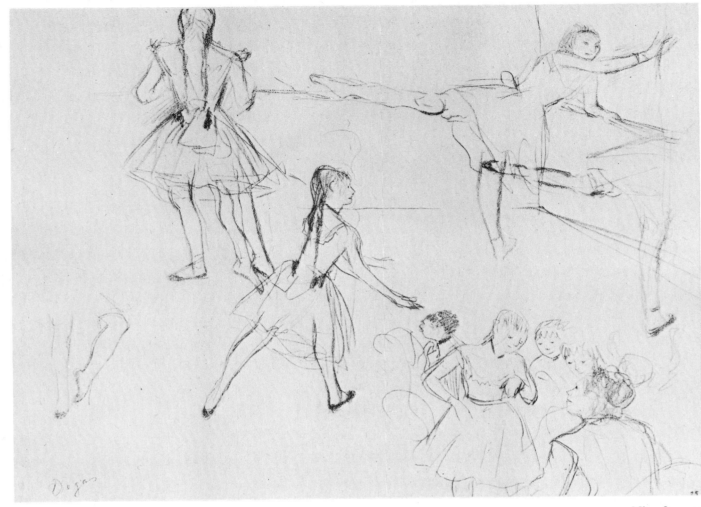

Nb. 28, p. 25

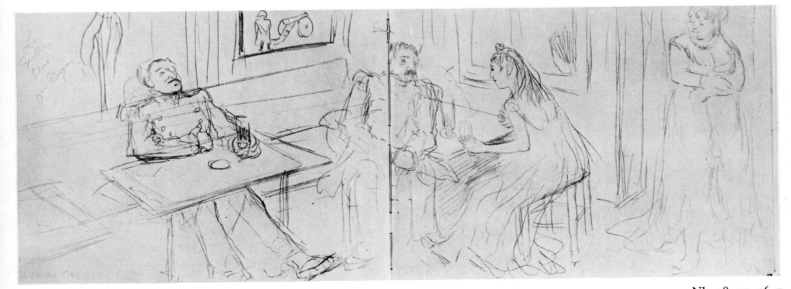

Nb. 28, pp. 26-7

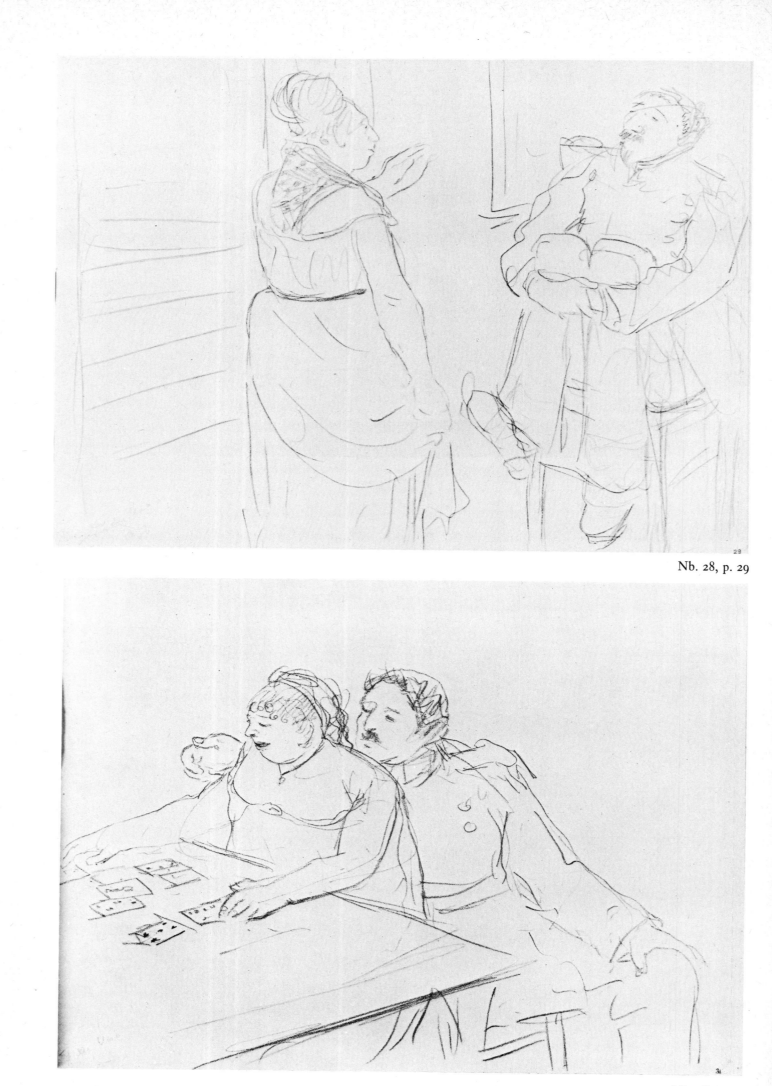

Nb. 28, p. 29

Nb. 28, p. 31

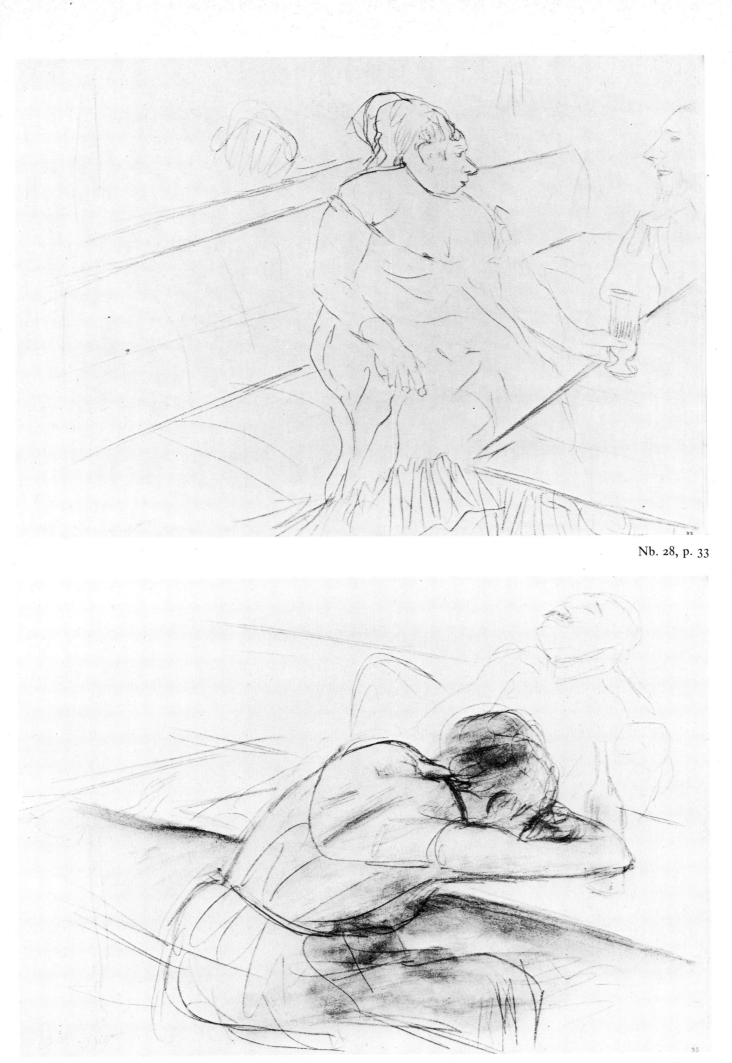

Nb. 28, p. 33

Nb. 28, p. 35

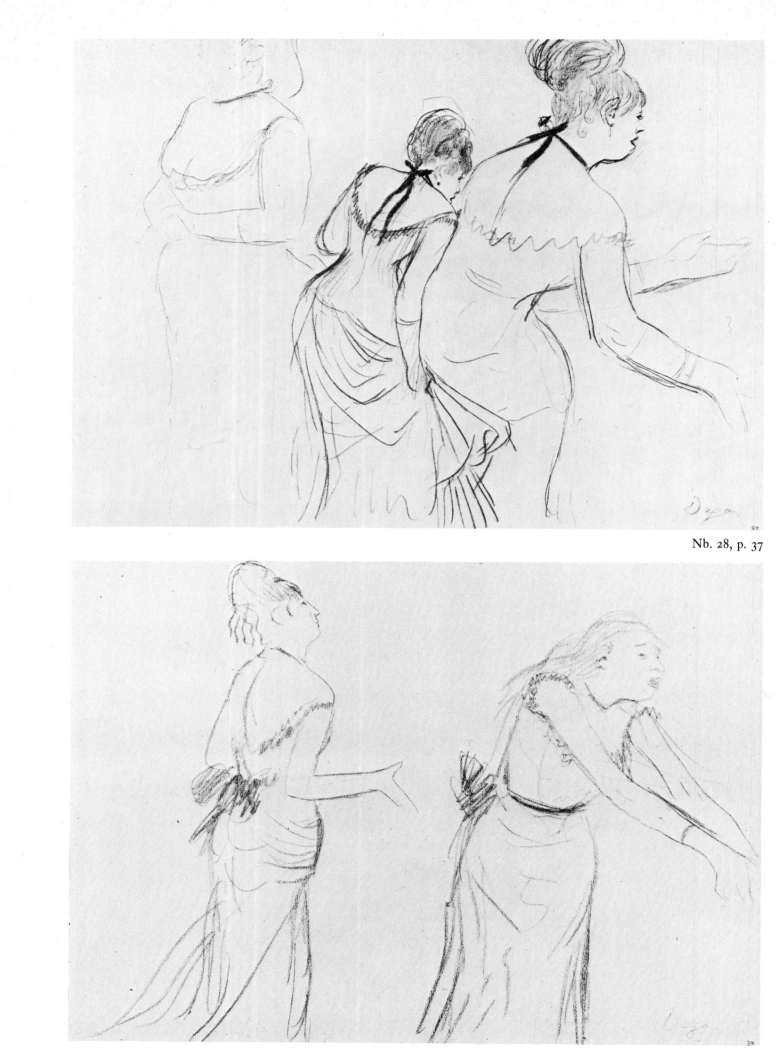

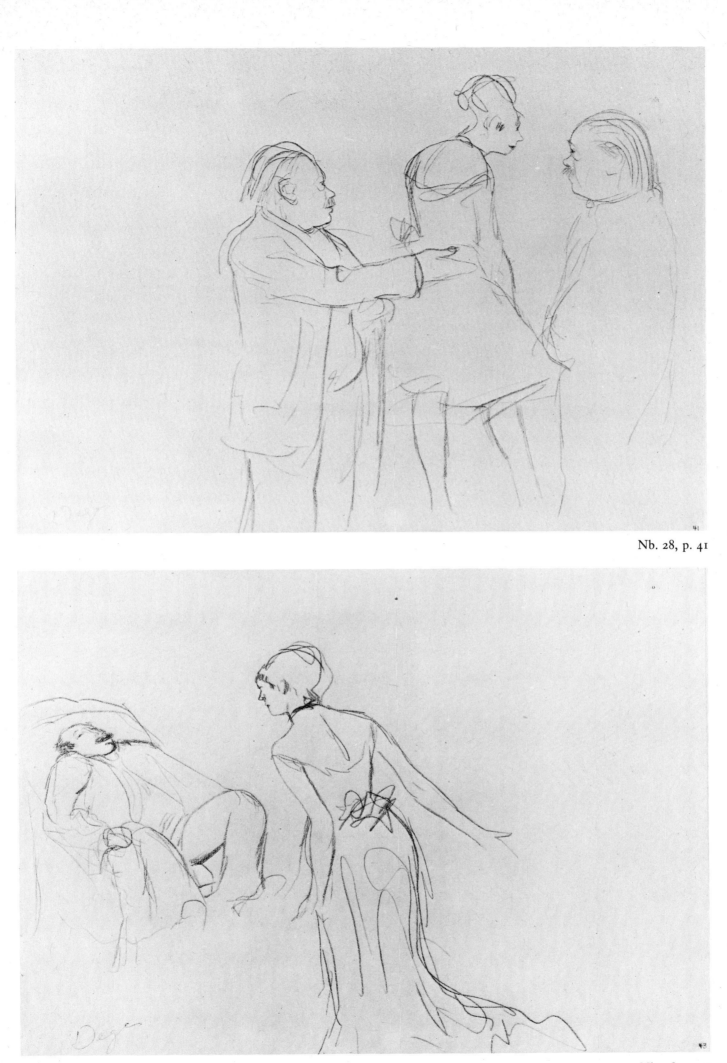

Nb. 28, p. 41

Nb. 28, p. 43

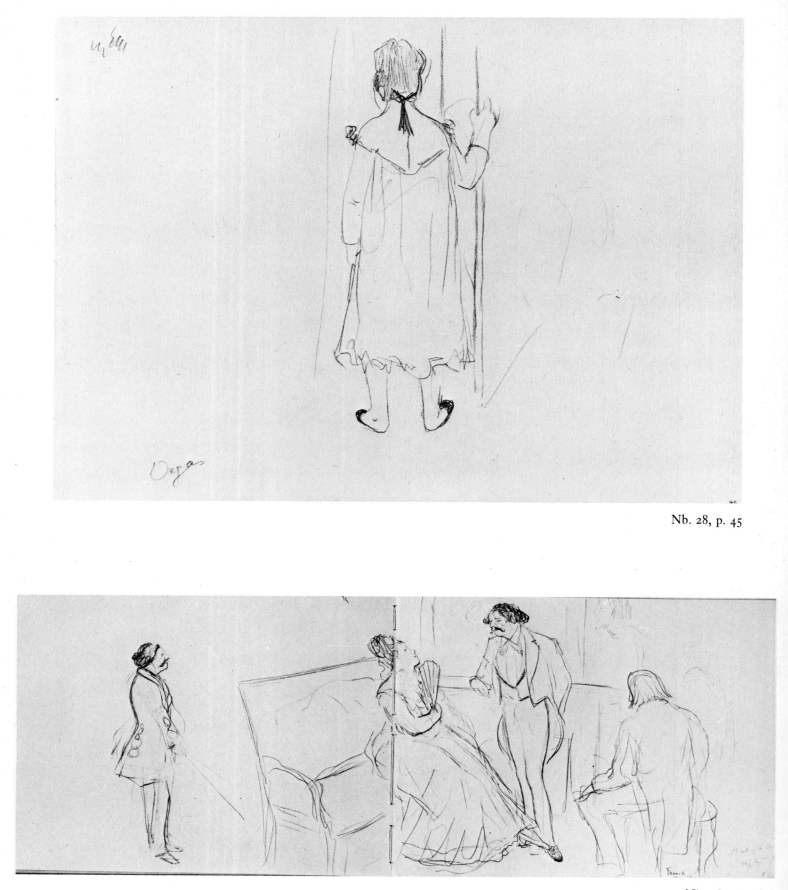

Nb. 28, p. 45

Nb. 28, pp. 46–7

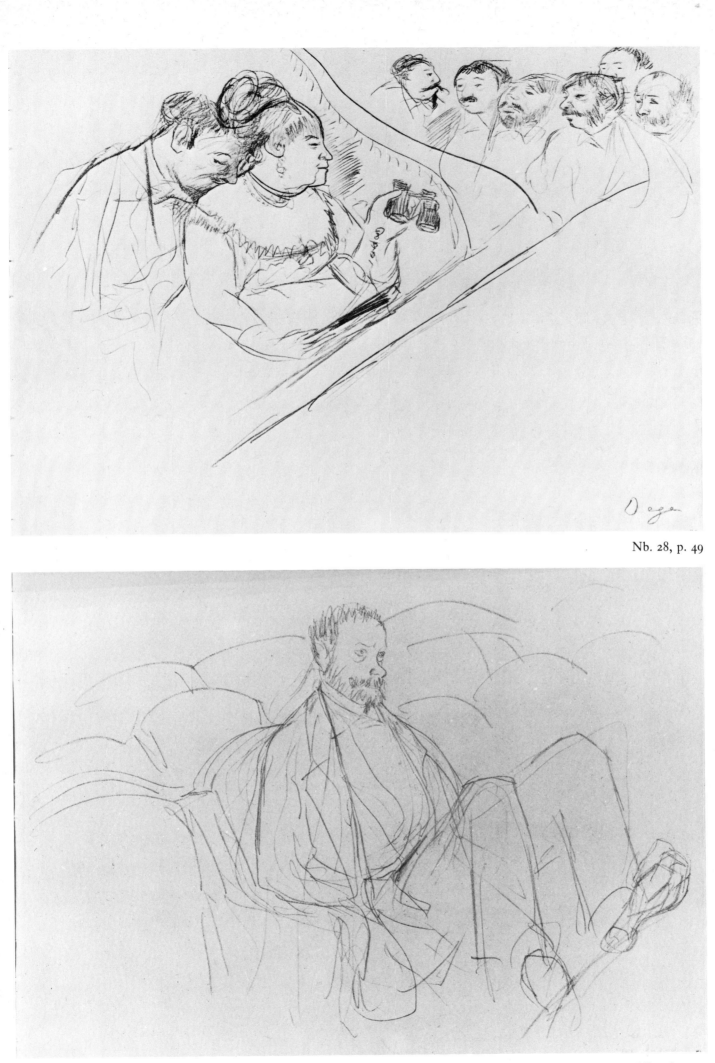

Nb. 28, p. 49

Nb. 28, p. 51

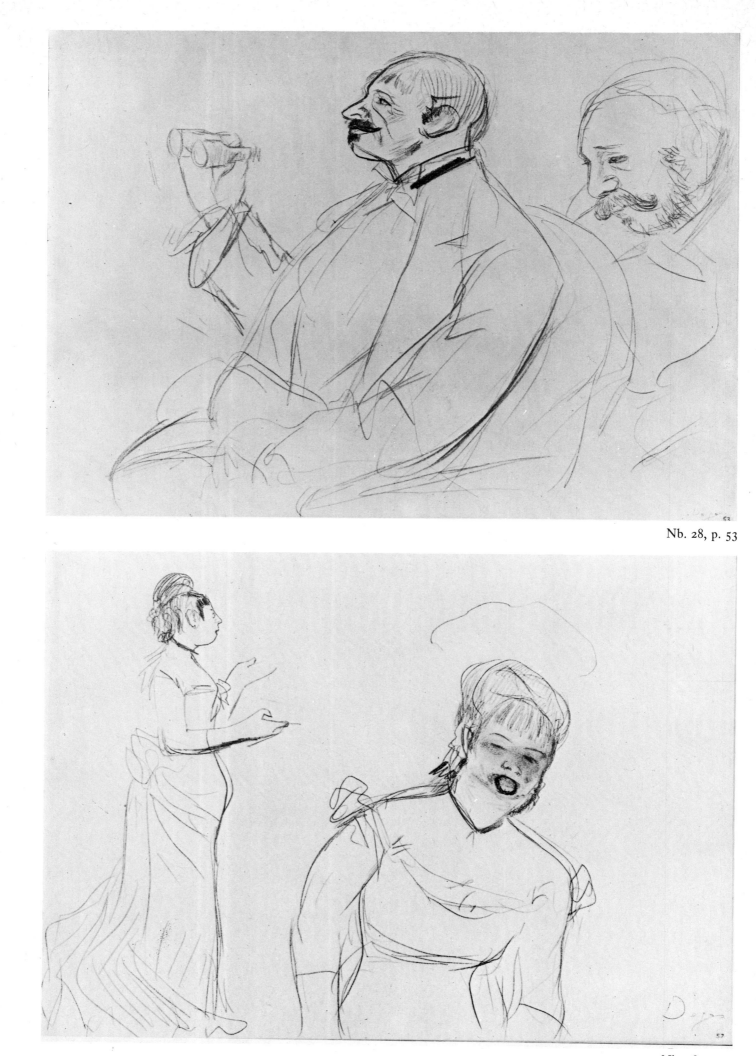

Nb. 28, p. 53

Nb. 28, p. 57

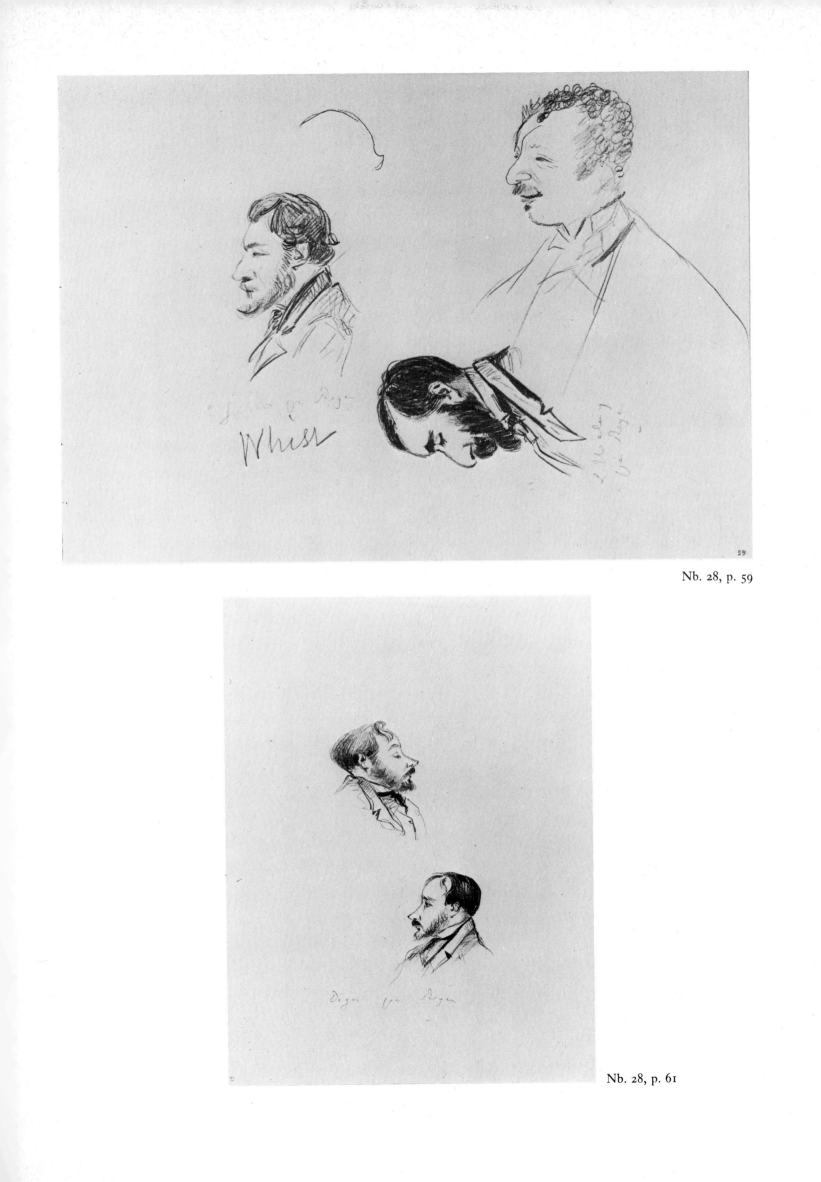

Nb. 28, p. 59

Nb. 28, p. 61

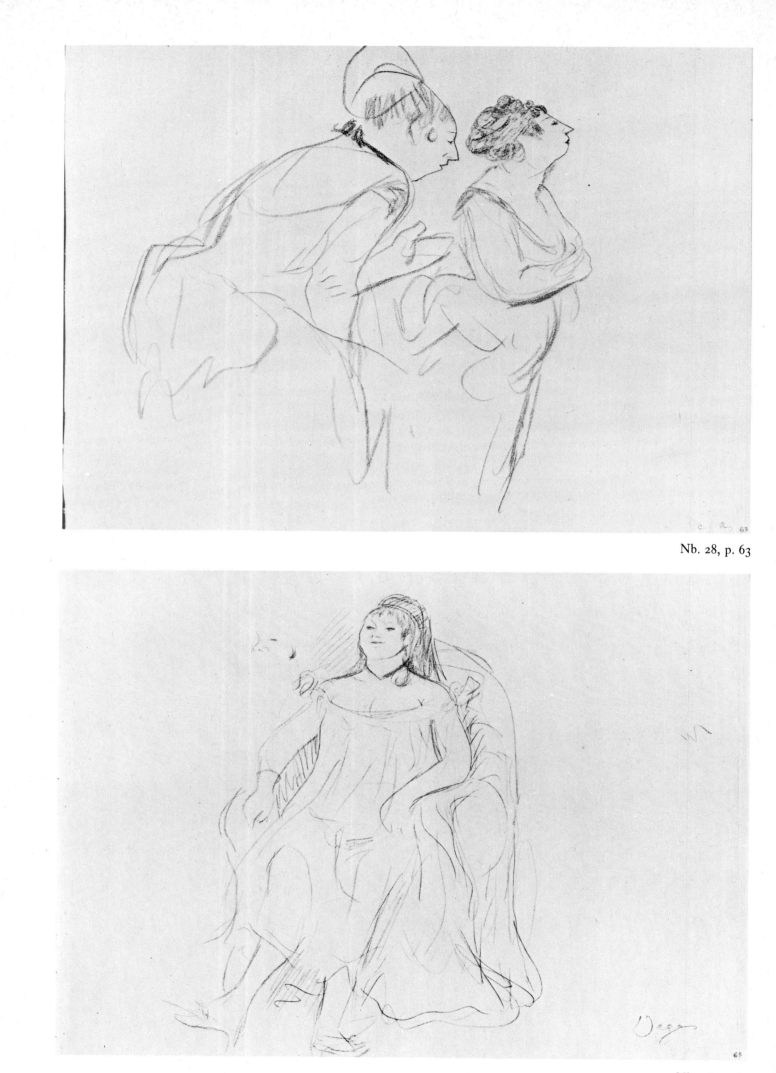

Nb. 28, p. 63

Nb. 28, p. 65

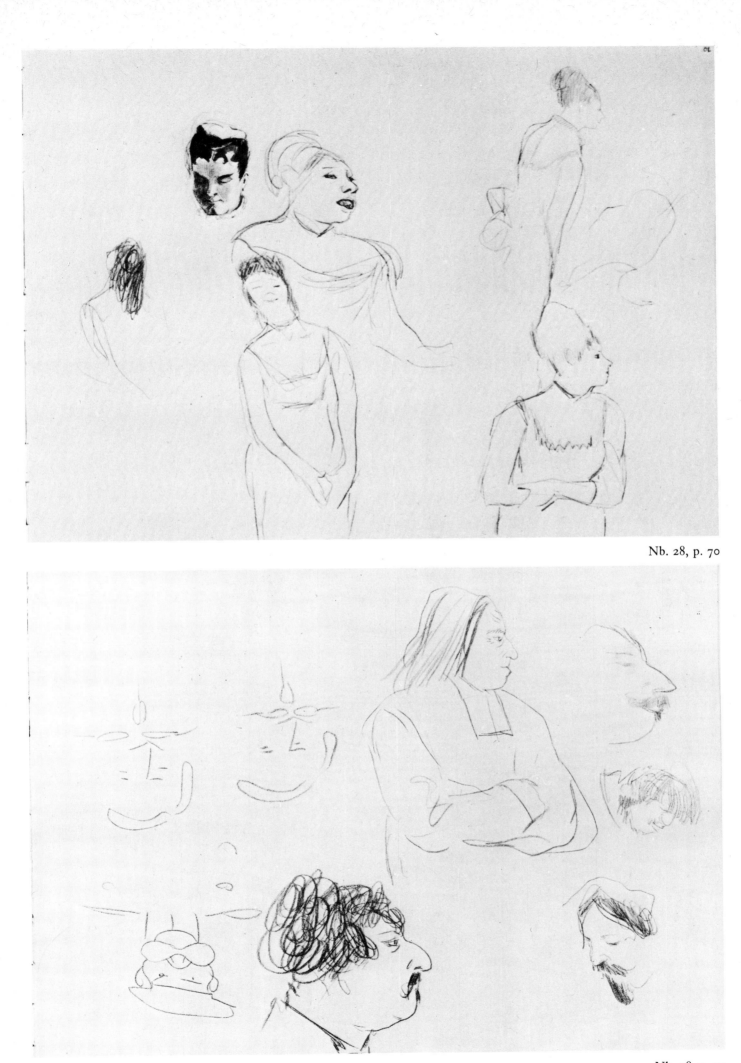

Nb. 28, p. 70

Nb. 28, p. 72

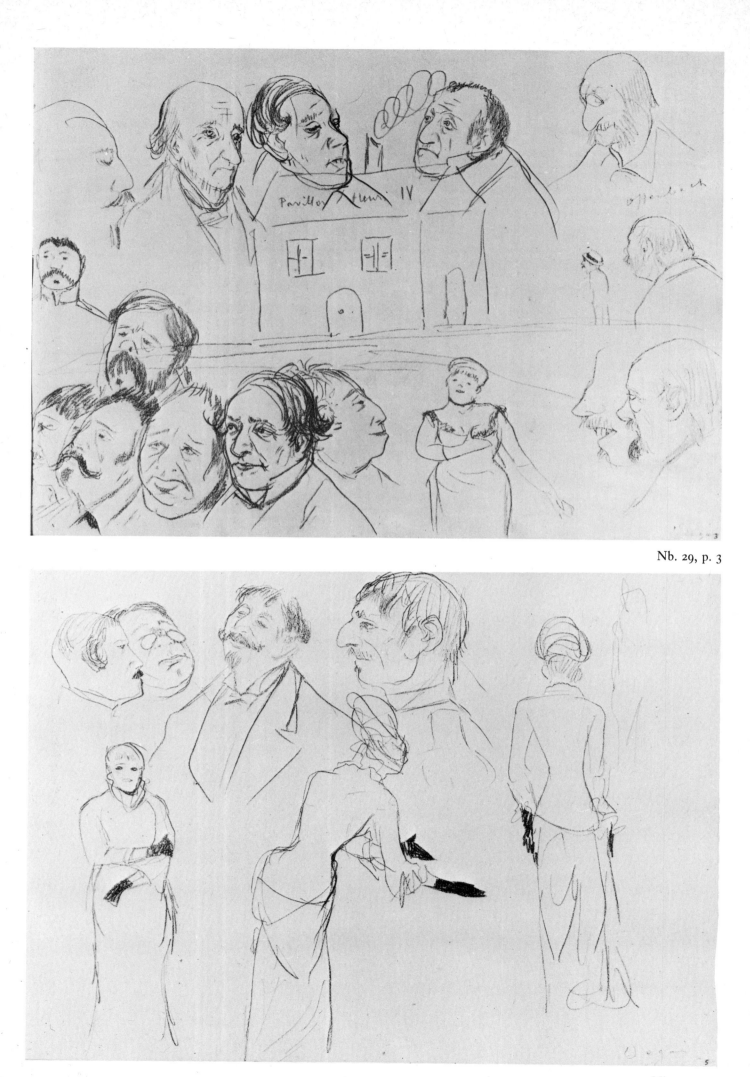

Nb. 29, p. 3

Nb. 29, p. 5

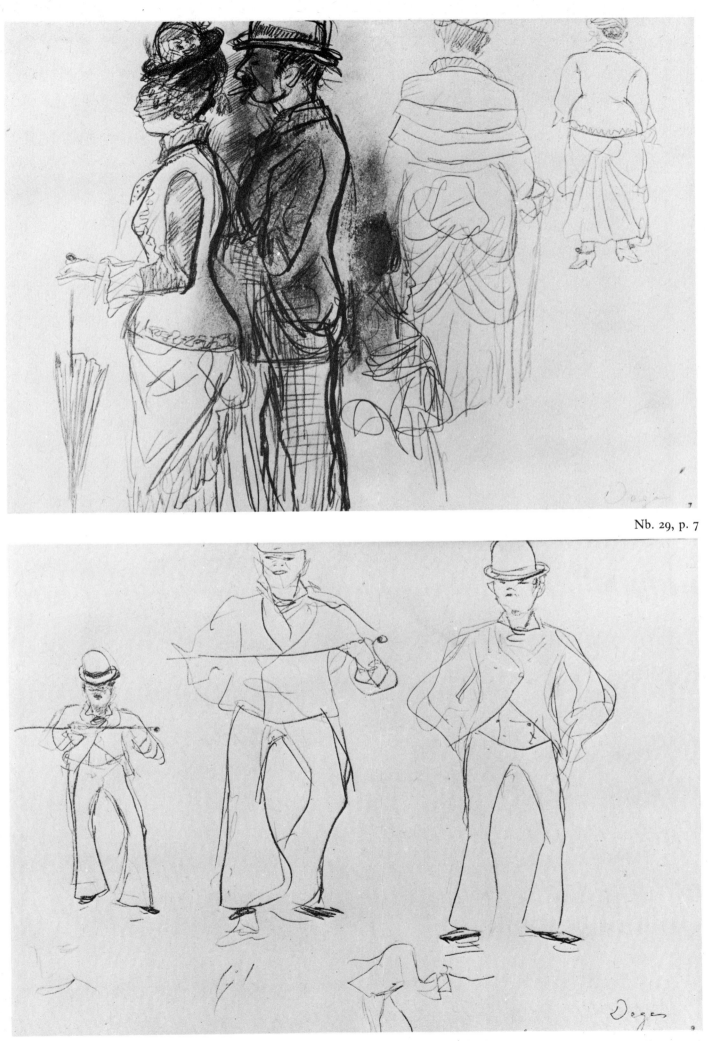

Nb. 29, p. 7

Nb. 29, p. 9

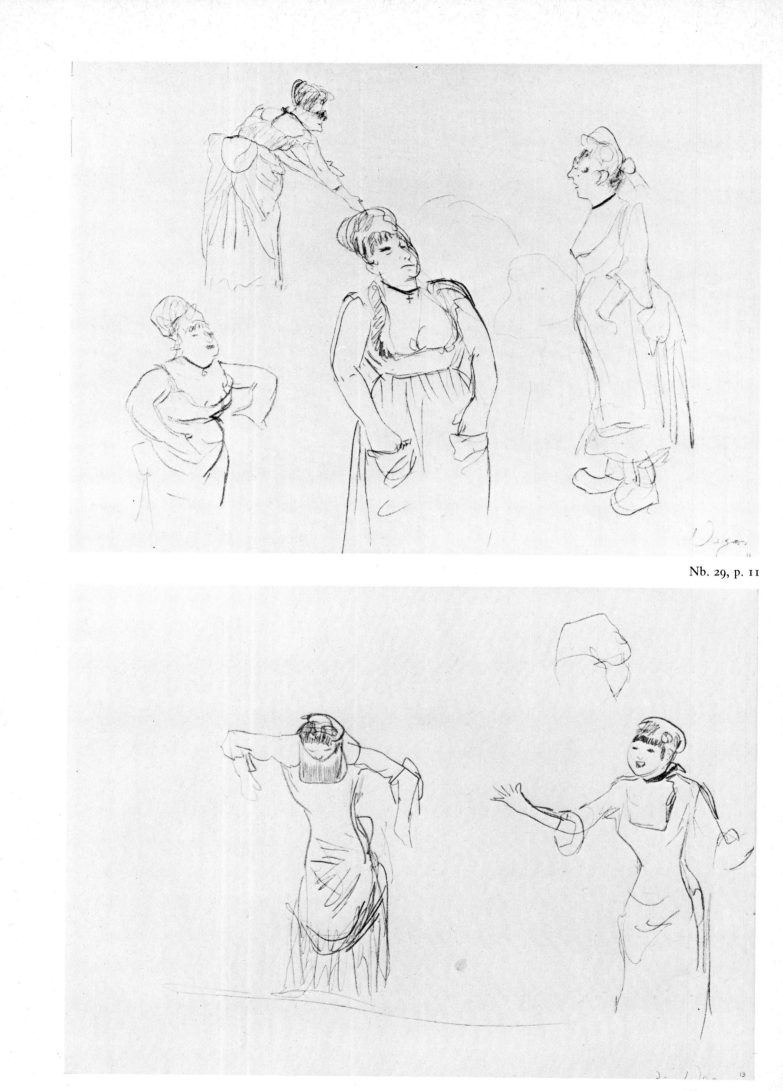

Nb. 29, p. 11

Nb. 29, p. 13

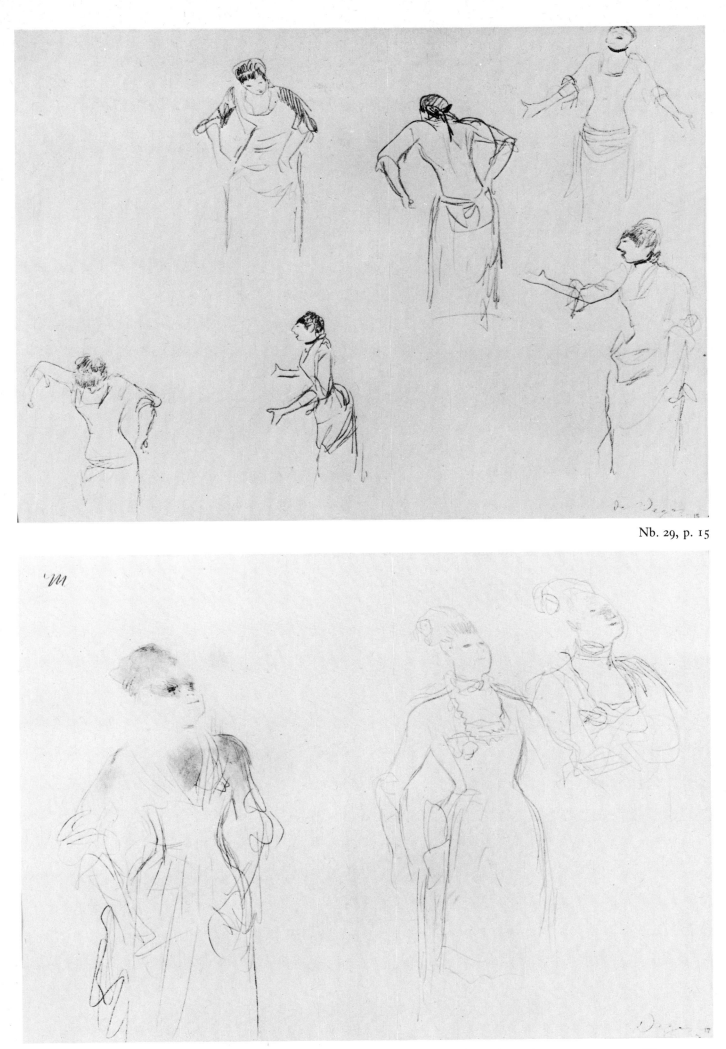

Nb. 29, p. 15

Nb. 29, p. 17

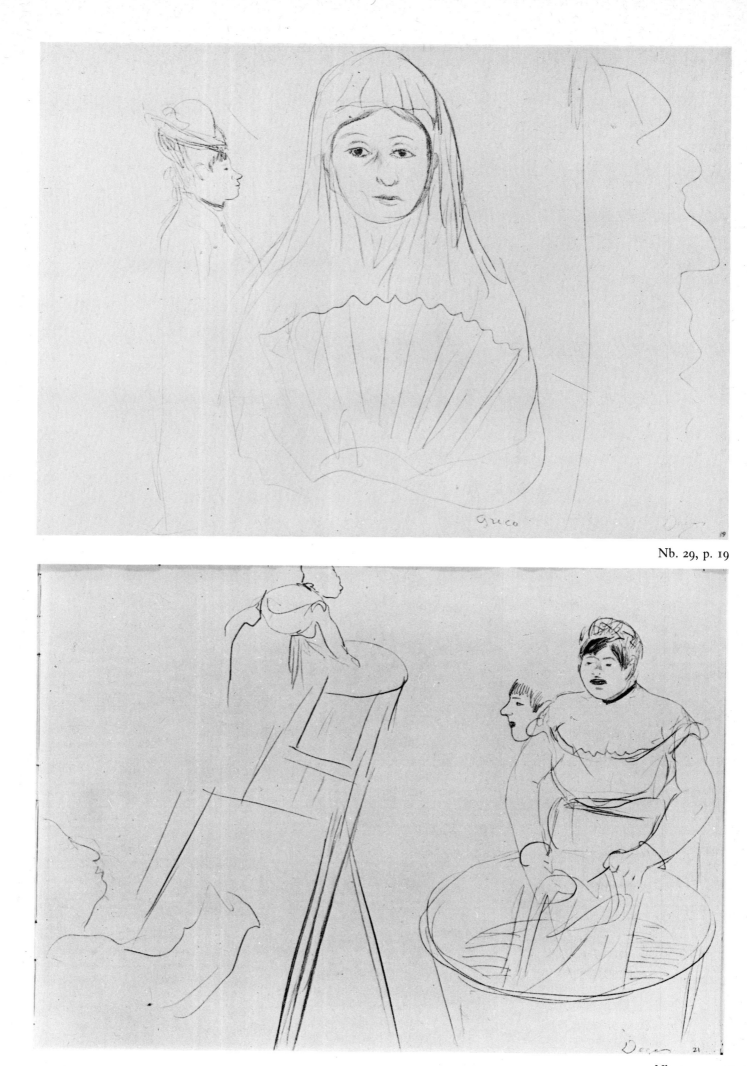

Nb. 29, p. 19

Nb. 29, p. 21

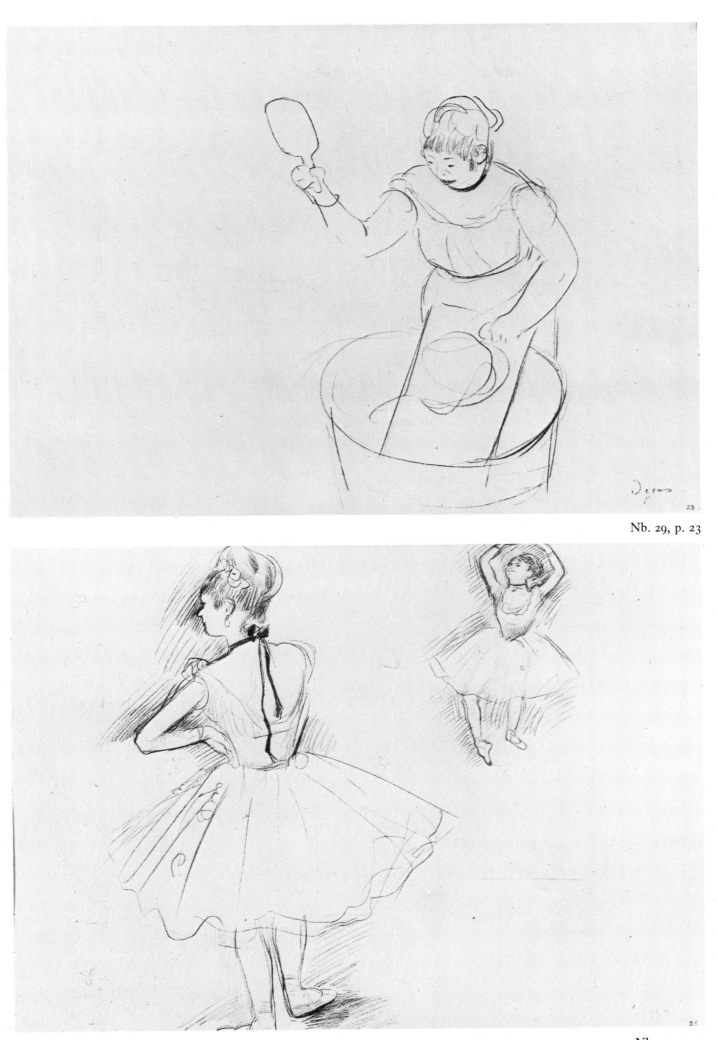

Nb. 29, p. 23

Nb. 29, p. 25

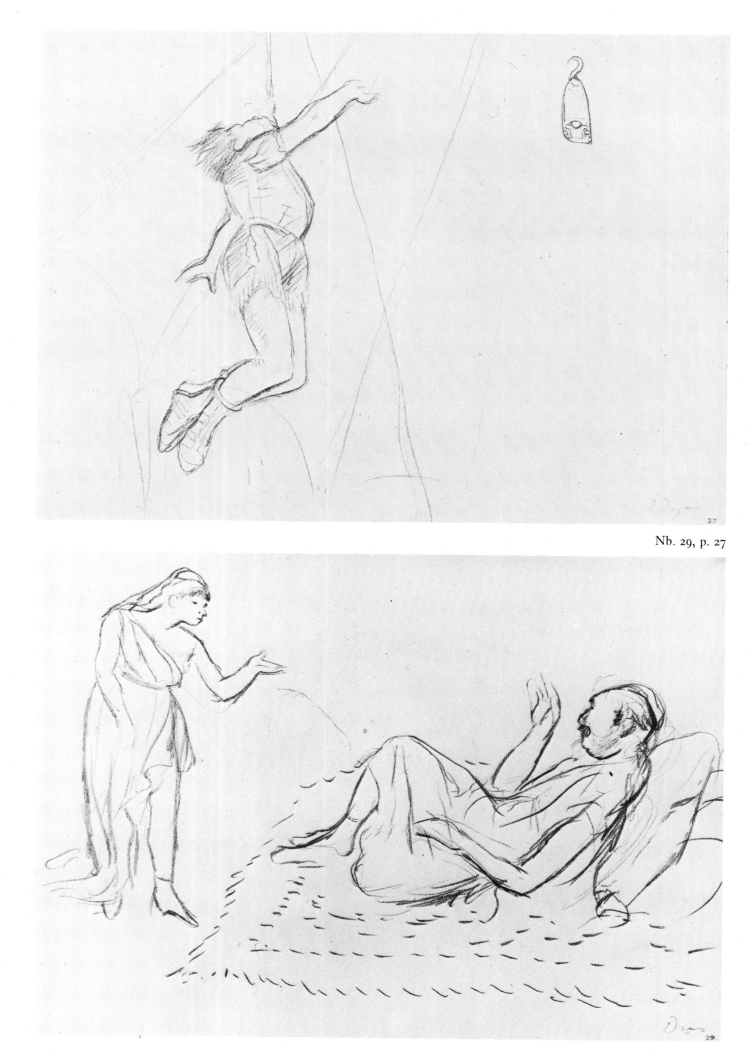

Nb. 29, p. 27

Nb. 29, p. 29

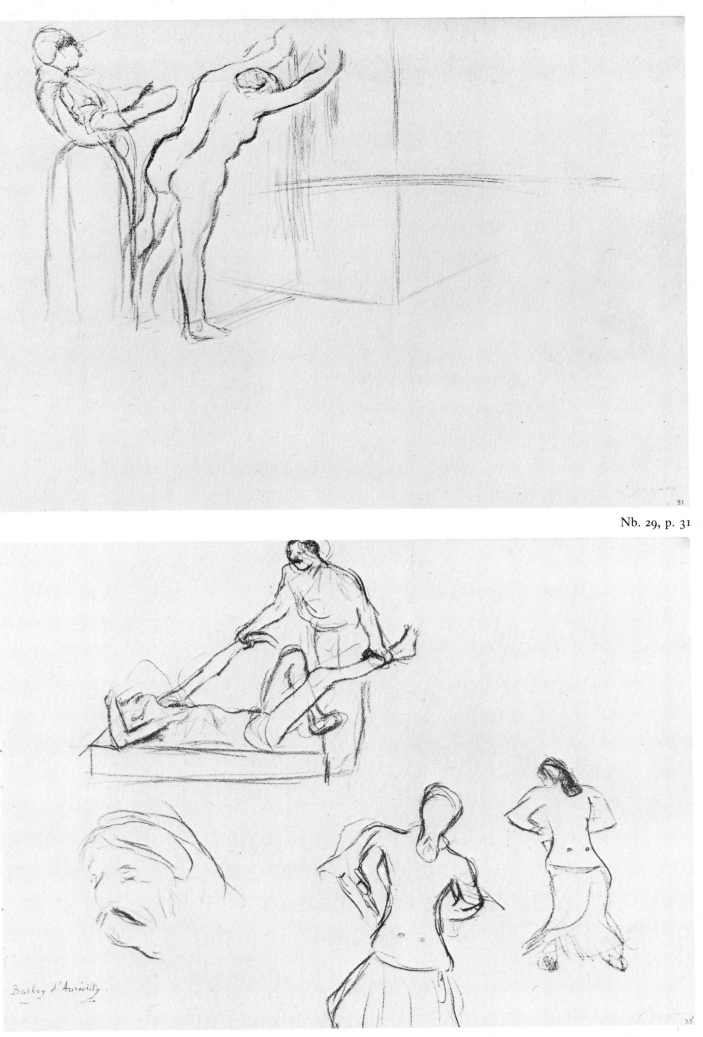

Nb. 29, p. 31

Barbey d'Aurevilly.

Nb. 29, p. 33

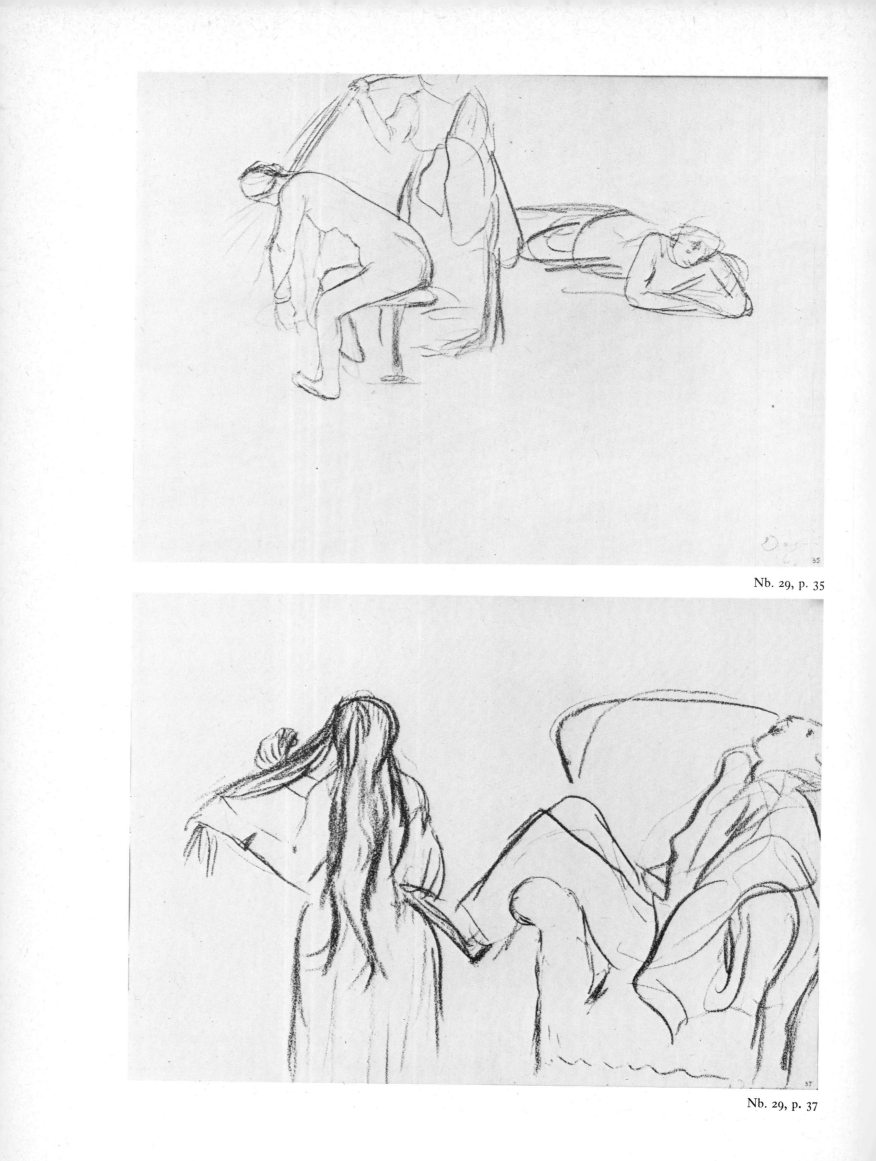

Nb. 29, p. 35

Nb. 29, p. 37

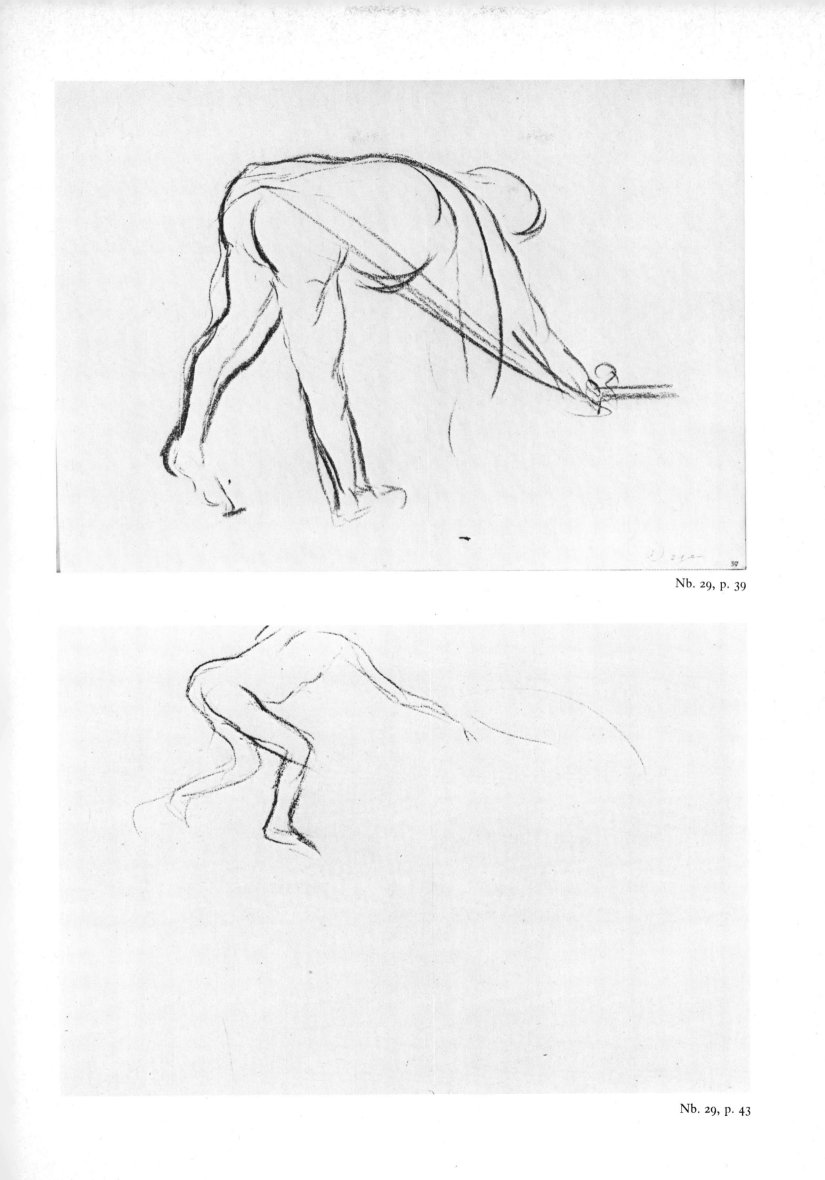

Nb. 29, p. 39

Nb. 29, p. 43

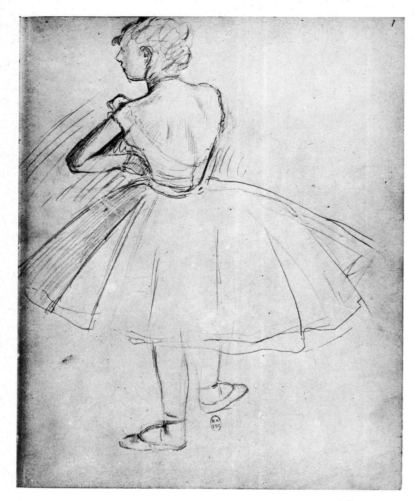

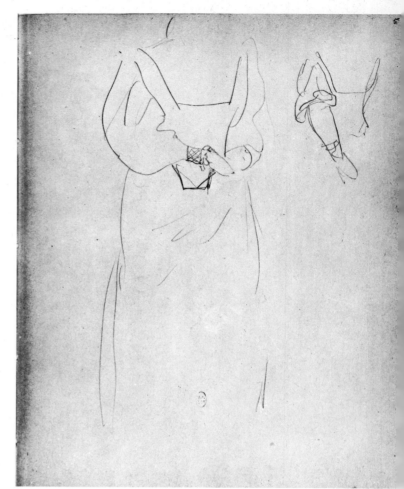

Nb. 30, p. 1

Nb. 30, p.

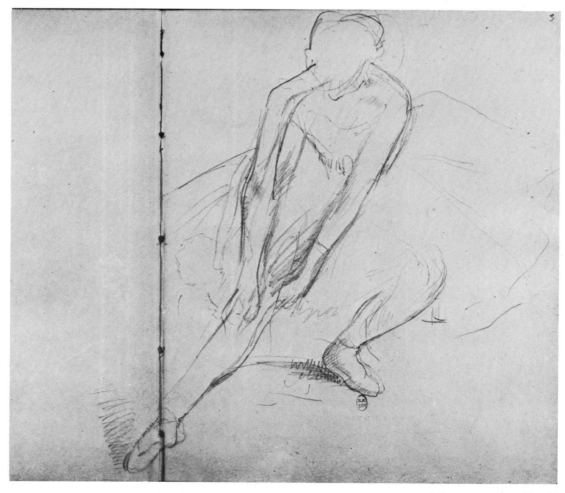

Nb. 30, pp. 2–3 (*detail*)

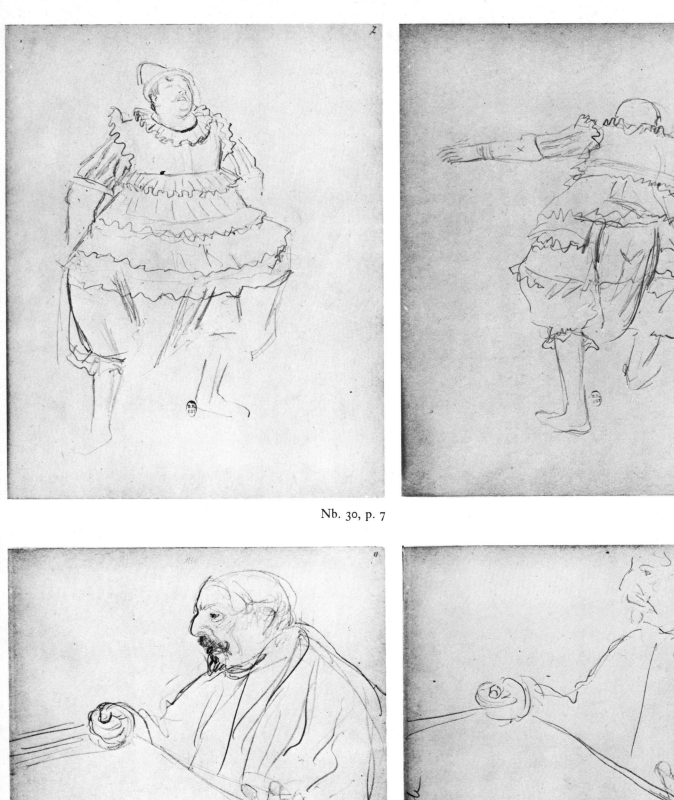

Nb. 30, p. 7

Nb. 30, p. 9

Nb. 30, p. 11

Nb. 30, p. 13

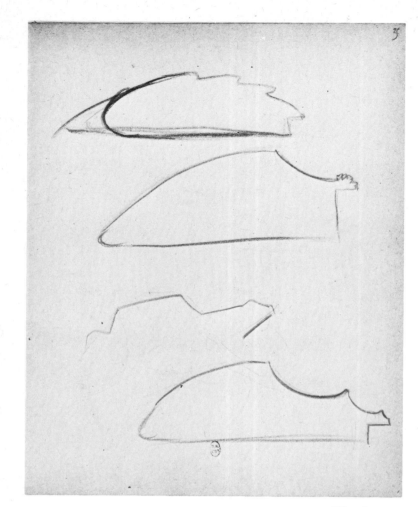

Nb. 30, p. 25

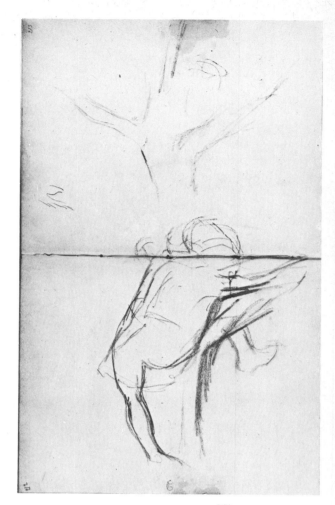

Nb. 30, pp. 213–12

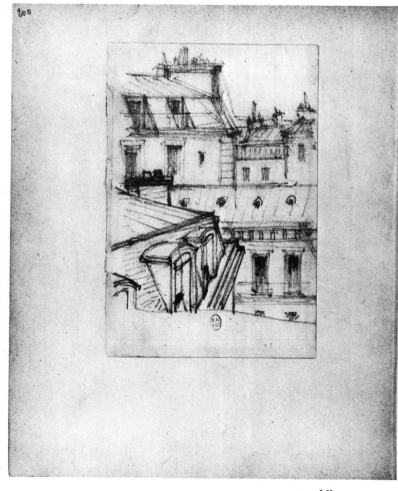

Nb. 30, p. 200

Nb. 30, p.

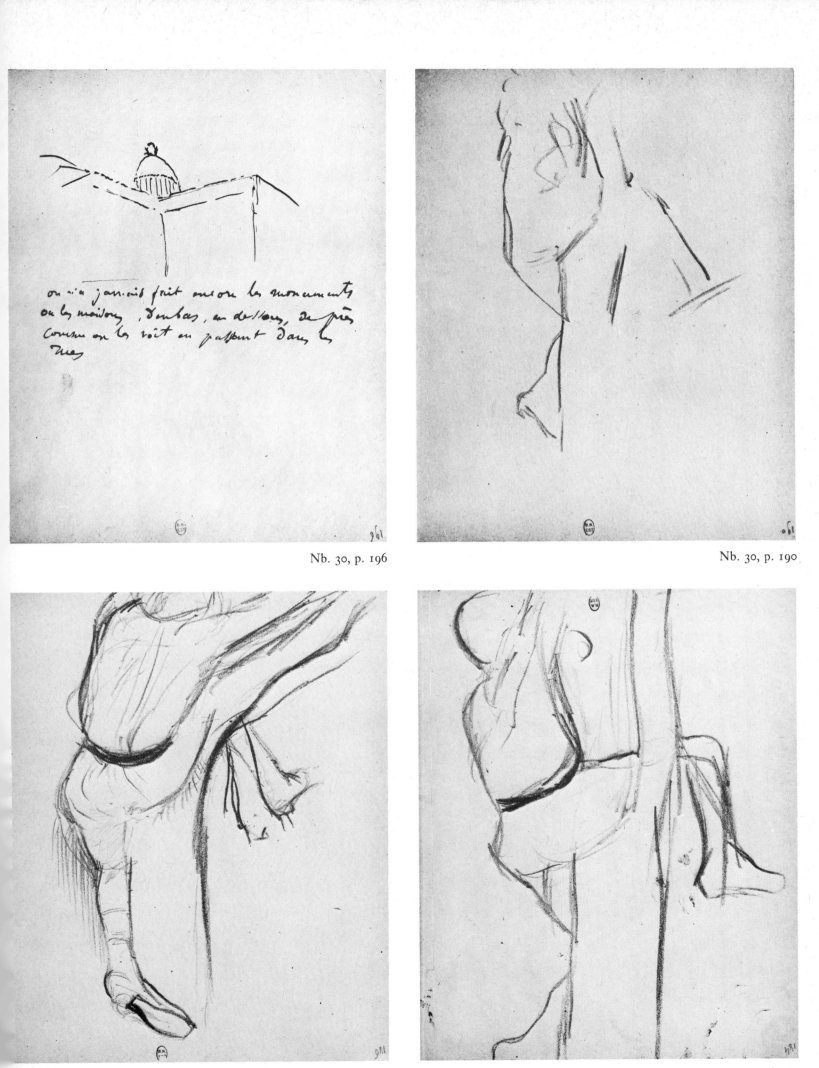

on n'a jamais fait encore les monuments ou les maisons, d'enbas, en dessous, de près comme on les voit en passant dans les rues

Nb. 30, p. 196

Nb. 30, p. 190

Nb. 30, p. 186

Nb. 30, p. 184

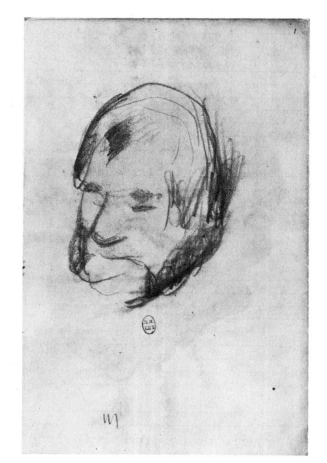

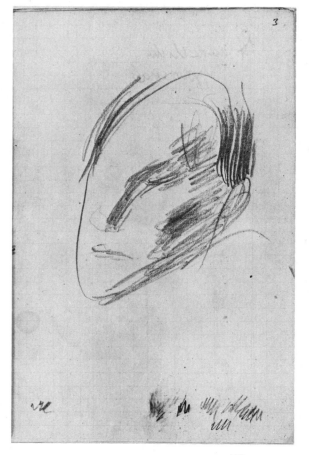

Nb. 31, p. 1

Nb. 31, p. 3

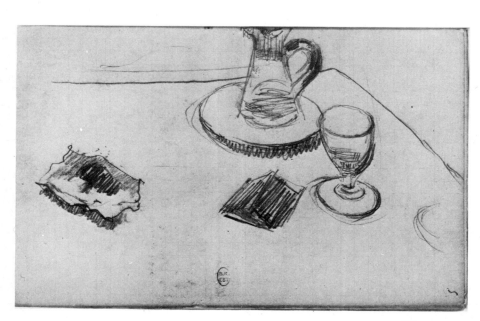

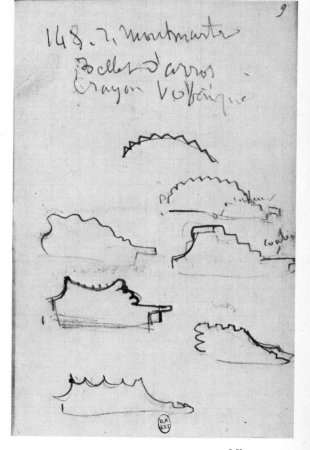

Nb. 31, p. 5

Nb. 31, p. 9

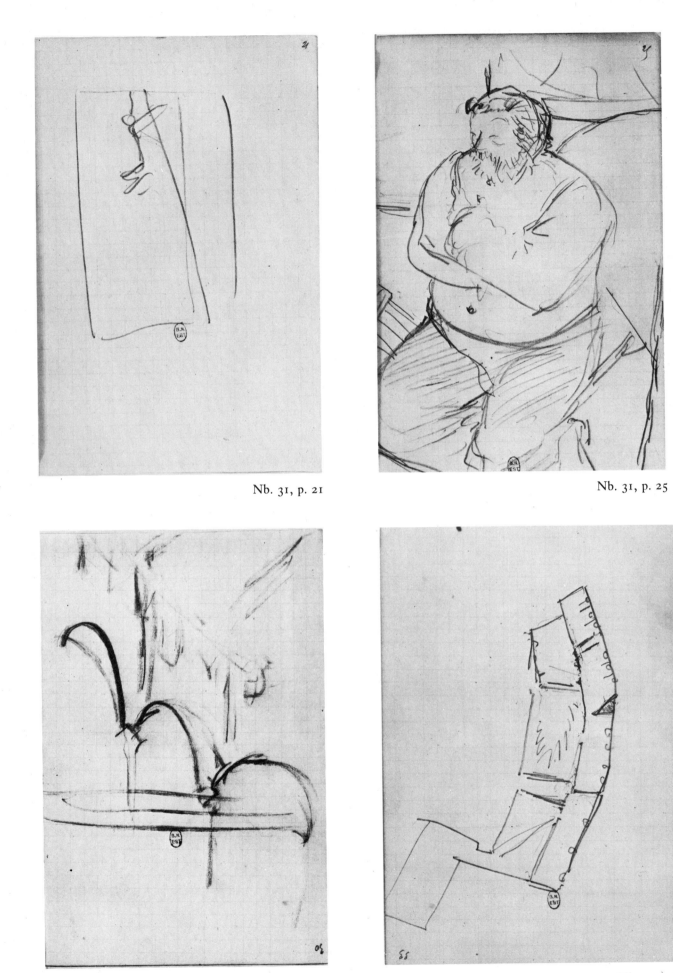

Nb. 31, p. 21

Nb. 31, p. 25

Nb. 31, p. 30

Nb. 31, p. 33

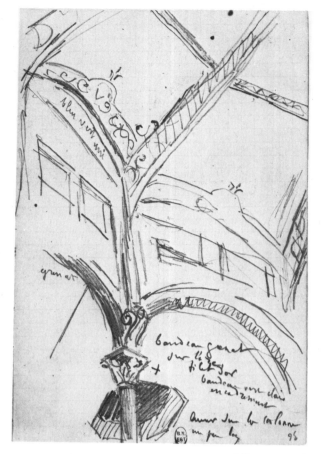

Nb. 31, p. 36

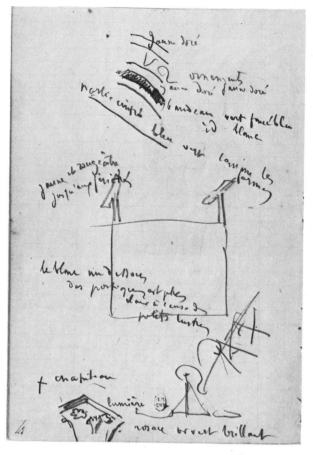

Nb. 31, p. 37

Nb. 31, p. 47

Nb. 31, p. 90

Nb. 31, p. 88

Nb. 31, p. 86

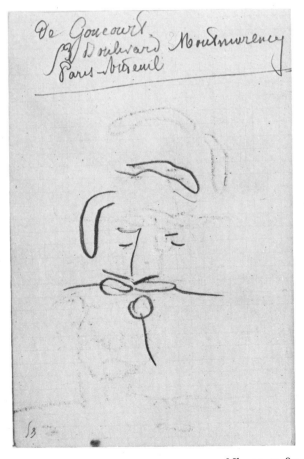

Nb. 31, p. 85

Nb. 31, p. 84

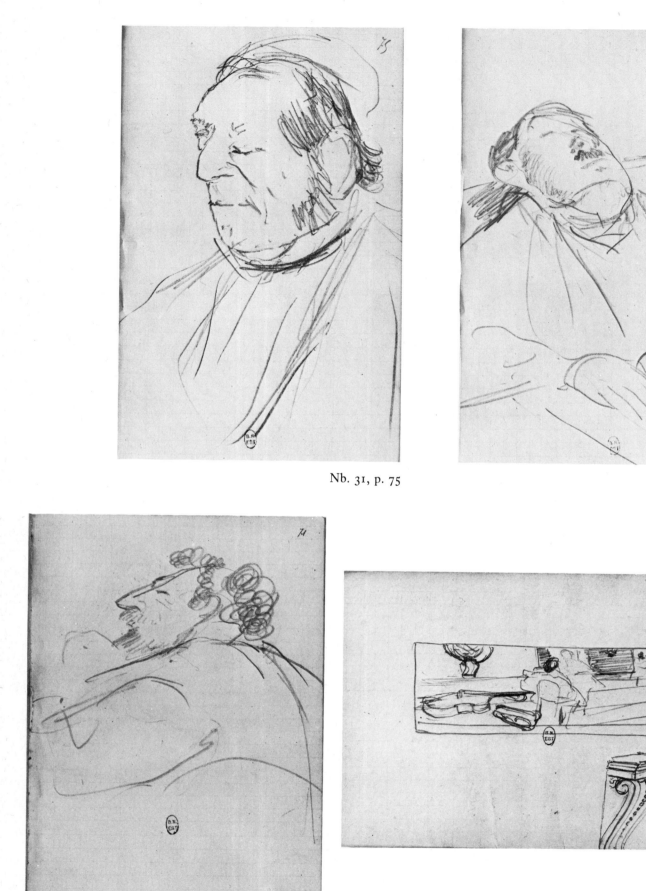

Nb. 31, p. 75

Nb. 31, p. 73

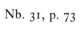

Nb. 31, p. 70

Nb. 31, p. 71

Nb. 32, pp. 6–7

Nb. 32, p. 11

Nb. 32, p. 177

Nb. 32, p. 151

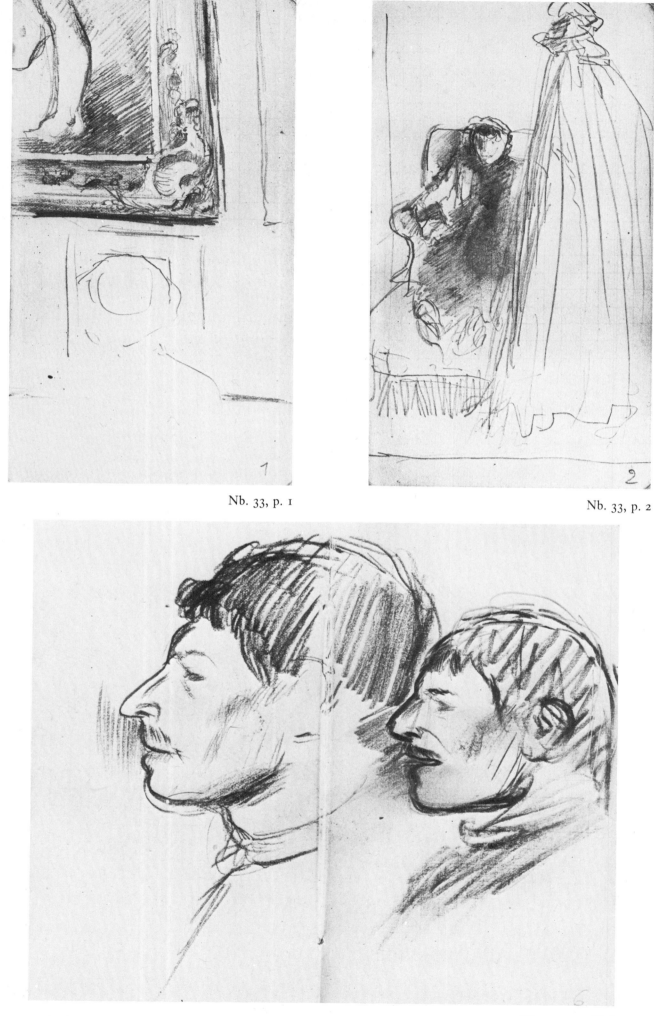

Nb. 33, p. 1

Nb. 33, p. 2

Nb. 33, pp. 5V–6

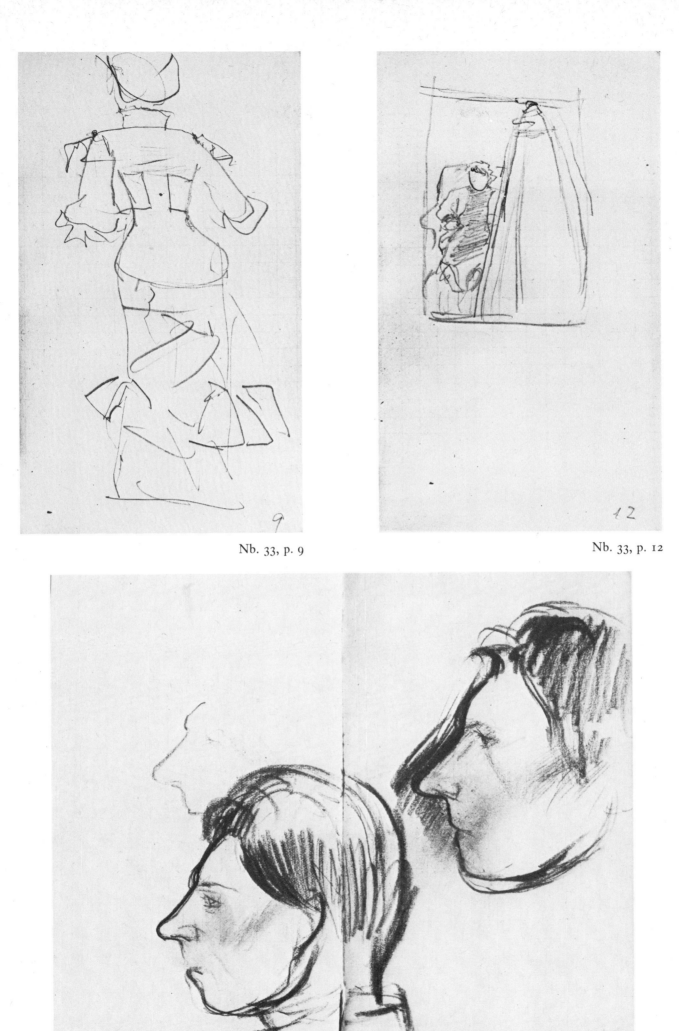

Nb. 33, p. 9

Nb. 33, p. 12

Nb. 33, pp. 10V–11

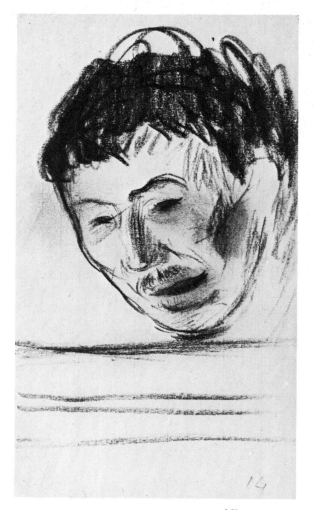

Nb. 33, p. 13

Nb. 33, p. 14

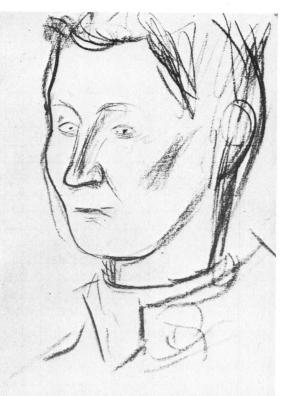

Nb. 33, p. 15V

Nb. 33, p. 16

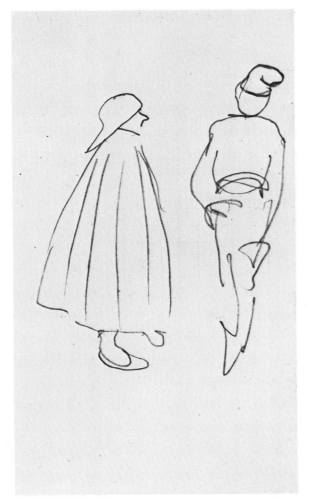

Nb. 33, p. 23V

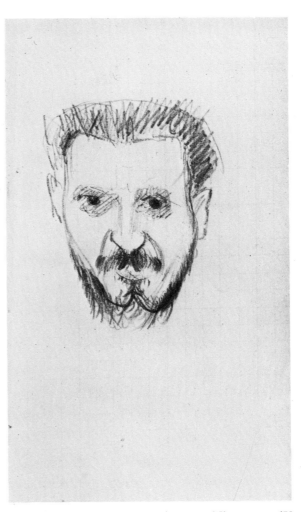

Nb. 33, p. 46V

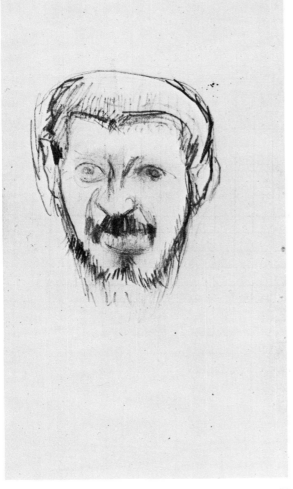

Nb. 33, p. 47V

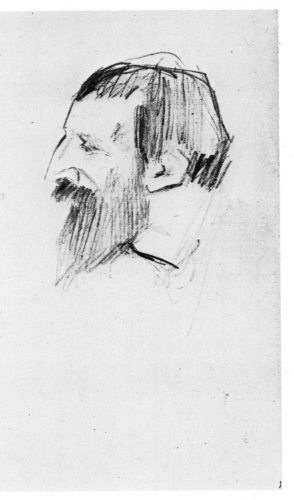

Nb. 33, p. 49V

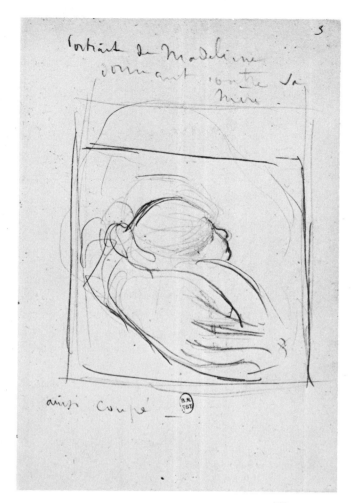

Nb. 34, p. 3

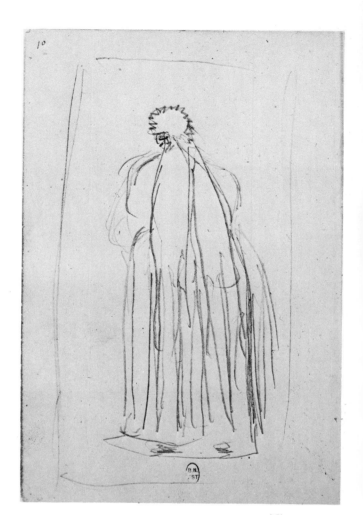

Nb. 34, p. 10

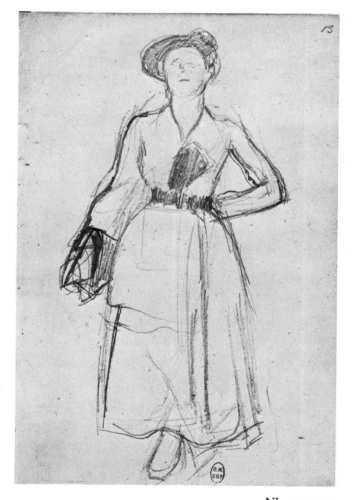

Nb. 34, p. 13

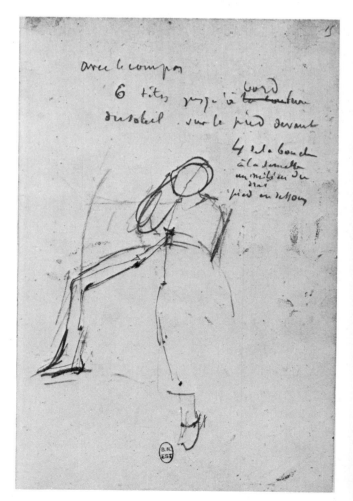

Nb. 34, p. 15

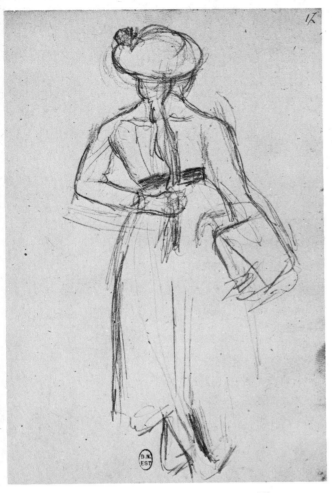

Nb. 34, p. 17

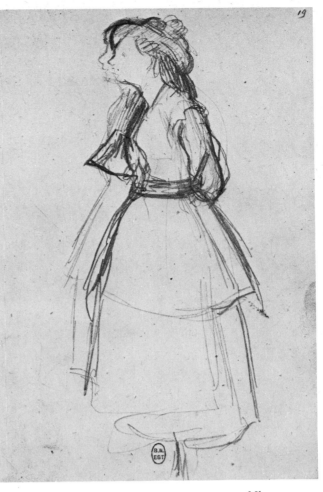

Nb. 34, p. 19

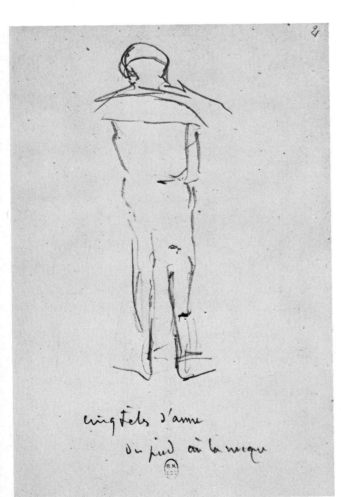

cinq fois d'anne
du pied où la mique

Nb. 34, p. 21

Nb. 34, p. 29

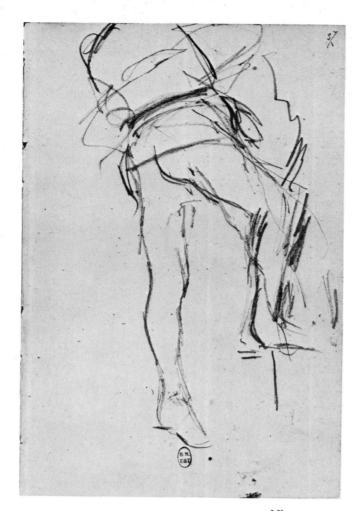

Nb. 34, p. 37

Nb. 34, p. 228

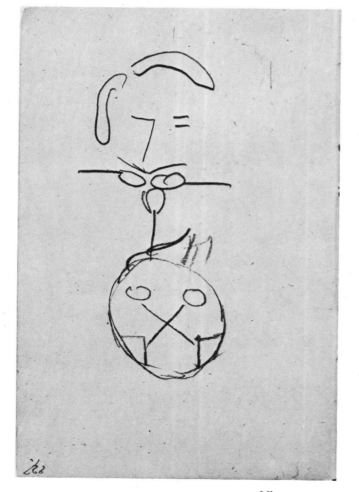

Nb. 34, p. 227

Nb. 34, p. 208

Nb. 35, p. 1

Nb. 35, p. 5

Nb. 35, p. 9

Nb. 35, p. 13

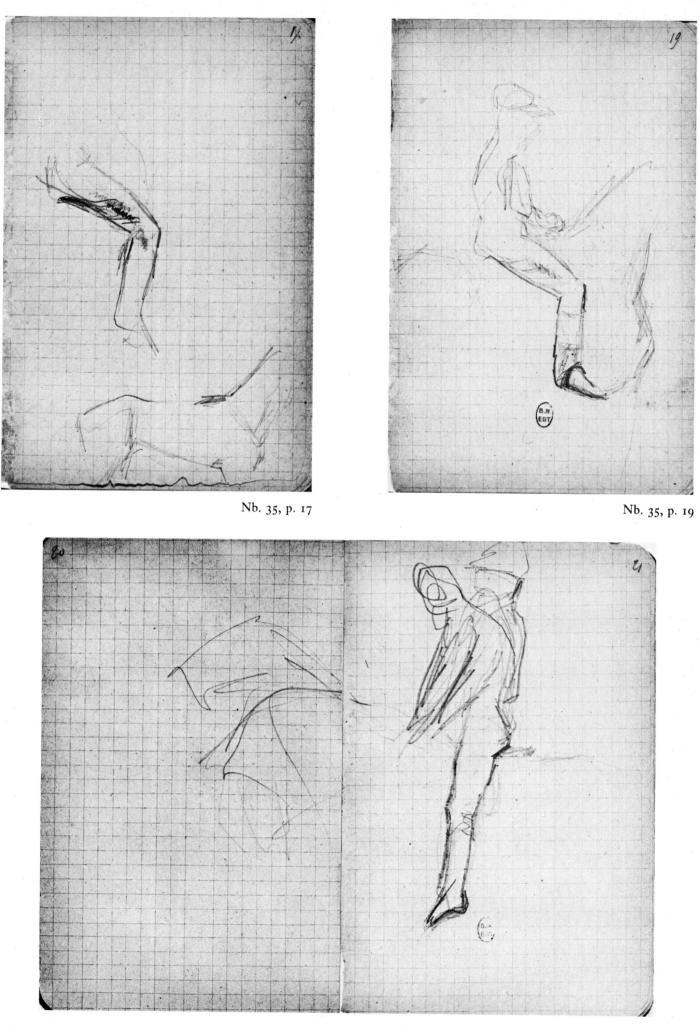

Nb. 35, p. 17

Nb. 35, p. 19

Nb. 35, pp. 20–1

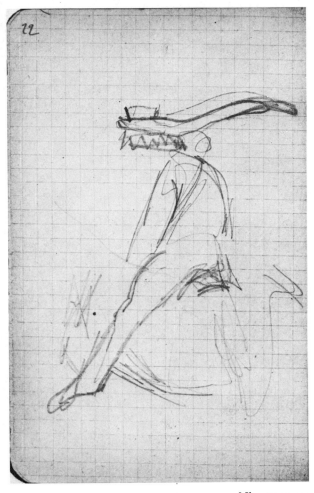

Nb. 35, p. 22

Nb. 35, p. 24

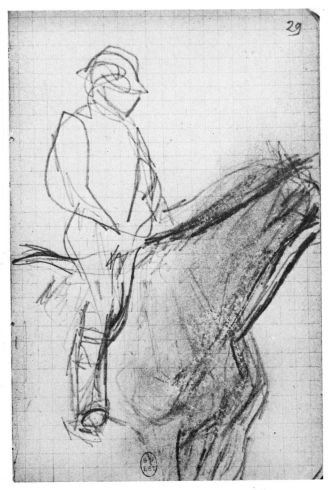

Nb. 35, p. 29

Nb. 35, p. 30

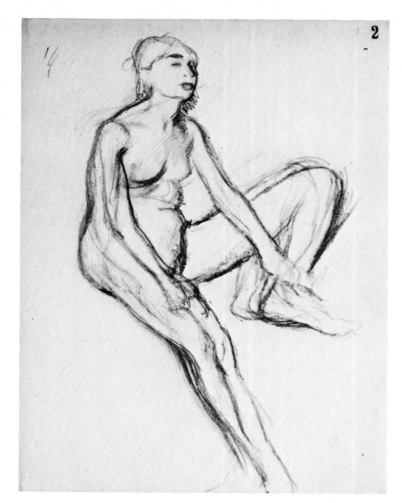

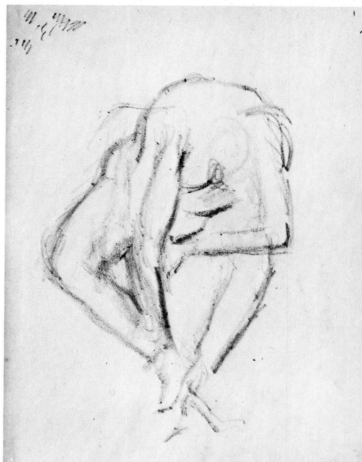

Nb. 36, p. 2

Nb. 36, p. 3

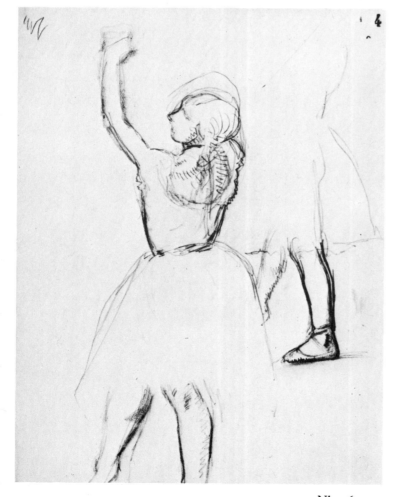

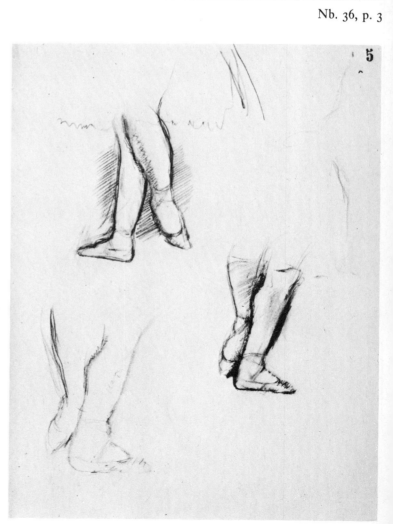

Nb. 36, p. 4

Nb. 36, p. 5

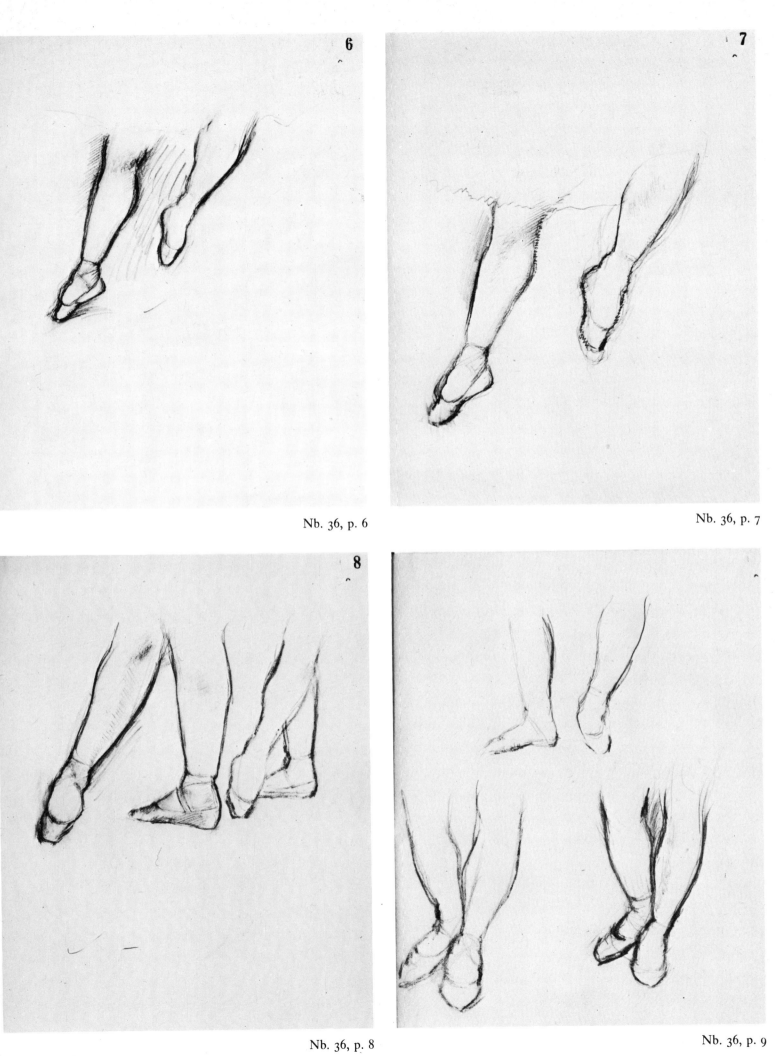

6

7

Nb. 36, p. 6

Nb. 36, p. 7

8

Nb. 36, p. 8

Nb. 36, p. 9

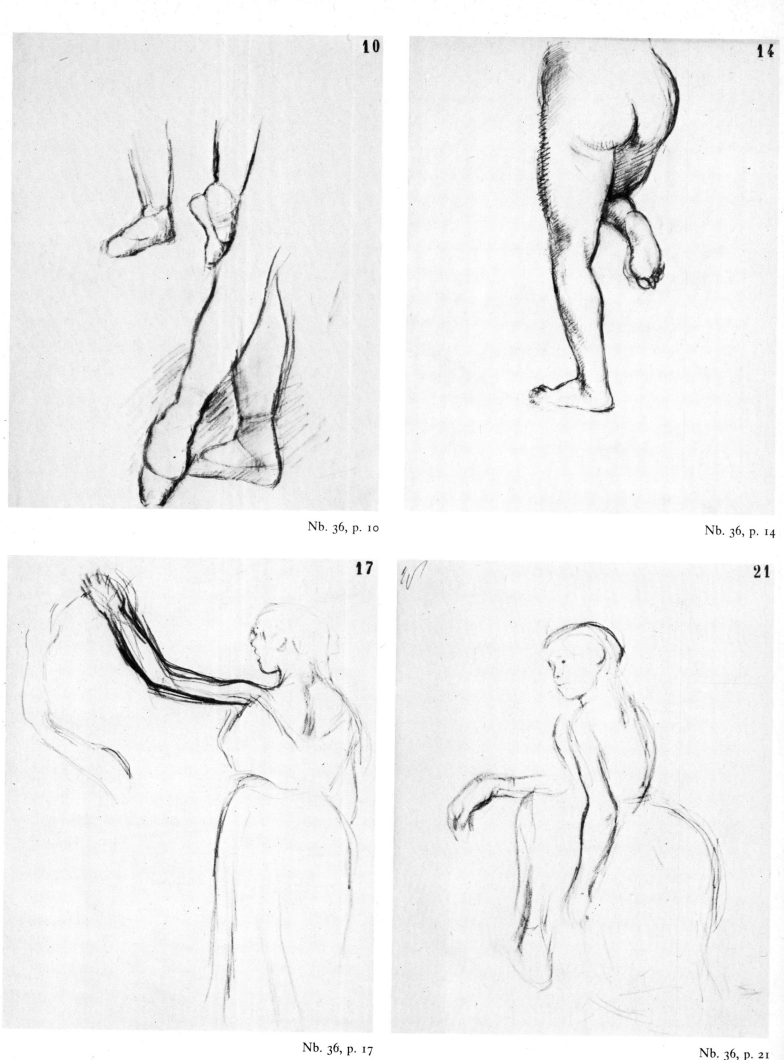

10

14

Nb. 36, p. 10

Nb. 36, p. 14

17

21

Nb. 36, p. 17

Nb. 36, p. 21

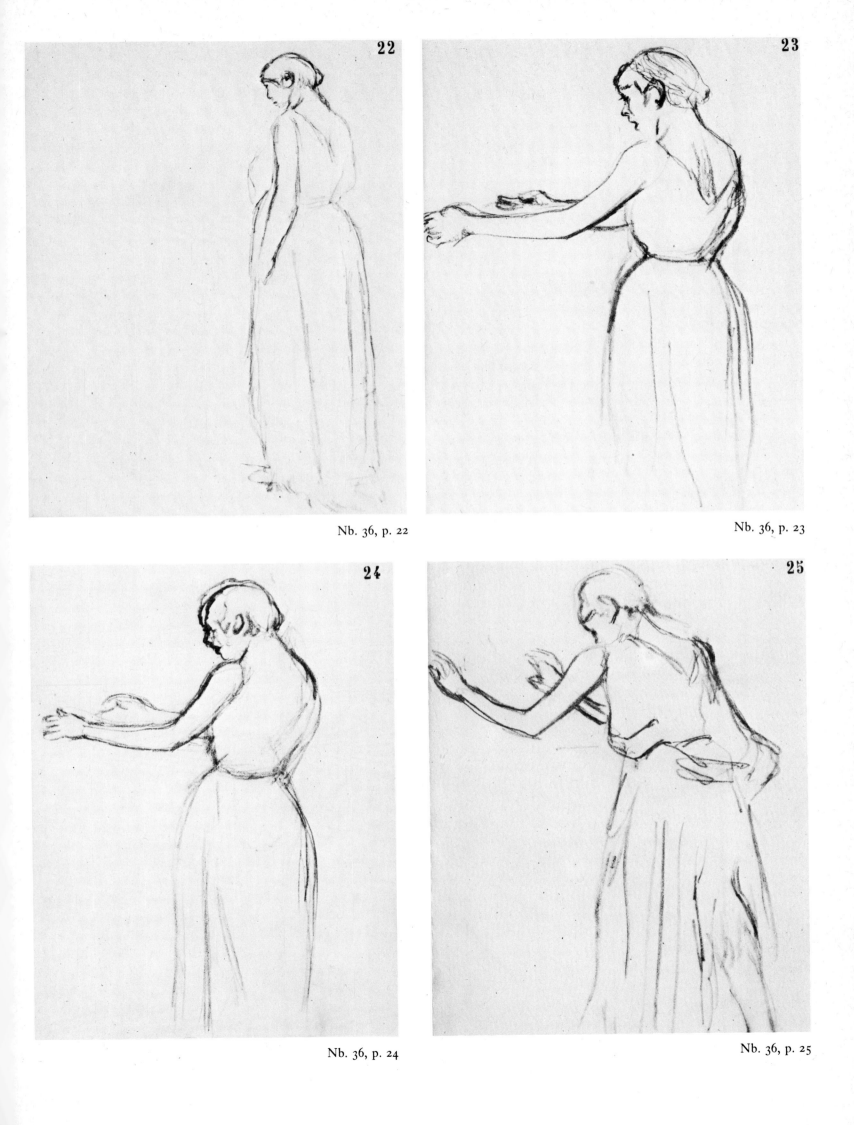

22

23

Nb. 36, p. 22

Nb. 36, p. 23

24

25

Nb. 36, p. 24

Nb. 36, p. 25

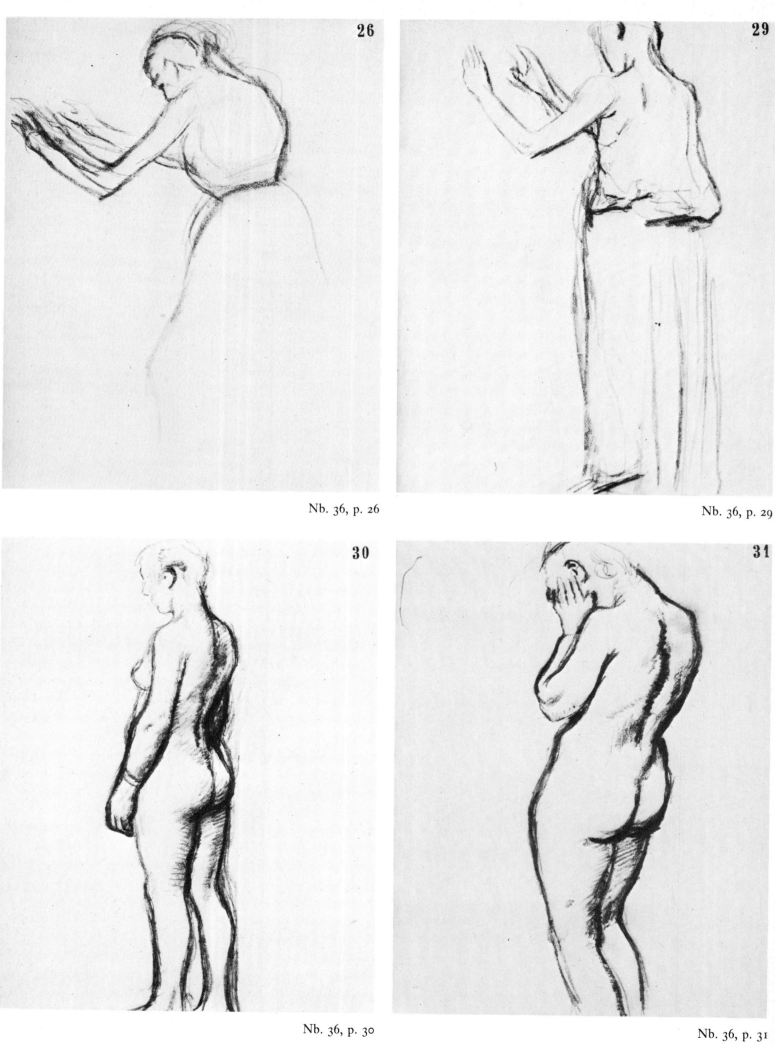

26

29

Nb. 36, p. 26

Nb. 36, p. 29

30

31

Nb. 36, p. 30

Nb. 36, p. 31

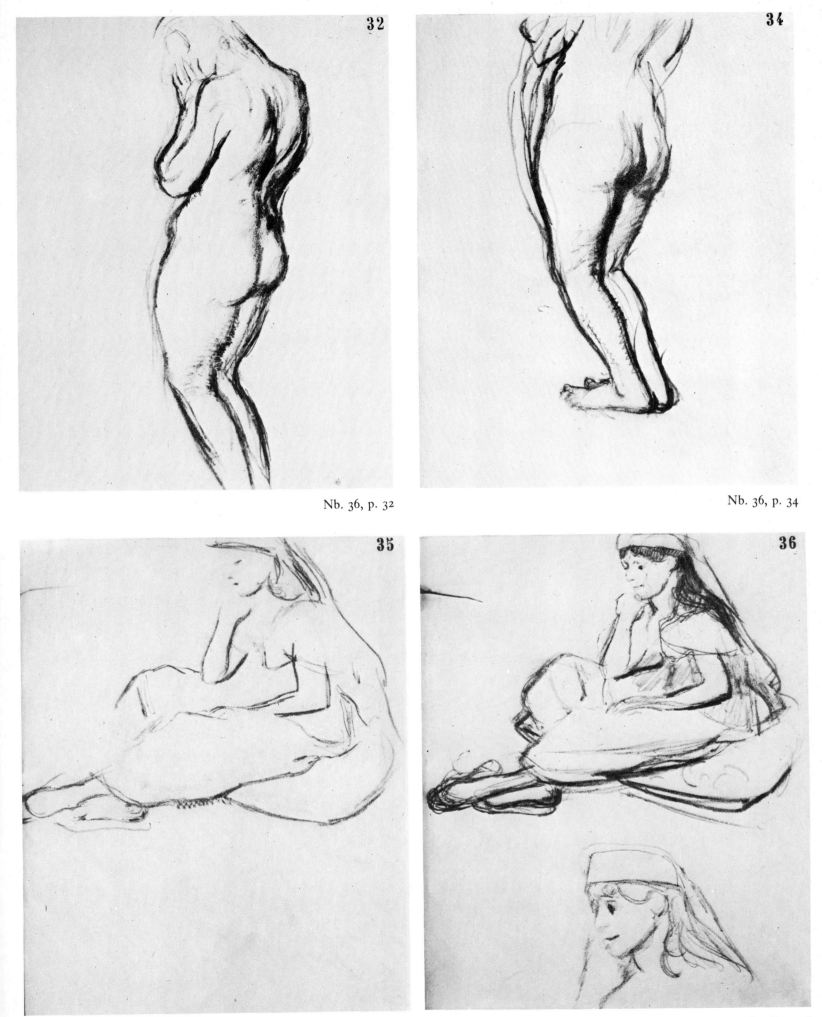

Nb. 36, p. 32

Nb. 36, p. 34

Nb. 36, p. 35

Nb. 36, p. 36

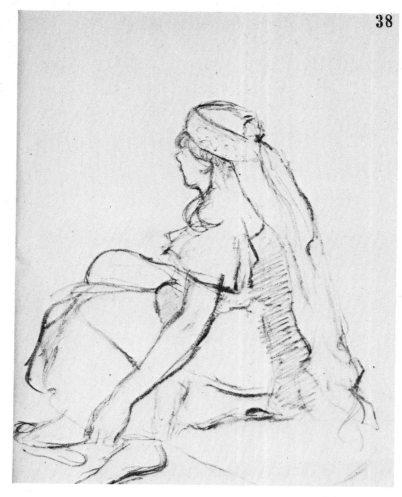

38

Nb. 36, p. 38

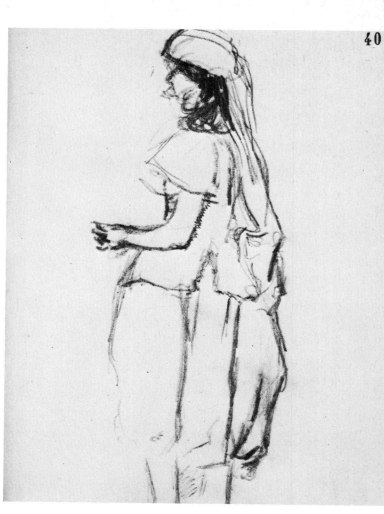

40

Nb. 36, p. 40

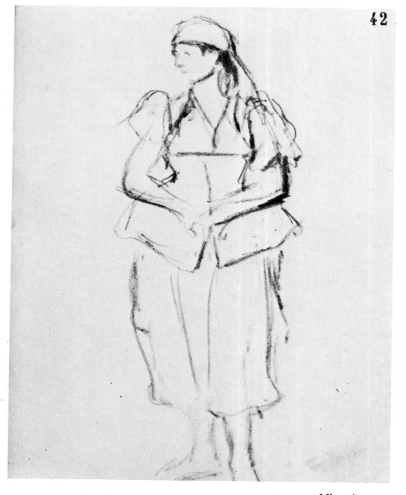

42

Nb. 36, p. 42

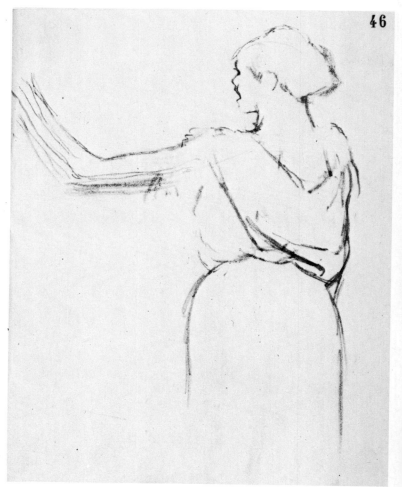

46

Nb. 36, p. 46

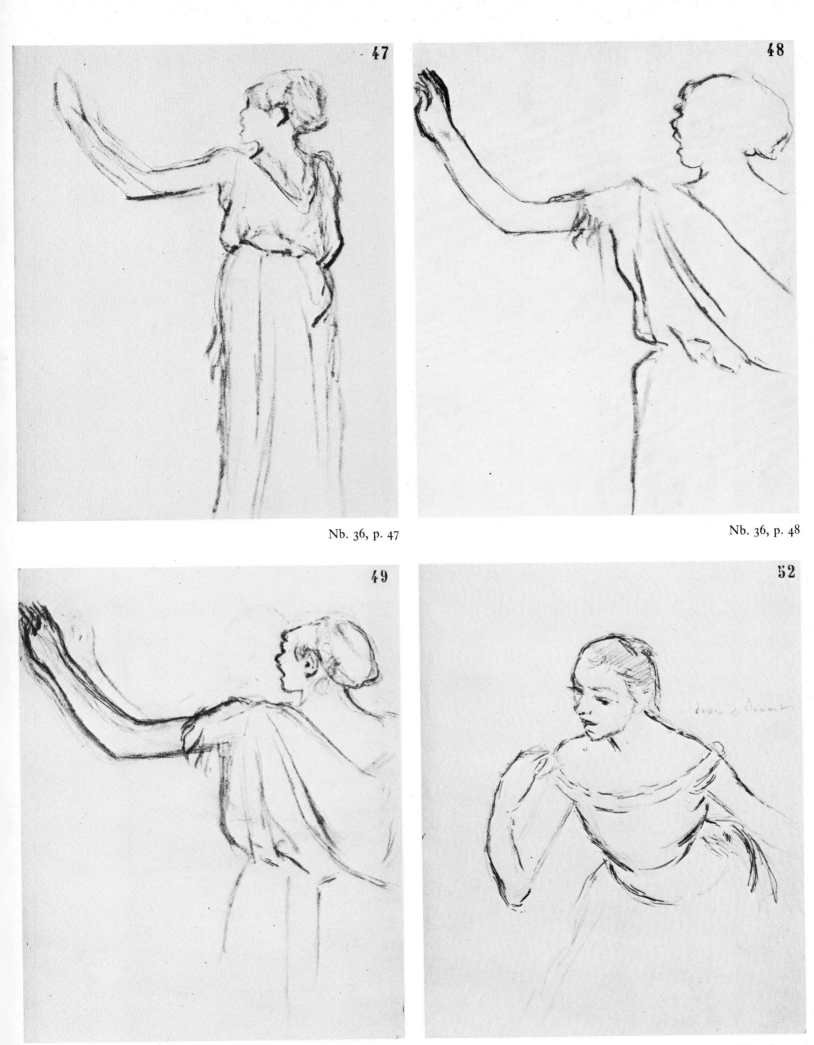

47

48

Nb. 36, p. 47

Nb. 36, p. 48

49

52

Nb. 36, p. 49

Nb. 36, p. 52

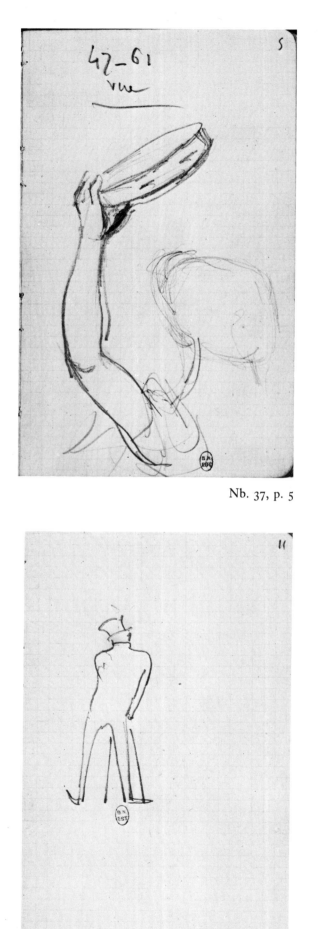

Nb. 37, p. 5

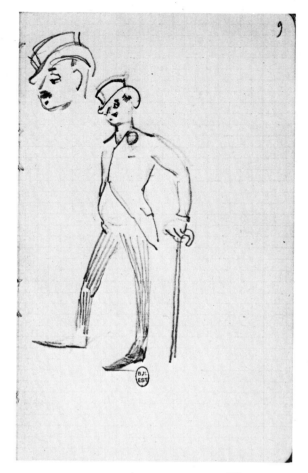

Nb. 37, p. 9

Nb. 37, p. 11

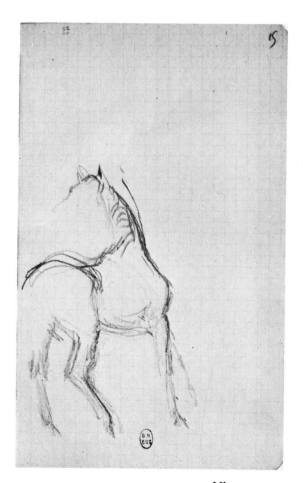

Nb. 37, p. 15

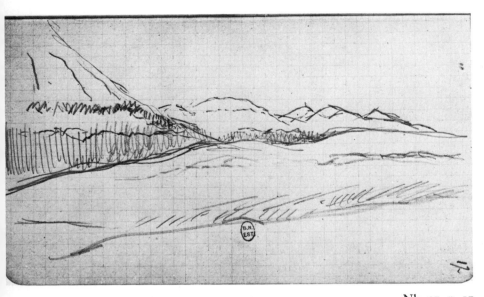

Nb. 37, p. 17

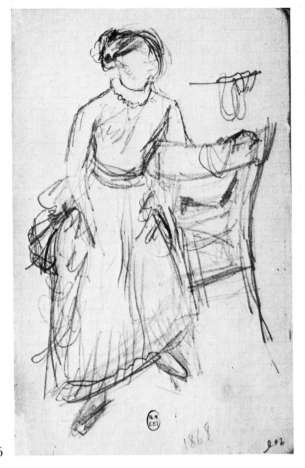

Nb. 37, p. 206

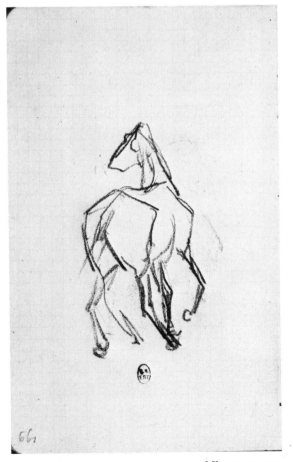

Nb. 37, p. 199

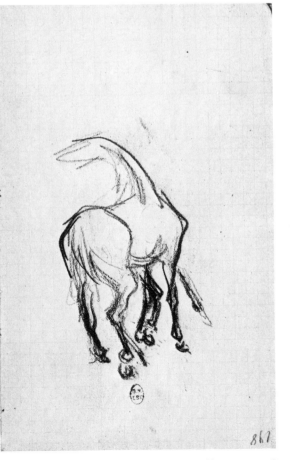

Nb. 37, p. 198

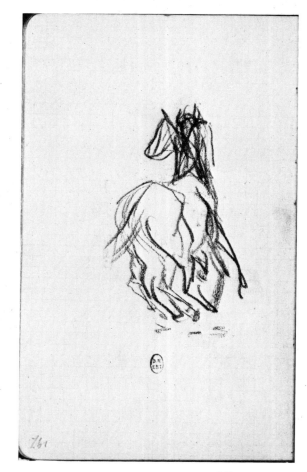

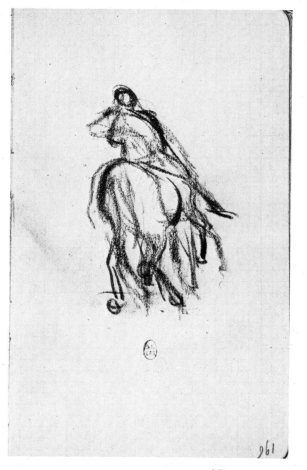

Nb. 37, p. 197

Nb. 37, p. 196

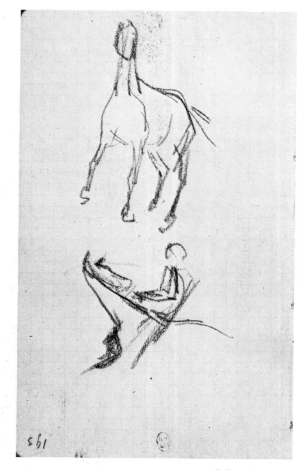

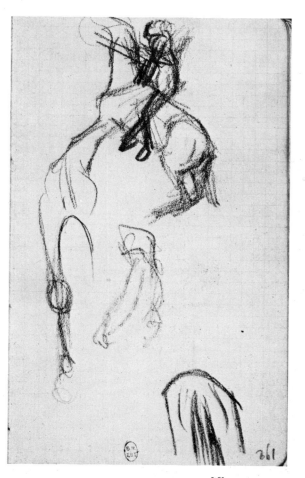

Nb. 36, p. 193

Nb. 37, p. 192